LES
THÉÂTRES PARISIENS

CALMANN LÉVY, ÉDITEUR

DU MÊME AUTEUR

Format grand in-18.

AUTOUR DE LA COMÉDIE-FRANÇAISE. 1 vol.
A PROPOS DE THÉATRE. 1 —
LE DRAME HISTORIQUE ET LE DRAME PASSIONNEL. 1 —

Droits de traduction et de reproduction réservés pour tous les pays, y compris la Suède, la Norvège et la Hollande.

IMPRIMERIE CHAIX, RUE BERGÈRE, 20, PARIS. — 15060-7-95. — (Encre Lorilleux).

TROIS ANNÉES DE THÉÂTRE
1883-1885

LES THÉÂTRES PARISIENS

PAR

J.-J. WEISS

PRÉFACE PAR

LE PRINCE GEORGES STIRBEY

PARIS
CALMANN LÉVY, ÉDITEUR
ANCIENNE MAISON MICHEL LÉVY FRÈRES
3, RUE AUBER, 3

1896

PRÉFACE

La chronique de théâtre de J.-J. Weiss était digne de vivre. Par ce nouveau et dernier volume, que nous intitulons : *les Théâtres parisiens*, elle est aujourd'hui recueillie au complet, on peut dire sauvée. Elle est sortie de ces ténèbres où dorment au fond de nos bibliothèques publiques les collections de vieux journaux ; où, de loin en loin, pour le besoin de quelque travail, de rares curieux allaient la chercher, où elle risquait de demeurer à jamais ensevelie, et enfin, contre toute justice, oubliée. Gardien fidèle d'une chère mémoire, nous nous sommes fait un devoir d'exhumer, de réunir en volumes ces feuilletons du lundiste des *Débats*, convaincu que nous dotions les lettres françaises d'un chef-d'œuvre de plus.

Ce volume étant le dernier de l'ouvrage : *Trois Années de théâtre*, nous y avons placé une étude sur

plaindre de ne pouvoir, dans sa critique hebdomadaire, garder aux grands classiques de la scène, à Corneille, à Racine, à Molière, aux chefs-d'œuvre consacrés, sujets inépuisables d'étude et d'enseignement, la place qu'il eût aimé à leur donner. La chronique théâtrale du lundi est essentiellement vouée à l'actualité, et ne s'y dérobe pas comme il lui plaît : elle se doit surtout et avant tout à l'examen des nouveautés que chaque semaine voit éclore sur nos théâtres si nombreux et si divers, ou à de fréquents retours vers ces œuvres plus ou moins contemporaines, qui, bien qu'applaudies et en possession de la scène, n'y règnent pas sans conteste, et demeurent encore *sub judice*. C'est à certains jours seulement que l'événement d'une reprise, ou le début, dans quelque grand rôle, d'un talent d'acteur naissant ou déjà célèbre, procure au critique de journal l'occasion ou lui apporte le devoir de payer, lui aussi, après tant d'autres, aux maîtres immortels un tribut d'admiration raisonnée. Avec quelle vivacité d'empressement J.-J. Weiss saisissait ces bonnes fortunes, trop rarement offertes, et quels trésors de pénétrante intelligence, de haute expérience humaine, d'émotion sincère, d'enthousiasme jeune et communicatif, il y répandait, nos lecteurs l'ont pu voir par les comptes rendus de certaines soirées classiques de la Comédie-Française ou de l'Odéon,

qui, dans les deux premiers volumes de ces trois années de théâtre, ont été précieusement recueillis et qu'ils ont assurément regretté de n'y pas trouver en plus grand nombre !

On pouvait croire que tout était dit sur *Polyeucte*, si souvent étudié, commenté, célébré, de nos jours, et par des plumes éloquentes! La manière dont J.-J. Weiss nous en parle à son tour dans cet incomparable feuilleton du 6 octobre 1884 (improvisé au lendemain du second centenaire de Corneille), nous en donne, n'est-il pas vrai ? comme un sentiment nouveau[1]. Avait-on jamais appuyé de raisons aussi senties et aussi décisives l'opinion des connaisseurs, qui met *Polyeucte* à son rang, à son vrai rang dans l'œuvre du poète, c'est-à-dire, au premier? Avait-on jamais marqué de touches aussi vives la forte économie du drame, la fidélité, la réalité historique du tableau de mœurs, surtout la beauté idéale et vraie des caractères, et, par-dessus tout, l'originalité, la complexité délicate, la grandeur héroïque, le charme divin du rôle de Pauline ?

Un autre jour, tout heureux d'une reprise, longtemps attendue, de *Bérénice*, et encore tout ému de ses ravissements de la veille, il s'attachait, dans une rapide et lumineuse analyse du pur chef-

1. Voir *Autour de la Comédie-Française*, ch. XVIII, p. 236.

d'œuvre [1], à en montrer non seulement la merveilleuse structure et la poésie enchanteresse, mais aussi et surtout le pathétique puissant, l'intérêt, quoi qu'on ait pu dire, véritablement tragique, et faisait définitivement justice de cette vieille critique superficielle, qui s'obstine à ne voir dans ce drame de passion et d'héroïque sacrifice, qu'une touchante et un peu longue élégie en cinq actes. Inutile de rappeler ces inoubliables pages sur *Esther*, et, à propos d'*Esther* sur *Athalie* [2] : elles font si bien comprendre à quelles conditions et par quels dons le génie de Racine a pu s'élever, dans ses deux tragédies saintes, à la perfection de cette espèce de drame si difficile à implanter sur la scène moderne, et de quelle sublimité, de quelle pureté, de quelle douceur de sentiments chrétiens, sous une enveloppe biblique, se composent la beauté religieuse et l'universel et bienfaisant attrait de l'une et de l'autre.

Et tout à côté, quelques échappées dans un sujet tout différent, quelques articles ou bouts d'articles sur le théâtre de Molière (*Amphitryon*, *le Bourgeois gentilhomme*), sur celui de Regnard (*Les Ménechmes*,

1. Voir *A propos de théâtre*, ch. xv, p. 240.
2. Voir encore, sur l'action dans *Britannicus*, la page qui commence ainsi : « La meilleure tragédie de Racine est toujours pour moi celle qu'on joue... » *Autour de la Comédie-Française*, ch. xi, p. 165.

le Légataire), ont offert une égale originalité d'impressions, la même sagacité et nouveauté d'aperçus, les mêmes grâces piquantes de langage.

Pourquoi la campagne, toute littéraire cette fois, qu'il avait entreprise aux *Débats*, s'est-elle d'aussi bonne heure et sans retour interrompue? En la poursuivant pendant des années encore, il aurait plus souvent touché, toujours heureux d'y revenir, à la grande littérature dramatique du xviie siècle; et de tout ce qu'il nous en aurait dit, appris, révélé, en des occasions diverses, il eût été possible de former, sous un titre particulier, un recueil distinct, un volume homogène, et de quel prix! Nous aurions ainsi une suite d'études, d'études aussi solides que brillantes, sur les maîtres qu'il avait si familièrement pratiqués, et qu'il adorait!

Mais ne regrettons rien. Si ce n'est pas aussi souvent que nous l'aurions voulu, et en tout loisir, c'est avec une irrécusable supériorité qu'il a fait ses preuves dans cette sorte de critique rétrospective et toujours féconde, qui revient aux plus belles œuvres du temps passé, aux plus définitivement consacrées dans la mémoire des hommes, pour en pénétrer plus à fond et nous en faire plus complètement goûter les beautés immortelles. Et dans celle, moins commode en un sens, ou autrement difficile, qui s'exerce, à ses risques et périls, sur les produc-

tions du jour, ou de la veille, ou des époques récentes, qui a mission et devoir de *juge*, de qui l'on attend des avis concluants ou des arrêts motivés, à qui il appartient d'éclairer par une équitable et franche dispensation de l'éloge et du blâme, la justice incertaine, souvent partiale et aveugle du public, il s'est placé par l'intégrité et la fermeté de sa raison, par la délicatesse vigilante de son goût, par l'indépendance de son esprit, au rang des maîtres. Il a déployé là le savoir, le talent et le courage d'un critique *militant*, tel qu'on n'en voit plus guère à cette heure, surtout dans la littérature de presse quotidienne; armé de principes, de principes essentiels, et classique de doctrine, mais sans résistance aux nouveautés légitimes, sans dogmatisme jaloux et intransigeant; très sincère, volontiers décisif, mais gardant toujours, même dans ses plus grandes et plus magistrales sévérités, la mesure et le ton d'un galant homme, et la leste allure, les vives et libres saillies d'un esprit ailé.

L'idée réfléchie qu'il se faisait des droits et du premier devoir de la critique, ses fermes convictions à cet égard, s'étaient hautement manifestées dans quelques-uns de ses écrits antérieurs; — relisez ses considérations sur *les Mœurs et le Théâtre en 1865*, publiées à cette date dans la *Revue des deux Mondes*. — Il s'y plaignait sans détour de voir Messieurs

les critiques du temps présent, particulierement ceux qui traitent dans le journal des choses du théâtre, et non pas les moins instruits de ceux-là, ni les moins accrédités, éluder trop souvent, comme périlleux, ou délaisser, comme pédantesque et suranné, le rôle d'aristarque, se dérober, soit à dessein, soit par suite d'entraînements divers, à leur fonction propre, essentielle, au devoir de juger et de mettre à leur place les talents vrais ou prétendus, d'après les lumières d'un goût clairvoyant et probe, appuyé d'un certain nombre de principes et de règles trop nécessaires pour être vraiment oppressives et incommodes à d'autres qu'aux médiocres ou aux impuissants.

... Faut-il répéter, disait-il, qu'il y a un art du théâtre avec ses règles propres? Oui, sans doute, et nous sommes un peu confus d'avoir à énoncer avec autant de solennité une proposition aussi ingénue ; mais les bonnes traditions comme les bonnes études ont été, dans ces derniers temps, si généralement négligées ou abandonnées, qu'on a presque l'air de soutenir un paradoxe quand on parle de règles quelconques. Personne ne croit plus aux *règles*, et la critique y croit moins que personne. La critique a prodigieusement étendu, de nos jours, son domaine : elle se confond volontiers elle-même avec l'histoire, la philosophie et la morale, et nous ne songerions point à l'en blâmer, si elle n'oubliait trop, sur les sommets nouveaux où elle plane, sa première fonc-

tion, bien modeste, mais bien utile, qui a été d'apprécier
le mérite littéraire des ouvrages de l'esprit, d'en montrer
les défauts, d'en signaler les qualités, de chercher à
maintenir les saines méthodes de composition et de style.
Non seulement la critique dédaigne de remplir son
ancien office, mais encore elle désavoue et renie les
principes élémentaires sur lesquels il était fondé. Il s'est
formé et développé deux écoles de critique, la première
trop exclusivement historique, la seconde purement
mécanique et dynamique, qui sont venues aboutir toutes
deux par des chemins divers à l'indifférence en matière
de goût. La première n'étudie dans un auteur que ses
passions et ses instincts; à ce titre elle admet comme
excellent tout ce qui a du relief, et elle fait autant de
cas des grossièretés de Shakespeare que de ses beautés.
La seconde se contente de dégager dans une œuvre la
quantité de talent et d'esprit qu'elle contient, comme le
chimiste dégage la quantité d'alcool répandue dans une
liqueur généreuse. Le talent une fois mesuré et l'esprit
une fois décomposé en ses divers éléments, l'une et
l'autre école jugent futile de se demander jusqu'à quel
point est légitime l'emploi qui a été fait de ce talent et
de cet esprit [1]. C'est qu'il n'existe point pour ces obser-
vateurs empiriques un type de perfection relatif à chaque
art, et dont il faut faire effort pour se rapprocher le plus
possible. N'est-il pas évident néanmoins, pour revenir

1. J.-J. Weiss paraît bien ici viser, derrière ces deux groupes, d'une part Taine, de l'autre Sainte-Beuve, sinon comme chefs d'école de tout point responsables, du moins comme ayant engagé par leur méthode et leurs exemples la critique littéraire dans ces voies nouvelles.

au sujet particulier qui nous occupe, que le théâtre a des lois? N'est-ce pas là un fait confirmé par l'expérience elle-même?

Pourrait-on soutenir, par exemple, que *Phèdre* n'est pas une pièce mieux composée que *Hamlet* ? Si l'on transporte *Hamlet* devant un public anglais, sans rien changer à la pièce, telle que l'auteur l'a écrite, si le lendemain on donne *Phèdre* au même public, si d'ailleurs les deux ouvrages sont interprétés avec un art égal, y a-t-il un Anglais au monde, malgré toutes les raisons tirées de la race et du climat, malgré la supériorité du génie de Shakespeare sur celui de Racine, qui refusera de convenir qu'il a commencé par assister à un spectacle où les sensations sublimes étaient mêlées d'une insurmontable fatigue causée par le choc de contrastes trop brusques, et qu'il a ressenti le lendemain le plaisir aisé et sans mélange d'un spectacle constamment pathétique. D'où vient cela, si ce n'est que l'une des deux pièces a été constamment accommodée aux nécessités de la scène, et que l'autre est restée à l'état brut? Qu'est-ce qu'observer les nécessités de la scène, si ce n'est pratiquer des règles et reconnaître un art?

Et ailleurs, dans le même dessein, et pour en venir avec un redoublement d'évidence à la même conclusion, il mettait à côté et en regard de *Phèdre*, non plus l'*Hamlet* de Shakespeare, mais l'*Othello*, et les considérant, les scrutant tour à tour, triomphait à montrer que des deux parts, en dépit de tant d'extrêmes différences, soit de procédés de compo-

sition, soit de cadre et de durée, entre les deux chefs-d'œuvre, — sous la forme très épurée et fortement concentrée où l'un se resserre, comme sous la multiplicité d'incidents et la réalité de peintures que se permet l'autre, — les sources réelles de l'intérêt, les conditions fondamentales de l'émotion dramatique se retrouvent exactement les mêmes : unité d'action, unité non factice, mais intime et substantielle d'une action où, de près ou de loin, tout concourt à l'événement tragique qui la termine ; enchaînement de situations non fortuites, naissant toutes, ou presque toutes, du mouvement même et du conflit des passions mises en scène ; naturel et profondeur de celles-ci ; vérité vivante et typique à la fois, consistance et fidélité à eux-mêmes des caractères à travers l'ondoyante succession et le contraste de leurs états divers, etc. ; enfin tout ce qui imprime nécessairement à une œuvre de théâtre, tragédie classique ou drame shaskespearien, vie intense et durée [1].

Les auteurs contemporains ou récents de pièces applaudies, auxquels, tout en constatant leur heureuse fortune, il ne laissait pas de dire les vérités que sa conscience et son goût lui dictaient, eussent été mal

1. *Revue bleue* du 2 décembre 1882. *Le Drame dans Victor Hugo.*

venus à s'abriter contre lui du mot célèbre de
Molière, trop souvent appliqué à pareil usage, de
Molière croisant le fer sur la scène même avec les
censeurs de l'*École des femmes* : « Je voudrais bien
savoir si la grande règle des règles n'est pas de
plaire ! » Mot de bon sens, vérité non douteuse,
pourvu toutefois qu'on ne la prenne pas trop à la
lettre, et qu'on ne veuille pas l'ériger en absolue
maxime sur les ruines de toute poétique. Aussi n'y
souscrivait-il que moyennant d'avisées restrictions,
tout prêt à y contredire ouvertement, si l'on s'en
autorisait pour mettre hors de cause l'auteur qui
réussit, et si l'on prétendait faire de l'applaudissement
le critérium souverain de la valeur des œuvres. Il
maintenait imperturbablement en face du succès,
même signalé, même retentissant, mais fragile, ou
sujet à de légitimes réserves, le droit de la critique,
le droit inaliénable de la critique sérieuse. D'autant
plus résolu à l'exercer tête haute, qu'en étudiant,
comme il était attentif à le faire, de sa stalle
d'orchestre, la composition du public, il le trouvait
à l'ordinaire, et même dans nos grands théâtres,
bien mélangé, plus qu'autrefois, par l'inévitable
effet de nouvelles et diverses causes, plus *foule*,
d'autant moins compétent, moins difficile sur la
qualité de son plaisir, moins capable d'intelligents
suffrages.

Peut-on se dissimuler, disait-il dans une de ces pages où la franchise du moraliste observateur répond à la verve de l'écrivain, peut-on se dissimuler que le mouvement inusité des affaires, les spéculations hardies, les coups du sort plus fréquents au lendemain d'une révolution, ont porté au premier rang de la société un flot nouveau de bourgeoisie dont la fortune a été prompte, dont l'éducation sera lente, qui a voulu néanmoins, par droit de fortune, se donner les jouissances de l'esprit avant d'avoir l'esprit cultivé; que les chemins de fer, influant d'une façon bizarre sur l'état intellectuel de la société comme sur son état économique, versent chaque jour dans Paris, juge souverain des questions d'art, une masse mobile, mais serrée, de provinciaux affairés, à peine munis d'un peu d'orthographe et de latin, n'ayant fait que des lectures sans choix, qui s'établissent ici pour une saison avec leurs femmes, leurs enfants et leurs petits-enfants, admirent, l'après-midi, les boulevards et les restaurateurs en vogue, veulent, le soir, admirer les théâtres, et y forment une portion notable des spectateurs; que, de la sorte, les décisions suprêmes en matière de littérature sont soumises à un public sans expérience, pour qui tout est prodige et nouveauté, qui est pressé, qui ne demande qu'à être ému d'une façon quelconque du roman nouveau, qui se divertit au pas de course dans des salles de spectacle devenues succursales de la Bourse...

Que conclure de faits si évidents ? une vérité bien simple; c'est que cette monnaie d'applaudissements, qui est le signe sensible du succès, n'a comme toutes les monnaies qu'une valeur variable. Le succès ressemble aux présents que se font les amants, dont la prodigalité

ne constitue pas le prix. De même qu'il fut un bon vieux temps

> Qui sans grand art et soin se démenait;
> Si qu'un bouquet donné d'amour profonde,
> C'était donner toute la terre ronde;

De même il est des époques où un jardin dévasté en l'honneur de madame Ristori ne vaut peut-être pas la simple fleur tombant jadis pour Rachel de la main délicate d'un amoureux de vingt ans qui ne lisait pas *Bérénice* pour la première fois le jour de la représentation. La critique digne de ce nom n'a pas autre chose à se dire. Elle est vis-à-vis du succès dans la situation du roseau pensant. Le succès l'accable ; mais, tout accablée qu'elle en soit, elle ne perd ni le droit ni la force de le juger [1].

On ne pouvait parler pour elle d'un ton plus fier, ni formuler en son nom une revendication plus légitime.

On s'est plaint, il est vrai, et nous n'avons garde de nous en taire, on s'est plaint que, cédant aux impatiences ou aux scrupules d'un goût trop difficile, J.-J. Weiss ait fait, en plus d'une occasion, un usage bien rigoureux, et trop dédaigneusement contraire au sentiment public, de ce droit dont il

1. *Revue contemporaine*, août 1858, (*Étude sur les premières comédies* d'Alexandre Dumas fils).

se montrait si justement jaloux. On lui a reproché des réserves excessives, et même des sévérités ou duretés d'appréciation, équivalant à un déni de justice, envers des renommées contemporaines dont quelques-unes sont déjà presque de la gloire. On lui a demandé compte aussi de certaines admirations inattendues, trop particulières, dit-on, et personnelles pour n'être pas suspectes de parti pris ou de caprice. On a dit, on répétait tout récemment encore que ce même J.-J. Weiss qui, par sa conception théorique du théâtre, et par l'esprit général de son esthétique, se rangeait presque parmi les *doctrinaires* de lettres, sous le drapeau de la *critique de principes*, à l'opposite de la *critique d'impressions*, ne s'est pas, en fait, gardé de celle-ci, comme on l'aurait pu croire; que maintes fois, sans le vouloir, il y a lui-même payé tribut, trop vif esprit et trop mobile, trop ardente et primesautière nature, pour tenir constamment une voie tracée, et mettre régulièrement ses exemples d'accord avec ses principes.

On lui conteste ainsi, on lui retire l'autorité, l'essentielle qualité sans laquelle il n'y a pas, en critique, de maîtrise; on ne veut que lui laisser comme une assez belle part, l'éclat, le prestige, les séductions d'un esprit original et d'un talent rare.

Nous ne réclamons pas pour lui l'inaltérable équité d'un juge infaillible. Quel est le critique même

parmi les mieux doués et les plus honnêtes, opérant sur les œuvres du jour ou d'hier, à qui puisse être raisonnablement accordée une telle clairvoyance et sûreté d'examen? Seule, la postérité, souvent tardive, a compétence et pouvoir pour faire le triage définitif de ce qui doit vivre et de ce qui doit mourir, et pour distribuer irrévocablement les places et les rangs. Ceux-là même qui, par la sagacité d'un heureux instinct, ou à force d'attentive et pénétrante étude, savent le mieux entrevoir ou pressentir ses arrêts, doivent s'attendre à ce qu'une bonne part de leurs opinions ou de leurs sentences soit revisée, corrigée ou refaite par ce juge suprême. L'œuvre critique de J.-J. Weiss, éminente à coup sûr, ne saurait échapper à cette commune loi. Qu'on veuille bien, d'ailleurs, ne pas confondre avec ce qu'on y pourrait relever de jugements plus ou moins réformables, ceux plus sûrs et d'une équité non douteuse que compromet peut-être, à première vue, mais ne doit pas faire méconnaître l'entrain mal contenu d'une rédaction trop vive.

Pour ne pas s'y tromper, il faut, en esprit de justice, faire la part de la verve de l'écrivain, d'une verve qui, par sa chaleur, son éclat, son brio, ses originales soudainetés et boutades, donne parfois à de très bonnes vérités une apparence de passion et de fantaisie; celle aussi d'un naturel enjouement

d'esprit, qui se plaît aux exagérations piquantes ; et encore d'un tempérament de journaliste, excité par une vie guerroyante de tant d'années dans l'arène politique, et gardant de ses longs combats une humeur quelque peu batailleuse et taquine. De là, ces spirituelles outrances d'expression, ces mots à la fois caractéristiques et exorbitants de déplaisir ou d'admiration, qui partent comme des fusées, mais d'un fonds d'étude et de raison, et dont, à l'ordinaire, il n'est pas malaisé de rabattre à qui sait lire. De là, ce tour de paradoxe, cet air d'excentricité et de défi donné à des appréciations fort saines, à des thèses très sensées, ou à des nouveautés d'opinion dignes d'un sérieux accueil. Il ne faut souvent que tourner la page ou jeter en arrière un rapide coup d'œil pour réduire à leur juste valeur ces provocantes, étincelantes, amusantes saillies ; ce qui les suit, intelligemment rapproché de ce qui les précédait, répare la nuance un moment altérée, rétablit la limite franchie et remet les choses au point. Nos concessions ne sauraient aller plus loin sans retirer l'hommage senti que tout à l'heure nous nous plaisions à rendre à un solide et charmant génie et sans nous mentir à nous-mêmes.

II

En fait, que lui a-t-on surtout objecté ou reproché? Envers qui et sur quelles œuvres l'a-t-on accusé et l'accuse-t-on de s'être montré censeur rigide, étroit, ou, à l'inverse, juge d'une bienveillance illimitée, excessif et trop complaisant approbateur?

Il est vrai qu'en mainte page, il avoue, avec la plus entière franchise, ne pas admirer le théâtre de Victor Hugo, même en s'arrêtant à ceux de ses drames qui ont été le plus souvent remis à la scène, et dont la vogue ne semble pas épuisée. Était-ce incorrigible parti pris, aveugle résistance d'un obstiné classique aux révélations d'un art nouveau? Pas le moins du monde. On a vu tout à l'heure par ce rapprochement d'un sens profond entre la *Phèdre* de Racine et l'*Othello* de Shakespeare, que son goût raisonné, sa préférence, son faible, si l'on veut, pour la vieille tragédie, pour celle dont Boileau a tracé le code, n'avait rien d'exclusif. Il acceptait parfaitement le *drame*, le drame avec toutes les libertés qu'il comporte, mais aussi avec toutes les obligations dont elles ne sauraient l'affranchir. Dans ce plus large cadre, il voulait trouver autre chose encore que des chocs de passion retentissants, que de surprenants

coups de théâtre, que de terrifiants dénouements, autre chose que de beaux vers, des rimes sonores, des tirades d'une éloquente poésie, et des effets artistement combinés de mise en scène et de costume. Il y voulait avant tout ce que le poète de théâtre doit surtout au spectateur : un tableau de la vie, où se rencontrent et luttent des êtres faits comme nous, semblables à nous, en qui chacun de nous puisse à première vue se reconnaître, à quelque distance que les mettent de nous leur condition, leurs vertus ou leurs crimes, leurs aventures tragiques ou fortunées; des hommes enfin, des figures vraies, filles, non de l'imagination qui invente et forge en se jouant, mais du génie qui crée, les yeux fixés sur l'éternel modèle. De toutes les lois auxquelles il jugeait le théâtre absolument soumis, celle-là est, à coup sûr, la première et la plus impérieuse, et c'est précisément à celle-là que le grand poète révolutionnaire lui paraissait être resté le moins fidèle. Il s'expliquait ainsi à lui-même l'impression de froideur persistante que lui laissaient, en dépit de tous leurs éblouissements et de tous leurs prestiges, les plus renommés de ces drames, et qu'il avouait sans détour.

Que les vieux tenants du romantisme aient protesté avec indignation contre l'insulte faite à leur dieu : soit! Les plus avisés d'entre eux cependant se bornent à tenir ferme pour *Hernani*, *Ruy Blas*,

Marion Delorme, pour les deux premiers, surtout, qui revenus à la scène après mainte éclipse, ont l'air de s'y acclimater, et, même à cette heure, ne cessent pas, paraît-il, de faire d'assez belles recettes...

De quel poids un tel argument peut-il être en un pareil débat? Par où ces deux ouvrages, à les regarder de près, se distinguent-ils des autres drames partis de la même main? Nous offrent-ils un fond de vérité plus grand? De bonne foi, vivent-ils, existent-ils, ces personnages prétendus shakespeariens, étrangement conçus ou capricieusement développés, inconsistants, fantasques, sujets à plus de désaccords avec eux-mêmes et de contradictions que les défaillances de la volonté ou les orages du cœur n'en expliquent et n'en justifient, et dont le rôle se déroule en ligne tellement brisée, que l'auteur semble avoir systématiquement rejeté comme un joug importun l'antique précepte d'Horace et de Boileau, l'éternelle loi, dont nul ne saurait impunément s'affranchir :

Servetur ad imum
Qualis ab incepto processerit, et sibi constet.

Qu'est-ce que cet Hernani, ce conspirateur bandit, cet *outlaw* espagnol, que pousse une haine hérédi-

taire, qui, dans l'ombre, s'attache avec l'ardeur d'une furie vengeresse aux pas de don Carlos, qui veut sans cesse le tuer, le tient, ici et là, au bout de son poignard, et jamais ne le tue, et toujours le laisse aller sans aucune bonne raison ; non moins surprenant, quand proscrit, fugitif, traqué sous un déguisement et toujours affamé de vengeance, il jette lui-même le masque, par un désespoir d'amour aussi injuste qu'insensé et s'obstine à livrer lui-même sa tête mise à prix à qui veut la prendre ?... Que dire de ce vénérable seigneur, loyal, hospitalier, magnanime, type d'honneur et de vertu, dont un dépit, une douleur, si l'on veut, de vieillard amoureux, fait un monstre, et qui, abusant d'un pacte baroque, vient, comme un noir démon, substituer au dénouement heureux le dénouement atroce par la plus imprévue et la plus satanique des vengeances...

Et ce Charles-Quint, roi d'Espagne, qui en 1519, au temps où il attend des nouvelles de la diète de Francfort réunie pour l'élection d'un empereur, se livre aux ébats d'une jeunesse à la don Juan, fait le guet sous les balcons, pénètre en séducteur dans les maisons honnêtes, se cache dans une armoire ; enlève à main armée la beauté qu'il poursuit, à la barbe d'un des vieux et plus respectabes grands d'Espagne, oncle de la donna et de son futur époux !... Il était vraiment temps de dire la vérité

au public sur ces fantoches, et mieux qu'on ne l'avait pu faire à l'origine [1].

Et cet autre, ce Ruy Blas! Quel étonnant composé! Comment suivre dans ses incarnations variées et ses volte-faces ce bizarre mortel, laquais, poète, amant d'une reine, patriote, grand homme d'État, qui, des hauteurs où une noire intrigue et son propre vol l'ont porté, se laisse précipiter avec une docilité inconcevable, et, dans son effondrement, ne s'avise qu'à la dernière extrémité du coup d'épée qui

[1]. Au surplus, depuis peu, la jeune école qui se lève, de critiques éveillés et indépendants, ne s'en fait pas faute. Le brillant successeur de J.-J. Weiss aux *Débats*, au lendemain d'un anniversaire du poète célébré aux Français avec représentation gratuite et apothéose, écrivait: « Si miraculeusement versifié qu'il soit, et quelque plaisir qu'il nous donne à la lecture, ce n'est pas le théâtre de Victor Hugo qui peut justifier ces honneurs extraordinaires. Dès qu'on essaie de les réaliser sur la scène, de donner un corps à ces froides et éclatantes chimères, ces drames sonnent si faux, que c'est une douleur de les entendre. Ou plutôt, tranchons le mot, ils ennuient. » (*Les Contemporains*, t. III, 1889.) — M. Émile Faguet n'en juge pas autrement et se prononce dans le même sens d'une façon non moins irrévérencieuse. Voir ses *Études sur le xix^e siècle*, 1887, p. 181. — M. Ernest Dupuy, admirateur fervent, lui, de Victor Hugo, reconnaît que ses drames sont « trop imprégnés de lyrisme, » pour ne pas « perdre beaucoup à être représentés », et avoue sa préférence pour le *Théâtre en liberté (Torquemada, la Forêt mouillée, Gallus*, etc.) destiné à la lecture, et où le poète, en conséquence, a pu produire, sans se heurter aux mêmes écueils, sa puissante fantaisie. Voir *Victor Hugo, l'homme et le poète*, 1887.

sauve à grand'peine du pire des scandales et du plus affreux destin celle qu'il adore? Regardés de près, analysés de sang-froid, ces excentriques personnages perdent corps et substance, et semblent moins figures de drame que de fantasmagorie. Sous la main du redoutable anatomiste qui sépare les éléments hétérogènes dont ils sont formés, et met à nu leurs antinomies, ils ne tiennent pas. — Voyez en particulier le feuilleton, le plaisant et magistral feuilleton du 19 novembre 1883 sur une reprise de *Ruy Blas* ! — Cependant, aux clartés du lustre, l'audace confiante et juvénile avec laquelle ils sont jetés sur la scène, la vie factice qui les anime, la fière désinvolture de leur langage, le relief de leurs attitudes, la soudaineté même des péripéties, le romanesque étrange, souvent féérique des situations, l'éclat de l'appareil théâtral, occupent, saisissent une assistance en grande partie formée comme toujours, et plus que jamais aujourd'hui, de spectateurs impressionnables, fort accommodants au fond, beaucoup plus naïfs qu'ils ne croient l'être, prompts à s'intéresser à ce qui vivement les étonne. Ceux que plus de culture et quelque dose d'esprit critique mettent sur leurs gardes, et les délicats, et les connaisseurs, — il en reste encore, — épars dans la salle, demeurent froids, même aux endroits les plus acclamés, mais non pas insensibles à tout ce qui,

dans le mouvement et la qualité du style, révèle un rare tempérament de poète ; ils prennent plaisir au jaillissement des vers bien frappés, à l'escrime éblouissante du dialogue, à l'envolée lyrique des meilleures tirades, plaisir tout littéraire, plaisir de tête, où *l'émotion*, celle dont il s'agit, l'émotion dramatique, n'a point de part. Interrogez-les, et s'ils ont le courage de leur opinion, ils en conviendront aussi franchement que le faisait pour son compte notre critique.

Pour moi, disait-il, je vois sans une larme expirer Doña Sol et Hernani ; j'entends sans terreur ni trouble le *De Profundis* que chantent les moines sur Gennaro et sur les jeunes fous ses amis. Enfin, tous les effets de ce théâtre glissent sur moi sans m'entamer. C'est peut-être une infirmité de mon esprit ; en tout cas, elle est profonde, elle est incurable... Victor Hugo possède à un haut degré le don des accessoires et de l'appareil du drame ; il ne possède pas le don du drame même... Ses drames sont avant tout des spectacles [1].

Les fervents admirateurs du poète que blessent ou désolent ces aveux, ces arrêts, ne sauraient équitablement en incriminer la bonne foi, ni méconnaître l'honnête impartialité du critique. Personne, en effet, n'a plus volontiers que lui reconnu, proclamé la royauté du même génie en d'autres et vastes régions

1. *Autour de la Comédie-Française*, p. 270. — *Le Théâtre et les mœurs*, 1889, p. 73.

du domaine poétique. Nul n'a mis en plus haute place le maître inspiré, souverain, du chant lyrique, c'est-à-dire de la poésie par excellence, sous ses formes les plus diverses, religieuse, philosophique, personnelle et à demi élégiaque, guerrière, nationale, l'audacieux et heureux régénérateur de notre langue poétique appauvrie, l'inventeur sans égal de rythmes nouveaux, ni salué d'un plus joyeux étonnement la muse d'Archiloque, tout à coup réveillée dans les strophes vengeresses des *Châtiments*. Personne n'a mieux senti et mieux signalé dans les plus vivants récits de la *Légende des Siècles* le génie de la chanson héroïque et du romancero, ou, pour mieux dire, la puissance de l'inspiration épique.

Non content de glorifier en Victor Hugo le poète, J.-J. Weiss s'est attaché, dans une étude attentive et sympathique de *l'homme*, à démêler, à saisir, à travers les différentes époques de sa carrière et les diverses oscillations de sa pensée, la persistance intime d'un même esprit, les impulsions de plus en plus agissantes d'une même foi, enfin, quoi qu'on ait pu dire, l'unité, oui, l'unité d'une fière et noble vie [1]. Tout compté des deux parts, il l'a jugé grand, et ne l'a trouvé surfait ni par l'espèce de culte dont nous avons vu sa vieillesse entourée, ni par les

1. Voir *A propos de théâtre*, ch. xx.

honneurs extraordinaires, sans exemple, dont le
deuil public a entouré ses funérailles. Il ne
s'est pas montré surpris, comme d'autres l'ont été,
de voir le cercueil du poète citoyen triomphalement
promené de l'Arc de l'Étoile, sa dernière station
funèbre, aux caveaux du Panthéon : il demandait
seulement que, dans cette ovation suprême, ce qu'il
appelait « le droit des tiers » fût « réservé », c'est-
à-dire que la France voulût bien, par la pensée,
associer pour une part, à tant d'honneur, la glo-
rieuse pléiade de génies dont Victor Hugo dispa-
raissait le dernier [1]. Comment donc l'*hugolâtrie*
la plus exigeante, la plus jalouse, pourrait-elle
suspecter d'antipathie malveillante et de dénigrement
prémédité la sentence qu'on vient de voir rendue
contre la dramaturgie du poète ?

Il est vrai que l'auteur de cet arrêt s'est prononcé
d'une manière assez différente sur l'œuvre de cet
autre père du théâtre romantique, contemporain
de Hugo, et, durant quelque temps, son rival. Il est
vrai qu'il s'est intéressé avec une faveur marquée
aux reprises de quelques-uns des drames de Dumas
père. *Antony*, remis après de longues années
à la scène, lui a paru très digne d'en reprendre pos-
session. *Henri III et sa cour* a trouvé grâce, non

[1]. *A propos du théâtre*, ch. xx.

point à titre d'exhumation curieuse, mais pour sa valeur propre, auprès de l'inexorable censeur d'*Hernani* et de *Ruy Blas*. On s'en est étonné, quelques-uns même s'en sont plaints, comme d'une regrettable inconséquence. Pourquoi, a-t-on dit, une telle divergence d'appréciations sur des œuvres écloses à la même heure, nées du même souffle régnant, et qui ont entre elles tant de rapports d'esprits et d'origine? Pourquoi cette sévérité froide d'un côté, cet accueil bienveillant, chaleureux même, de l'autre?

La réponse est facile, et la raison est des plus simples. Le critique mis en cause a trouvé d'un côté ce que de l'autre il cherchait vainement. Quoi? L'instinct de la scène, le tempérament et la vocation du poète dramatique, enfin ce qu'il appelait tout à l'heure le *don*, le vrai don du *drame*.

Hernani, sans aucun doute, éclipse *Antony* par toutes les splendeurs de poésie dont il étincelle; mais *Antony* se relève et se défend par l'habileté supérieure du tissu et de la conduite, et par le sentiment de la vie. Soyons justes. Avec deux personnages mis aux prises dans une action aussi simple que rapide, que nul incident extraordinaire ne complique, où rien n'est donné au plaisir des yeux, Alexandre Dumas a su faire un drame d'un intérêt tragique, aujourd'hui encore vivant et vrai, malgré ce que le temps et la mobilité des goûts et

de la mode ont pu, par places, éteindre ou ternir. En dépit des éclats de sa mélancolie byronienne et satanique et de ses allures fatales, à la façon de 1830, le personnage d'Antony, conçu dans un moment d'émotion sincère, est encore debout : l'amant d'Adèle d'Hervey, même à cette heure, nous attache, nous émeut, nous effraie, tout en se faisant plaindre, par l'ardeur et le délire croissant de la passion, de la grande et terrible passion qui fait les Othello et les Oreste. Mais c'est surtout de celle qui en est l'objet et la victime que nous vient l'impression profonde. Elle a de quoi toucher les âmes les plus froides, cette Adèle d'Hervey, l'honnête et noble femme, qui voit et sent à plein son péril et tremble d'y succomber, qui, tant qu'elle peut, se protège elle-même, d'abord par la lutte héroïquement vertueuse, puis par la fuite, et que tout trahit et déjoue à mesure, et dont tous les efforts pour éviter l'abîme qui l'attire, ne servent qu'à l'y précipiter. Peu de rôles de femme sont empreints d'un pathétique aussi continu, aussi pénétrant. La pièce, où tout porte coup, nous entraîne d'un mouvement irrésistible à cet étrange et farouche dénouement qu'un art savant de préparation a su rendre comme nécessaire. Si ce drame, œuvre de jet terminée en quelques jours, et d'un style qui se ressent trop d'une production hâtive, n'est pas, tant s'en faut, un chef-d'œuvre,

c'est à coup sûr le remarquable essai d'un génie né pour la scène ; c'est, après tout, l'œuvre qui donnait les plus sérieuses promesses dans cette aurore du théâtre romantique naissant.

Il n'y avait pas moins de convenance et d'équité à signaler aux générations nouvelles les mérites de cet *Henri III et sa cour* qui, avant *Hernani*, fut le grand événement littéraire de 1829. On peut sans doute ne pas goûter autant que l'a fait J.-J. Weiss le drame d'histoire qui, là, par une combinaison hardie, s'enchevêtre avec le drame de passion. Les scènes qui mettent sous nos yeux les complots des ligueurs, ceux des Guises, les intrigues souterraines de Catherine de Médicis, les élégances et les brutalités de la cour des Valois, ont-elles, en effet, l'expressive fidélité, la puissance d'évocation qu'il leur prête ? Elles ont paru à d'autres yeux que les siens, et à de bons yeux, plus industrieusement que fortement tracées, et assez froides en somme. Mais ces tableaux d'histoire, auxquels il attache, ce semble, plus de prix qu'on ne devait s'y attendre, occupent à peine un tiers de l'action totale. A partir du troisième acte, reprend et se développe cet émouvant drame de passion, duquel il n'a dit rien de trop. D'une donnée très simple, mais tragique, et que plus d'un affreux souvenir de ces temps vérifie, l'auteur a su tirer des effets répétés et croissants de terreur et de

pitié, auxquels les spectateurs d'hier n'ont pas plus résisté que ceux d'il y a soixante ans. On ne saurait contester la beauté attendrissante et poignante à la fois de la scène qui fait à elle seule le dernier acte, de celle où l'intrépide et charmant héros, le chevaleresque adorateur de la duchesse de Guise, attiré dans un sinistre guet-apens par la main violentée de sa dame, reçoit, à l'heure du péril suprême, le premier aveu et le dernier d'un amour qu'il va payer de son sang. On regrette toutefois que pour un drame de cette nature, pour de telles scènes, surtout pour ce duo final, où les divines ivresses de la passion s'échangent, en face de la mort, entre deux jeunes cœurs, l'auteur n'ait pas eu à sa disposition, au lieu d'une prose claire, animée, « mouvementée », rapide, sans forte empreinte, les magiques puissances de la langue des vers. Alexandre Dumas sentait lui-même tout ce que la faculté poétique, unie au génie de l'invention, eût ajouté à son œuvre de force et d'éclat. Ce regret lui échappait, avec peu de modestie d'ailleurs, dans un mot spirituel qu'on a retenu : « Ah ! disait-il, si je faisais les vers comme Victor ! où si Victor faisait le drame comme moi ! »

Si, du moins, par un sérieux et de plus en plus savant usage du don précieux qu'il possédait, et en gardant au cœur la noble ambition de ses

débuts, il eût travaillé de son mieux à marquer sa place dans le théâtre nouveau que l'école romantique, superbe en ses promesses, se flattait de créer !... Mais on sait comme bientôt l'enivrement du succès, une fièvre impatiente de produire et d'occuper les cent voix de la renommée, une fécondité d'invention débordante emportèrent l'heureux nouveau venu hors de la haute voie à peine tentée, et firent du rénovateur de la scène entrevu, un moment espéré, le prestigieux, l'étonnant, l'amusant dramaturge que l'on a vu à l'œuvre pendant tant d'années. Après *Henri III*, après *Antony*, on eut *la Tour de Nesle!* — et vingt autres pièces qui, sous leurs vernis romantique, ressuscitaient, en le rajeunissant plus ou moins, le bon vieux mélodrame, ou découpaient en scènes d'un mouvement vertigineux le roman d'aventures, le roman mi-partie de fiction et d'histoire, dit *de cape et d'épée (Les Mousquetaires, la jeunesse des Mousquetaires, la Reine Margot*, etc.

Là même, notre critique, à l'occasion, ne laissait pas de relever la fertilité d'imagination, la clarté d'agencement, le *crescendo* d'intérêt, « le brio scénique », qui révèlent par des signes éclatants, « l'homme de théâtre ». Un jour, ayant à parler d'une reprise de cette fameuse *Tour de Nesle*, il se divertissait à mettre en relief l'art avec lequel sont déduits d'acte en acte les exploits du capitaine

Buridan, et laissait échapper le mot de *chef-d'œuvre*. Le mot, en un sens, n'avait rien d'excessif. La pièce est bien un des types achevés, un des chefs-d'œuvre *du genre*. On s'est ému et même un peu scandalisé de voir ce lettré de marque, ce fin connaisseur, ce critique redouté, en admiration devant la *Tour de Nesle!* C'était faute de se placer au même et juste point de vue, faute aussi de faire la part de l'outrance enjouée, du mélange de sincérité et d'ironie qui règne d'un bout à l'autre de ce feuilleton, un des plus amusants qu'il ait écrits [1]. Après avoir fait le compte de toutes les horreurs accumulées dans la pièce, de tous les crimes qui s'y commettent sans effrayer trop, pourtant, ni fatiguer le spectateur, il ajoutait de son ton le plus leste :

Le drame est mené si haut la main, et avec une telle vigueur, qu'on ne songe pas à s'horrifier de tant de forfaits, au delà de ce qu'il faut pour ressentir l'agréable émotion d'une terreur dramatique à dose tempérée. Là encore est la marque de Dumas ! Une bonhomie littéraire pantagruélique, qui ose tout aisément et victorieusement ! Une gageure de scélératesse ! Une gasconnade patriarcale de crimes ! Du pur Dumas, je vous assure !

Et le style ! Car dans *La Tour de Nesles* il y a *un style* tout en gestes, en poses, en effets de buste et de

1. *Revue bleue* du 10 février 1883.

rapière, en coups de dague rapides, en sanglots ciselés et savamment alternés comme les *concetti* du chevalier Marini, en apostrophes brusques et néanmoins subtilement tournées comme un marivaudage de place publique et de taverne. C'est un style trouvé, et que je n'hésite pas à juger admirable, *si je me place sous l'optique du genre*. Tout en paraît flétri aujourd'hui, parce que tout en a été trop répété, parce que le succès en a été, de 1832 à 1848, trop continu, trop populaire, trop universel... Les acteurs d'à présent prononcent sans foi, et les spectateurs ne peuvent plus entendre sans sourire les phrases fameuses : « La belle nuit pour une orgie à la Tour!... — Avez-vous remarqué ces voix si douces et ces regards si faux? Oh! ce sont de grandes dames, de très grandes dames... — Oh! Marguerite, à qui faut-il des nuits bien sombres au dehors, bien éclairées au dedans?... etc., etc. — Supposez que vous entendiez tout cela pour la première fois : ce style est au plus haut point lapidaire et théâtral !

C'était si l'on veut, forcer la note, mais en homme d'esprit, et de façon, ce nous semble, à ne pas discréditer l'homme de goût.

Parfois même, il ne s'est pas fait scrupule d'encourager ou de provoquer certains retours vers d'autres dramaturges en renom, tels que les Frédéric Soulié, les Auguste Maquet, les Dennery, ces gloires du boulevard, qu'il avait vues au temps de Louis-Philippe ou sous l'Empire, dans tout leur éclat. Il ne croyait pas déroger, en protégeant contre

le dédain des jeunes critiques ses confrères, un genre de spectacle longtemps en honneur sur les théâtres populaires, et qui lui semblait expressément y convenir. Le mélodrame, avec ses fortes péripéties, ses terreurs et ses attendrissements, ses noires intrigues généralement dénouées par la confusion du crime et le triomphe de la vertu ; le mélodrame palpitant d'intérêt et moral à sa manière, lui paraissait précieux à conserver pour le divertissement des foules. Au même point de vue, et dans le même esprit, il demandait justice ou grâce pour le drame de cape et d'épée, le drame à panache, dont il avait en gré les héros, ces merveilleux batailleurs, ces chevaleresques aventuriers, ces hardis compagnons à surprenantes fortunes, taillés sur le patron des d'Artagnan, des Bussy, des d'Harmental ; il voyait, non sans raison, dans le spectacle des prouesses et des adresses de ces étonnants et sympathiques personnages, comme une école de bravoure, de joyeux sang-froid et d'esprit *débrouillard* pour le bon populaire qui les acclame.

Au surplus, ses regrets et ses spirituelles revendications en ce sens s'alimentaient tout naturellement de son instinctive et profonde aversion pour les tristes nouveautés qu'il voyait s'introduire sur les mêmes scènes. C'était l'heure où le réalisme, qu'il avait jadis flétri de ses plus éloquents ana-

thèmes au plus fort du succès de *Madame Bovary*, — et encore le réalisme de la plus fâcheuse espèce, le plus cru, le plus résolument exclusif de tout idéal, le plus curieux de plates ou repoussantes peintures, — pénétrait au théâtre sous ses yeux, s'étalait dans l'horrible drame de *Thérèse Raquin*, dans les écœurants tableaux de *l'Assommoir*, de *Nana*, de *Pot-Bouille*. Ces choses-là l'excitaient d'autant à nous vanter le pathétique de *la Bouquetière des Innocents*, et même les émouvantes complications du *Sonneur de Saint-Paul* : son intransigeance hautaine à l'égard de Zola et de son école le mettait d'autant plus en humeur de rompre quelques lances en faveur d'Anicet Bourgeois et de Bouchardy.

Est-il aussi facile de s'expliquer ses jugements sur d'autres œuvres, d'autres noms, de date plus récente, et qui sont, à des degrés divers, l'honneur du théâtre contemporain ?

A l'heure où il prit en main la chronique des *Débats* (1883), une éclatante trinité de talents régnait sur la scène, sur la scène de Molière et de Beaumarchais : Émile Augier, arrivé au terme de sa carrière, et déjà presque classique de son vivant ; Dumas fils, toujours à l'œuvre, et en pleine gloire ; Sardou, plus que jamais populaire. C'était une heureuse fortune pour le critique d'avoir à se prononcer sur ces maîtres nouveaux de la comédie de mœurs et

de la comédie-drame. Comment en a-t-il profité? On a dit, on a répété que, juge très équitable et grand admirateur de l'auteur des *Effrontés* et de *l'Aventurière* [1], il s'était montré bien avare de suffrages et même prodigue de sévérités envers les deux autres.

Il est vrai qu'un jour, un des jours de sa jeunesse, bien des années — vingt-six ans tout comptés — avant d'entrer aux *Débats,* il avait signé dans un des périodiques du temps [2], une étude sur les premières comédies du second Dumas (en particulier sur *le*

1. Encore a-t-on trouvé mauvais que tout en tenant compte et grand compte des parties du théâtre d'Augier, qui s'élèvent jusqu'à la comédie sociale *(les Effrontés, le Fils de Giboyer, les Fourchambault),* il ait témoigné une estime particulière et plus complète pour les meilleures des pièces précédentes, écrites en vers, de celles qui tiennent surtout de la comédie moyenne *(Gabrielle, Philiberte, l'Aventurière).* Cette préférence peut être discutée, mais pourquoi s'en formaliser? Dans un genre de comique plus doux, moins âpre, moins osé, mais pénétrant, et avec le charme de poésie qui s'ajoute à la vérité et à l'effet moral des peintures, ces dernières pièces se placent assez haut pour qu'il n'y ait point caprice ou erreur de goût à les distinguer avec prédilection et à s'y complaire. — J.-J. Weiss admirait en connaisseur chez ce maître le naturel, la franchise, le relief du vers de comédie, jusqu'à le proclamer héritier direct, sous ce rapport, de Regnard et de Piron, et ne l'avait pas vu sans regret renoncer de lui-même, pour toute la seconde partie de sa carrière, aux avantages de ce don si rare. — *L'Aventurière,* que plus d'un bon juge regarde comme la perle de ce théâtre, appartient sans conteste, pour le fond et pour la forme, à la première manière de l'auteur.

2. *Revue contemporaine,* août 1858.

Demi-Monde, la Question d'argent, le Fils naturel), une ample et curieuse étude, où il ne le ménageait guère. Sans méconnaître le jeune et vigoureux talent qui se révélait dans ces ouvrages, il l'estimait acclamé, fêté, avec plus de faveur encore que de raison, en contestait sans détour le bon emploi, en blâmait, avec une franchise souvent acerbe, la direction, et même essayait, par ses critiques et ses avis, de lui tracer un autre et meilleur cours.

Par où reprenait-il l'heureux nouveau venu avec le plus d'insistance et de rigueur? Il l'accusait, il le plaignait de payer tribut, de donner lui-même des gages à la *littérature brutale* par un goût trop peu réprimé pour les situations risquées, d'une réalité poignante et triste, pour les scènes neuves et scabreuses, intrépidement étalées, saisissantes, mais jusqu'à l'oppression et à la gêne, et d'un effet trop mêlé, trop pénible, pour que l'impression morale en vue de laquelle on ose nous les offrir, n'en soit pas altérée, peut-être compromise. Non moins sévèrement, ou plus encore, il lui reprochait de nous montrer, dans les situations les plus diverses, et même les plus importantes, des personnages nettement conçus et dessinés, mais constamment et même uniformément armés de sang-froid et de logique dans l'expression de leurs intérêts, de leurs sentiments, de leurs passions, de tous les états d'esprit

ou d'âme dont se compose leur rôle. Étrange théâtre et sans précédent, disait-il, où règne impérieusement une nouvelle muse, *la logique!* Singulier monde dont les acteurs même aux instants les plus critiques de la bataille de la vie, têtes froides et bons lutteurs, se permettent à peine un rapide éclair de joie ou de douleur, de colère ou de tendresse, s'interdisent l'épanchement, l'effusion, comme temps perdu et déclamation fade ou stérile, se refusent l'éloquence, l'éloquence de l'émotion, pour se livrer à celle des faits, des raisons, qu'ils manient, d'ordinaire, avec un rare degré de précision, de clarté, de rapidité ; — où les passionnés eux-mêmes semblent ignorer les troubles d'âme, et ne connaissent pas les larmes, ou refusent de les laisser couler ; où les victimes d'une faute, à l'heure tragique des aveux, plaident leur cause par le seul enchaînement de circonstances que présente un récit sincère ; où les jeunes amants qu'un arrêt cruel sépare, ont assez d'un échange concis et positif de serments et de calculs d'avenir pour s'assurer de leur mutuelle tendresse ; où les rôles de naïfs et d'ingénues sont eux-mêmes atteints de cette précision agile, incisive, de langage et de ton, partout répandue. De là, concluait-il, tout un spectacle animé et marchant d'un merveilleux train, mais plus ou moins glacé, ou, si on l'aime mieux, frappé d'une particulière sécheresse dans le mouvement qui l'emporte.

On ne peut nier qu'il n'y eût dans ces objections, dans ces attaques, surtout dans la dernière, une part de sagacité réelle, un fond de vérité irrécusable... Mais avec une verve juvénile de polémique littéraire, égale à celle qu'en ce temps-là il commençait à déployer sur un autre champ de bataille, il les poussait à l'extrême, jusqu'à méconnaissance inique et malicieuse, dans des pages comme celle-ci :

Le dialogue, tel que l'entend et le pratique cet auteur, est une série de raisonnements alternés qui vont droit devant eux à la façon des boulets de 48 ; j'emprunte cette comparaison à M. Dumas lui-même. On voit avec surprise au théâtre un auteur qui n'est occupé que de déduire ; il suppose des faits, il indique des sentiments, il constate des actions ; ce sont comme des lignes que trace un géomètre avant de rechercher les propriétés d'une figure ; et de la combinaison tranquille de ces lignes il construit des personnages qui sont des rectangles.

Que nous donne-t-il ainsi ? Un spectacle aride, où le drame et la comédie n'existent qu'à l'état virtuel et ne se traduisent jamais par des émotions saisissables. Plus la série d'argumentations qui sort d'un incident est en elle-même irréfutable, plus l'âme absente se laisse regretter. Plus le langage est net et sans équivoque, moins le sentiment nous touche. Il ne nous touche point, parce que trop de netteté lui donne trop de raideur, et, chose remarquable, par la raison qu'il ne nous touche point, il nous paraît aussitôt moins net ; nous sommes

tentés de croire qu'il n'existe pas. Il existe cependant, mais sous forme de cristallisation sans vie. L'émotion naissait, elle allait s'épanouir ; la logique souffle sur elle, la dessèche et la fige en arêtes aiguës. Je ne sais si c'est bien parler, mais il y a positivement des émotions que M. Dumas empaille, il y en a qu'il traite par l'éthérisation ! Qu'ai-je dit tout à l'heure qu'elles n'étaient pas saisissables ? Elles sont là, au contraire, à portée de la main ; on les voit, on les prend, on les palpe, on les tourne, on les retourne, on les remet en place aussi commodément que des minéraux dans une galerie du Muséum : minéraux, purs minéraux ! Jetez-les avec force contre le mur : ils casseront peut-être ! Vous n'entendez pas de gémissements en sortir, et ces petites veines ne crèveront point pour ouvrir passage au sang. Or, le propre des sentiments est-il de se démontrer ou d'être sentis et de se faire sentir ? Et que nous importe au théâtre une série de propositions vraies, sous lesquelles il nous est impossible de découvrir ni amertume concentrée, ni colère, ni passion qui éclate, ni pudeur qui lutte, ni éloquence d'aucune sorte, ni rien enfin qu'un enchaînement de propositions.

C'était trop, beaucoup trop refuser. Impossible de souscrire jusqu'au bout à cette pénétrante et humoristique analyse. Dans ces fortes scènes qui, même à la simple lecture, s'emparent de nous tyranniquement, il y a autre chose que des séries alternées de propositions bien déduites ; ces personnages dont nous suivons avec une ardente curiosité

la conduite et la fortune, ne sont pas de froides entités, vouées à une aride escrime ; ces personnages que vous dites à la glace n'ont cette calme impassibilité qu'au dehors et à la surface ; si contenus qu'ils soient et se piquent d'être, si persistants et habiles logiciens qu'ils se montrent, ils ne laissent pas d'être hommes ; et, quand il le faut, ils sont éloquents, éloquents à leur manière sans doute, éloquents de l'émotion intérieure qui les travaille, et qui, sans éclater, respire et se trahit dans leurs nets et fermes raisonnements, dans leurs récits probants, et y répand chaleur et vie croissante, sans briser les uns, ni entrecouper les autres. Et l'action dans laquelle se meuvent ces originales et vivantes figures, construite de la main la plus savante et la plus rompue au métier, marche et court, de la plus entraînante allure, à son but final, c'est-à-dire à la leçon morale ou sociale, ou l'un et l'autre à la fois, que l'auteur a résolu d'en faire sortir.

Mais pourquoi défendre qui certes n'en a pas besoin contre le J.-J. Weiss de 1858, en répondant à des critiques mêlées de vrai, de faux, outrées, et par là ruineuses, dont le J.-J. Weiss de 1883, dans sa fonction de chroniqueur aux *Débats*, s'est manifestement désisté ?

Celui-ci, en effet, ne poursuit nullement cette âpre guerre entreprise au temps jadis : plus de ces

attaques à fond, de ces violents assauts, de ces dures sentences, assaisonnées de quelque persiflage, dont on vient de voir un amusant échantillon. S'il n'a pas désarmé sur toute la ligne, s'il fait encore, au besoin, sur plus d'un point, ses réserves, c'est en modérant l'exercice de son droit, juge moins prompt désormais, assagi, ramené, et, en grande partie, reconquis. Le temps, un inévitable progrès de maturité, cette largeur nouvelle d'esprit qu'apportent les années, un long supplément d'expérience littéraire et d'expérience humaine, lui ont appris la mesure et l'équité envers un justiciable de cette valeur. Parfois sévère encore et mordant sur le détail, il a cessé de contester *le genre;* il l'accepte ou le subit sans résistance ; et là où il approuve, ou admire et applaudit lui-même, quelle plénitude d'accord avec le sentiment public, jadis si fièrement combattu et contredit! Quelle sincérité d'éloge! Quelle vivacité d'hommage ! Il est vrai que les pièces par lesquelles il s'est le plus volontiers laissé séduire et vaincre, sont celles où, sans modifier extérieurement sa manière, le dramaturge penseur et moraliste a mis plus résolument, et avec plus de conviction, son art au service de généreuses et salutaires visées, et dans la même forme rapide et serrée a versé plus d'âme, pour ainsi dire : — *l'Ami des femmes, les Idées de madame Aubray, Denise :* — « Composi-

tions supérieures (c'est le critique qui parle), compositions supérieures, qui, par une émotion scénique plus riche et plus variée, par un sens du réel plus profond et plus intense, par une originalité morale plus saine », lui semblent dépasser les premiers triomphes de l'auteur [1].

Chose remarquable, il ne craint pas de mettre également en première ligne *la Visite de noces* [2], quoique prise au vif dans le vice mondain, quoique vraie à donner parfois la nausée, mais utile, comme le fer rouge qu'une main hardie met dans certaines plaies, mais éloquente et morale par les dégoûts mêmes qu'elle soulève. Moins satisfait, et non sans raison, de *l'Étrangère*, comment termine-t-il l'attentive et impartiale analyse, où vient d'être magistralement signalé, entre diverses fautes, un regrettable déplacement, à moitié chemin, du sujet? par cet aveu qu'en dépit de tout, son plaisir et son admiration lui arrachent.

Toutefois, nous ne croyons pas qu'avec tous ses défauts, *l'Étrangère* ait marqué chez M. Dumas un fléchissement du talent dramatique. Bien au contraire, le métier, là, est su et pratiqué à fond. *La griffe reste sûre et puissante.* L'art de construire un acte, une scène,

1. *Le Théâtre et les Mœurs*, seconde édition (1889), nouvelle préface.
2. *Autour de la Comédie-Française*, p. 154.

un discours, n'a jamais été plus ferme. Jamais le dialogue plus robuste et plus rapide ; jamais plus déliée et plus claire la direction de la scène, où l'on voit apparaître et circuler à la fois, sans gêne ni heurt, jusqu'à dix personnages qui ont tous parmi les préoccupations communes, des apartés d'intérêt et de sentiment. On ne s'ennuie pas, même quand on réclame ; on ne languit pas, même quand on s'étonne quelquefois : on s'en va content [1].

Content, ah ! il l'était, de façon autrement intime et profonde, en sortant du théâtre après la première de *Denise ;* et dans son feuilleton du lendemain, après avoir consciencieusement noté dans un vivant récit de la pièce, ce qui cloche çà et là pour les mœurs et la vraisemblance, il s'écriait :

Mais *que fait tout cela ?* M. Dumas *sait, veut et peut le drame.* Il le peut, le sait et le veut *profondément, franchement, puissamment.* Quand la commotion pathétique arrive, toutes les objections qu'on ferait pèsent peu.

La scène de l'aveu dans *Denise,* qui est le sommet du drame, efface tout, enlève tout.

Denise est une digne sœur de Clara Vignot [2] et de Jeannine [3], mais d'un autre élan. Quand elle se trouve en face d'André qu'elle aime, et qui lui demande sa main, il lui suffirait de ne pas prononcer un certain

1. *Autour de la Comédie-Française,* p. 154.
2. La mère de Jacques dans *le Fils naturel.*
3. L'inconnue dont s'est épris le fils de madame Aubray.

d.

mot pour fonder son bonheur et celui d'André. Elle s'est laissé séduire par Fernand ; mais deux personnes seulement le savent, qui ne parleront pas, ne peuvent pas parler... Elle a eu un enfant de Fernand ; mais cet enfant est mort : la faute est ensevelie avec lui dans un cimetière de village. Un mensonge ou seulement le silence, sauverait tout. Denise ne mentira pas, ne se taira pas, même au prix de son bonheur, même au prix du bonheur de celui qu'elle aime. C'est ici l'héroïsme, un héroïsme vrai, que la vie engendre, — et c'est ce qui la fait belle, — aussi naturellement qu'elle engendre la vilenie et la platitude. C'est ici la vérité du beau, d'un beau que la nature humaine est capable de donner. L'effet de l'aveu est irrésistible ; il n'atteint pas à la sublimité, parce que depuis le commencement du drame nous nageons dans trop de choses médiocres [1] ; il excite les larmes qui font du bien. Dans cette scène si bien amenée et si bien conduite (sauf un ou deux traits qui ne concordent pas et même qui grincent), on doit particulièrement admirer le récit de la mort de l'enfant chez la nourrice de Colombes. Peu de mots, pas de déclamation ; le vrai tout nu ; la tristesse sinistre du fait en soi ; un don de premier ordre chez M. Dumas, de l'essence

1. *Médiocres*, moralement parlant. Jusqu'à cette admirable scène où Denise, lasse de mentir par son silence, se décide à tout dire, le spectacle qui nous est offert n'a rien, tant s'en faut, d'héroïque. André de Bardannes, si sympathique que l'auteur ait réussi à le faire, a, lui aussi, dans son passé une erreur qui pèse lourdement sur sa conduite présente. C'est une attachante et pénible histoire que celle qui se déroule dans cette action où madame de Thauzet et son fils Fernand apportent l'une sa triste légèreté, l'autre son inconscience odieuse.

de Dumas. La nourrice était une brave femme, robuste et soigneuse ; l'enfant n'a manqué de rien ; il est mort tout de même au bout de six mois ; il n'a manqué que d'un père et d'une mère... Ceux qui n'étaient pas là auraient réchauffé le pauvre petit et l'auraient fait vivre. Le meurtre de l'enfant par abstention, voilà la fin fatale des séductions et des dérangements de conduite et de tous les amours sans règle. M. Dumas, sobrement, dans son récit nous met la catastrophe sous les yeux. Quelle leçon ! Elle porte autrement que les brochures de M. Dumas en l'honneur des femmes qui tuent [1]. Ici se montre le Dumas digne du nom de moraliste et digne du nom de philosophe ; c'est le Dumas moraliste adéquat au dramaturge.

Dire que *Denise* est un drame moderne et un drame dramatique, c'est dire d'avance avec quelle perfection il a été joué à la Comédie Française [2]. »

Entre autres hommages éclatants et réparateurs, tels que ceux dont nous parlions tout à l'heure, celui-ci méritait sans doute d'être cité tout au long. M. Dumas a pu mettre cette reconnaissance formelle de son double génie par un de ses plus vifs et plus distingués assaillants d'autrefois, au nombre de ses plus belles victoires [3].

1. Allusion au sujet et même au titre de l'un des opuscules de M. Dumas.
2. *Autour de la Comédie-Française*, p. 302.
3. Voir aussi, comme à l'occasion d'une reprise, il revient à *la Dame aux camélias* et s'y arrête, non pour rectifier, en l'adoucissant, son premier jugement, ce qu'il n'avait nullement

Mais M. Dumas est moraliste encore autrement qu'à la scène et avec des acteurs pour truchements : il l'est lui-même, veut l'être en son propre et privé nom, et s'y applique dans ces amples Préfaces, mélangés de dissertation, de satire et d'homélie, dont la plupart de ses pièces, à l'impression ou à la réimpression, ont paru escortées. A l'égard de M. Dumas moraliste en chaire, J.-J. Weiss s'est montré jusqu'au bout irréconciliable. Il n'a pu se faire en aucun temps, peut-on lui en vouloir? à cette espèce de prédication laïque, bizarrement accolée à des pièces de théâtre, souvent diffuse, où le talent de l'écrivain si contenu, si sobre, à la scène, habituellement ennemi de l'emphase et de la déclamation ne se garde pas, dans son allure intempérante, de ce double écueil ; prédication trop souvent équivoque ou paradoxale, soit par le risqué des doctrines, soit par le pessimisme des mercuriales, et d'un effet compromettant pour les œuvres même qu'elle prétend

à faire, mais pour goûter et nous faire goûter tout à son aise la beauté de ce drame simplement touchant, et très faussement accusé, à son avis, de tourner à l'apothéose de la courtisane. Le fonds de froideur qu'il conserve à l'égard du *Demi-Monde* et du *Fils naturel* ne l'empêche pas de signaler dans celui-ci, comme marqués du *plus sûr coup de griffe*, comme étant du meilleur Dumas, le *Prologue* et *toutes les scènes les plus décisives*, et de saluer dans le *Demi-Monde* un *chef-d'œuvre de composition et de conduite*. (*Le drame historique et le drame passionnel*, p. 189 et 206.)

illustrer, et dont elle outre ou fausse l'idée morale dominante, la *thèse*, comme on dit, en les commentant à l'excès.

Ce dernier des griefs articulés par le critique contre le préfacier n'est pas le moindre. Qu'avons-nous a faire, demande-t-il, des gloses abusives de celui-ci, de ses généralisations audacieuses, lesquelles, si nous n'y prenons garde, nous gâteraient, en nous les rendant moralement suspectes, les émotions légitimes que nous devons au dramaturge ? Que dans le *Fils naturel*, M. de Sternay commette une faute sans excuse, même au point de vue de son bonheur, en abandonnant la noble fille qui s'est donnée à lui (Clara Vignot) ; que l'excellent M. de Montaiglin relève par le plus évangélique, le plus sublime des pardons, la triste Raymonde, en qui il a trouvé une admirable épouse [1] ; que madame Aubray et son fils ouvrent, d'accord avec nous, leurs bras à cette Jeannine de tant de sens et de tant de cœur, et, malgré la tache de son passé, si digne de leur estime et de leur tendresse ; ce n'est pas à de tels romans, vraiment humains, mis en drame de main de maître, c'est bien plutôt à ses théories d'une philanthropie aventureuse, étalées en avant-propos, qui les accom-

1. Troisième acte de *Monsieur Alphonse*.

pagnent, que M. Dumas doit s'en prendre de s'être vu maintes fois accusé de revendication systématique et sans mesure, de propagande antisociale et dangereuse en faveur de *la fille séduite.* Après tout, quelle idée maîtresse, quelle leçon se dégage incontestablement de ces ouvrages, quelle thèse précise en ressort, sinon cette moralité générale, et, en somme, raisonnable « que tout mariage est bon, quand il est une assurance mutuelle légalement contractée par deux personnes de bon sens et de bonne foi en vue du bonheur de la vie et contre ses risques ? »

Ce serait commettre une erreur esthétique grave de regarder les drames de M. Dumas à travers les théories douteuses de ses préfaces... Au théâtre, quand je suis devant une pièce de M. Dumas, je n'ai pas devant moi M. Dumas tout entier, j'ai une pièce et je m'y tiens. Si la pièce m'intéresse, si c'est Denise et que j'y pleure, si je trouve qu'André de Bardannes en épousant Denise, fait une action noble et raisonnable, si l'auteur me communique la certitude que de ce mariage sortira le bonheur d'André, vais-je m'inquiéter de ce que deviendraient la société et les familles, si l'action d'André de Bardannes tournait en pratique habituelle; vais-je me demander si M. Dumas ne m'a pas tendu un piège pour me prendre à ses théories captieuses ?... Assurément non : je suis gagné à Denise et à André ; je ne suis converti à aucune théorie [1]. »

1. *Autour de la Comédie-Française*, p. 297.

Il est curieux, n'est-il pas vrai? de voir ce juge trop difficile, qu'on accuse de ne pas rendre assez justice à l'illustre auteur, la demander pour lui en avocat clairvoyant et convaincu, laver le dramaturge du tort que lui font les chimères ou les témérités du « sociologue » et plaider pour M. Dumas contre lui-même?

Est-on plus en droit de le mettre en cause pour la façon dont il a traité (surtout dans quelques articles de la *Revue bleue*[1]) M. Sardou?

Si l'on veut bien y regarder de près, ses impressions et jugements sur la considérable portion du théâtre contemporain que représente ce nom, ne diffèrent pas de ce qu'en ont pu dire, soit en bien, soit en mal, ceux des critiques ses confrères dont l'opinion compte — ou n'en diffèrent que dans la forme, par certaines vivacités et pétulances de langage.

Au fond, et en définitive, quelle place réserve-t-il à M. Sardou? Que lui accorde-t-il, que lui refuse-t-il?

Il reconnaît chez lui, à un degré peu commun, cette faculté d'invention qui tient à la puissance de l'imagination et du souvenir, un esprit délié et prompt aux métamorphoses, un vif sentiment des choses qui font rire et de celles qui font pleurer, une intrépide et merveilleuse habileté de construction

1. *Revue bleue* de février 1880 et de décembre 1882. — *Figaro* de 1881.

scénique, une langue agile, d'une aisance et d'une prestesse d'allure qui la rend toute propre à l'escrime du dialogue, une entente sans égale de la mise en scène et du spectacle, enfin une souplesse, une fécondité de talent qui lui permet d'aborder en heureux vainqueur les genres les plus divers, comédie, drame passionnel, drame historique, mélodrame, vaudeville, etc., et de défrayer sans relâche nos théâtres grands et petits de nouveautés applaudies.

Mais, cela dit, il lui conteste avec la même franchise ou lui refuse, ce qu'il était permis d'attendre d'une nature riche de pareils dons : quoi ? — le besoin et l'habitude d'observer la matière vivante du théâtre, le souci persistant du vrai de la vie, du vrai humain, ce goût impérieux de vérité, qui, dans le comique ou le tragique, est le lest indispensable de la fiction et la condition première de l'intérêt profond et durable. Il se plaint et il s'étonne que parmi tant d'œuvres ayant prise sur la foule, et même plaisant à l'élite éclairée et moins complaisante, on ne réussisse pas à en trouver une seule dont le succès ne soit pas dû surtout à la dextérité de la main et au prestige de l'exécution ; pas une qui, dans sa teneur et son ensemble, non pas seulement ici ou là et par éclairs, relève de l'art sérieux, du grand art, si différent de l'industrie où triomphent les habiles ; de cet art scrupuleusement inventif, qui

se pique de faire vivre et respirer à la scène des *caractères*, et ne se contente pas d'y promener sous ce nom de légères silhouettes vivement crayonnées, ou des masques, de simples masques aux traits saillants et rigides, ou des figures mobiles dans leur complexité jusqu'à l'incohérence, et, par l'imprévu, l'inexpliqué de leurs revirements, tournant à l'énigme; de cet art modéré qui, dans le choix des situations, s'interdit la recherche de l'effet aux dépens du vraisemblable et surtout au delà du possible; qui sait nouer, conduire et dénouer la trame d'une action, même compliquée, sans abus du métier, sans recours aux tours d'adresse, aux trucs ingénieux et aux *ficelles* ; de cet art enfin qui, tout en ayant soin de parler aux yeux, s'en tient au nécessaire de l'appareil théâtral et dédaigne d'admettre en trop large part de collaboration le costumier, le décorateur et le machiniste.

Cependant, tout mis en balance, et tout compte fait des talents et des triomphes de cet auteur, le critique de la *Revue bleue* ne se refusait pas à reconnaître en lui « un maître de la scène » ; mais il ajoutait : *Un maître de la scène, et pas une maîtresse pièce!...* Au point où M. Sardou en est de sa carrière, nous attendons encore qu'il nous donne sa *Dame aux Camélias* et son *Demi-Monde.* »

Le mot que nous venons de souligner, hommage

finalement rendu, mais avec une restriction soudaine qui le modifie sensiblement, a soulevé plus d'une protestation.

Où est-elle, en effet, parmi tant d'œuvres applaudies, la *maîtresse pièce* de cet auteur, celle dont le titre, le titre seul, pourrait servir à le désigner aussi sûrement que si l'on disait son nom, aussi clairement que nous disons « l'auteur des *Effrontés* » ou « l'auteur du *Fils naturel* ? »

La trouverons-nous parmi ces comédies auxquelles il doit une bonne part de sa renommée (*Nos intimes, Nos bons villageois, les Ganaches, la Famille Benoîton,* etc.) œuvres justement populaires, car elles pétillent d'esprit et d'invention, mais où le comique des nombreux types mis en scène est rarement creusé, où il est plutôt indiqué avec outrance, redoublé et chargé au gré d'une verve d'amusant caricaturiste, et poussé trop facilement au grotesque; comédies d'un genre assez nouveau, d'ailleurs, et singulier, où toujours, à un certain moment de l'action, au quatrième acte d'ordinaire, le rire, surexcité, s'éteint devant quelque incident gros de terreur ou de larmes, et livre la scène assombrie aux secousses d'un *drame*, que dissipera le dénouement, de manière à former une pièce à double face, un spectacle hybride, dont toute la stratégie de l'habile manœuvrier ne réussit pas à dissimuler, du moins aux

regards attentifs, la composition hétéroclite et les dissonances.

Ce que les comédies ne nous donnent pas, les drames proprement dits, les drames de passion (*Odette, Fernande, Fédora*, etc.) nous l'offrent-ils? Ces noms évoquent le souvenir d'œuvres ingénieusement et hardiment conçues, très émouvantes par endroits, mais où l'on relève à regret l'inconsistance et même les disparates de plus d'une figure de premier plan, et le déploiement habituel, autour des rôles principaux, d'une légion de comparses, au profit de scènes épisodiques, plus ou moins digressives, que l'auteur se plaît à semer largement à travers l'action engagée, au risque de la surcharger et de la ralentir, quelque adresse qu'il mette à les y rattacher et à les conduire.

Peut-être est-ce dans la partie de son théâtre dont il a demandé les sujets à l'histoire, que ses preuves les plus sérieuses d'art et de talent ont été faites. *Patrie, la Haine, Théodora, Patrie* surtout, par leurs grands coups dramatiques et leurs expressives peintures des mœurs de différents âges, se placeraient assez haut si le style répondait par plus d'empreinte et de vigueur au tragique des situations et à l'énergie des sentiments, et si la figuration, qui déjà, dans les premiers actes de *Patrie*, occupe trop les yeux aux dépens de l'émotion, ne se déployait

dans *la Haine* avec un luxe d'évolutions, de scènes d'émeute et de combat, digne d'un théâtre militaire, et n'était poussée dans la pièce byzantine, aussi bien que la magnificence et l'exactitude des décors et du costume, au point de transformer le genre, ou d'en faire surgir un nouveau, de créer une espèce de drame nouvelle, où la direction du théâtre et le poète, travaillant de concert, ont part égale au succès, le « drame archéologique et panoramique ».

La vérité, l'équité sans faiblesse paraît donc être en ce jugement compréhensif, mi-parti d'applaudissement consenti et de regrets non dissimulés, que, d'accord avec d'autres bons esprits, J.-J. Weiss a porté sur ce vif génie, sur cet inépuisable et séduisant ouvrier de théâtre, ce grand amuseur et fascinateur, qui, faute d'ambition plus haute et d'un usage plus sévère de ses heureux dons, lui semble n'avoir pas rempli toute sa destinée.

Peut-être, ainsi qu'on le lui a dit, non sans raison, le goût particulier et très vif que, soit aux *Débats*, soit ailleurs, il avait pris plaisir à manifester pour le théâtre de Scribe, lui ôtait-il le droit de mettre autant et de si fortes réserves à son estime pour celui de M. Sardou. Qui aime résolument le premier de ces deux auteurs et tient ferme pour lui, ne saurait, en bonne logique, apprécier le second d'une manière bien différente. Il existe entre ces

deux illustres pourvoyeurs de la scène moderne, des liens de filiation si réels, tant de ressemblances ou d'affinités de diverses sortes!

Que notre excellent critique ait, en ceci, par une persistance ouverte, passionnée, intransigeante, d'estime et même d'admiration pour l'œuvre, en partie démodée, de Scribe, un peu prêté le flanc, nous en convenons sans peine. Nul, après tout, ne possède l'infaillibilité de jugement en matière de goût, même parmi les plus éclairés, les plus compétents et pénétrants ; ceux-là même, parfois, ont peine à se défaire, en avançant en âge, d'une impression éprouvée, d'un charme subi en commun avec toute une génération, au temps des jeunes années. On reste fidèle, en vieillissant, trop fidèle à certains goûts comme à certaines modes. Il faut dire aussi qu'en présence du revirement absolu d'opinion et des excessifs dédains dont l'œuvre de Scribe est l'objet de nos jours, surtout dans les rangs de la jeune littérature, de la jeune presse, un esprit de légitime réaction et de riposte batailleuse poussait notre journaliste à relever jusqu'à le surfaire celui qu'on dépréciait trop, et l'emportait, en ce conflit, à l'autre extrême. La cause, après tout, était bonne à plaider ; il eût suffi de la soutenir sans outrance.

Quoi qu'on se plaise à dire, Scribe, même à présent, est autre chose qu'un nom à demi submergé, autre

chose qu'un de ces féconds et faciles amuseur d'autrefois, longtemps fêtés et courus, dont l'œuvre est refroidie et glacée à jamais. Il faudrait au moins lui tenir compte des tentatives que, déjà célèbre, mais épris d'une généreuse ambition, il osa faire et ne fit pas sans bonheur, dans un genre de comédie plus relevé, sur les traces des maîtres. Une fois, à tout le moins, sur notre grande scène, il a touché le but, ou s'en est approché de bien près. Si à de nouveaux scrupules d'art il eût joint alors un souci plus sérieux du *style*, ce souci *littéraire* du style, qu'il n'eut jamais, il serait difficile de refuser le nom de maîtresse œuvre à ce *Bertrand et Raton*, à cette comédie de mœurs politiques, toujours plus vraie au lendemain de chaque révolution nouvelle, une des meilleures que l'on puisse citer dans un genre où le succès est si rare. Nous ne savons vraiment si l'on pourrait trouver, même en cherchant bien, dans tout le théâtre de M. Sardou, un ouvrage à mettre de pair, à coup sûr avec celui-là, aussi fortement et logiquement conçu, d'un tissu aussi serré et aussi souple, d'un intérêt comique aussi soutenu. Mais quand même Scribe, s'en tenant à sa première manière, n'aurait été qu'un vaudevilliste neuf et supérieur, que l'inépuisable et aimable Lope de Véga du *Théâtre de Madame*, il aurait encore, à ce titre, quelque droit, dans une histoire de la scène

française, à une place distinguée et bien en vue. Serait-ce trop que d'en demander une auprès de Dufresny et de Favart, et au-dessus, pour l'auteur de tant de tableaux de genre finement et joliment tracés, gais d'une gaieté vive et décente, mêlés de fiction ingénieuse et d'observation rapide ; où revivent, comme en de légères esquisses, avec leurs goûts, leurs prétentions, leurs modes, avec les plus traitables de leurs passions et les moins graves de leurs travers, la société française et surtout le monde parisien des alentours de 1830 (*Le plus beau jour de la vie, Avant, pendant et après, les Inséparables, la Demoiselle à marier*, etc.) ; où souvent, quand le sujet y prête, se glisse et circule, délicatement ménagée, une veine d'émotion douce, d'attendrissement discret et fugitif (*le Mariage d'inclination, Rodolphe, Michel et Christine*, etc.), J.-J. Weiss trouvait ces dernières petites pièces « délicieuses » ; elles le faisaient songer parfois à Sedaine, à cet honnête et fin Sedaine qu'il adorait. — Nous demandons à tous les gens de goût s'il faisait preuve en cela d'engouement bizarre, et, comme l'ont dit railleusement ses jeunes contradicteurs, d'injustifiable *toquade*.

III

Si la critique, entre autres devoirs essentiels, est tenue de corriger, toutes les fois qu'elle le peut, dans les arrêts qu'elle rend, l'amertume de la censure par la douceur de l'éloge, et de tempérer de bienveillance, sans les affaiblir ou trop en émousser la pointe, les vérités utiles, c'est surtout quand elle vient d'assister à l'œuvre de début, ou à l'un des premiers essais d'un nouveau venu dans la carrière si enviée et si périlleuse du théâtre; alors surtout, elle doit, à travers les fautes et les inexpériences qu'elle relève sans rudesse, épier les signes révélateurs ou les promesses de talent, se plaire à les découvrir et à les signaler, et se montrer, avant tout, accueillante et encourageante. J.-J. Weiss, il faut le dire à sa louange, et on ne l'a pas assez dit, a compris et pratiqué ce devoir beaucoup mieux et plus fidèlement que n'y semblait disposé un esprit de cette trempe, d'une humeur aussi vive, d'un goût aussi délicat, et, par là même, impatient et irritable.

On aime à l'entendre dire, en homme pénétré de ce devoir, au moment de se prononcer sur un drame très imparfait, mais offrant des traces d'inspiration,

que les spectateurs de l'Odéon venaient d'applaudir (*Mademoiselle du Vigean*) :

La pièce a ses points faibles qu'on sentira surtout à la lecture. La critique cependant s'égarerait, si elle prétendait ici séparer son jugement de celui du public. C'est ce qu'elle est quelquefois contrainte de faire, et je mentirais de dire que l'obligation en soit pénible : rien n'est doux au contraire comme de regarder en face le succès imbécile, et de lui dire son fait. Dans le cas présent, il faut s'associer sans hésitation au succès, et l'expliquer et le justifier. Il faut applaudir comme le public ; il faut d'abord et avant tout applaudir, *et ne critiquer ensuite qu'avec regret.*

Et il applaudissait cordialement au choix et à la conception du sujet, au souffle héroïque de certaines scènes, aux beaux vers, qui çà et là, avaient jailli ; et se prenant aux défauts, qui n'étaient pas médiocres, avec la même franchise, et soigneux de les noter avec la même précision, volontiers il en mettait la plus grande part sur le compte de la jeunesse du talent et de l'inexpérience de la scène, et donnait chance d'être acceptées aux moins agréables de ses observations en les accentuant de sympathie et d'espérance.

Il est vrai que l'auteur dont il encourageait ainsi les premiers pas, était une femme ; mais en accueillant avec cette bienveillance le coup d'essai de

e

mademoiselle Simonne Arnaud, il faisait, comme envers d'autres, acte de conscience, nullement de courtoisie. Tel il s'est montré à l'égard des plus intéressantes jeunes recrues de l'art dramatique contemporain. Voyez comme en rendant compte de la pièce par laquelle venait de se risquer d'un pas chancelant sur la scène comique un romancier aimé du public, M. André Theuriet (*La Maison des deux Barbeaux*), il prend soin d'y relever et de faire valoir ce qui surtout la recommande, l'étude finement analytique des sentiments et des passions dans un drame intime de la vie domestique, et la mise en scène expressive et piquante de ces mœurs provinciales, dont l'auteur, en ses attachants récits, a été le peintre délicat et fidèle. Voyez comme, en examinant *le Père de Martial*, de M. Albert Delpit, il s'attache à marquer le fort et le faible de cet ouvrage, avec quelle clairvoyance et quelle sincérité il signale, d'une part, le faux et l'inadmissible de la pièce, quant à la situation principale et à celles qui en découlent, et de l'autre, l'énergie de talent, l'habileté audacieuse qui ont réussi à faire écouter et même à faire applaudir un drame bâti sur une donnée aussi tristement romanesque et, moralement, aussi invraisemblable. Certes, il n'épargne pas M. Richepin sur les intempérances et les incohérences de son drame indien de *Nana Sahib* : amas

d'épisodes sans lien, plus de mouvement et de bruit que de substance dramatique et d'action vraie, fureurs de passion déclamatoires, accumulation de meurtres sur la scène, carnage général à la fin, tenant lieu de dénouement, etc. ; mais à plusieurs scènes qui lui paraissent d'une conception grande et forte, à certains traits touchants du rôle élégiaque de Djemma, au maniement robuste et franc de l'alexandrin tragique, soit dans le cliquetis du dialogue, soit dans les amples tirades, il reconnait, il salue un poète, un poète de théâtre, chez l'auteur, jusque-là tout lyrique ou fantaisiste, des *Caresses* et de *la Chanson des gueux*; il lui prédit, lui promet, s'il veut s'étudier aux conditions essentielles de l'art nouveau qu'il embrasse, et met la main, pour sa récidive, sur un sujet plus heureux, une prise de possession prochaine de la scène où il trébuche encore [1].

Souvent même, dans telle œuvre sensiblement inférieure à celles que nous venons de rappeler, et née peu viable, que son devoir l'oblige de traiter en conséquence, il ne laisse pas d'apercevoir et de noter les lueurs éparses d'imagination dramatique, les heureuses rencontres ou trouvailles de détail, qui rachètent quelque peu ou rendent plus supportables les témérités et les chutes ; fidèle, même en ce cas,

1. L'auteur de *Par le glaive* a justifié ce pronostic.

à cet esprit de discernement et de scrupuleuse équité, dont il nous serait facile de multiplier les preuves[1]. Ainsi, tout en faisant justice, haut la main, de l'étrange décousu, des péripéties stupéfiantes, du sublime, tantôt banal, tantôt alambiqué de ce drame de M. Villiers de l'Isle Adam *(le Nouveau monde)*, qu'une petite église d'admirateurs avait, longtemps à l'avance, prôné comme une œuvre de génie, il avoue avoir eu plus d'un répit de froideur ou d'ennui en l'écoutant ; il y reconnaît et désigne « quelques belles parties », certains moments « d'un effet simple et grand », une fin héroïque de quatrième acte, et tantôt ici, tantôt là, *de vrais coups d'aile*. Ses sévérités de tout à l'heure, d'autant plus vives, qu'elles répondaient au ridicule engouement d'un cénacle, s'atténuent par ces quelques réserves en sens favorable, dont on doit lui savoir gré ; car elles témoignent d'un intérêt réfléchi et sincère pour le fier et malheureux auteur qu'il vient de malmener, et d'un besoin de répandre, en finissant, un peu de baume sur les blessures qu'il a dû faire.

[1]. C'est en s'inspirant de cet esprit qu'il apprécie avec une si remarquable impartialité *Henriette Maréchal*, ce drame de MM. Edmond et Jules de Goncourt, les romanciers réalistes, jadis étouffé en naissant par une de ces émeutes de parterre qui tuent sans entendre, et dont la reprise, vingt ans après, en 1885, offrait tout l'intérêt d'une *première*. Voir *Trois Années de théâtre*, 3me vol., p. 139.

Si dans ses études sur le jeune théâtre contemporain, il a quelquefois rempli sans ménagement, en toute rigueur, et même avec quelque rudesse et dureté son office de juge, c'est quand il avait affaire à ces prétendus régénérateurs de la scène, qui ont entrepris de fonder un art nouveau, miroir exact de « la vie comme elle est », l'art *naturaliste*, sur les ruines des antiques conventions et des vieilles formules. Il n'a été en aucune occasion, plus acéré, plus âpre de critique, plus vif et mordant de langage, plus fort de doctrine et de raison, qu'en examinant la dernière et la plus audacieuse des œuvres de l'homme d'esprit qui tient une place considérable dans cette école nouvelle : la comédie de *la Parisienne*. Dans les dix colonnes de feuilleton consacrées à cet unique sujet, l'auteur, M. Henri Becque, a été traité sans merci, et comme on dit, passé par les armes[1]. A vrai dire, la patience et le sang-froid du maître feuilletoniste étaient mis à rude épreuve, quand il entendait autour de lui vanter comme un pas décisif en avant, d'un utile et fécond exemple, cette pièce

1. C'est cette pièce seule, ou à peu près, qui attirait sur M. Becque de tels sévices. J.-J. Weiss reconnaissait dans les ouvrages précédents du même (*Michel Pauper, les Honnêtes femmes, les Corbeaux*), parmi de fâcheuses tendances, les signes non douteux d'un tempérament dramatique ; et même dans ce terrible feuilleton sur *la Parisienne*, il s'attaque moins au talent de l'auteur qu'au déplorable système dans lequel la pièce a été conçue et exécutée.

e.

où quelques scènes cousues d'un léger fil, et se déroulant sur un fond monotone, ne forment pas une action ; dont le sujet est pris tout entier dans le terre-à-terre d'une réalité aussi vulgaire et plate que perverse ou vicieuse, répugnante à double titre ; où la plupart des effets plaisants ont peine à franchir la rampe, tant le comique en est triste et rentré ; où la vilenie à peu près constante, l'uniforme abjection des personnages ne se rachète par aucune intention perceptible de leçon satirique, de censure de mœurs vengeresse ; car c'est avec la curiosité aiguë et froide d'un pessimisme moralement indifférent, que l'auteur nous introduit dans la vie intime de ce *ménage à trois*, dont la paix un moment troublée, se raffermit, se consolide, avec toute chance de félicité durable, grâce au concert, le plus harmonieux qui se puisse voir, d'appétits cyniques, de rouerie effrontée, et de confiante sottise...

Le trop complaisant accueil que cette pièce recevait d'une partie du public, les applaudissements dont la couvrait, pour son compte, une ardente coterie, irritaient d'autant la verve inflammable du critique, et plus que jamais il éprouvait le besoin de *dire* carrément *son fait au succès*, dût-il assez inutilement lutter contre. En effet, par ce nouvel exploit M. Becque allait devenir de plus en plus le guide ou l'inspirateur des jeunes dramaturges insurgés contre

la tradition classique ou romantique au nom du *vrai*, du *réel*, tel qu'ils l'entendent ; l'influence de son esprit, l'imitation et, par suite, l'exagération de sa manière sont visibles dans une bonne partie des nouveautés écloses sur le théâtre de M. Antoine, ce fameux *théâtre libre*, dont la surprenante fortune s'est enfin usée, depuis peu, à force de peintures crues et « saignantes » de « tranches de vie » découpées dans l'ignoble ou même dans l'horrible, mais a duré assez longtemps pour laisser la matière d'un triste chapitre dans les annales dramatiques du siècle finissant.

IV

Les derniers lundis de J.-J. Weiss aux *Débats* sont du mois d'octobre 1885. A cette date, entier d'esprit, mais fléchissant à regret sous la fatigue physique du métier, il quittait le journal pour n'y plus reparaître. Il y avait été appelé en mars 1883. Sa carrière de chroniqueur de théâtre a donc été fort courte, de trois années à peine. A vrai dire, ce ne fut qu'une campagne rapide, mais menée de telle sorte, qu'elle lui assure une belle place, n'hésitons pas à dire une des premières dans cette espèce de critique, qui, née il y a un siècle, a pris

de plus en plus l'importance d'un *genre*, d'un genre nouveau et distinct, et est devenue, pour sa part et à son rang, une des branches de la littérature dramatique.

Il en devait être ainsi dans un pays où le goût du théâtre est si généralement répandu et si vif, où le spectateur de la veille, satisfait ou mécontent, aime à consulter sans retard sur ses impressions, un arbitre entre lui et l'auteur, où tant d'honnêtes gens qui ne goûtent que de loin en loin, trop rarement à leur gré, un plaisir trop coûteux pour leur modeste fortune, veulent être régulièrement instruits de ce qui se passe sur la scène tragique ou comique, et tiennent à trouver, racontée et jugée dans leur journal, la pièce qu'ils n'ont pas vue, ne verront jamais.

A ces besoins d'esprit, de nombreux talents, dans les diverses saisons du siècle qui s'achève, ont répondu.

Elle serait longue, la liste au complet des écrivains à plume rapide et vive, qui, dans cet emploi de semainier littéraire, inauguré dès le temps du Consulat, ont su intéresser de nombreux lecteurs. Beaucoup de ces lundistes qui, jadis ou naguère, ont eu fortune heureuse ou même brillante, ne sont plus guère connus à cette heure que des curieux de littérature, ou des témoins de leurs succès qui vivent

encore, tant est précaire le destin des réputations conquises dans le journal ! Quelques noms, d'un éclat plus résistant, se détachent sur le groupe, demeurent en vue pour la génération présente, et trouveront place, à n'en pas douter, dans une ample histoire du théâtre et des choses du théâtre au XIXe siècle.

Il surnage, quoique déjà loin de nous, ce Geoffroy qui, appelé par MM. Bertin au feuilleton qu'ils venaient de créer dans leur journal, mit dès le début le genre en grand honneur : lettré de bonne race, homme de goût aussi bien que de savoir, malgré quelque scolarité et rudesse de forme, critique militant, d'une orthodoxie vigilante, un peu étroite, induit par son aversion pour *la philosophie* et *les philosophes* en sévérité exagérée pour la littérature du XVIIIe siècle, mais admirateur passionné et commentateur intelligent des maîtres du XVIIe, intéressant encore aujourd'hui et digne d'être lu, par la chaleur communicative de sa religion classique, par une forte dose de bon sens à la Boileau, et par l'amusante vivacité de ses coups et de ses ripostes dans les batailles littéraires du temps.

Un persistant souvenir s'attache également à celui des successeurs de Geoffroy dans le même journal, à qui ses contemporains charmés, éblouis, décernèrent le titre de « prince des critiques ». A vrai

dire, celui à qui était fait un pareil honneur, Jules Janin, n'y avait pas un droit suffisant. Il eût été beaucoup plus juste de proclamer *prince des causeurs* cet homme d'esprit et d'imagination, qui, nourri dans les bonnes lettres, et très éclairé connaisseur, et fort capable de juger et de décider avec bon sens et justesse quand il lui plaisait de s'en donner la peine, à l'ordinaire et d'habitude aimait mieux courir autour de son sujet à peine effleuré, ou esquivé adroitement, et se répandre, au gré de sa verve et de son caprice, en mille propos divers pour l'amusement du lecteur et pour le sien. Sous la main de ce « batteur de buissons », le compte rendu des théâtres ne fut, le plus souvent, autre chose qu'une conversation errante et voltigeante, où la chronique dramatique, la chronique littéraire, celle du temps présent, politique à part, celle même du foyer domestique et de la vie intime de l'auteur, se confondaient en un facile et piquant mélange; un genre à part, d'une veine franche dans sa bigarrure, d'une grâce vive et leste, d'une originalité réelle, et où l'on a pu reconnaître, du moins dans les meilleurs temps d'une production assidue de quarante années, quelque chose de l'infatigable entrain et de la verve brillante de Diderot.

Ce fut un charmeur aussi que ce Théophile Gautier, le poète, l'excellent poète, enrôlé, moins par goût

que par nécessité, parmi les prosateurs du feuilleton, mais souple génie, riche et fine nature, se pliant sans contrainte à des œuvres très diverses; aussi savant et exquis que facile écrivain ; critique équitable et bienveillant, sauf quelques partis pris d'ancien sectaire romantique; trop bienveillant à l'ordinaire, moins par indulgence intéressée que par esprit de mansuétude et de paix, mais sans égal, unique, dans l'art de conter au lecteur le drame, la comédie ou le mélodrame de la veille, et de mettre, en quelque sorte, la pièce sous ses yeux par la clarté lumineuse du récit et la magie descriptive du pinceau ; juge attentif, curieux et sévère contrôleur de la vérité locale et de la beauté plastique du décor, du costume, et de tout le spectacle, au perfectionnement duquel il s'intéressait avec la passion et la compétence d'un artiste.

Quelque chose du sérieux et du tour d'esprit pédagogique de Geoffroy s'est retrouvé, mais sans pédantisme, et avec un tout autre fonds de littérarature, chez celui qui, dans la même carrière, débutait il y a trente-cinq ans, et que, grâce à Dieu, nous voyons encore à cette heure debout et sur la brèche, avec son clair et populaire bon sens, sa libre franchise tempérée de bonhomie, sa verve toujours jeune, sa déférence raisonnée aux lumières instinctives de la foule, son esthétique de théâtre tirée d'une

longue observation personnelle, et toute d'expérience. Il est vrai qu'elle n'a pas échappé à la discussion et lui a valu maintes fois, surtout depuis quelque temps, le reproche de s'en tenir ou de se trop complaire à cette part de règles et de conventions qui se rapporte plus à la structure et au mécanisme qu'au fond même et à la vérité intime de l'œuvre dramatique... Quelle que soit la valeur de cette plainte, M. Sarcey, avec même conviction, même bonne humeur, va son train, et ne se lasse pas d'enseigner supérieurement et de maintenir envers et contre tous cette technique de la scène, qu'il possède à fond, et des lois de laquelle nul talent, même parmi les mieux doués, ne saurait sans péril s'affranchir ; critique sensé, guide pratique et nécessaire, professeur de théâtre consommé, y compris l'art du comédien, qu'il surveille et dirige en connaisseur expert, et s'applique à perfectionner dans l'intérêt de nos plaisirs.

Geoffroy, Jules Janin, Gautier, Sarcey ; à des titres différents, mais signalés, ces quatre talents, qui tiennent la tête de toute une légion [1], méritent assu-

1. Dans le chapitre d'histoire littéraire que l'on consacrerait avec détail à cette famille de critiques, et où bien des noms, à cette heure plus ou moins atteints d'oubli, mériteraient d'être rappelés (Fiorentino, Hippolyte Rolle, Auguste Vitu, etc.), une attention particulière serait due à Édouard Thierry, pour sa

rément de représenter, pour ce siècle, dans l'avenir, un genre d'écrits dont la fortune est due pour une large part à chacun d'eux.

Si l'image ou l'idée que, dans cette étude, nous nous sommes efforcé de tracer, aussi exactement que possible, de J.-J. Weiss, en tant que critique de même ordre, a été trouvée fidèle et ressemblante, on ne s'étonnera pas de nous voir réclamer pour lui un pareil honneur.

Et même, dans ce groupe d'élite où il a les meilleurs droits à figurer, il nous semble devoir, à certains titres, occuper une place distincte, éminente.

Son œuvre de lundiste est d'un rare, d'un excellent lettré, mais d'un lettré que les événements d'une époque agitée ont enlevé de bonne heure à sa première et paisible carrière, et qu'ont instruit et mûri, à leur tour et à leur manière, les diverses fortunes et les épreuves d'une vie accidentée et originale. Devenu journaliste politique, et d'opposition, après un adieu sans retour au professorat universitaire, plusieurs fois élevé, sous des régimes très différents, jamais, il est vrai, pour de longs jours, à d'importantes fonctions, et même aux grandes affaires, il avait assisté de près à bien des spectacles, et d'autant

docte, judicieuse, aimable chronique du *Moniteur*, et à Paul de Saint-Victor, au critique ingénieux, à l'éblouissant *styliste* du journal *la Presse*.

mieux, qu'il s'y trouvait mêlé de sa personne et, pour sa part, y figurait. La faculté d'observation qu'il possédait si curieuse et si intense s'était donc exercée sur un large champ, celui qu'une vie de lutte et d'action incessante ouvrait devant lui, et qu'elle renouvelait à mesure. Toutes les lumières, tous les enseignements qu'une telle vie apporte avec elle, étaient venus s'ajouter à ceux dont il avait fait de bonne heure et continuait à faire provision dans les livres. Heureuse, excellente préparation au métier de critique en matière de drame et de comédie ! Bien souvent, à la manière dont il l'exerce, dans certains jugements qui tombent de haut sur l'œuvre dont il rend compte, et y pénètrent à fond, on sent l'homme qui, longtemps, au grand jour, en mille rencontres, a fait étude des hommes sur le vif, et s'est enrichi d'expérience directe, et d'autant plus sûre, en s'aventurant à ses risques et périls dans la mêlée. De là, aussi, ces vues soudaines, ces réflexions rapides et perçantes sur la vie, sur le monde, sur le train dont roulent les choses humaines, sur celui du siècle présent, sur le déclin ou la transformation des mœurs au temps actuel, etc., qui naissent, jaillissent, au courant de l'improvisation, sous sa plume, illuminent de leurs clartés, parfois sévères, le feuilleton frivole, et en relèvent d'un intérêt sérieux ou d'un attrait piquant la saveur. Combien de pages

riches d'un tel fonds nous pourrions citer, et dans le trame desquelles les qualités du moraliste et du penseur s'ajoutent étroitement à celles du critique, et se confondent avec elles !

Et avant d'éclater dans la presse politique et de descendre en armes dans l'arène, il avait été, ne l'oublions pas, un maître d'histoire, un historien de marque et d'avenir, appelé dans cette carrière aux plus brillants succès, s'il eût continué à la suivre. Ses fortes études spéciales, sa vive imagination portée par le plus solide savoir, lui avaient ouvert des jours profonds sur l'esprit, les mœurs des sociétés disparues, l'avaient fait vivre d'une vie intime avec les personnages en vue, les grandes figures des temps écoulés. Autre bonheur, autre sérieux avantage pour le critique. De là, quand passe par ses mains cette sorte de drame qui déroule dans un cadre historique une action inventée, ou celui qui tire de l'histoire même, pour une bonne part, son sujet, sa trame, ses héros, de là un degré particulier, supérieur, de compétence, de sagacité, d'autorité. Parfois, après avoir, en telle affaire, noté d'un sûr coup d'œil l'erreur inconsciente, ou l'anachronisme voulu et non justifié par les nécessités de la scène, ou la fantaisie qui s'est accordé trop de licences, il se laisse aller à tracer lui-même, d'après ses souvenirs réveillés, une image attentivement

fidèle de l'époque que la pièce en question n'a su faire revivre qu'en la dénaturant, ou du personnage dont elle a modifié plus que de raison ou travesti la physionomie. En ce genre de restitution, il excelle.

Voyez comme, après s'être arrêté dans le drame byzantin de M. Sardou, sur le personnage de Théodora, qu'il regrette de voir défiguré par un côté, affadi par un peu vraisemblable roman d'amour, il nous propose et met sous nos yeux tout à son aise une autre Théodora, la vraie, l'affreuse, la grande, ressuscitée d'après les *Anecdota* de Procope avec une vigueur d'exactitude et un éclat de pinceau qui nous la rendent au vif. Est-il besoin de rappeler à nos lecteurs une autre merveille de vérité historique précise et vivante, ce portrait de Henri IV, du Henri IV gascon et coureur incorrigible de galantes aventures, revers de médaille du héros et du grand roi, qu'il a jeté, avec preuves à l'appui, et curieusement développé au milieu du compte rendu d'un banal et très insignifiant drame de Ponson du Terrail *(la Jeunesse du roi Henri ?)* Et ailleurs, à propos d'une scène mal faite du drame militaire de *Kléber*[1], de quelle manière ingénieuse et magnifique il ressaisit et met en lumière, à l'aide de faits connus ou d'indices significatifs vivement rapprochés, une des premières

1. De MM. Gaston Marot et Edouard Philippe.

et grandes visées de Bonaparte, à laquelle Napoléon ne renonça jamais, et qui le hantait encore dans sa marche aventureuse vers Moscou, son rêve de conquêtes jusqu'à l'Inde sur les traces d'Alexandre, son vaste « rêve oriental... [1] ! » De telles pages, et plus d'une autre de même caractère, et d'un prix égal, où l'historien de vocation et l'homme d'imagination, à l'œuvre de concert, ont mis leur empreinte, eussent émerveillé Michelet !

Il semble donc permis de signaler dans cette chronique de théâtre que J.-J. Weiss écrivait à l'heure de sa pleine maturité d'esprit, une diversité et une richesse de substance, une ampleur et une solidité d'étoffe, qui ne se retrouvent ou du moins ne s'offrent à ce degré chez aucun de ses prédécesseurs dans la même carrière, même des premiers d'entre eux par le talent et le succès.

1. Ou bien, c'est pour attester dans une pièce applaudie, et faire ressortir, en le vérifiant, le mérite d'une intelligente fidélité à l'histoire, que l'historien, avec toutes ses lumières, vient en aide au critique. — Voir dans le compte rendu du drame de madame Simonne Arnaud (*Mademoiselle du Vigean*), à l'appui d'un jugement favorable porté sur le Condé de la pièce, un profil du Condé de l'histoire, sous son double aspect de héros et de frondeur, tracé d'un crayon rapide qui grave comme un burin. — Voir dans cette belle étude du *Polyeucte*, de Corneille, une maîtresse page sur la diversité, la nouveauté, l'intérêt des situations que créait dans la société, dans la famille, en cet âge de la Rome impériale, la « révolution chrétienne ».

Et enfin, ce qui le distingue et le met à part sans conteste, ce qui lui donne chance particulière d'échapper à l'ombre et au silence qui se font si vite sur les auteurs de feuilletons reparaissant en volumes, et de trouver au delà du temps présent, et loin dans l'avenir, des lecteurs, c'est sa haute valeur d'écrivain

A ce dernier point de vue, il y a sur son compte unanimité d'impressions, parfait accord des suffrages. Si dans les études que de maîtresses plumes lui ont consacrées, le critique n'a pas toujours obtenu toute la justice que nous estimons lui être due et que nous nous sommes efforcé de lui rendre, l'écrivain, en revanche, est goûté sans restriction, admiré sans réserves, célébré comme « de premier ordre » et d'une commune voix, proclamé *génie*. Peut-être, cependant, n'a-t-on pas encore dit assez, et de tout point, tout ce qui le fait tel, et lui promet vie et durée. En analysant et décrivant à plaisir, et très délicatement sa manière, on a surtout fait ressortir l'éclat de la couleur, la liberté et légèreté de l'allure, l'opulence de la verve, l'imprévu et le piquant des contrastes, l'heureuse audace des saillies, l'infinie variété des tons, la veine charmante de caprice et d'humour; on se montre moins frappé, on ne l'est pas assez, des qualités sévères qui pourtant n'ont pas contribué pour une moindre part à cette supériorité unanimement reconnue.

Ce style, si remarquable par tout ce qu'il se permet, ne l'est pas moins par tout ce qu'il évite ou se refuse au profit de la netteté, de la netteté parfaite, de la précision, de la solidité. Un des dons les plus libéralement départis à l'auteur, le plus éminent peut-être, c'est l'imagination. Tous les moyens d'expression qui se puisent à cette source, toutes ces formes animées et colorées de l'idée ou du sentiment qui les peignent aux yeux de l'esprit, lui arrivent en foule et comme d'elles-mêmes; mais un instinct constant de mesure et de sobriété domine toute cette richesse et en règle l'emploi. L'image est abondante, elle n'est pas prodiguée ; ce qu'elle a si souvent d'imprévu, de neuf, de hardi, parfois même de risqué, ne la compromet pas ; elle s'impose, même alors, par la justesse ; elle est *trouvée*. Dans ce style de tant de relief et de couleur, nulle trace de luxuriance ; jamais d'éclat douteux ; cette grande imagination se gouverne d'un facile et sûr effort, et se tempère sans s'affaiblir.

Et quelle verve ! Quelle autre rare et précieux don qu'une telle verve, jaillissante de pleine source, intarissable, entraînante ; un péril aussi, et plus qu'on ne croit, à raison même de cet impétueux courant et de cette abondance ! Un tel jaillissement, un tel essor semblent exposés, presque fatalement exposés au trop plein, à l'exubérance, ou du moins

à quelque redondance et superfluité. Non, rien de pareil ici n'arrive. De quelque train que la plume soit lancée, l'écueil est évité, n'est pas même effleuré, grâce au plus rigoureux besoin de précision auquel un écrivain puisse obéir. Dans son élan rapide, ce style si spontané, si primesautier, n'admet « rien de trop », comme il ne souffre « rien de manque ». Il réunit constamment le serré du tissu et la plénitude concise à l'envolée. On est surpris autant qu'on est charmé d'un tel fini avec tant de jet et d'imprévu, dans ces pages qui filent d'une telle allure, et dont beaucoup ont dû être achevées dans le peu d'heures qui s'écoulent entre la sortie du spectacle et l'apparition du journal !

Cette perfection ne souffre en rien de la veine d'esprit humoristique qui s'épanche en tant d'endroits. De cet esprit-là, qui de sa nature est peu disciplinable, J.-J. Weiss est richement pourvu. Mais, si à son aise que l'*humour*, cette fée capricieuse, semble, chez lui, se jouer et s'ébattre, il en est le maître, aussi bien que de son imagination et de sa verve. Sans doute, quand il s'y livre, il ose beaucoup. On sait jusqu'où il est capable d'aller en fait de traits librement enjoués, de familiarités hardies, de saillies originales ; il semble même parfois en danger d'excéder ; mais toujours, aux approches de la limite, il s'arrête, ne se risque jamais au delà

de celle qu'un goût délicat lui trace ou dont un tact secret et rapide l'avertit. Et même dans ses plus libres et gaillardes échappées, alors que partent, comme des fusées, les affirmations plaisamment hyperboliques, les mots d'une gaieté railleuse et fantasque, les mots drôles, marqués au coin de l'esprit parisien, il garde bonne grâce constante, et même, on ne sait comment, fière tournure et grand air. Nulle trace, même alors, de folâtrerie éventée ou de spirituel débraillé. L'amusement irrésistible, le régal très vif qui nous est offert en pareil cas, est toujours de qualité supérieure, exquise même. Le goût, un goût large, exempt de pruderie, mais très fin, très sûr, et toujours en éveil, a prévenu l'abus, imposé la mesure et le choix à la fantaisie, au caprice, et mis sur tout son empreinte.

Impeccabilité surprenante, mais réelle, parmi tant de richesse, de liberté, de mouvement! Il était nécessaire de la constater, pour achever de caractériser ce style d'un mot qui en est, à notre avis, la suprême louange; ce style si génial et si vivant, d'une originalité si personnelle, et, à bien des égards, d'une physionomie si moderne, est un style *classique*. Arrêtons-nous sur ce dernier mot : Weiss fut et restera un classique.

Sa chronique théâtrale cessa en 1885 ; peu après

la maladie l'emporta. Pauvre et cher Weiss! Le théâtre avait été l'enchantement de ton enfance [1], le théâtre devait être le refuge de ta vieillesse. La fin de ta vie semblait en regarder le commencement. Ce qui avait fait le bonheur de tes premières années était la consolation, le charme de tes derniers jours, et terminait dans la douceur d'une occupation paisible et conforme à tes goûts, sous la lumière d'un ciel éclairci, ton existence composée d'expériences si peu attendues et si contrastées.

Nous venons de nous occuper du Weiss chroniqueur de théâtre, du Weiss de 1883; — mais le Weiss d'avant cette époque? mais le normalien, mais le professeur, le conférencier? mais surtout le journaliste dont l'esprit critique, la fine ironie, la courtoise et pressante dialectique, la rare puissance sur l'opinion, avaient conquis, dès le début, la première place parmi les journalistes de notre génération? — mais l'historien, qui a écrit, à sa manière, l'histoire de son temps en de nombreuses et diverses feuilles: les *Débats*, le *Journal de Paris*, le *Figaro*, le *Gaulois* et ailleurs? — mais l'homme d'État dont la sûreté

[1]. Voir la préface de le *Théâtre et les Mœurs*, p. XXIII.

du regard, l'intuition et, si l'on peut dire, le don de devination en politique étonnait tous ses collaborateurs? ce Weiss n'est-il pas autrement grand, célèbre, intéressant à étudier et à décrire, et ne peut-on, si bon accueil que l'on ait fait à cette publication qui s'achève, reconnaître que ce Weiss, à bien des titres, domine et efface l'autre ?

Qu'elle serait curieuse l'étude de cette nature riche et complexe où le bon sens et la solidité de jugement des gens du Nord (son père était Alsacien) s'alliait à la finesse, à la vivacité, à la gaieté, à l'ironie et à la grâce des femmes du Midi! (sa mère n'était-elle pas basque?) Qu'elle serait originale, la figure franchement et fidèlement évoquée de ce timide, dont la simplicité un peu altière contrastait avec un lâché de tenue, avec une indifférence aux exigences du monde, qui faisait de lui l'être le plus dégagé, le plus indépendant, le moins asservi aux coutumes, aux préjugés, à l'opinion courante, et qui nous rappelait par plus d'un côté, à nous qui l'aimions, l'ancien enfant de troupe [1] ! Et en regard

1. Voir la préface de le Théâtre et les Mœurs, p. XXII et suivante.

« Au retour, mon père, musicien gagiste dans un régiment de ligne, obtint pour moi l'avantage d'être inscrit au corps comme enfant de troupe. Deux ou trois sous de prêt, un pain de munitions tous les deux jours, une capote grise et un pantalon rouge. Ce n'était rien, et c'était assez. »

et en contraste, quelle sérieuse et noble image à tracer, pour un digne peintre, que celle de cet homme d'État moderne, qui resta toute sa vie fidèle à la grande politique et aux traditions diplomatiques de Richelieu et de Mazarin [1], et qui, pour les affaires

1. Nous reproduisons ici, à titre de document qui appartient à l'histoire de notre temps, le discours prononcé par Weiss à son départ des Affaires étrangères, et adressé aux directeurs, aux sous-directeurs et aux secrétaires du Ministère.

« Messieurs, je ne veux pas vous quitter sans vous féliciter des relations qu'il m'a été donné d'entretenir avec vous. Je serais heureux si vous en étiez aussi satisfaits que moi-même. Il est vrai que ces relations n'ont pas encore eu le temps de dépasser la phase ordinaire de la lune de miel. Mais le peu d'intervalle qui a séparé mon arrivée de mon départ a eu pour effet de vous imposer deux fois un redoublement de travail dont vous avez eu la bonne grâce de ne pas vous plaindre. Je vous remercie du concours que vous m'avez prêté. Ce concours a été attentif et éclairé; il devenait de jour en jour plus assidu. Mais surtout il a été sincère et sans réserve. Je me plais à reconnaître que je n'ai rencontré chez aucun de vous cette hostilité ou simplement cette défiance dont on vous accuse au dehors contre les institutions qui nous régissent. Il va sans dire que la République, envisagée en tant qu'expression légale actuelle de l'État français et de l'existence nationale de la France, possède en vous des serviteurs loyaux. Même envisagée purement en elle-même en tant que République, elle n'a point parmi vous d'ennemis cachés qui la desservent.

» Au département des Affaires étrangères, d'ailleurs, nous sommes placés sur un champ d'activité, où étant supposée la rectitude d'esprit des gouvernements, les différences essentielles qui séparent le système républicain du système monarchique ne sont pas de nature à influer beaucoup sur les conditions et sur le mode de l'action. La politique positive des peuples modernes est déterminée par des nécessités terri-

intérieures, était sincèrement libéral, mais avec une conception très haute des principes et des nécessités de gouvernement! Enfin quelles touchantes décou-

toriales, maritimes et commerciales qui ne se modifient point du seul fait qu'une nation passe de la monarchie à la République ou de la République à la monarchie. Quand la Convention a voulu faire de la diplomatie à la fois nationale et sage, elle s'est aperçue d'instinct qu'elle s'obligeait à reprendre les règles d'Henri IV, de Richelieu, de Mazarin et de Louis XIV, et c'est un grand honneur pour elle de n'avoir pas hésité à les reprendre. Je rappelle ces noms glorieux à titre d'exemple historique et de preuve logique, non à titre de modèles qui doivent inspirer notre conduite. Le cours des grandes ambitions est interrompu pour la France. Mais le département des Affaires étrangères a toujours la charge de garder le dépôt, encore qu'affaibli, de la puissance française et de veiller sur tous les points du globe à faire respecter le nom français. Vous avez été pendant deux mois et demi les collaborateurs de M. Gambetta et les témoins assidus de son labeur. Vous pouvez attester qu'il n'a pas eu une pensée qui ne fût pour la patrie, que tout ce que les forces humaines peuvent fournir de travail, il l'a fourni ; que son dévouement à la République a été sans intolérance et son esprit démocratique sans étroitesse. Il n'a jamais considéré dans aucune affaire que ce qu'elle avait de national. Certes, M. Gambetta n'a jamais pu être considéré depuis dix ans comme s'étant proposé pour but d'être le bouclier de l'Église. Eh bien ! vous qui l'avez vu à l'œuvre, dites si vous connaissez sur un seul point du globe un intérêt catholique sérieux qu'il n'ait ménagé avec sollicitude, défendu avec énergie, quand c'était un intérêt catholique qui, par sa nature, se trouvait inséparable de l'intérêt français.

» Vous m'avez aidé pendant deux mois à bien servir un ministre si clairvoyant et si désintéressé des petitesses et des tatillonnements de parti ; à bien servir l'État, à bien servir la République. Recevez de nouveau mes remerciements, Messieurs, et veuillez en reporter une part sur les attachés qui relèvent de vous. »

vertes le moraliste psychologue ne ferait-il pas dans le cœur de cet honnête homme, qui fut l'ami le plus sûr, le plus discret, le plus serviable, le plus dévoué !

Ah! si l'écrivain de marque, l'ancien camarade, le confrère de Weiss au *Journal de Paris*, son ami, un ami sincère et resté fidèle à sa mémoire, si l'homme d'État éminent, dévoué admirateur de Gambetta, et qui conseilla à celui-ci de s'adjoindre Weiss aux affaires étrangères, voulait, à la faveur des loisirs que, çà et là, la politique lui laisse, nous parler, en rassemblant ses souvenirs, nous parler à son aise du Weiss de l'Empire, du Weiss d'après la guerre, du Weiss de la troisième République, et de celui qui fut associé, durant quelques jours, à la direction de la politique extérieure de la France, comme il le ferait revivre, et quel livre de grand et public intérêt naîtrait de cette étude même! Quel portrait achevé de l'homme, de son rôle, de son génie nous posséderions, et de quels instructifs mémoires, sur nos dernières quarante années ce témoin direct, ce juge attentif, impartial, d'un temps où il a eu lui-même sa part considérable d'action, doterait notre histoire, — en jetant la lumière de la vérité sur des événements mal connus, quoique de date plus ou moins récente, inexpliqués ou travestis, — entre autres sur la chute du ministère de Gambetta, — chute que l'histoire ne pardonnera jamais !

L'œuvre que nous indiquons est digne de toucher l'âme, l'esprit, le cœur de M. Spuller [1].

GEORGES STIRBEY.

1. Nous avons trouvé la lettre suivante parmi celles que J.-J. Weiss conservait avec soin. Elle est si belle par sa sincérité, sa simplicité et sa modestie, elle fait tant d'honneur à celui qui l'a écrite et à celui qui l'a reçue, que nous ne pouvons résister au plaisir de lui donner une place ici même.

Monsieur J.-J. Weiss.

« Paris, 24 novembre 1884.

» Mon bien cher ami,

» Je vous envoie la médaille de Chaplain, dont nous avons parlé ensemble vendredi soir. Je vous prie de l'accepter, venant de moi, comme un souvenir de notre collaboration aux côtés de Gambetta, dans ce ministère du 14 novembre 1881 que la France n'a fait qu'entrevoir, mais qu'elle a vu disparaître avec une surprise indignée et qu'elle regrette toujours.

» Je vous aimais bien, avant que notre ami vous eût mis, au milieu de nous, à votre vraie place! Je vous dois de la reconnaissance pour le bien que vous m'avez fait, en me faisant travailler avec vous, en me donnant vos conseils. Cette reconnaissance se confond aujourd'hui avec la profonde et tendre affection que j'ai conçue pour vous, depuis que j'ai vu, de mes yeux vu, comment vous saviez vous attacher à ceux qui ne mettent rien au-dessus de la France.

» Votre ami toujours jusqu'à la fin,

» SPULLER »

LES
THÉATRES PARISIENS

I

Théâtre du Gymnase. — *Monsieur le Ministre*, de M. Claretie. Pièces de théâtre tirées d'un roman : 1° d'un *Roman d'un autre (Chroniques de Charles IX* et *Conte des Trois Sultanes.)* — 2° d'un *Roman dont on est soi-même l'auteur.* — Qu'est-ce actuellement qu'un ministre ? Types qui l'entourent : le coupe-jarret de Bourse, l'ouvrier politiqueur, victime des révolutions ; le journaliste, faiseur de ministres ; le chef de Division et sa sonnette électrique.

(Feuilleton du 5 février 1883.)

M. Claretie, l'auteur de *Monsieur le Ministre*, a tiré sa pièce d'une œuvre romanesque antérieurement publiée par lui. On peut certainement transformer un joli conte, voire un roman original, en une très bonne pièce où tout sera renouvelé et rajeuni et qui subsistera indépendamment du récit romanesque dont elle est dérivée. La seule *Chronique de Charles IX* a produit deux chefs-d'œuvre du genre dramatique, *les Huguenots* et *le Pré-aux-Clercs*. Deux contes du

recueil des *Contes moraux* que personne n'a plus
envie de lire ont fourni à notre théâtre la matière
d'*Annette et Lubin*, où l'on aimera toujours à revenir
un quart d'heure ou deux, ne fût-ce que par curiosité littéraire, et les *Trois Sultanes*, qui, après plus
d'un siècle, ferait encore courir tout Paris, si madame
Judic ou madame Chaumont daignaient en interpréter le principal rôle. Mais ce n'est pas Mérimée
qui se serait chargé de dépecer lui-même les aventures de Mergy et de les recuire pour les adapter aux
besoins de la scène. Ce n'est pas non plus Marmontel
qui eût découvert dans ses propres contes la piquante
essence qu'en a extraite Favart. La difficulté d'arranger un roman pour la scène redouble en effet,
quand c'est le même auteur qui entend composer et
le roman et la pièce. M. Dumas fils a réussi à cette
tâche avec la *Dame aux Camélias*; Mürger avec la
Vie de Bohême. Néanmoins, les exemples de succès
complet en ce genre sont rares. Concevoir et exécuter le même sujet, sous forme de récit romanesque
et sous forme de drame constitue une des opérations
les plus ardues de l'art d'écrire et de l'imagination.
On est gêné par la puissance même de création qu'on
a une première fois déployée. On doit lutter contre
sa verve. On plie sous le faix de sa richesse. On
voudrait ajouter ceci et ne pas perdre cela. On juxtapose ou interpose, on fait trop long et l'on s'aperçoit

subitement que tout ce qu'on fait semble moins un ouvrage d'une seule venue qu'une suite de raccords. Il faut alors alléger et retrancher. Mais retrancher quoi! C'est pour l'amour paternel d'un auteur de terribles angoisses! On hésite pendant des jours et des semaines sur ce que l'on sacrifiera de l'œuvre primitive : et, après qu'on a bien sué sang et eau pour réfléchir et décider, c'est toujours le meilleur qu'on en sacrifie. Telle scène dans le roman, était d'un comique si brûlant ou d'une si intime élégie! Je l'attends! Bien en vain. Au théâtre, elle fait partie d'une série d'incidents qui se passent derrière le rideau, à l'entr'acte. J'entends au contraire un dialogue que je reconnais et qui m'avait charmé à la lecture ; c'était comme une jolie esquisse que le livre faisait rapidement glisser devant mon esprit ; transportée sous le feu de la rampe, en la pleine vie et en la pleine incarnation de la scène, la jolie esquisse n'a plus de relief ou en prend trop ; elle tourne à la fadaise ou à la caricature.

M. Claretie s'est tiré à son honneur et du mieux qu'il a pu d'un genre de travail littéraire qui est tout hérissé d'obstacles et d'écueils. Mais peut-être ne s'est-il pas assez aperçu que, dans son entreprise, il avait tout contre lui. Il avait contre lui d'abord son sujet, neuf et hardi, vrai sujet de comédie, seul sujet de haute comédie, avec *Rabagas* et *Dora*, auquel les

gens du métier aient songé dans ces douze dernières années. Un tel sujet ne consent pas à lâcher le peintre de mœurs qui s'y est attaqué, pour le laisser s'échapper vers les à peu près. M. Claretie avait contre lui le public qui n'est pas encore au point ou qui peut-être bien n'y est plus. Le public du Gymnase comprenait visiblement deux grandes fractions : d'un côté les gens férus de respect, pour lesquels le Pouvoir continue de représenter quelque chose d'auguste et de sacro saint, et qui sont tout effarés qu'on puisse accommoder sur la scène *Monsieur le Ministre*, cet être supérieur quasi-divin, comme on y accommodait autrefois *Turcaret, Brid'Oison, Madame la Ressource et Monsieur Loyal;* d'autre part, un certain nombre de mondains et de sceptiques, pas du tout ennemis de l'autorité, mais tellement excédés de la danse macabre des ministres et de l'inanité des cabinets ministériels depuis douze ans et même depuis vingt, que tout ce qu'on pourrait écrire de plus pittoresque et de plus violent sur ce sujet, leur paraît d'avance fané, défraîchi, flétri, usé jusqu'à la corde. Ceux-ci ne comprennent même plus qu'on fasse l'honneur au type « Ministre » de le prendre pour sujet d'une opérette.

Ainsi, par beaucoup de détails les plus expressifs, les plus spirituels et les plus justes de sa comédie, M. Claretie se trouve être en avance sur les deux

tiers au moins du public, et en retard sur le troisième.

M. Claretie avait surtout contre lui son roman ; et c'est là que j'en reviens. Je reconnais et je goûte plus que personne tout ce que M. Claretie a dépensé dans son œuvre, de talent, d'esprit, de passion éloquente, de comique vigoureux et fin ! Combien il m'eût été plus aisé de m'abandonner au plaisir que m'a fait la comédie si je n'avais pas lu le roman d'où la comédie est engendrée ! Malheureusement je l'avais lu ; malheureusement ou heureusement, cela dépend du point de vue où l'on se place. J'ai lu deux fois *Monsieur le Ministre* en roman, et je ne me plaindrais pas de l'avoir à lire une troisième fois.

Le roman est un beau livre et une belle action. Pour l'écrire, il a fallu l'accord du talent et du caractère. Un républicain éprouvé qui souffre de son idéal qu'on ternit ou qu'on déshonore ; un patriote que blessent les vices du temps ; un honnête homme aux mains nettes ; un chef de famille aux mœurs probes ; la haute impartialité de l'artiste, qui ne s'attache qu'à son idée d'art, la considère en elle seule et refuse de la laisser entamer par des prétentions et des préjugés de groupe ou de coterie ; la connaissance dès longtemps acquise de tous les tenants et aboutissants de la vie parisienne ; le coup d'œil froid, patient, investigateur, l'indifférence courageuse ; la

haine des puissants du jour, et l'exhaussement de soi-même par-dessus les réclamations injustes des amitiés mesquines; voilà ce qui fait le prix de ce livre rare. On a accusé M. Claretie d'avoir recueilli et fixé deux ou trois aventures de vie privée, plus ou moins tristes, plus ou moins scandaleuses, dont il aurait fait la trame de son roman. On a mis, sous le nom fictif de Vaudrey, le nom de tel ou tel ministre réel. Ceux qui s'attardent à ces déplorables commérages et cherchent ici le nom d'une personne déterminée font fausse route. Ils se trompent fondamentalement sur la portée littéraire et morale de l'œuvre de M. Claretie. Le Vaudrey du roman n'est pas un ministre spécial, celui-ci ou celui-là. C'est le ministre tel que nous avons tous pu le connaître et l'éprouver dans ce dernier quart de siècle. Il l'est potentiellement et universellement. Il réunit tous les caractères par où l'espèce se détermine. Il a été nommé ministre, sans savoir pourquoi, et, rendons-lui cette justice, sans qu'il y ait de sa faute; il sera renversé sans savoir pour qu'est-ce, et, n'hésitons pas à en convenir, sans qu'il ait fait ni bien ni mal pour mériter sa chute. Le voilà bien ministre, pourtant; ministre de l'intérieur, en passe, qui sait? — souffle un bon vent — de devenir président du Conseil; et il n'y a pas déjà si longtemps, on eût dépassé les rêves d'ambition les plus extra-

vagants de sa jeunesse, si on l'avait tout à coup nommé sous-préfet de première classe. Dans le roman de M. Claretie, c'est le vieux parlementaire Collard (de Nantes), converti sur le tard au républicanisme qui l'a choisi pour ministre de l'intérieur ; ce pourrait être tout aussi bien le maréchal de Mac-Mahon. Dans le roman de M. Claretie, *Monsieur le Ministre* est du centre gauche ou de la gauche, dite modérée ; il pourrait être tout aussi bien de l'ordre moral. Il arrive au ministère décidé à tout remanier et à tout refondre, à chercher des hommes, à remettre à sa place le mérite sans brigue ; il appliquera enfin les fameux principes qui... : et les nobles maximes que... Mais il n'est pas depuis quarante-huit heures dans son cabinet de ministre, qu'il est, pour toute la durée de son existence ministérielle, démoralisé, paralysé et abêti. C'est le phénomène de la démoralisation et de l'abêtissement foudroyant, dont le public, de l'endroit où il est placé, voit seulement les effets, et dont M. Claretie, d'une main sûre, nous décrit les causes et le mécanisme. Ce ministre qui paraît tout-puissant, il ne peut même pas se choisir un sous-secrétaire d'État à son gré ! Ce ministre qui, hier encore, sur les bancs de l'opposition, avec sa tête plantée droit sur un piquet et son long corps tout raide, semblait forgé d'un triple airain, il n'ose même pas prendre l'initiative de la

nomination d'un garde-champêtre ! Son sous-secrétaire d'État, ses gardes champêtres, lui-même, le tout conjointement ne sont que des bonshommes de bois peints et des pions dociles qu'un directeur du personnel, un chef de division, un chef de bureau fait tourner sur son orgue de Barbarie et manœuvre à sa guise sur son échiquier. Il lit avec une confiance béate les rapports par lesquels ses subordonnés, qui sont ses maîtres, l'informent que lui, à qui personne n'avait pensé jusque-là, a été appelé par le cri spontané de la nation et qu'il peut compter, pour durer, sur la confiance unanime du pays. Pour complaire à d'aussi aimables gens, résidu de régimes qu'il a passé un quart de son existence à combattre et qu'il appelle gravement, en certaines occasions bien drôlement, la hiérarchie, il trahit sans aucun embarras tous ceux dont l'effort désintéressé et les longs sacrifices ont fait triompher la cause qu'il est censé représenter.

Monsieur le Ministre est de province, bien entendu ! Solennel et pédantesque, s'il a grandi sur les bords de l'Isère ; faquin, le museau en avant et l'air éventé, si la Garonne l'a nourri ; cuistre et la mine plate, s'il a son berceau dans le Haut-Limousin. Mais qu'il vienne de la Corrèze, de la Garonne ou de l'Isère, c'est toujours de Pontoise qu'il arrive. Paris le grise. Il y est dans la situation et il y apporte les sentiments de M. Jourdain invité chez la comtesse Dorimène.

Pour la première intrigante venue, princesse née qui court le guilledou, ou coureuse de guilledou qui joue la princesse en son hôtel coquet de la rue Brémontier, il laissera là père, mère, enfants, dossiers, conseils de Cabinet, Chambres et tout. Il s'arrachera d'avec sa jeune femme élevée sous ses yeux, dans la même ville que lui, parmi les Grâces domestiques, toute pétrie des fraîches et friandes saveurs de la province, mais baste! bien trop départementale pour un seigneur de son importance, et il s'en ira poursuivre n'importe quelle fleur de patchouli parisien. Il brisera le cœur de l'une ; il tombera pour l'autre dans les conseils d'administration suspects, les pots-de vin, les concussions et la ruine. M. Claretie nous a montré le Vaudrey de son roman, engagé sur toutes ces pentes, quoiqu'il l'ait arrêté sur quelques-unes, et, dans son roman du moins, il n'a pas hésité, selon la vérité supérieure de l'art, à châtier par où il pèche le faux grand homme et le faux tribun du peuple !

Je ne recherche pas si, même dans le roman, la Marianne Kayser de M. Claretie n'est pas assez souvent contradictoire à elle-même, et si je vois sous des traits bien distincts son Guy de Lissac ; deux personnages, qui pourtant jouent un grand rôle dans le récit! Que m'importe? Il me suffit que Monsieur le Ministre et tout ce qui fait escorte à Monsieur le

Ministre y soit empoigné et rendu de plein. Granet, le vil *manéger* de couloirs ; Molina, le coupe-jarrets de Société anonyme et le ruffian de Bourse ; Ramel, le mélancolique et redouté publiciste qui a fait des empereurs et n'a pas voulu l'être, qui mourra du côté de Montmartre et des Batignolles, oublié et fier, pauvre et pur d'argent, pur de reniement envers ses idéaux, parmi tous les pleutres qui se sont enrichis de son journal et qui ont escaladé les sommets grâce à son autorité sur le public ; Denis Garnier, l'ouvrier parisien, qui a connu les pontons pour avoir trop goûté la prose sentimentale et trop livré son oreille à la bouche d'or de quelque démagogue de salon, qui en a maintenant assez de la politique et qui ne se soucie guère quel ancien débitant de paroles pernicieuses, quel Gracque de paravent sera ministre, Vaudrey ou Pichereau ou même Granet ; tous ces types sont exactement analysés et vigoureusement généralisés. Ils ne désignent personne et nous les coudoyons tous les jours. Ils composent un livre d'une nouveauté robuste et saine. Le tableau du Foyer de la Danse, par où s'ouvre le récit et où l'auteur fait se rencontrer de la façon la plus naturelle presque tous les personnages qui joueront un rôle dans l'histoire de Vaudrey, ce tableau est magistral aussi bien d'exécution que d'intention. On dirait du Balzac adouci et plus limpide.

De tout cela, que reste-t-il dans la comédie ?
M. Jules Claretie m'excusera de le dire : bien peu de
chose. Il n'y a que l'épisode de l'ouvrier démocrate
Denis Garnier, où l'on sent encore un écho de la
forte impression du roman. C'est M. Saint-Germain
qui joue le personnage. M. Saint-Germain a rempli
et il remplira des rôles plus importants que celui-là.
Il a obtenu et il obtiendra des succès plus retentis-
sants et plus amples. Il n'ira jamais plus près de la
perfection de son art. Il a captivé la salle avec rien,
si l'on peut appeler rien une scène d'un profond
naturel, rendue avec un naturel achevé. Mais que
d'autres traits lumineux, combien d'autres observa-
tions topiques du roman M. Claretie a dû négliger ou
altérer ou forcer pour les rendre scéniques ! Exemple :
le solliciteur à perpétuité qui arrive toujours le pre-
mier chez le ministre, nouvellement nommé, pour
lui arracher un emploi de conseiller de préfecture
ou de juge de paix, que les bureaux ne lui donneront
jamais, je ne sais pas pourquoi, probablement par
esprit de contradiction et par caprice sultanesque de
commis. Le personnage est vrai, il existe : M. Cla-
retie l'a happé et cloué dans son roman ! — Ah !
s'est-il dit ensuite avec un soupir, quel dommage de
ne pas transborder ce type dans ma pièce. — Mais
mettre le sempiternel solliciteur tel quel à la scène !
M. Claretie, afin que ce désespéré qui espère toujours,

parût comique, nous le montre se débattant parmi les huissiers et les garçons de bureau, au commencement du second acte et derechef à la fin, pour forcer l'entrée du cabinet du ministre. De cette façon le solliciteur, il est vrai, n'est plus insignifiant. Mais il devient invraisemblable ; il échappe au domaine de la haute comédie et il nous précipite avec lui dans la farce. Après l'entretien de l'ouvrier Garnier avec le ministre, je ne vois plus qu'un trait qui garde sa vigueur et frappe bien au but. Vaudrey ministre a vainement voulu faire nommer l'ouvrier Garnier gardien d'un édifice public. Le jour où il tombe, et en envoyant sa démission au chef de l'État, il demande de nouveau la place pour Garnier. « Maintenant que je ne suis plus ministre, dit-il avec un peu d'amertume, je réussirai peut-être. » Excellent cela, au moins d'après la première impression du public qui a beaucoup ri. A la réflexion, ce naïf Vaudrey nous semble incorrigible. Non, Vaudrey, non, vous ne prenez pas le bon chemin, l'expérience ne vous a pas encore assez dessillé les yeux. Vous demandez l'emploi, comme une faveur personnelle au président de la République, au président du Conseil, à votre successeur ; que sais-je? Êtes-vous toujours assez ingénu, ô Vaudrey! Par cette voie, vous n'aurez rien! Croyez-moi ; demandez la place, de bonne amitié et sans faire le fier, au sous-chef de

bureau compétent, et, je vous le jure, vous aurez satisfaction dans les vingt-quatre heures ! J'en ai fait l'épreuve.

Mais M. Claretie n'a point fait passer et n'a pu faire passer du roman dans la pièce l'entretien de Ramel, le journaliste, et de Vaudrey, l'une des fortes pages du livre, qui est si utile pour expliquer les déviations et le prompt effondrement de Monsieur le Ministre. L'entretien, en scène, languirait. Il n'a pu faire passer du roman dans la pièce un amusant chapitre de psychologie bureaucratique, que je demande la permission à nos lecteurs de transcrire ici pour eux :

... Sous l'empire, au temps où l'empereur, effaré, se sentait isolé, demandait, cherchait un homme, Vaudrey se rappelait qu'on lui avait conté l'histoire de cette sonnette des Tuileries, spécialement destinée à avertir les chambellans de l'entrée au château d'un visage nouveau, de la visite d'un inconnu, afin que la camarilla, prévenue par un timbre particulier, eût le temps de se mettre sur ses gardes et d'éconduire le nouveau venu qui pouvait devenir un appui pour le maître, mais un danger pour les serviteurs. Eh bien, Vaudrey ne l'entendait pas cette sonnette invisible et sourde, mais il la devinait, il la devinait autour de lui, avertissant les intéressés, toujours prêts à chasser l'inconnu ; il sentait que son fil secret était partout établi autour des puissants, puissants de quatre jours ou d'un quart de siècle, et que, tant

qu'il y aurait au monde un pouvoir, il aurait des courtisans et que ces courtisans, âpres au morceau, empêcheraient l'inconnu, c'est-à-dire la vérité, d'arriver jusqu'à la lumière, de craindre qu'il ne se fît, cet inconnu, la part du lion, et ne chassât les mouches du gâteau à miel...

Ce caractère de La Bruyère, comme on eût dit autrefois, est aussi attrapé qu'il est savoureux. Seulement, je ne sais pourquoi M. Claretie attribue au palais des Tuileries, sous l'empire, le privilège de la sonnette avertisseuse. Au jour d'aujourd'hui, elle existe dans plus d'un ministère, non pas à l'état métaphorique, comme le croit M. Claretie, qui, quoique très instruit des choses, ne l'est pas encore assez, mais au propre et sans figure. C'est bel et bien une sonnette électrique des plus réelles. A moins que très récemment on n'ait remplacé la sonnerie électrique par le téléphone, plus commode en effet et plus approprié à l'éveil et au surgissement soudain du personnage, qui, dans chaque ministère, prend à tâche de ne jamais laisser le ministre en tête à tête avec qui que ce soit hors lui.

Je ne voudrais pas que le public ni M. Claretie lui-même pussent s'exagérer mes critiques. M. Claretie a écrit, selon le genre du Gymnase, une pièce intéressante et amusante qui nous promène à travers des tableaux variés de la vie ministérielle, mais où le

personnage du ministre ne fait que l'effet d'un épisode parmi d'autres épisodes. Marianne Kayser tient dans la comédie autant de place que Vaudrey. On ne sait plus si Marianne a été imaginée comme dans le roman, pour aider à peindre ce qu'est en France, et de nos jours, un ministre, ou si l'auteur n'a pas fait de Vaudrey un ministre, pour donner par là plus de saillie au caractère de Marianne. L'aventure de Vaudrey et de Marianne Kayser, telle qu'on est réduit à nous la présenter sur la scène, parmi une foule d'autres incidents, trop denses et trop serrés pour la comédie, ne nous apparaît pas comme une aventure *sui generis* inhérente à la qualité de ministre. Nous ne voyons pas que les tentations de Vaudrey diffèrent en quoi que ce soit de ce que pourraient être les tentations d'un commissionnaire en marchandises de la rue des Petites-Écuries, qui a eu le malheur de s'aboucher quelque part avec un chignon jaune, ou d'un notaire de la rue Cambon, qu'envahit tout à coup parmi les écritures à la grosse la vague aspiration vers les félicités criminelles cachées aux environs de l'avenue de Villiers et autour du parc Monceau.

II

Théâtre de l'Odéon : *le Nom*, comédie en cinq actes de M. Bergerat. — Théâtre des Folies-Dramatiques : *la Princesse des Canaries*.

(Feuilleton du 12 février 1883.)

Nous sommes à l'Odéon. La toile se lève sur *le Nom*, comédie en cinq actes par M. Bergerat. Le théâtre représente la grande salle, riche et rustique, de la maison du maître, dans une ferme du pays de Caux. C'est la maison de M. Blondel. Nous nous sentons tout de suite enveloppés de poésie. Il y a une magie sur cette pièce, la magie de la paix domestique, du bonheur et de l'honnêteté; malheureusement, elle dure peu, ou, si elle dure, elle est bientôt mêlée de conceptions fantasques qui la troublent.

Quand M. Blondel a épousé, il y a une vingtaine d'années, Denise Picheron, il était déjà le plus gros

propriétaire et le plus gros fermier du pays. Elle était pauvre : elle avait commis une faute : elle apportait pour dot à son mari deux enfants jumeaux, un garçon et une fille, nés d'un autre. Blondel l'aimait, et il l'a prise ainsi ; il n'a pas eu à s'en repentir. Denise a tout fait prospérer chez lui. Sa mort prématurée est le seul chagrin qu'elle lui ait causé. Resté veuf, Blondel a élevé les deux enfants comme s'ils eussent été les siens. Il se propose de les adopter à leur majorité dont le moment approche. En attendant, il leur a laissé croire qu'il est leur père. Isole, la fille, conduit la maison. Le fils, Philippe, a reçu, du curé du bourg, une instruction à la grosse qu'il est allé brillamment compléter à Cambridge. Le voilà maintenant revenu au pays. S'il écoute les conseils de son père, il restera, avec toute sa science et son Université de Cambridge, bourgeois campagnard ; il aura le bon sens de s'associer à l'exploitation de M. Blondel, et d'accroître, en la faisant valoir lui-même, sa belle fortune terrienne.

Cependant que tout sourit à l'heureux M. Blondel le village s'est augmenté de deux hôtes inattendus, le duc Honoré d'Argeville et sa jeune nièce. Le duc Honoré est le dernier descendant de la famille la plus qualifiée et la plus illustre qu'il y eut autrefois dans la région. Le donjon de ses aïeux est situé sur la même paroisse que la maison de M. Blondel.

Engagé dans la carrière diplomatique, le duc Honoré a passé au loin la plus grande partie de son existence. Sur le tard, il a été repris de la nostalgie du manoir paternel. Il y est revenu passer une saison. Sa nièce, Hélène, orpheline, l'accompagne. C'est sa seule héritière. Les Argeville vont s'éteindre. Il ne reste plus aucun rejeton mâle du nom.

Vers le milieu du premier acte, un hasard amène chez M. Blondel, d'abord Hélène, ensuite le duc Honoré. Vous devinez ce qui va se passer. Il arrive d'une part que le duc Honoré est le vrai père de Philippe, dont l'acte d'adoption par M. Blondel n'est pas encore signé : d'autre part, que Philippe et Hélène, s'éprennent l'un pour l'autre d'une passion insensée. L'action s'engage. On va disputer de deux côtés à M. Blondel son fils Philippe. Le bonheur de M. Blondel est fini, et aussi notre plaisir qui était si vif durant le premier acte. Car ce premier acte est de main d'enchanteur. Il est tout riant et tout fleuri d'amour paternel et fraternel, de cordialité hospitalière, de fêtes normandes, de danses, de travestissements, de violoneux, de jolies filles en *capot*. Ah! qu'on se fait du bien ici sous les pommiers en fruits et sous la hêtrée! Quel dommage seulement que dans une pièce le spectateur exige qu'il y ait une pièce, et qu'elle soit bonne!

M. Bergerat a manqué la sienne. Je n'ai rien à

dire contre son sujet ou plutôt contre son double sujet. Un fils disputé entre deux pères, l'un qui l'a élevé, l'autre qui l'a engendré, doit certainement offrir un spectacle tragique. Deux cœurs bien épris, entre lesquels la société dresse ses obstacles, c'est l'éternel objet des élégies les plus touchantes et des romans les plus passionnés. En l'espèce, M. Bergerat n'a réussi à faire jaillir de son sujet ni la passion ni la tragédie. Il l'a conçu sous la forme d'une thèse épique mettant aux prises le peuple qui monte et les vieilles races qui descendent, et il l'a exécuté sous la forme d'une déclamation de collège.

Stemmata quid faciunt!...

Pourquoi le conflit de M. Blondel et du duc Honoré n'a-t-il pas d'intérêt pour nous? M. Bergerat, expert comme il l'est aux choses du théâtre, aurait dû le discerner du premier coup d'œil. Le conflit n'a pas d'intérêt pour nous, parce que Philippe, le principal intéressé, n'y prend lui-même qu'une part fort tranquille. Il en est plus abasourdi que déchiré. Il ne lui tient pas aux entrailles d'être le fils de celui ci plutôt que de celui-là; il lui importe seulement d'épouser ou de ne pas épouser Hélène, et il passe d'un père à l'autre, selon les variations de son cœur amoureux, avec une facilité sans angoisses. Il eût

fallu au moins que les deux pères, qu'on met en présence, prissent à nos yeux un égal relief. Il eût fallu que le père selon la chair et le sang, qui a droit après tout, sur son sang et sur sa chair, nous saisît au moins une fois ou deux, par la violence, fût-elle exclusivement instinctive et sauvage, du sentiment naturel, comme le père en esprit nous gagne dès le premier moment à sa cause par sa probité, par son bon sens, par l'état de possession, par l'attrait de son dévouement réfléchi à Philippe et à Isole. Mais la thèse préconçue voulait que le père grand seigneur restât tout à fait au-dessous du père bourgeois. M. Bergerat s'est arrangé de manière à ce que le duc Honoré parlât et sentît comme un pleutre sans générosité et sans âme. Ce faisant, M. Bergerat a été un très bon démocrate, à ses dépens; auteur de drame, il a créé un personnage sans caractère dramatique. C'est par hasard et sans y avoir jamais pensé que le duc Honoré se découvre un fils. Il ne s'attache à lui qu'en raison du chagrin d'orgueil qu'il éprouve à voir se perdre son nom. Un neveu, s'il en avait un, le rendrait aussi indifférent que possible à l'existence de Philippe parce qu'un neveu lui ferait pour son objet autant de profit qu'un fils. Pour lui, le fils n'est rien; la perpétuité de la race et du nom est tout. C'est bien là d'ailleurs ce qu'annonçait le titre de la comédie, *le Nom*. Que

voulez-vous qu'un public français en 1883 prenne en bien ou en mal la passion du nom, entendue de cette façon-là ! Il n'en a plus l'intelligence.

Il est tout aussi malaisé au public de comprendre les amours de Philippe et d'Hélène. Ces deux amoureux comme on n'en voit pas passent leurs tête-à-tête à s'expliquer sur ce qu'ils pensent, chacun de son côté, de la Révolution française et de la Déclaration des droits de l'homme. Le sujet qu'ils affectionnent ne les porte pas à la concorde. On tremble à chaque instant qu'ils ne se prennent aux cheveux et ne s'entredévorent à propos de l'assassinat de Le Pelletier Saint-Fargeau ou de tout autre événement lamentable du même genre. Ensuite, viennent les querelles fondamentales sur le nom, la gloire du nom, l'immolation de soi-même au nom; il le faut bien, puisque encore une fois *le Nom* est le titre et le sujet de la pièce. Naturellement, Philippe est presque aussi entier et aussi âpre sur son nom qu'Hélène sur le sien. Cette susceptibilité du nom ne laisse pas que d'étonner un peu de la part d'un malheureux jeune homme qui, pendant cinq actes, ne sait pas s'il est Picheron, Blondel ou Argeville.

A la bonne heure, Hélène ! Au moins, elle sait comment elle s'appelle. Les Argeville, ses grands ancêtres, ont été à la prise de Jérusalem et à celle de Constantinople; ils ont fourni à nos rois des maré-

chaux, des grands officiers, des ministres, des ambassadeurs; ils ont fait l'histoire de France. Il est très légitime qu'une fille, qui a le cœur bien placé, soit fière de porter leur nom.

Ce qui n'est pas aussi légitime, c'est que cette fierté dégénère en une monomanie dure. Ce qui s'explique encore moins, c'est qu'une personne qui s'est fait de l'orgueil du nom sa joie, sa félicité, son honneur, sa vertu, sa vie, s'éprenne *subito* de Picheron, cru Blondel, pour avoir dansé avec lui un quadrille ou deux sur le pré, dans une fête normande. Ce qui passe tout, ce qui est agaçant et horripilant au delà de ce qu'on peut dire, c'est que s'étant mis en tête de l'aimer, elle ne l'aborde plus que pour lui signifier sur le ton le plus hautain et dans les termes les plus impertinents qu'une fille de sa condition n'est pas faite pour épouser un particulier de sa sorte, Blondel *alias* Picheron. Ah! mais! je l'étranglerais, moi, cette fille-là! Vous ne voulez pas m'épouser, mademoiselle? Ne m'épousez donc pas; mais, une fois pour toutes, laissez-moi la paix.

Il en tient, lui, pour convertir à la Déclaration des droits de l'homme et à Danton son agréable Hélène. Et ne voilà-t-il pas que tout à coup il tâche à lui faire violence, mais là, dans les règles, sous prétexte qu'elle lui appartient, sans maire ni curé, toujours en vertu des droits de l'homme, tout bonnement.

Et puis elle entre aux carmélites! Et puis elle en sort! Et puis, quand l'autre paraît décidé à devenir un Argeville pour lui plaire, elle se met à songer que c'est pourtant bien beau et même assez aristocratique d'être un Blondel, né Picheron! Enfin, et pour conclusion de tant d'histoires, elle finit par déclarer à son amant qu'elle se résigne à être madame Blondel. C'est gentil de sa part, mais bien brusque et bien invraisemblable. Si sa monomanie raisonnante allait reprendre la demoiselle après la cérémonie! Je vois déjà d'ici cette personne estimable, mais inaimable et un peu décousue dans ses idées, inscrire sur ses cartes de visite : « Madame Blondel, née de Sotenville ». Le mariage de Philippe et d'Hélène sonne faux. C'est sous un voile de mots pompeux, le mariage de Georges Dandin. Ces mariages-là tournent mal. La Déclaration des droits de l'homme et Danton lui-même n'y peuvent rien.

Qu'un auteur qui débute au théâtre n'attrape pas tout de suite la pièce, le mal n'est pas grand, pourvu que l'auteur reconnaisse à temps les causes de sa non-réussite et qu'il ne se lamente pas comme menace de le faire M. Bergerat, sur le malheureux état d'esprit des *lendemainistes* et des *soiristes*, qui leur fait prendre de travers les œuvres les plus dignes d'être goûtées du public. La pièce n'est

guère attrapée non plus dans *les Mères ennemies* de M. Catulle Mendès ; elle s'en va tortueuse, tourmentée toute en saccades, : il n'empêche que l'homme qui a écrit *les Mères ennemies* a le simple et sobre génie du théâtre ; qu'il chausse sa prose du bon cothurne et que, parmi le fouillis d'incohérences dont il ne se dépêtre pas, il donne cinq ou six fois au spectateur la secousse héroïque et pathétique.

Eh bien ! il le faut proclamer bien haut. Lui aussi, M. Bergerat, en dépit de la marche baroque de son drame, possède et répand les vraies richesses. On a beau sentir et dire que ce drame est manqué, si on l'envisage dans sa contexture d'ensemble, on est ensuite obligé de retirer en détail la condamnation que l'on a prononcée en bloc. Ne parlons plus d'Hélène, de Philippe ni du duc Honoré, qui sont des modelages mal venus sous les doigts du statuaire, M. Bergerat possède un grand mérite ; il rend la moyenne de nos mœurs contemporaines avec une adaptation de la vérité et de la fantaisie qui est l'un des secrets les plus difficiles de l'art. Le style, son instrument, le sert bien dans cette tâche. Çà et là, rarement, très rarement, la phrase est un peu plus modulée qu'il ne convient pour le théâtre. Le plus souvent, presque toujours, cette phrase poétique et musicale, éclaire les sentiments et les idées comme d'un rayon d'or et nous chante au cœur toutes les

douces chansons de la vie. Quelque chose vraiment, de Shakespeare et de Calderon court à travers toute la pièce et flotte jusque sur ses parties absurdes.

De quel crayon honnête et charmant sont esquissées Isole et Hormisdas, le rebouteux! Isole, particulièrement! Quelle riante image elle nous présente, en son vague, de l'amour filial et fraternel! Quelle vraie fille de notre *Far-West* français, qui, malgré les cent mille francs de revenu de son père, malgré sa fine mondanité de nature, n'a point quitté le costume national cauchois, qui a la gentille fierté et la bravoure du *capot* qu'elle porte, et qui n'en a pas comme l'aurait son frère Philippe, la déclamation! Ah! le sot Philippe, le sot Philippe, de n'avoir pas cherché une femme semblable à sa sœur et du même milieu!

Comme M. Blondel aussi est bien pris dans sa mesure!. La poésie qui se dégage de toute réalité saine et le solide réel qu'il y a dans toute poésie digne de ce nom sont saisis et exprimés en Blondel avec une aptitude et une appropriation remarquable de touche.

O fortunatos nimium, sua si bona norint!...

Blondel est justement l'agriculteur qui connaît les biens dont le ciel et sa condition le comblent et qui

se les explique. De propos délibéré, il a arrangé son existence comme une idylle de Théocrite. Le nombre n'est pas maintenant si petit de ces poètes réels de la vie rurale dans notre pays. On les rencontre également sous le chêne du Perche, sous l'olivier de Provence, dans le marais vendéen, et parmi le paysage paradisiaque qu'enserrent ensemble de leurs replis, tout autour de nous, la Seine arrivée au milieu de sa course, l'Oise et la Marne finissantes. Vous les voyez qui mettent eux-mêmes la main à la fenaison, sous l'ardent soleil, et qui, le soir, dans leur salon, admirent le Millet ou le Jules Breton qu'ils ont acheté sur les produits de la dernière récolte. Leurs femmes lisent le roman anglais le plus récent, quelquefois même Marivaux, en revenant de visiter l'étable et de surveiller la cueillette. Voilà l'idylle de M. Blondel! C'est un grand seigneur qui lui a séduit et ravi sa Denise. Je lui passe donc à lui d'opposer, avec un peu d'aigreur, l'orgueil du travail à l'orgueil de la naissance. Quand M. Blondel sera redevenu de sang froid, je le prierai d'observer qu'on travaille dans toutes les conditions sociales, même à la terre. Le comte de Béhague, laboureur aussi rude que M. Blondel et aussi fin pasteur, n'était ni fils ni petit-fils de paysans.

Mais ce qui a enlevé tous les suffrages dans *le Nom* c'est le curé d'Argeville. Je vous l'ai gardé pour la

bonne bouche. Ici surtout se montre le précieux talent que possède M. Bergerat de dessiner des figures contemporaines, de les déterminer, de les poétiser et de les faire vivre. L'abbé d'Argeville n'est pas moins que le frère du duc Honoré. Il est curé de campagne et marquis; deux qualités qu'il maintient dans sa personne sans dissonance. Tout le rôle est d'une fraîcheur et d'une nouveauté rares; je regrette d'avoir à dire, pour la littérature prétendue naturaliste de mon temps, qu'il n'est si nouveau que parce qu'il est selon la nature et la poésie et non pas selon la convention du placage. L'abbé a le ton du crû, bonhomme et à l'emporte-pièce même sur les choses religieuses. On vient annoncer que le vieil Hormisdas, ivrogne mais point méchant ni rebelle contre Dieu, est mort de mort subite. L'abbé s'écrie : « Sans avoir reçu les sacrements, l'imbécile ! » Je ne suis pas choqué de ce ton chez un pasteur d'âmes populaire. Il ressort sur la régularité de vie du bon prêtre ; il la fait ressortir ; il donne tout son éclat à la douce prière et aux méditations saintes que M. Bergerat met dans la bouche de l'abbé ainsi qu'à la grande scène du quatrième acte.

On parlera longtemps de cette scène du quatrième acte. Elle est belle, simplement héroïque et savamment menée ! Comme on a tort, au théâtre, de recourir aux coups violents et à la précipitation d'événe-

ments brusques pour forcer l'intérêt! De quels moyens simples il suffit pour enlever une salle! Au moment où le duc Honoré garde encore quelques doutes sur la filiation de Philippe, il vient trouver son frère l'abbé, qui a reçu la confession *in extremis* de la pauvre Denise, et il ose lui demander d'en trahir le secret. Il emploiera, s'il le faut, la force brutale. L'abbé saisit un mauvais crucifix de bois, peint en noir, posé sur sa table ; d'un geste mesuré, il le pousse en avant comme pour le mettre entre son frère et lui, et sans colère, sans rudesse, il dit ces deux mots : « On ne passe pas ! » Rien que ces deux mots de prêtre et de marquis, de soldat du Christ et de fils de preux ! Toute la salle a éclaté en applaudissements, les libre-penseurs comme les autres, et même ces *lendemainistes* obtus et ces freluquets de *soiristes* à qui M. Bergerat veut tant de mal. C'est qu'au théâtre, il n'y a en définitive ni dévots, ni libre-penseurs, ni soiristes, ni lendemainistes; il y a une salle qui tout entière ne fait qu'un, qu'on ennuie tout entière ou qui est tout entière ravie. La cabale et les coteries, dont on parle tant, sont impuissantes contre l'auteur dramatique. Celui-ci nous tient là, présents tout vifs, sous sa baguette de sorcier; nul ne saurait l'empêcher de diriger à son gré, et selon sa force de génie, son illusion. Au théâtre, on pourrait se charger de faire

applaudir l'apologie de la république par M. Baudry d'Asson, et le miracle de Lourdes, par M. Sarcey. Il n'est que de savoir s'y prendre. Dans la scène des deux frères, le duc et l'abbé, M. Bergerat s'y est bien pris : voilà tout.

On nous a donné aux Folies-Dramatiques, un opéra bouffe, *la Princesse des Canaries*, paroles de MM. Chivot et Duru, coutumiers du genre; ariettes de M. Lecocq. Sont-ce bien des ariettes comme au temps de *la Fille de Madame Angot* et de *Giroflé-Girofla?* J'ai peur que M. Lecocq ne soit engagé sur le chemin d'écrire un grand opéra, qui le mettra de l'Institut et qui ruinera M. Vaucorbeil. Le livret est taillé sur le patron ordinaire; pas toujours très amusant, jamais ennuyeux; par ci par là, assez gai. Je ne pense pas qu'il vous importe de savoir comment Pépita est devenue de cabaretière princesse des Canaries et comment du haut de ce poste éminent elle se propose de supprimer la Chambre des députés qui empêche qu'on fasse des lois; la police, qui est cause qu'on ne peut circuler en sûreté la nuit, dans les rues de Palma; les officiers de l'état civil, qui ne sont en réalité qu'un obstacle ridicule à la fréquence des mariages. Sachez seulement qu'il y a là un général Pataquès et un général Bombardos, assez joliment dérivés du type général Boum et qu'ils

chantent un duo assez habilement dérivé du duo type de Raphaël et Galuchet. On voit aussi une apparition délectable de deux Anglaises, l'une fagotée rose, l'autre fagotée bleu, sous des chapeaux *va-te-faire-fiche* qui est d'un effet profondément comique. M. Vannoy est un général Pataquès monumental; madame Simon-Girard prouve comme toujours, par la franchise de son chant et la conscience de son jeu, que bon sang ne peut mentir. Une émule s'élève à côté d'elle, c'est mademoiselle Jeanne Andrée, qui faisait ses débuts dans *la Princesse des Canaries*.

III

Théâtre Cluny : *les Parisiens en province*, pièce originale. La vanité sociale dans les trente-cinq mille communes de France est en raison inverse de la superficie du territoire. — Théâtre des Menus-Plaisirs : *la Champenoise*. L'artilleur Séraphin et Pélagie. Un vaudeville qui dure dix-huit ans. — Le truc du brigadier. — Rome et Paris. — Ovide est le type du monsieur qui suit les femmes. Citation de La Fontaine : « Il n'est cité que je préfère à Reims. »

(Feuilleton du 16 avril 1883.)

Le vaudeville du boulevard Saint-Germain est intitulé : *les Parisiens en province* ; celui du boulevard de Strasbourg : *la Champenoise*. Comme les deux vaudevilles sont du même auteur, on pouvait s'imaginer avant la représentation qu'ils se feraient pendant l'un à l'autre, et que, si le premier nous montrait l'effet produit par la province sur le Parisien ou par le Parisien sur la province, le second nous exposerait les impressions comiques d'une pro-

vinciale à Paris. A conjecturer de la sorte on se serait trompé. Ce que les auteurs, à présent, savent le mieux, c'est de trouver des titres qui sont des attrapes. La pièce des Menus-Plaisirs s'appelle *la Champenoise*, simplement parce que le principal personnage féminin de la pièce est né en Champagne. Du choc qui pourrait être si plaisant entre le spectacle de Paris et les habitudes d'une Champenoise à peine est-il question un seul moment. Le titre *les Parisiens en province* est plus justifié; il reste cependant un peu ambitieux, après épreuve faite. Les deux pièces sont de valeur inégale et de mérite différent. Quand on les compare, on trouve que le bon vaudeville est *les Parisiens en province*, mais que les bons vaudevillistes sont ceux qui ont écrit *la Champenoise*.

Le vaudeville du Théâtre-Cluny est réellement un vaudeville; il est fait sur une idée, et il la suit. Cette idée est tout juste une idée de vaudeville, pas assez haute ni assez large pour fournir le sujet d'une comédie, d'assez de corps cependant pour étayer le rire pendant trois ou quatre actes.

Grandillon, Grandillon de Paris, petit-cousin de nos vieilles connaissances M. Perrichon et M. Pontérisson, est le plus heureux des négociants, des maris et des pères. Il s'est amassé un joli magot dans

les huiles ou les porcelaines, je ne sais plus trop. Il n'a connu, dans toute son existence, qu'un chagrin mais atroce, perpétuel, qui le dévore et l'enrage : c'est de vivre à Paris, d'avoir une clientèle parisienne, une bonne à tout faire parisienne, des commis parisiens, une petite niaise de fille qui, pourvue d'assez gentilles qualités, a la fantaisie saugrenue de n'épouser qu'un Parisien. Paris ! Mais qu'est-ce qu'ils lui trouvent donc, à la fin, à leur Paris ? Tout y est faux, avarié et frelaté : le café, le lait, le vin, l'eau, l'air chargé d'acide carbonique, les gouvernements qui ne pratiquent d'autre art que le mensonge, les particuliers qui ne sont occupés qu'à se tromper les uns les autres, les femmes qui sont faites de poudre de riz, de carmin, de cheveux teints en jaune et de belles formes achetées chez la couturière. Il n'est pas jusqu'aux horloges pneumatiques qui n'aient trouvé moyen de falsifier l'heure. Grandillon, à Paris, n'a jamais su l'heure exacte, jamais, jamais ! Maintenant qu'il est suffisamment riche, il ira en province pour la savoir. Eh ! qu'est-ce qui pourrait donc l'empêcher de mener la vie de ses rêves ? Il signifie à sa femme et à sa fille qu'il faut plier bagage pour les départements. C'est comme s'il disait à ces deux infortunées, Parisiennes jusqu'au bout des ongles, qu'il faut mourir. Sur ce, le premier acte finit.

Le premier acte est une bouffonnerie vivante et enlevée. Une bonne humeur facile court à travers les épisodes; le dialogue est plaisant, sans recherche. Grandillon vient de trouver à la cuisine un képi d'artillerie. — Il faudra, dit-il, que je renseigne Virginie sur les inconvénients de l'artillerie... oh! sans manquer au patriotisme. — La scène où Grandillon procède par insinuation, détours et subterfuges, pour décider sa fille et sa femme à aller vivre hors de Paris, mais pas bien loin, pas trop loin, est l'une des plus amusantes de la pièce. Tous trois, le mari, la femme et la fille, sont penchés sur une carte du chemin de fer de l'Ouest et suivent la ligne du doigt pour chercher la station où l'on s'établira. Grandillon, qui a déjà fait son choix *in petto* dans le pays de Caux, trouve des inconvénients à tout ce qui est sur le chemin. On rencontre d'abord sur la ligne Chatou... Excellent, Chatou!... pas bien loin, certes!... Mais le crime de Chatou! La maison où le pharmacien a exercé son génie des combinaisons!... Horrible, Chatou... On continue sur la carte. On va jusqu'à Saint-Germain, jusqu'à Vernon, jusqu'à Rouen... Saint-Germain, avec sa terrasse, le repli mélancolique de la Seine et son vaste horizon; quel séjour pour y mener une existence tranquille, patriarcale! Mais la tranquillité patriarcale et la vie innocente à Saint-Germain c'est

hors de prix. Plus cher qu'à Paris ! A Saint-Germain, d'ailleurs, on a les chasseurs à cheval ; à Vernon, les maréchaux des logis du train ; à Rouen, de l'artillerie peut-être ; tout cela sera bien dangereux pour Virginie, la cuisinière au cœur touché par l'uniforme. Grandillon alors se démasque. Il ne cache plus qu'il s'est déjà rendu acquéreur d'une maison à Rivesec. Ce Rivesec, que vous ne trouverez pas dans le dictionnaire de Joanne, est une jolie sous-préfecture de la Seine-Inférieure. C'est là qu'iront les Grandillon. Ville virginale et pure, où l'on ne rencontre pas d'artilleurs dans les casseroles.

Au second acte, nous sommes à Rivesec dans le parc modeste que s'est acheté Grandillon, à deux portées de fusil de la ville. Sous les frais ombrages, mademoiselle Suzanne s'est assoupie, madame Grandillon dort, M. Grandillon ronfle. L'ennui les berce l'ennui corrupteur ; à peine ont-ils parlé, nous sommes initiés à tous les ravages que l'ennui a déjà faits en eux. L'honnête madame Grandillon s'est mise à écouter les propos d'un fat. Mademoiselle Suzanne a beaucoup pleuré Paris d'abord et certain prince charmant d'avocat qu'elle y a laissé ; puis, peu à peu, elle s'est laissée glisser vers l'idée d'épouser le jeune godelureau le plus bête et le plus polisson de l'arrondissement, parce qu'enfin c'est

toujours une petite distraction que de se marier. Pour Grandillon, il est superbe. Il a eu une ou deux semaines de torpeur. Il renaît maintenant à la vie, et il est tout transformé. Pas à son avantage! Il est devenu vain, de cette vanité provinciale qui est à la vanité parisienne ce que le volume du soleil est à celui de la lune. La vanité sociale, dans les trente-cinq mille communes de France, est en raison inverse de la superficie qu'occupe le territoire de la commune. Grandillon s'est fait recevoir du cercle de la noblesse de Rivesec ; et il a lâché cinquante mille francs, argent comptant, entre les mains de l'industrieux vidame qui lui a servi de parrain. M. Grandillon a repoussé et repousse les avances du sous-préfet, dont la compagnie ne lui serait ni sans agrément ni sans profit, parce qu'à Rivesec il n'est pas *chic* de hanter le sous-préfet. Grandillon s'est lancé dans un commerce de galanterie avec une dame de la ville, sans négliger une soubrette, qu'il a sous la main, dans sa propre maison.

A la fin du second acte, tous les habitants de la maison Grandillon et tous ceux qui la hantent se sont donné, pour l'heure de minuit, une série de rendez-vous plus ou moins scabreux. Ces rendez-vous s'entrecroisent, se brouillent et se contrarient. Ils forment un troisième acte divertissant. Au quatrième, Grandillon reprend le train de Paris après

avoir failli livrer sa fille à un idiot perverti, sa femme à un sot suranné, sa fortune à des quémandeurs frauduleux de toute condition, ses quarante ans d'austérité et de bon sens à tous les ridicules et à tous les vices. Moralité : Parisiens, heureux Parisiens, voulez-vous voyager? Que ce soit par le tramway de Rueil à Bougival, et ne cherchez jamais la simplicité des mœurs champêtres plus loin que les prés fleuris de l'île de Croissy.

En résumé, bon vaudeville. Le premier acte est le plus réussi de tous ; c'est l'habitude des pièces d'à présent, et c'est un signe non douteux que l'art dramatique fléchit. On languit au second acte moins par la faute de la conception que par celle de la mise en œuvre. Le rire reprend au troisième. Plusieurs critiques ont reproché au troisième acte de reposer sur le vieux système des quiproquos et de rappeler *les Dominos roses* qui rappelaient eux-mêmes je ne sais plus quelle ancienne pièce du Gymnase. Qu'importe, dans le léger domaine du vaudeville et de la farce, un système vieux ou neuf, si les auteurs y montrent de la jeunesse et de la verve! Un reproche beaucoup plus grave à faire à la pièce, c'est qu'elle contient trois ou quatre équivoques, par parole ou par geste grossièrement indécentes, que la censure n'aurait pas dû laisser passer et que le public est inexcusable de tolérer.

Le vaudeville *la Champenoise* contient au second acte une scène de demande en mariage originale et gaie. C'est une chose bien dans la nature que Godin, tout en demandant à madame Pélagie pour son neveu la main de sa fille adoptive, estime au fond du cœur qu'un homme comme lui, commissionnaire en alcools, médaillé dans plusieurs expositions régionales, déroge pourtant un peu beaucoup lorsqu'il fréquente chez une simple fleuriste et bouquetière comme Pélagie. De son côté, Pélagie est à mille lieues d'imaginer qu'une fleuriste achalandée, dont le magàsin reçoit tout ce qu'il y a de distingué et de riche au faubourg Saint-Honoré, aux Champs-Élysées et dans les hautes avenues, ne vaille pas bien un colporteur de drogues pour cabaretiers et liquoristes. Ce double sentiment s'espace de part et d'autre sans aucune discrétion. On échange les mots les plus aigres et on va se prendre aux cheveux.

Tout à coup Pélagie, reprenant violemment son sang-froid, dit à Godin : « Nous sommes mal partis ; recommençons. » Et l'on recommence. Votre neveu est un lourdeau, par ci ! Votre fille est une je ne sais pas qui, par là ! — Sapristi ! s'écrie Pélagie. Nous sommes encore mal partis ; recommençons.
— Cela coule de source. Mais c'est une seule scène pour trois actes. Puis, de temps à autre, quelque

éclair de bouffonnerie. De vaudeville, point. Mademoiselle Silly, qui joue vivement et habilement le rôle de Pélagie, ne peut créer, à elle toute seule, un vaudeville. La pièce s'en va à la dérive, pendant les trois derniers actes, sans rime ni raison.

Quel dommage ! ils étaient pourtant bien partis, pour leur prendre leur expression, MM. Raymond, Burani et Boucheron. Ils ont l'esprit et le talent du bon crû. Leur premier acte faisait venir l'eau à la bouche. Il est tout juteux et savoureux de choses et de mots populaires. Du vrai Burani ! Du vrai Boucheron ! De la monnaie de Paul de Kock ! Quand la toile se lève sur le premier acte, la scène représente l'un des estaminets familiers qui sont égrenés en face de la gare de l'Est et de la gare du Nord. Tout un mouvement de voyageurs et de consommateurs : le garçon qui s'agite ; le patron au comptoir ; des bagages à droite et à gauche. A travers les glaces de la devanture, on voit se déployer en façade la gare de l'Est. L'esprit égayé et animé s'échappe vers le bois de Notre-Dame-des-Anges, vers Montfermeil et sa superbe avenue à la française, vers le vallon merveilleux d'entre Chelles et Lagny, vers Ferrières, palais de fées, surgissant dans la plaine solitaire ; vers la Marne, la Meuse et les Vosges. Il entre et sort des commissionnaires, des soldats, des sergents de ville, des bonnes d'enfants,

des dames avec un air de mystère. C'est Paris, c'est charmant. Parmi tout cela se produit le truc du brigadier.

Le truc du brigadier n'est pas bête du tout. Séraphin Pruneau, soldat canonnier pour vous servir, en a reçu la confidence et vous l'explique. Il n'est même venu de l'École Militaire dans ces parages lointains que pour l'exploiter. Le truc consiste à attendre, à la gare de l'Est, le train des Champenoises et des nourrices du pays de Champagne. On s'offre à la nourrice comme Champenois soi-même; on porte ses paquets; on la guide à travers l'immense inconnu de Paris, et vogue la galère! Séraphin Pruneau se promet des abîmes de félicité du truc du brigadier. N'est-il pas vrai que nous sommes en plein Paul de Kock et qu'il vous semble lire le premier chapitre, si poétique à sa façon, du *Tourlourou?* Infortuné Séraphin Pruneau! Le tout n'est pas de posséder le truc du brigadier; il faut aussi la manière de s'en servir. Au lieu de *truquer* les nourrices, Séraphin s'en fait *truquer*. Il en est une qui lui donne à tenir son nourrisson pour cinq minutes, et qui disparaît pour toujours. Ah! mais! ah! mais! Séraphin n'a aucun espoir que le ministre de la guerre consente à inscrire le nourrisson sur les contrôles de l'armée comme enfant de troupe au corps de l'artil-

lerie. « Je vais le flanquer aux Enfants trouvés », dit le canonnier. Ce n'est pas l'avis de Pélagie.

Je m'attarde sur ce premier acte. C'est qu'il nous engageait si bien ! Pélagie est une brave fille, arrivée, elle aussi, tout à l'heure, de la plaine de Reims par le train des nourrices. Ne la prenez pas au moins pour une nourrice ; elle est intacte et elle vous ferait sentir aussitôt quelle est la vigueur d'une main virginale. Elle vient à Paris chercher une place ; elle n'a pas plutôt fait son entrée dans la capitale, qu'elle commet pataquès sur pataquès. Elle croit que n'importe qui lui doit de l'ouvrage. Elle prend les commissionnaires pour des gens très complaisants qui portent des malles gratis, et ne voudraient pas même accepter un verre de vin en récompense. Elle prend les militaires, postés à la gare de l'Est avec les intentions que vous savez, pour la force armée qui protège la vertu. La main vive, le propos leste et un bon cœur. Quand elle entend Séraphin Pruneau qui veut mettre le bébé, dont l'a gratifié la fallacieuse nourrice, aux Enfants trouvés, elle lui dit avec indignation : « Qu'est-ce que les Enfants trouvés ? — Dame ! répond Séraphin, c'est une maison du gouvernement pour ces petits-là. — Est-ce que ça donne des soins *et de la tendresse*, le gouvernement ? — Je ne sais pas, répond Séraphin ; moi ça ne m'a jamais donné que de la

salle de police ! — Eh bien ! donc, réplique Pélagie. » Elle ne possède rien ; mais elle adopte l'enfant. Voilà le premier acte.

Qui ne serait persuadé là-dessus que les trois actes suivants nous montreront les aventures super-coquentieuses, à travers la capitale, d'une Champenoise innocente qui se trouve cependant ornée d'un bébé et escortée d'un tourlourou ! Quel poème ! quelle suite ravissante de tableaux de Paris ! quelles alternatives de pathétique et de drôlerie ! On s'en pourlèche d'avance les babouines. Et, quand la toile se lève sur le second acte, nous sommes chez Pélagie qui a fait fortune, dix-huit ans après ! Le premier acte n'était qu'un prologue à la façon du premier acte d'*Odette* et de celui de *Fédora !* Un prologue pour un vaudeville tout ordinaire, c'est peut-être un peu solennel. Un vaudeville qui dure dix-huit ans, c'est peut-être un peu long. Il ne faut pas s'étonner qu'en fin de compte il n'y ait pas de pièce. Je disais dernièrement à nos auteurs: « N'ayez pas trois sujets dans un seul ouvrage ! » Mais diantre ! il en faut au moins un. Le vaudeville acéphalique tel que *la Champenoise*, malgré tout l'esprit et toute la finesse qu'on y sème, manque son effet, tout comme la comédie et le drame polycéphales.

Je n'en admire pas moins le truc du brigadier,

Il était simple et grandiose. Ah! si Ovide avait connu les chemins de fer, il n'aurait pas oublié le truc du brigadier en son *Art d'aimer!* Sa Rome, celle de Virgile, de Catulle, de Juvénal, était, après tout, le Paris de notre génération, celui qui date de 1830. Même genre et même degré de civilisation et de culture sociale; même état révolutionnaire continu. Nous avons connu, depuis cinquante ans, la plupart des types politiques qu'a vus Rome, au dernier siècle de la république et au premier siècle des Césars, mais presque toujours et à peu d'exceptions près en diminutif. Nous avons eu des Sylla et des Catilina, très dilués, et de petits, de tout petits Cicéron, pas plus hauts que ça. Nous avons encore tous les jours sous les yeux le démagogue parfumé et frisé, qui porte l'ongle long et brille dans la soie, en déclamant contre la corruption et le sybaritisme des aristocrates.

Acer et indomitus, libertatisque patronus,
Cretice, pelluces!

Rome, d'autre part, a possédé beaucoup de nos types mondains actuels. Elle a eu ses femmes qui tenaient salon seulement d'hommes. Elle a eu ses Gramont-Caderousse. Elle avait sur ses places et en ses lieux publics ce type, entre autres, si parti-

culier et qu'on croirait si exclusivement parisien, du monsieur qui suit les femmes. Ovide n'a écrit que pour ce dernier son premier chant de l'*Ars amatoria* qui est un recueil de trucs comme celui du brigadier.

Tu quoque, materiam longo qui quæris amori,
Ante frequens quo sit disce puella loco.

Excepté les gares d'arrivée dont il ne pouvait pas avoir entendu parler, Ovide indique tous les bons endroits de Paris, sans en manquer un : la salle des Pas-Perdus au Palais de Justice,

Et fora conveniunt.., quis credere possit ? ... amori;

les galeries du Louvre,

Nec tibi vitetur quæ priscis sparsa tabellis
Porticus auctoris Livia nomen habet;

la tribune des courses à Longchamp et à Auteuil,

Nec te nobilium fugiat certamen equorum
Proximus a domina, nulla prohibente sedeto

l'hippodrome, le vendredi :

Ilos aditus Circusque novo præbebit amori;

surtout les théâtres, le jour de la pièce en vogue. Là, les beautés bien disposées se pressent comme les abeilles qui cherchent le thym et les fleurs.

> *Sed tu præcipue curvis venare theatris;*
> *Spectatum veniunt; veniunt spectentur ut ipsæ!*

Mais ce qu'on ne croirait pas, ce qui est chez l'auteur de *l'Art d'aimer*, d'un grand amateur, d'un esprit universel, d'un profond poète parisien (malgré la fâcheuse platitude de son vers), c'est qu'après avoir énuméré tant de coins précieux de Paris, il recommande tout spécialement le boulevard Bonne-Nouvelle, le samedi, le jour des juives :

> *Cultaque judæo septima sacra Syro.*

Éblouissant, en effet, ce boulevard, le samedi, de deux à quatre, quand les filles de Sion, deux fois belles et de leur beauté et de leur insolence de vivre et de s'étaler en plein règne, après des siècles d'étouffement, débouchent, par essaims, de la rue d'Hauteville, des rues d'Enghien, des Petites-Écuries, La Fayette, du Paradis-Poissonnière. Il semble alors qu'un rayon du ciel d'Andalousie illumine le côté Sud du boulevard entre la rue d'Hauteville et la rue Taitbout. Ah! oui, qu'Ovide n'eût pas négligé le truc du brigadier et le train de Champagne.

Il n'est cité que je préfère à Reims ;
Charmants objets y sont en abondance ;
Et par ce point, je n'entends quant à moi
Tours ni portaux ; mais gentilles Galloises,
Ayant trouvé telle de nos Rémoises
Friande assez pour la bouche d'un roi.

Ainsi s'exprime la Fontaine ; il pense comme le brigadier, et c'est un sujet sur lequel il était compétent. Maintenant, que faut-il préférer de l'arrivée du train de Champagne ou du boulevard Bonne-Nouvelle, au jour des Syriennes ? En ces problèmes de gaie science, c'est chacun son goût.

A la réception du jeudi, le cercle de la rue Volney a joué une petite pièce, un dialogue, un rien de M. Georges Feydeau, qui mérite de ne point passer inaperçu. M. Georges Feydeau n'a guère plus de vingt ans. Il porte un des noms littéraires brillants de la période impériale. Le titre de sa pièce, *Amour et Piano*, n'est pas bien bon. La pièce n'est pas du tout mauvaise. Elle a fait rire.

Un jeune fils de famille, récemment arrivé de province, s'est mis en tête d'éblouir, par un coup d'éclat, le monde galant de Paris. Il a résolu d'attacher, riante, à son char, mademoiselle Z*** du théâtre X***, dont le nom est dans toutes les bouches. Il est riche, aimable, spirituel. Il ne doute pas de réussir. Il se présente chez la belle dame,

Par malheur, il s'est trompé de maison. Il a pris le 2 *bis* pour le 2.

Ça a l'air, cela aussi, d'être du vieux jeu ; je vous assure que ce genre d'erreurs, qui a été jadis admirablement exploité par les auteurs de *la Rue de la Lune,* devient de plus en plus moderne. Paris n'a pas tous les défauts que se figure le Grandillon de MM. Raymond et Ordonneau. Les quartiers neufs de la ville en ont pourtant un grand, incommode, insupportable, périlleux. Là toutes les façades des maisons contiguës se ressemblent ; tous les appartements superposés dans une même maison sont distribués de la même manière, avec le même papier d'antichambre et une porte d'entrée de la même apparence, que vient nous ouvrir un valet de chambre qui est le portrait tout craché du valet de chambre de l'étage inférieur et de celui de l'étage supérieur ; tous les locataires, à tous les étages, ont la même serrure à la porte d'entrée et la même clef dans leur poche ; je vous en avertis parce que votre astucieux propriétaire a certainement négligé de le faire.

Aussi est-il naturel qu'un jeune homme pressé et amoureux entre chez une personne bien élevée, la prenant pour mademoiselle Turlurette du théâtre de Z***, tandis qu'elle le prend lui-même pour un nouveau maître de piano qui lui est annoncé. On

devine ce qui sort de coq-à-l'âne de cette partie de double méprise, engagée entre une parfaite ingénue et un étourdi qui s'exerce au métier de gommeux. M. G. Feydeau s'est tiré de la situation, spirituellement, hardiment et sans gravelure. C'est une bluette qui promet.

IV

Théâtre Cluny : *la Déclassée*. — Théâtre de la Porte Saint-Martin : *la Faridondaine*. — Comédie-Française : Anniversaire de la naissance de Corneille. Corneille et Richelieu. Rapports de Richelieu et de Corneille. — Effet que dut produire *le Cid* sur Richelieu et le livre de *l'Allemagne* sur Napoléon. — Le beau-père de Corneille et Félix.

(Feuilleton du 11 juin 1883.)

Le théâtre Cluny, un bon petit théâtre à tout faire, laborieux et courageux, a remplacé sur son affiche le gai vaudeville, *les Parisiens en province*, par un drame bien atroce, *la Déclassée*, « pièce en cinq actes », de M. Delahaye.

Commençons par *la Déclassée*, qui est du neuf.

Voici en quelques mots le sujet de la pièce : Marthe Daubrée est une jeune fille pauvre qui a été séduite et abandonnée de la façon la plus lâche par un jeune homme du nom de Nérac. Elle jure d'employer sa

vie à se venger sur tous les autres Nérac, et généralement sur quiconque appartient à la société riche, heureuse, classée. Georges de Nérac est la victime qu'elle choisit d'abord; elle le rend amoureux, elle se fait enlever par lui, elle le ruine, elle le pousse au crime, et, quand il est ainsi misérable et déshonoré, elle le jette à la porte du splendide hôtel qu'elle doit à ses libéralités. On l'a trahie, elle trahit; on l'a déclassée, elle déclasse. C'est là l'un des épisodes possibles de la guerre impitoyable que se livrent la richesse et la pauvreté dans les pays et dans les temps où la Religion, la Justice et l'Humanité ne sont point assises, pour amortir le choc, entre ces deux ennemies naturelles et éternelles. Bien traité, il serait profondément dramatique.

Je n'étais pas à la première représentation de *la Déclassée*. Je ne suis allé qu'à la septième. Je n'ai pas trop de regret quand un accident me force de manquer une de ces petites fêtes qu'on nomme « des premières ». Il est bon de s'en dépayser quelquefois. On n'y est pas toujours placé sous l'optique convenable. Il paraissait bien, le premier soir, que le drame *la Déclassée*, avec toutes les catastrophes dont il est émaillé, avait définitivement succombé sous le rire inextinguible de la salle. Plus une scène était violente et noire, plus le public se montrait en belle humeur. Ce qui a provoqué, ce soir-là, la gaieté

générale, c'est le style alambiqué et extraordinairement important de l'auteur. M. Delahaye croit, je suppose, qu'il y a une manière de parler pour les jours ouvrables, celle de tout le monde, et une manière de parler pour les dimanches, celle des êtres rares et supérieurs, nés pour écrire. Il doit être de ces gens qui se rengorgent à l'idée que le profane vulgaire dira d'eux : « Il parle bien !... Il écrit bien !... » M. Delahaye endimanche son style ; il lui met des lunettes, des manchettes et un bel habit noir. Averti par l'effet de la première représentation, il s'est retranché quelques-uns des tropes qui avaient le plus répandu d'hilarité sur les choses lugubres dont sa pièce est bourrée ; il en reste encore beaucoup ; on n'imagine pas un auteur qui se prélasse plus que M. Delahaye dans la phrase, la périphrase, la paraphrase et la métaphrase.

Maintenant, il faut considérer que la clientèle de Cluny contient une quantité notable d'honnêtes petits bourgeois, de jeunes bourgeoises, gentilles et graves, qui aiment que « ça soit bien écrit ». Ils ne rient pas aux beaux discours, comme le public trié, factice, raffiné et blasé des premières. Ils sont, au contraire, infiniment flattés qu'on se soit mis pour eux en cérémonie de périodes. A la septième, où j'étais, j'ai vu le public presque pris. « La vilaine de femme ! » disait avec indignation, à côté de moi,

une dame, d'honnête apparence qui, pour venir à Cluny, avait tiré de l'armoire en noyer sa robe de soie des grands jours. Elle disait même : La sale femme ! » Elle avait mené avec elle son dernier né, âgé de dix à onze ans, qui ouvrait de grands yeux ravis — je note l'opinion de cet âge innocent — chaque fois que l'acteur en scène lançait un sermon fulgurant contre le vice ; et qui les refermait, assoupi, chaque fois que d'aventure le dialogue devenait simple. Aussi le directeur de Cluny, fort des bonnes dispositions de la clientèle du quartier, a pris le parti de narguer Aristote et sa docte cabale, et, en dépit de leur critique, il déploie chaque soir, au frontispice du théâtre, une vaste pancarte en toile blanche, portant ces mots superbes : « *Grand succès ! La Déclassée !* » Grand succès ; grand succès... ? c'est encore à voir. Il n'y a pas foule à Cluny. L'exacte vérité est qu'il y vient du monde ; et ce qui vient s'intéresse sérieusement à la pièce.

Le nom de Delahaye est, dit-on, un pseudonyme sous lequel se cache un honorable médecin de Paris. A la façon de procéder de l'auteur, on croirait avoir à faire, non à un médecin, mais un à chirurgien qui taille les chairs, coupe les membres, arrache des molaires, perce des abcès et cautérise des plaies. On ne languit pas avec lui. « Laissez-là père et mère, dit la déclassée, et enlevez-moi. — Je vous enlève,

reprend tout de suite l'amoureux Georges, un peu trop fragile à la tentation. — Enlevez aussi la caisse paternelle ; volez, trichez au jeu, faites des faux. » Et le bon jeune homme y va de tout son cœur ; il vole au jeu, il fait sauter la coupe, il fabrique de fausses traites. Après quoi, il tue sa maîtresse, laquelle meurt sur la scène avec les mêmes contorsions et la même gymnastique que mademoiselle Croizette dans *le Sphinx,* madame Sarah Bernhardt dans *Fédora*, mademoiselle Mary Jullien dans *l'As de Trèfle*, etc. Enfin il achève la pièce en s'achevant lui-même d'un coup de poignard. Nous en avons déjà fait la remarque : lorsque tant de catastrophes et de forfaits s'accumulent dans un seul drame, il arrive de deux choses l'une, ou que le spectateur tombe dans un état d'angoisse et d'oppression qui lui rend le spectacle intolérable, ou qu'il devient tout de suite insensible à ce qu'on lui sert. C'est le second phénomène qui s'est produit avec l'ouvrage de M. Delahaye. Quand on voit, dès le premier acte de *la Déclassée*, le fils outrager son père, porter sur lui une main parricide, piller son coffre-fort et le père tomber foudroyé par l'apoplexie, on se demande ce qui reste pour les actes suivants, et l'on prend d'avance philosophiquement son parti de tout ce qui surviendra.

M. Delahaye possède quelques-uns des dons du

théâtre. Ses coups de drame les plus hardis et les plus inattendus ne sont jamais gauches. Il conçoit fortement une scène et la mène vivement. Nous lui souhaitons à présent d'apprendre et de se bien persuader que l'œuvre dramatique doit être tout autre chose qu'une série d'histoires terribles, s'enfilant sans terreur l'une dans l'autre jusqu'à ce qu'elles fassent les cinq actes réglementaires.

Je crains que la reprise de *la Faridondaine* et de ses airs de musique ne conduise pas bien loin le théâtre de la Porte-Saint-Martin. M. Derenburg a monté la pièce avec tout le soin possible. Il a fait venir de province, pour lui confier le principal rôle, mademoiselle Cécile Lefort, bonne chanteuse et bonne comédienne d'opéra-comique. Il s'est adressé, pour les décors, à M. Robecchi, qui nous a donné, entre autres, un vivant tableau de café-concert aux Champs-Élysées, Mais quoi! Le drame *la Faridondaine* est bien vieux. Il n'était déjà pas d'une grande fraîcheur quand il a été joué pour la première fois sur ce même théâtre le 30 décembre 1852. Parmi les faiseurs de chansonnettes florissait alors, à Paris, Ernest Bourget, qui a eu son jour de vogue avec *le Sire de Framboisy*. L'idée lui vint d'écrire un drame à chansons, où il exercerait sa faculté d'ariettes. Comme il lui fallait un collaborateur pour la construction de sa

machine, il s'adressa à Dupeuty, fabricant émérite de drames et comédies-vaudevilles. Dupeuty fourra dans *la Faridondaine* tous les ingrédients connus : fille séduite par M. le comte, enlèvement d'enfant, substitution de l'héritier bâtard à l'héritier légitime, et il saupoudra le tout de tableaux de mœurs populaires, qui sont bien plus encore les mœurs de l'an 1838 que celles de l'an 1852. Courez donc maintenant après les mœurs populaires de l'an 1838 ! Un drame, comme celui-là, qui vaut surtout par le faire et qui a été écrit pour la consommation quotidienne, amuse un instant, passe et meurt. On s'efforce vainement de le ressusciter après trente années.

C'est aussi à plus de trente ans que remonte *la Partie de Dames*, de M. Octave Feuillet. Cette scène à deux personnages a paru le 15 juillet 1850 dans la *Revue des Deux Mondes*, d'où elle a passé dans le volume *Scènes et Proverbes* [1]. Elle n'avait jamais été représentée, si ce n'est une fois, par extraordinaire, dans une fête de charité. M. Koning a jugé à propos de la joindre au répertoire que la troupe du Gymnase s'en va jouer à Londres, ce mois-ci, sous sa direction, et il en a essayé d'abord l'effet sur le public

1. Paris, Calmann Lévy, 1832.

de Paris. L'effet n'a pas été fameux. Saint-Germain et madame Pasca ont eu beau mettre le zèle nécessaire; ils n'ont pas réussi à rendre scénique *la Partie de Dames*. Mon confrère, M. Sarcey, qui ne mâche pas les mots, dit en propres termes: « C'est crevant. » Peut-être le jugement est-il un peu sommaire. Comment un morceau de littérature, qui avait si longtemps réussi auprès des lecteurs, a-t-il échoué à la scène? Parce que c'est un morceau de littérature.

Le faux, l'artificiel, le quintessencié en composent le fonds. A la lecture cela passe, d'autant plus que l'intention morale est excellente. L'optique théâtrale, au contraire, fait ressortir d'une façon déplorable le vide du sujet et ce qu'il offre de choquant. Le dialogue de *la Partie de Dames* se poursuit, on le sait, entre un docteur proudhonien de soixante-dix ans et une pieuse châtelaine de soixante-deux ans. Voilà que tout à coup le docteur prend la mouche à propos de visites furtives que la comtesse reçoit du nouveau curé de la paroisse. Il est jaloux, le docteur, jaloux comme Orosmane! Mais, docteur, voyons; votre Zaïre a soixante-deux ans et le curé en a tout autant! Les deux vieux amis se harcèlent d'abord au sujet de cet honorable ecclésiastique; du prêtre, ils passent à la religion et ils se brouillent mortellement sur le problème de l'origine des choses et des fins de

l'homme. A propos d'un damier, d'un ecclésiastique qui fait ses visites d'installation et de la pluie qui tombe! Ce n'est pas tout. La châtelaine, injustement accusée par le docteur d'avoir un faible pour le curé, n'aime, en réalité, que l'ingrat docteur. Je dis « elle aime »; que ce soit platoniquement, je n'y contredis pas. Pour de l'amour, c'est de l'amour. Elle adresse à son amant athéiste les plus brûlantes déclarations. « Je vous trouve beau..., je doute qu'aucune des grâces de votre adolescence, etc., etc. ». Sans doute c'est pour le bon motif; la châtelaine aspire à convertir l'affreux païen comme Clotilde convertit autrefois Clovis. Sans doute! Sans doute!

Mais, sapristi! le fier Sicambre a soixante-dix ans. Je ne vous demande pas, ô nouvelle Clotilde, de l'amener à l'abjuration par le raisonnement, ce n'est pas dans vos moyens; opérez le coup de la grâce, si vous voulez, par la charité, par les petits soins féminins, par l'art avec lequel vous accommodez le thé et les sandwichs; mais pas par l'amour, ô ciel! pas par l'amour! Je saisis certainement votre nuance; vous dites que nous sommes dans les sphères éthérées où flottent les âmes et que les âmes, n'ayant pas de sexe, peuvent user de cette heureuse circonstance pour se livrer à de chastes débauches d'imagination amoureuse. En lisant le livre, on se figure encore assez bien qu'on habite

l'éther. Mais au théâtre ! Saint-Germain et madame Pasca, que nous voyons de nos yeux, ce qu'on appelle voir avec ce qu'on appelle des yeux, ne sont pas un azur qui vague ; ils représentent bel et bien, en chair et en os, deux respectables septuagénaires, que nous nous étonnons de trouver si délicats sur l'amour, quand ils sont si pointus sur la théologie qui, elle au moins, est de leur âge.

Telles sont les raisons je crois, qui ont fait échouer *la Partie de Dames*. Après cela ces jalousies de sainte Périne et cette réduction bucolique des conflits de la science et de la Foi plairont peut-être beaucoup aux Anglais !

Le 6 juin, la Comédie-Française, pour célébrer l'anniversaire de la naissance de Corneille, a donné un à-propos en un acte et en vers de M. Emile Moreau, intitulé *Corneille et Richelieu*. M. Émile Moreau a déjà fait représenter au théâtre des Nations un *Camille Desmoulins*, qui ne l'a pas mis fort en lumière. Il a aussi composé, nous assure-t-on, une tragédie de *Spartacus*, restée jusqu'ici inédite. De beaux vers qu'il y a dans ce *Spartacus* ont décidé M. Perrin, non à le jouer, mais à commander à l'auteur l'à-propos d'aujourd'hui. C'est une idée d'art, peut-être un peu leste, de faire de Richelieu un personnage d'à-propos. Rien que l'éclatant cos-

tume de cardinal jure avec ce genre modeste. Quand je vois un personnage qui, la pièce finie, vient faire l'annonce traditionnelle : « Messieurs, la bagatelle que nous avons eu l'honneur de représenter... » et que ce personnage est en grand appareil de prince de l'Église, je suis un peu dérouté.

Ceci dit, il faut reconnaître que, dans un cadre trop mince pour le nom de Richelieu, M. Émile Moreau a réussi à faire entrer une combinaison ingénieuse et quelques vers bien frappés. Corneille vient demander à Richelieu la grâce du chevalier de Jars, ou tout au moins, une audience pour la fiancée du chevalier. Richelieu refuse l'une et l'autre.

Richelieu s'occupe, en ce moment même, à composer une tragédie ; et, tout en repoussant l'intervention de Corneille dans une affaire politique, il voudrait bien obtenir le secours, qui ne lui serait pas inutile, de sa collaboration littéraire ou simplement de ses conseils. La tragédie à laquelle travaille Richelieu n'est pas une pièce de poète crotté. C'est une tragédie d'État, ni plus ni moins ; elle met en scène un premier ministre qui use sa vie à lutter contre les ennemis de la patrie, les puissances rivales au dehors, les gens d'intrigue, les conspirateurs et les traîtres au dedans. L'objet en est l'apologie des maximes de gouvernement qu'applique

Richelieu. — Beau dessein! dit Corneille. Vrai personnage de drame qu'un tel ministre!

On dirait un géant en proie aux Myrmidons.

Je sens moins l'action, ajoute Corneille.

... Vous savez, vous, mon maître,
Qu'il n'est pièce au théâtre où l'amour ne doive être!...

Corneille suit son idée. Il n'oublie pas le chevalier de Jars et sa fiancée. Il soutient que l'un des conjurés de la tragédie, pour qu'il y ait intérêt dramatique, doit être sur le point de s'unir à une femme qu'il aime; qu'il serait même bon qu'il tînt sa maîtresse de la main du ministre ou du prince contre lequel il ourdit des trames. Et, d'inspiration, il trace de vive voix le plan de la tragédie qui sera *Cinna!* Et il en débite, enflammé, les plus beaux vers, ceux d'Auguste sur la clémence, que M. Émile Moreau enchâsse adroitement dans son à-propos. Richelieu se laisse éblouir. Il s'écrie, comme malgré lui : « Quel beau rôle! Et quel homme! » La conclusion est la grâce du chevalier de Jars.

On voit que ce petit acte d'environ cinq cents vers est bien noué et bien mené. Le style monte et descend tour à tour; il y a là dedans du fil et du coton; il y a surtout trop de soie chatoyante. On ne

se figure pas Richelieu, employant, dans un moment grave, une locution aussi vulgaire que celle-ci : « Je suis pris », ni Corneille, récitant des métaphores de Parnassien :

> ... Vous avouez qu'il faut
> Qu'on laisse à certains jours reposer l'échafaud,
> Et que l'âpre sillon où germe la semence,
> S'égaye par endroits d'une fleur de clémence.

Le grand Corneille à la vérité ne haïssait pas le galimatias ; il ne le tournait pas avec cette mièvrerie.

Dans le Richelieu de M. Émile Moreau, il y a tout ensemble : le tyran cruel et dur de la légende et le grand homme d'État qui donna à la France de son temps l'ordre, la paix religieuse et des frontières ; trois choses que la France sait mal garder, quand l'homme lui manque.

Ce qui plaît de M. Moreau, c'est qu'il a exprimé, dans leur exacte vérité, les relations de Richelieu et de Corneille. On nous a fait très longtemps, on nous fait encore quelquefois un Richelieu qui persécute l'auteur du *Cid* par basse envie d'écrivain, par trissotinade. Richelieu n'était pas incapable d'envie. Il jalousait la jeunesse, la santé, les succès galants. Il n'a pas été jaloux de la gloire de Corneille. Si *le Cid* l'a offusqué, c'est politiquement. Il ne vit

qu'une chose dans *le Cid:* trop de duel et une Espagne trop héroïque. « Quand *le Cid* parut, dit Fontenelle, le cardinal en fut aussi alarmé que s'il avait vu les Espagnols devant Paris... » Je le crois bien! Mais c'est qu'ils y étaient presque devant Paris! L'année du *Cid* est l'année de Corbie. Notons, en passant, que, dans un autre temps, un autre chef-d'œuvre, le livre *De l'Allemagne*, de madame de Staël, a affecté un autre dominateur d'hommes, engagé, lui aussi, dans une lutte terrible, de la même façon que *le Cid* avait affecté Richelieu. Les alarmes de Richelieu, du moins, se sont contenues en de justes limites. Il n'a pas mis *le Cid* au pilon. Il n'a pas exilé l'auteur. Il ne lui a rien retiré de son amitié, si honorable pour l'un ou pour l'autre. Cette amitié était effective. Richelieu pensionnait le poète de ses deniers personnels. Aussitôt après le succès du *Cid*, en 1637, il expédia des lettres de noblesse à son père. Enfin, il se chargea de marier Corneille, et ce ne fut pas sans peine. Corneille, vers 1638 ou 1639, s'était épris de la fille de Mathieu de Lampérière, lieutenant général aux Andelys. Lampérière ne voulait pas entendre parler de se donner pour gendre un croquant de poète, encore bien que celui-ci exerçât, s'il vous plaît, la charge « d'avocat du roi à la Table de marbre du Palais du Parlement de Normandie », charge autrement glo-

rieuse que d'avoir fait *le Cid*. Richelieu manda à Paris le père récalcitrant et il lui exprima sa surprise de le voir repousser l'alliance d'un bon ami à lui. Le haut magistrat des Andelys, un peu bousculé et gémissant sans doute sur le bouleversement de toutes choses, qui unissait de si près un cardinal-ministre et un poète, donna son consentement[1]. Est-ce que, l'an d'après, Corneille n'aurait pas pensé par hasard à son beau-père forcé, au sot fonctionnaire de province, en quête de l'air de cour, lorsqu'il a tracé dans *Polyeucte* le portrait tragi-comique de Félix à genoux devant Sévère.

L'à-propos de M. Émile Moreau était précédé d'*Horace* et suivi du *Menteur*. Il ne faudrait pas donner trop souvent *Horace*, le même jour que *le Menteur*. *Horace* y perdrait beaucoup. Malgré le souffle sublime qui traverse et emplit les premiers actes, *Horace* ne se peut du tout comparer avec l'imbroglio du *Menteur*, qui est encore aujourd'hui tout parfumé de jeunesse, tout fleuri de galanterie, tout

1. Toute cette question des relations de Richelieu et de Corneille a été élucidée à fond par M. Ch. Marty-Laveaux, dans l'édition des *Œuvres de Corneille*, qu'il a faite pour la collection *les Grands Écrivains de France*, publiée par MM. Hachette. Nous ne saurions trop recommander aux amis des lettres françaises le *Corneille* de la collection Hachette et Régnier. Pour l'abondance des informations, pour l'exposé critique et l'éclaircissement des pièces de toute nature, on ne fera pas mieux.

enchanté de romantisme. Je sais bien que *le Menteur* n'est qu'une « adaptation » d'Alarcon ; que dans nombre de scènes Corneille a suivi pas à pas la *Verdad sospechosa;* que même le fameux « Êtes-vous gentilhomme? » se trouve dans l'œuvre originale du poète mexicain. Corneille n'a rien inventé, du moins à ce qu'il semble d'abord. Il n'a inventé que de lire par hasard, dans un recueil dépareillé, la pièce espagnole qu'il croyait de Lope de Vega, de s'éprendre d'un bel amour pour cette merveille et d'y ajouter quelque broderie. Il n'a inventé que de transporter ce qu'il admirait du vers espagnol au vers français.

C'est tout justement de la grande invention que de plier ainsi les mots, les formes et les rythmes d'une langue poétique, née de la veille, à saisir, à fixer, à nationaliser les sensations et les manières d'être d'une autre langue et d'une autre littérature. En réalité, le Dorante de Corneille qui dit et fait les mêmes choses que le Garcia d'Alarcon, est un Français du xviie siècle, très distinct du Madrilène son contemporain. Le premier ne pourrait encore se faire passer pour un « Indiano » ni le second pour un volontaire à qui les dames « dedans les Tuileries » disent avec admiration :

Quoi ! vous avez donc vu l'Allemagne et la guerre !

C'est un vers bien français que celui qui ouvre la pièce :

> A la fin, j'ai quitté la robe pour l'épée.

et le héros castillan n'aurait pas trouvé le joli couplet :

> Oh! le beau compliment à charmer une dame,
> De lui dire d'abord : J'apporte à vos beautés,
> Un cœur nouveau venu des Universités !

Corneille a retranché de son œuvre la prolixité espagnole ; et cependant la richesse du détail et la prodigalité de l'ornementation y sont prodigieuses. Tel récit de Dorante, le récit de la fête sur l'eau par exemple, produit un effet analogue à celui des esquisses d'arc de triomphe que Rubens s'est un jour amusé à dessiner ; l'œil est incessamment réjoui de la variété infinie des festons et des astragales, et il n'en est pas un instant troublé.

V

Folies Dramatiques : *l'Amour qui passe.* Crise de l'Opérette. — *Les Soirées parisiennes de 1882.* La préface de M. Becque. — M. Arnold Mortier. Les étrangers qui écrivent en français, résistent mieux aux maladies passagères du style. Les écrivains français d'Alsace.

(Feuilleton du 9 juillet 1883.)

Je suis allé voir aux Folies-Dramatiques *l'Amour qui passe*. Il faisait chaud terriblement, et le théâtre des Folies-Dramatiques est situé bien loin du pré fleuri qu'arrose sur sa rive droite la Seine élégante et solitaire, entre le pont de Suresnes et le pont de Neuilly. Mais où ne courrrait-on pas pour voir une pièce qui porte un titre aussi plein de charmantes promesses : *l'Amour qui passe*. J'en ai été pour ma course. La pièce ne contient absolument rien de ce que semblait annoncer le titre.

Paris possède quatre théâtres exclusivement

consacrés à l'opérette : les Folies-Dramatiques, les Bouffes-Parisiens, les Fantaisies-Parisiennes et la Renaissance. Il y a toujours trois de ces théâtres sur quatre qui attirent la foule; et le quatrième ne chôme jamais bien longtemps. On ne peut donc pas dire que, par rapport au public, l'opérette traverse une crise. Le public ne se retire pas de l'opérette. C'est, considérée en soi, que l'opérette est aujourd'hui dans un état critique. Ses traditions sont d'hier, et elle est déjà infidèle à ses traditions. Aussi bien pour ce qui concerne le livret que pour ce qui concerne la partition, elle ne connaît plus ni règles, ni frein, ni limites. L'opérette avec MM. Crémieux, Ludovic Halévy, Meilhac et Offenbach, formait un genre net tranché. C'est à présent un salmigondis, une bouillie, un panaché de parade et de drame. Les librettistes et les musiciens d'opérettes, que tout enchaîne, poursuivent leur évolution en des sens complètement opposés. Les premiers s'élancent vers le zénith, tandis que les seconds dégringolent vers le nadir. Les librettistes tombent de plus en plus dans l'extravagance triviale et massacrante; ils ne savent plus que remanier sans cesse les éléments monotones d'un grotesque baroque, forcé, et qui fait long feu; c'est l'art seul du costumier qui prête à leurs pièces le peu de fantaisie sensible qu'elles possèdent encore ; et je conviens que le costumier de *l'Amour qui*

passe a fait, à souhait, tout son devoir. Les musiciens d'opérettes, de leur côté, prétendent, de plus en plus à la musique noble, compliquée et sublime; ils écrivent des symphonies; de sorte que le désaccord entre le ton de l'auteur et le sujet du livret d'une part, le ton du musicien et ses ambitions idéales de l'autre, devient de plus en plus flagrant et déconcerte de plus en plus les spectateurs. La partition et le livret, ainsi tirées à *hue* et à *dia*, loin de se soutenir l'une et l'autre, se détruisent réciproquement. En cette affaire, c'est encore le musicien que je plains le plus.

M. Amédée Godard, qui a composé la musique de *l'Amour qui passe*, est directeur de la Société philharmonique de Dieppe; sa partition est toute embaumée d'Hérold et de Boïeldieu. Par-dessus cela, un filet de chanson de Dalayrac. M. Godard donne l'impression d'un musicien élégant, qui pratique avec art et facilité le genre tempéré. On l'écouterait toujours avec plaisir si l'on pouvait faire abstraction du caractère burlesque des personnages qu'il se charge de faire parler en musique. Malheureusement, on ne perçoit rien dans sa musique qui sente l'opéra bouffe. Quand M. Godard cherche la note bouffe, il la cherche en vain, et au détriment des dons réels qu'il possède. Le bouffe qu'on veut avoir nuit au sérieux qu'on a. Que si d'aventure M. Go-

dard paraît près d'atteindre aux rythme et aux assonances de la farce, c'est qu'il lui arrive des réminiscences. Son *tin, tin, tin, l'on sonne*, qui termine le premier acte, réveille un peu, en nous, la fibre du gai. Mais dans combien d'opérettes n'a-t-on pas déjà entendu ce *tin, tin, tin, l'on sonne!* La marche des forbans du matamore Fracassante, au premier acte, est à peu près la seule conception de M. Godard qui ne tombe pas sous le coup de cette critique; elle a du plumet, elle est marchante. Bouffonnerie à part, la partition contient plus d'un morceau de chant et d'orchestration qui ne déparerait pas la scène de l'Opéra-Comique. Du moins, ce que l'on entend à l'Opéra-Comique, ne témoigne pas toujours d'autant d'aisance ni de fraîcheur. Le public ne s'est pas montré indifférent aux qualités de M. Godard.

Ce n'est pas que ce méli-mélo de ganaches et de capitans italiques, d'enfants sans famille, perdus, retrouvés et supposés, d'interversions amoureuses et de quiproquos sexuels, présente une somme d'insanité banale et émoussée, plus difficile à avaler que toute autre opérette du moment actuel. MM. Langlé et Ruelle, il n'est que juste de le reconnaître, possèdent des qualités qui tranchent sur le tour habituel de génie de leurs confrères. Mais, dans leur pièce, l'enchevêtrement des genres vient encore compliquer

celui des événements. — Eh! quoi, nous dira-t-on? Est-ce que vous allez, à propos d'une opérette, nous parler de la distinction des genres et nous prêcher les catastrophes suspendues sur la tête des auteurs qui ne s'en préoccupent pas? Exigez-vous, sérieusement, qu'on distingue les genres même aux Folies-Dramatiques? — Je n'exige rien. Je n'exige nulle part la distinction des genres. J'ai pour tout auteur qui réussit à les mêler, sans que j'en sois choqué ni dérouté, la plus profonde admiration. Mais pas plus dans la maison de Tabarin que dans celle de Molière, moi, spectateur, je ne veux être dérouté par le spectacle. Or, avec *l'Amour qui passe*, je ne sais jamais à quoi raccrocher mes sensations. J'attends que l'amour passe et il ne passe pas. Je barbote en pleine folie invraisemblable; et voici que les auteurs, sans crier gare, me glissent une scène de comédie-vaudeville en même temps que le *maëstro* Godard me sert un grand tralala d'opéra *seria*.

Je commence à me faire au vaudeville bourgeois, et on me transporte dans la féerie et la pastorale shakespearienne, moins Shakespeare. De la féerie je retombe dans l'élégie. *Corpo di Bacco!* Que fait-on sur la scène? Qu'est-ce qu'on me veut? Où suis-je? Le public s'est mis de mauvaise humeur, précisément parce qu'il n'avait pas devant lui une pièce d'un

genre tranché ; et, quand le public a de l'humeur, rien ne le ramène.

Les couplets d'amour de la pièce contiennent plus d'un vers poétique ; le public ne s'en est pas aperçu. Que lui font des vers poétiques ? Ce n'est pas ce qu'il venait chercher aux Folies. Il y a dans *l'Amour qui passe* un personnage de *condottiere* amoureux très bien venu, et M. Sallard, chargé du rôle, l'a conçu et composé avec un pathos bouffon qui est dans le mode légitime de l'opérette ; le public a pris de travers et le personnage et l'acteur. M. Sallard ne pouvait ouvrir la bouche ni faire un geste sans exciter l'hilarité hostile au lieu du bon rire content et joyeux. Le croquis qu'ont dessiné les auteurs de la jeune et belle Hermosa est non seulement de la bonne opérette, mais encore de l'opérette supérieure ; le public n'a rien compris à cette silhouette de Vénitienne, capricieuse et gâtée, que mademoiselle Clary joue avec une noblesse attrayante. Je ne sais s'il existe dans le répertoire des Bouffes et des Folies beaucoup de scènes de comédie aussi jolies et aussi fines que celle d'Hermosa, placée entre deux amoureux ridicules, et les tournant, retournant et bernant l'un et l'autre d'une patte féline ; le public s'en est méchamment et grossièrement égayé.

C'est que les auteurs étaient toujours à un autre diapason que celui où ils venaient d'accorder le

public. De là, cacophonie réciproque. Il n'est pas douteux que les comédiennes et les belles personnes qui forment aux Folies la majorité de la salle, lisent *l'Art poétique* d'Horace à peu près autant que *la Rhétorique* de Joseph-Victor Leclerc. Et, cependant, elles ne veulent pas de la marmelade des genres; elles en ont été mises l'autre soir, tout sens dessus dessous.

La maison Dentu vient de publier *les Soirées parisiennes de* 1882, par *Un Monsieur de l'orchestre*. M. Henry Becque, l'auteur des *Corbeaux*, y a mis une préface, spirituelle, nourrie, superbe et légèrement enragée, où il y a une physiologie des directeurs d'à-présent et diverses autres choses qui sont de la bonne façon. Naturellement, la critique dramatique y est fort mal traitée; c'est tout au plus si M. Becque ne lui demande pas de quel droit elle est et se permet d'être. Si nous disions des auteurs la moitié du mal qu'ils disent de nous et qui n'est que le tiers de celui qu'ils en pensent, ce serait du beau!

Le présent volume des *Soirées parisiennes* est le neuvième de la collection. Il ne contient pas moins de cinq cents pages d'un texte menu, quoique fort, et, qui en feraient bien huit cents avec la justification et les caractères moyens dont se sert la librairie actuelle. Voilà neuf ans que M. Arnold Mortier soutient

sans faiblir la gageure de conter au *Figaro* la chronique courante des auteurs dramatiques, des directeurs, des comédiens, des comédiennes, de la décoration, des costumes, des habilleuses, de la machinerie et des machinistes, et, traitant chaque matin le même sujet, de réaiguiser chaque matin chez le lecteur l'appétit de lire. La chronique est tantôt anecdote, tantôt fantaisie légère et brillante tantôt jugement moral, tantôt récit exact ou tableau pittoresque de la chose vue la veille. M. Arnold Mortier a créé un genre et fait école. On consultera un jour la collection Mortier comme on consulte les Mémoires de Bachaumont, et l'on sera étonné de la quantité de renseignements qu'on y trouvera sur les mœurs de notre temps, présentés d'une plume leste et fine. Pour suffire pendant cette suite d'années à la tâche d'un Bachaumont quotidien du théâtre, il ne suffisait pas de beaucoup d'esprit, de beaucoup d'imagination, d'une faculté d'observer facile et riante. Il fallait posséder à fond toutes les ressources de la langue française. C'était la condition capitale *sine quâ non*. M. Arnold Mortier les possède. Comment s'est-il rendu maître à ce point de notre langue? Je ne sais; car il est Hollandais de naissance et d'origine.

C'est un chapitre curieux et riche de notre littérature que celui des étrangers qui s'y sont fait une

place. Tout en gardant la saveur du sol où ils étaient nés, ils ont su répandre sur leurs écrits une fleur de froment de la langue française et d'esprit français qui est de la première qualité. Il est même à remarquer que la plupart d'entre eux ont su résister bien mieux que les nationaux aux maladies passagères de jugement et de goût dont l'époque, où ils ont vécu, a pu être affligée. Leur extranéité leur a été comme une cuirasse contre les modes particulières du jour, une commodité à se maintenir solidement dans la bonne tradition générale de la manière de parler et de penser du pays de France. Parmi les morts, Goldoni, Galiani, Frédéric II, Grimm, Henri Heine, Fiorentino, Paul de Kock, Batave par la race, madame de Krüdener, forment un bataillon d'élite original et brillant, auquel s'ajoutent aujourd'hui M. Arnold Mortier. M. Alphonse Karr, de sang bavarois, et M. Albert Wolff. Je ne tiens pas, bien entendu, pour étrangers au point de vue qui nous occupe, les écrivains nés dans les pays de langue française indépendants de l'État français. Je ne tiens pas pour étrangers Jean-Jacques Rousseau, les deux Maistre, le colonel Weiss, Jomini, Tœpffer, J.-J Porchat, Cherbuliez, Vinet, Schérer, etc. A ce point de vue de la langue, je tiendrais plus volontiers pour étrangers les écrivains nés sujets ou citoyens français, que leur langue maternelle ou leur race fait

Germains ; j'entends par là les écrivains français que
nous a fournis l'Alsace. Eux aussi ont maintenant
de quoi former un chapitre bien particulier de notre
histoire littéraire. Dans la littérature contemporaine,
Hetzel, Alexandre Weill, Siébecker, Erckmann-
Chatrian, etc., ont tranché sur le reste. Non pas
qu'ils n'aient pu être et n'aient été dans le grand
courant de la France et des lettres françaises ; et qui
donc se vanterait d'être plus pénétré du bon sens
de France, de parler un français plus délicat, plus
alerte, plus achevé que l'auteur des *Bonnes Fortunes
parisiennes!* Ils ont tous gardé pourtant un parfum
et un goût qui n'est qu'à eux; c'est un parfum
d'herbes du Rhin ; c'est un goût chaste de bleuet,
cueilli sur la cime pure des Vosges.

VI.

Retour d'Allemagne. — Hombourg. Théâtre du Palais-Royal : *Prête-moi ta femme*. — *L'affaire de la rue de Lourcine*. — M. Desvallières et *la famille Legouvé*. — *Une heure de mariage*.

(Feuilleton du 1er octobre 1883.)

Je m'étais promis de n'interrompre à aucun moment de l'année ces entretiens sur le théâtre. L'homme propose et la maladie dispose. La maladie m'a brusquement envoyé à Hombourg. C'était d'abord, à ce qu'il semblait, pour si peu de temps, pour la saison réglementaire de vingt et un jours, et à l'époque de l'année où la chaleur force tous les théâtres à fermer ! Il n'y avait pas grand inconvénient à une si courte absence dans un moment pareil.

J'espérais bien d'ailleurs que . Naïades de Nassau me laisseraient le loisir de vous conter mes impres-

sions de voyage et ce que j'aurais pu rencontrer, chemin faisant, d'art théâtral. Le prudent et vigilant médecin de Hombourg, le docteur Deetz, ne l'entendait pas ainsi. Il n'admet de travail intellectuel ou artistique d'aucune sorte, ni pendant la cure, ni vingt jours après la cure. Il est là-dessus d'une rigueur inflexible. C'est un homme, avec ses manières obligeantes, qui n'a pas son pareil pour interdire à la *prima donna* de chanter et à l'écrivain d'écrire. Vous savez comme il a failli mettre l'Opéra-Comique en révolution avec ses ordonnances que le bouillant M. Carvalho, privé de sa Van Zandt voulait déférer tout uniment au tribunal de commerce.

Bref, d'ordonnance en ordonnance, la cure d'eau par ci, une cure supplémentaire de montagnes par là, le Taunus, le Hundsrück et les Vosges ; et, tout à coup, il s'est trouvé que six semaines étaient passées. Il y a quinze jours que tous les théâtres sont rouverts à Paris. Une saison des plus actives s'annonce. La Comédie-Française a repris *Ruy-Blas*, le romancero héroïque et picaresque, et *les Rantzau*, le drame familier d'autour du pot-au-feu. M. Verne nous a donné à la Gaîté sous le titre *Kéraban-le-Têtu*, une nouvelle édition de ses gageures à grand spectacle. On s'est remis à rire au Palais-Royal avec le joli vaudeville *Prête-moi ta femme*. L'Odéon a

remporté deux succès en une soirée, *l'Exil d'Ovide*, un petit acte en vers et *le Bel Armand*, comédie en trois actes. Judic et Sarah Bernhardt nous sont revenues, déesses toutes deux; l'une dans *Niniche*, l'autre dans *Froufrou*, l'une qui est la caresse enjouée et tendre, l'autre qui est l'embrassement passionné et l'embrasement; l'une, le sentiment; l'autre, le pathétique. Partout l'agitation, le travail, les nouveautés, les débuts et préparatifs de débuts.

J'ai couru d'abord au Palais-Royal. Jugez donc! Il n'y a pas plus de quinze jours, en Allemagne, j'ai vu représenter, par des comédiens d'élite, le second *Faust*, — pas le premier faites-y bien attention, — le second, textuellement. Une aventure esthétique de ce genre est faite pour assommer les gens ou les enrager. Quand un pauvre malade l'a subie, en plein traitement, il faut qu'il se soumette à une nouvelle cure, spirituelle cette fois. Là-bas, dans la ville allemande, quand sur la scène, le *Kaiser* ou le *Kanzler* entamait l'une de ses homélies sociologiques :

Natur und Geist; — so spricht man nicht zu Christen.

Dieux et déesses! pensais-je à part moi, que je voudrais donc voir *la Cagnotte* ou tout au moins le

Bettelstudent! Et quand l'*Obergeneral* donnait la réplique, mon cerveau martelé, se mettant à faire le théâtre buissonnier, évoquait l'image de Luguet, en maréchal des logis, dans *la Sensitive.* Le ciel sait pourtant si j'admire Gœthe et si j'ai su découvrir et contempler en lui, dès ma jeunesse, le sommet de toute poésie et de toute critique, de toute philosophie des choses et de toute sagesse pratique ! Mais le second *Faust* transporté à la scène, ni plus ni moins que si c'était *Roméo et Juliette, Don Juan, Bajazet, le Prince Constant.* Non, que voulez-vous ! Au théâtre, j'aime mieux *le Chapeau de paille d'Italie!* Que c'est donc beau, *le Chapeau de paille d'Italie!* Quelle légèreté ! Quelle clarté ! Quelle pénétrabilité ! Précisément, le Palais-Royal donnait *l'Affaire de la rue de Lourcine*, sortie de la même veine, bien digne, en sa brièveté, des chefs-d'œuvre en cinq actes qui l'ont précédée et suivie. C'est le remède qu'il me fallait. Le réveil de Lenglumé et de Mistingue a été le mien. Il m'a secoué de ma nuit de Walpurgis, de mon cauchemar métaphysique du second *Faust.* Ils ont la vie et le mouvement, Mistingue et Lenglumé ! Tout ce qui tombe de leurs lèvres présente une rare puissance comique de réalité objective. « C'est un Labadens !... Sapristi ! que j'ai soif !... Si je pouvais le faire manger à la cuisine !... Un prix de vers latins ! Il doit être dans

une très bonne position, ce gaillard-là... » La nature humaine est là toute pure, la nature humaine de la rue La Fayette, de la rue du Sentier et de la rue des Petites-Écuries. L'imbroglio du crime de la rue de Lourcine, qui soutient ce tableau de mœurs si vrai, nous enlève dans un éclat de rire. Me voici soulagé. Sans manquer de respect au *Kaiser*, au *Kanzler*, à l'*Obergeneral*, à Hélène, à Phorkyas, à Euphorion, j'avais le plus impérieux besoin de revoir Mistingue et Lenglumé.

Un vaudeville nouveau d'un auteur nouveau compose le spectacle quotidien du Palais-Royal avec *l'Affaire de la rue de Lourcine* et *le Huis Clos* de MM. Leterrier et Vanloo, qui tient l'affiche depuis si longtemps et d'où il serait grand temps de retrancher quelques calembredaines insupportables. Le vaudeville, qui est en deux actes, a pour titre *Prête-moi ta femme*. L'auteur, qui a nom Desvallières, n'a pas plus de vingt-trois ans. M. Maurice Desvallières est le petit-fils, par sa mère, de M. Legouvé l'actuel, qui a travaillé principalement pour le théâtre ; l'arrière-petit-fils de Legouvé l'ancien, auteur connu du *Mérite des femmes*, dont je n'ai pas lu, je l'avoue, les tragédies ; je sais seulement que Napoléon Ier qui possédait, je l'ai déjà remarqué ici, un jugement juste en matière littéraire, faisait cas de sa *Mort de Henri IV*. Le bisaïeul

de M. Desvallières, Jean-Baptiste Legouvé, l'avocat au Parlement, qui mourut en 1782, se montra aussi amateur éclairé de belle littérature et de théâtre. Il avait publié une tragédie intitulée *Attilie*. Nous avons ici le phénomène rare d'une dynastie d'ouvriers dramatiques.

M. Desvallières débute bien. Ni le public, ni le critique, ne lui ont, selon nous, complètement rendu justice. *Prête-moi ta femme* n'en est encore qu'à sa vingtième représentation ; et la pièce, quoique très honorablement exécutée, ne fait que demi-salle ; et, encore, cette demi-salle m'a paru assez languissante. En examinant l'ensemble des œuvres de toute une saison, j'avais été amené à remarquer que l'art de faire une pièce s'en va; que faire la pièce est le dernier souci de la génération d'auteurs dramatiques aujourd'hui en possession d'approvisionner les directeurs. Un phénomène beaucoup plus grave m'a frappé au Palais-Royal pendant la représentation de *Prête-moi ta femme* : le public n'aime plus les pièces bien faites. Il leur reproche sans doute de le condamner à une espèce d'attention gênante dont sa mollesse, dans le relâchement de toutes choses, ne saurait s'accommoder. Une pièce bien faite ne lui est plus dans le ton ni à la mode. C'est une chose à ses yeux surannée que le soin que met un jeune auteur à agencer les divers morceaux de sa construc-

tion dramatique. Je ne puis m'expliquer autrement que *Prête-moi ta femme* n'enlève pas la salle et n'attire pas chaque soir au Palais-Royal tous ceux qui ont besoin de se donner de temps à autre la salutaire médecine du rire. La pièce de M. Desvallières est bien faite, habilement, correctement, largement, sur le mode moyen en deux actes qui, s'il a des avantages pour le spectateur, offre des difficultés particulières pour un auteur. Bien faite, très bien faite, voilà son défaut ; dissoute en une bouillie de coq-à-l'âne, elle eût beaucoup plus sûrement englué et charmé le public actuel de nos théâtres.

Pour la critique, elle a trouvé que le thème choisi par M. Desvallières n'était pas neuf, et en effet, il ne l'est pas ; mais c'est, à notre avis, l'un des thèmes conventionnels les plus heureux et de plus de ressources qu'il y ait dans le trésor commun du théâtre ; nous ne voyons pas pourquoi l'on n'essayerait pas encore plus d'une fois de le rajeunir.

Le jeune Gontran vit à Paris, où il achève son droit et où il sollicite une place de sous-préfet. Il n'a pu poursuivre son éducation et se préparer une carrière que grâce à la sollicitude dévouée de l'oncle Rabastoul, qui lui sert une pension. Rabastoul de Carcassonne, capitaine au long cours ; vous voyez cela d'ici. Bon comme le pain, Rabastoul, mais ferme et hérissé sur les principes, et qui n'entend

pas la plaisanterie. Il a son plan d'existence tout dressé pour le neveu Gontran ; avant tout, il le veut savoir marié; du fond de Carcassonne, il lui envoie à Paris sommation sur sommation. Ou Gontran se mariera, ou on lui supprimera la pension dont il vit dans la capitale, et en route pour Carcassonne! Gontran ne demanderait pas mieux que de se marier, si c'était avec sa cousine Édith, la fille de Rabastoul. Le malcommode capitaine a aussi son plan fait pour Édith, qui est précisément de ne la pas marier à Gontran. Et Gontran est toujours ramené par la correspondance de Rabastoul au dilemme : « Ou prends femme, mon cher neveu, ou je coupe les vivres. » Que fait Gontran qui aime sa cousine, pour se garder libre et garder aussi la subvention avunculaire? Il annonce à Carcassonne qu'il se marie, qu'il va se marier, qu'il est marié, et il adresse à l'oncle la photographie de sa jeune épouse. Il ne s'est marié, bien entendu, qu'en peinture ; la photographie, dont il a régalé Carcassonne, n'est que le portrait d'Angèle, la propre femme de son camarade et ami Rissotin. Qu'importe une femme vraie ou une femme feinte, puisque Rabastoul partage son existence entre les félicités tranquilles de Carcassonne et les aventures de grande navigation, et que, selon toute vraisemblance, il ne viendra pas à Paris de quelques années! Il vient au contraire tout de suite,

alléché par l'idée qu'il trouvera pendant son séjour dans la grande ville l'intérieur charmant que lui a décrit son neveu. Il écrit à Gontran qu'il va arriver avec sa fille Édith, tout juste cinq mois après que Gontran lui a fait part de son prétendu mariage. C'est la foudre. Gontran se précipite affolé chez Rissotin, en lui criant : « Prête-moi ta femme. » La proposition est vive. Après tout, l'oncle restera à peine quelques jours. Angèle a bon cœur ; elle se prête, elle n'a eu que le temps de se prêter à Gontran, elle, son appartement et tout son domestique, avec le mari par-dessus le marché, qui reste à titre d'ami de la maison, quand Rabastoul fait son entrée.

C'est à ce moment que l'action commence. Elle est menée tambour battant. M. Desvallières ne dérive jamais. Il ne manque aucun des incidents comiques qui découlent de son sujet ; il n'en charge aucun ; il les place à leur rang. Rabastoul a fort à faire, je vous en réponds, dans cette maison où il trouve une nourrice et un nourrisson, ce qui après cinq mois de mariage est prématuré ; une petite mijaurée de femme qui ne veut pas que Gontran — son mari pourtant, son mari — entre dans sa chambre à coucher quand elle change de toilette ; un ami trop assidu, ce Rissotin indéfinissable, qui est partout, qui se mêle de tout, qui embrasse

Angèle, dans tous les coins, comme si c'était sa femme à lui ; enfin, cette pâte molle de neveu, qui, au lieu d'appeler sur le pré le galant de madame son épouse, comme l'eussent fait indubitablement à Carcassonne tous les Rabastoul, de père en fils, répète sans cesse : « A Carcassonne, l'usage est ainsi ; à Paris, il est autrement! » Et quel type que Rabastoul ! Si vous contrariez Rabastoul, il fendra la lune en quatre. Tout Carcassonne est en ce mot, et tout l'exubérant cabotage du Tech au Vac. Le rire ne nous lâche plus. Il y a lieu de remarquer que dans *Prête-moi ta femme* le rire ne coûte rien aux bonnes mœurs ni au bon sens. M. Desvallières est de la compagnie des honnêtes gens. Réellement, il a toutes les bonnes traditions. Je le sacre ici de confiance successeur de Picard, de Duvert et Lausanne, de Mélesville, de Jaime, de Léon Halévy, tous gens qu'il ne lui est pas interdit de dépasser. *Tu Marcellus eris!*

Certainement, le thème mis en œuvre par M. Desvallières est ancien déjà. Ancien, mais non fané. M. Auguste Vitu, dont la vaste érudition théâtrale est servie par une mémoire toujours présente, a noté le lendemain de la première représentation que la donnée de *Prête-moi ta femme* a été traitée trois fois, de nos jours seulement, par M. Albert

Millaud, par Varin et Desvergers, par Etienne. Puisque M. Vitu a rappelé, à propos du vaudeville d'hier, les vaudevilles d'autrefois, voulez-vous que nous relisions ceux-ci ? Ce sera pour nous une occasion de voir fonctionner à nu ce qu'on pourrait appeler l'organisme de la composition littéraire. Bien oubliés et bien infimes sont les opuscules qui vont être l'objet de notre rapide travail de vivisection. Mais au regard du naturaliste, comme au regard de celui qui fit l'immensité, l'insecte vaut un monde, il révèle autant de secrets.

En partant de la présente année et en remontant en arrière, nous rencontrons d'abord la *Créole*, opéra comique en trois actes, que M. Albert Millaud a fait représenter aux Bouffes-Parisiens, le 3 novembre 1875.

L'action se passe à la Rochelle, au xviie siècle. Le sujet n'en est pas moins le même que celui de *Prête-moi ta femme*; un jeune homme dans l'embarras emprunte une femme pour en finir avec les persécutions d'un oncle trop matrimonial. Sur ce même sujet, quarante ans auparavant, Varin et Desvergers avaient composé un vaudeville en un acte, *les Femmes d'emprunt*, titre analogue à celui de *Prête-moi ta femme*. *Les femmes d'emprunt* fut donné sur le théâtre national du Vaudeville, le 23 août 1833.

Enfin, au début du siècle, c'est encore le même

sujet qu'avait traité Étienne dans *une Heure de Mariage*. Cette dernière pièce est une comédie, en un acte, mêlée de chants, dont Dalayrac a composé la musique. Elle fut jouée et chantée à Feydeau le 20 mars 1804 par Elleviou, Juliet, mesdames Saint-Aubin et Gavaudan. Si nous avions le temps de pousser nos recherches plus loin, nous trouverions probablement la première racine de *Prête-moi ta femme* (la première pour l'époque moderne, abstraction faite du moyen âge) dans quelque nouvelle espagnole contemporaine de Cervantès ou dans le répertoire primitif de la comédie italienne. Le retour imprévu, comme celui de Rabastoul dans *Prête-moi ta femme*, du commandant Feuillemorte dans *la Créole*, de Touchard dans les *les Femmes d'emprunt*, et les suppositions d'état, comme le faux mariage de Gontran et d'Angèle font partie des procédés favoris de l'ancien fonds comique, tour à tour exploité et renouvelé chez nous par Molière, Regnard, Lesage, etc. Tenons-nous en à notre siècle. Pour notre siècle, pour l'époque actuelle, *une Heure de mariage* d'Étienne reste jusqu'à plus ample informé le motif type, l'*Urwerk*, comme la langue allemande nous permettrait de le dire avec commodité et concision, d'où ont procédé les pièces de Varin et Desvergers, de M. Albert Millaud et de M. Desvallières.

Varin et Desvergers, puis M. Albert Millaud, puis

M. Desvallières n'ont pas pris seulement à Etienne son idée fondamentale, si tant est qu'elle fût à lui ; ils lui ont pris encore la substance des principales scènes dérivant de l'idée fondamentale ; ils lui ont pris avec le dessin général de ses principales scènes, des accidents particuliers de scène ; ils lui ont pris jusqu'à des mots ; le dernier venu, M. Desvallières a maraudé et fourragé aussi bien chez Varin et Desvergers et chez M. Albert Millaud que chez Etienne. Je crois bien que le commandant Feuille-morte, de la marine royale du xviie siècle, imaginé par M. Millaud, a un peu engendré le capitaine Rabastoul, de la marine marchande d'aujourd'hui. Des divers vaudevilles que nous venons de mentionner et qui sont sortis d'un germe unique, celui de Varin et Desvergers est de beaucoup le plus faible ; la valeur comique en est des plus vulgaires ; la valeur littéraire, nulle. Cette farce contient pourtant deux ou trois jolis traits. Eh bien ! M. Desvallières s'en est tout bonnement emparé. Je cite un exemple. Onésime, homme de lettres, qui vit à Paris, dans un aimable célibat, a fait croire à son parent et bienfaiteur Touchard qu'il est marié ; et, comme Touchard vient tomber inopinément des crêtes du Jura dans la capitale, Onésime, obligé de lui montrer une femme, en cherche une pour un jour ; toujours, la femme empruntée. Il s'adresse à

Constance, ouvrière en broderies, qui consent non sans peine à jouer le rôle de sa femme, quoique étant déjà fiancée à un autre. Onésime aussitôt : « Il ne s'agit plus que de jouer nos rôles au naturel, et, pour ça, Constance, il faudra nous tutoyer..., nous nous tutoyerons... » Naturellement Constance regimbe au tutoyement.

ONÉSIME.

Allons, chère amie ; *tu tiendras* le déjeuner prêt dans ma chambre...

CONSTANCE.

Ah! vous commencez trop tôt.

Cette réflexion de Constance est fine et bien en scène. M. Desvallières la reproduit textuellement ; et ce n'est pas la seule. Varin et Desvergers eux-mêmes, observons-le en passant, donnent sans façon à leur femme d'emprunt le nom de Constance, qu'Étienne avait déjà donné à la sienne. Vais-je faire une querelle à M. Desvallières, l'appeler plagiaire, pirate et bandit ? Mes lecteurs ne s'y attendent pas ; depuis le conflit Uchard-Sardou, ils connaissent mes maximes sur la matière. Je ne fais que constater, par l'exemple de M. Desvallières, la manière dont les auteurs opèrent et dont il est inévitable qu'ils opèrent.

Rien ne serait plus propre qu'une analyse attentive et détaillée des diverses œuvres, issues d'*une Heure de mariage*, à montrer combien les idées actuelles en vogue sur la propriété des œuvres dramatiques sont incompatibles avec le mécanisme naturel de l'invention poétique et les lois éternelles du travail littéraire. Dans ces pièces, que j'appelle tout simplement parentes, et que les séides de propriété littéraire appelleraient des pièces usurpées l'une de l'autre, tout est semblable, mais également tout diffère; le patron sur lequel est taillée l'étoffe la métamorphose. Dans la même situation scénique où l'un avait mis un homme, l'autre met une femme; là où c'était, avec l'un, le neveu qui voyageait, c'est l'oncle, avec l'autre; Etienne fait un acte, M. Desvallières, deux; M. Albert Millaud, trois; ces légers écarts entre des pièces parties d'un même point finissent par établir entre elles de fort grandes distances. Germeuil, le héros d'*une Heure de mariage*, est réellement marié; mais c'est avec une autre femme que celle qu'exigeait son oncle Marcé; il a épousé en secret Elise et son oncle commandait qu'il épousât Constance; Germeuil prend le parti de présenter, en effet, à Marcé cette Constance, comme étant sa femme, et le fort intérêt de la pièce, ses complications, l'éclat qui amène le dénouement viennent des jalousies de Germeuil,

dont la femme véritable, Élise, crue fille, est l'objet des poursuites pressantes de Saint-Ange, ami de Marcé et de Germeuil. Dans les autres pièces, le personnage qui se donne une femme d'emprunt, est, au contraire de Germeuil, célibataire. L'action ne naît pas chez Étienne, comme chez les autres, de l'arrivée inopinée de l'oncle. C'est l'oncle, dans son château, qui feint une maladie mortelle; il mande auprès de lui son neveu pour lui imposer *in extremis* la conclusion du mariage désiré avec Constance; le neveu lui annonce alors de Lyon le mariage comme déjà fait, et il ne recourt à ce roman que parce que la mort de son oncle, qu'il a lieu de croire prochaine, arrivera avant que le subterfuge soit découvert. L'*imbroglio* s'engage du fait que Germeuil, arrivant au château de Marcé avec Constance, la femme feinte, trouve son oncle debout et bien portant. Étienne tire de son idée (nous supposons toujours, sans en être certain, que c'est lui qui a trouvé l'idée) une pièce intéressante, adroitement déduite, serrée, sans fissure, mais où le dialogue est terne, où l'on ne distingue aucun caractère en relief, où les effets sont de finesse plutôt que de comique. Varin et Desvergers en tirent une grosse bouffonnerie à l'usage du peuple; ils n'ont d'attention qu'à créer un état croissant d'ahurissement pour le principal personnage, lequel était joué par Arnal, qui fut en

son temps le roi des ahuris. Arrive M. Albert Millaud. Comme Étienne avait déjà fait, il met en présence deux couples parallèles dont les alternances d'amour et de jalousie engagent et nouent l'intrigue comique. Sans aucun doute, M. Albert Millaud, quand il a écrit *la Créole*, connaissait *une Heure de mariage*; c'est tout Étienne, transposé des temps du consulat en 1685. Je dis que c'est tout Etienne, parce qu'en ce moment je suis micrographe et que j'opère au moyen du microscope. Que je voic la pièce et que je me laisse aller à en jouir au lieu de la décomposer, je dirai peut-être : ce n'est pas du tout Étienne. Non! ce n'est pas Étienne. M. Albert Millaud emploie le procédé du retour imprévu dont Etienne n'a pas eu besoin. Il ne se dégage pas naturellement comme Etienne, de son labyrinthe ; il en sort par un de ces éclats d'extravagance que l'opérette seule comporte et que, jusqu'à un certain point, elle exige. L'action, chez lui, est lâche et décousue de parti pris autant qu'elle est suivie chez Étienne. Mais sur l'action, M. Albert Millaud répand, sans compter, l'esprit, le sel, la verve comique dont Étienne nous sèvre complètement. Mais il enveloppe ses personnages d'un scintillement éblouissant. Mais il sème à pleines mains les arabesques, l'imagination sans peur, la fantaisie poétique alerte qui sont l'originalité de son talent. Toutes ces ballades, fraîches et savoureuses,

naïves et subtiles, le rondeau de René au premier acte :

> Mon oncle, il faut faire la part
> D'un jeune cœur rempli de flammes ;
> Si chez vous, j'arrive en retard,
> C'est la faute aux petites femmes,

le duo des notaires :

> La poularde était de taille ;
> Elle venait du Mans ;
> Tudieu ! la belle volaille
> Et quels contours charmants ;

les fureurs amoureuses de Dora en français et en créole, la villanelle d'Antoinette, le conte drolatique du matelot et de la présidente à mortier, ah ! non, non, ce n'est pas Étienne.

Et maintenant, pour en revenir à M. Desvallières, quel a été, à lui, son travail propre ? Quelle est la façon qu'il a donnée à son tour au concept primitif ? D'ordinaire, dans une série de ce genre, le dernier venu ajoute, enjolive, surcharge. Point. M. Desvallières a été bien plus adroit et bien plus malin. Pour s'approprier le thème, il l'a simplifié ; et c'est de quoi je lui crie *bravo*. M. Desvallières a débarrassé la donnée fondamentale des complications qu'avait admises Étienne, qu'avaient aggravées Varin, Des-

vergers et M. Albert Millaud. Il n'y a pas chez lui deux couples qui s'enchevêtrent et s'embrouillent perpétuellement ensemble. Il n'y a pas partie carrée. Il s'est tenu plus étroitement que ses prédécesseurs dans le comique, particulier au sujet commun. Aussi est-ce lui qui l'a mis le plus en saillie et qui en a le mieux tiré tous les effets. Son œuvre, émanation pourtant des œuvres antérieures, serait bien à lui et rien qu'à lui, quand même il n'y aurait pas Rabastoul. Et il y a Rabastoul! Il y a dessiné de pied en cap ce terrible et délicieux Rabastoul, qu'il ne faut pas se permettre de berner, té, et qu'on berne incessamment pendant deux actes.

VII

Théâtre du Palais-Royal : *ma Camarade.* — Théâtre Cluny :
l'Affaire de Viroflay. — Emile Mendel.

(Feuilleton du 15 octobre 1883.)

La direction du Palais-Royal a mis enfin la main sur l'oiseau rare, une bouffonnerie en cinq actes, bouffonne jusqu'à la folie, dont tous les traits cependant expriment la vérité de la nature humaine, dont tous les détails rendent exactement la superficie des mœurs parisiennes. Par la même occasion, la troupe du lieu en a retrouvé le ton traditionnel. Nous allons revoir les beaux jours de *Divorçons*, du *Chapeau de paille d'Italie*, de *la Cagnotte*, de *la Sensitive*, de *Tricoche et Cacolet*.

C'est à MM. Meilhac et Philippe Gille qu'il a été donné d'accomplir ce vrai coup de théâtre. *Ma Camarade* est l'heureux produit d'une villégiature qu'ils ont

faite en commun dans la forêt de Saint-Germain. Leur pièce a été conçue, débattue, élucidée et fixée pavillon Henri IV, au restaurant de l'Esturgeon à Poissy, sur la terrasse classique du cabaret de madame Strebelin à Carrières. Tous lieux également engageants en la diversité de leur clientèle et de leur confort, Hélicons appropriés pour y méditer et y sabler un vaudeville au champagne d'où jaillit en mousseuse ébullition un essaim de belles petites, de dames curieuses, de jeunes maris épris de leurs femmes, de quadragénaires attardés dans le froufrou des demoiselles de magasins, de *clubmen* adonnés à la culture du bézigue et des petites comtesses, de concierges faiseurs de sermons, d'expéditionnaires au ministère, époux solennels et disciplinés, de cartomanciennes rangées! C'est bien là le salmigondis du Paris de la jeunesse et de la folie.

Fonds de sujet osé et original. L'hypothèse n'est pourtant pas aussi arbitraire ni le cas dans le monde aussi rare qu'on pourrait croire. La belle Adrienne, dès les premiers jours de son union avec Gaston de Boistulbé, lui a avoué de bonne amitié que ce qui est l'office propre du mariage ne lui dit pas grand'chose et que ça lui paraît bien occupant. Elle a donc proposé à son mari de vivre avec lui simplement en camarade. On se trouvera quelque-

fois ensemble à l'heure des repas. Pour le surplus on sera libre, chacun de son côté, en tout bien, tout honneur, s'entend, à la stricte condition de ne pas franchir de certaines limites sacrées. Ce nigaud de Gaston a trouvé l'idée *pschutt*, et il a topé là. En vain, l'oncle qu'on a toujours en province envoie lettre sur lettre et dépêche sur dépêche pour savoir s'il peut espérer, bientôt un héritier. Est-ce qu'Adrienne a le temps? Avec les magasins à fouiller, les visites des six à sept, les réunions de charité, les ascensions en ballon, les courses d'Auteuil, l'allée des Acacias, l'Opéra, les mardis de la Comédie et *les Cloches de Corneville*, il ne lui reste plus un moment pour les frivolités auxquelles pense là-bas l'oncle désœuvré et trop grivois. D'ailleurs, Adrienne entourée d'adorateurs ne franchit avec aucun d'eux la limite convenue ; ses sentiments arrêtés sur la chose et ses goûts lui rendent la loyauté facile. Il n'en est pas de même du pauvre Gaston. Au bout de quelque temps, il éprouve de vagues tourments. Si l'idée de sa femme est *pschutt*, elle est aussi joliment incommode. Et voilà ! il s'émancipe au delà de la limite jurée. Une nommée Sidonie Gamard, par abréviation Zizi Gaga, le détourne et le lance dans la carrière la plus échevelée.

Or, il arrive qu'un hasard parisien abouche Adrienne avec Sidonie, chez madame Eugène, tireuse

de cartes, et met ainsi la camarade trahie sur la piste des indélicatesses de Gaston. Ah ! le fourbe ! Eh bien ! elle aussi franchira la limite. Ce n'est pas que ça l'amuse, oh ! non ! mais c'est pour le principe. Elle surprend son mari dans un bal de cocottes, et, quand elle s'est assurée *de visu* de son crime, elle pousse l'atrocité jusqu'à faire porter, au petit club, un billet parfumé, par lequel elle invite le jeune vicomte des Platanes à la venir trouver tout de suite, chez elle, à deux heures de la nuit, en son hôtel de l'avenue de Villiers. A côté d'elle et avec elle circule chez les cocottes, comme un compagnon de voyage et un guide, son cousin Cotentin qui recherche avec un désespoir morne une Nini à lui, dont le noble cœur s'harmonisait avec le sien, et qu'on lui a méchamment ravie. Inutile de dire qu'à la fin tout s'arrange. Cotentin repêche sa Nini en lui révélant qu'il possède quelque part des valeurs de tout repos qu'elle se chargera d'agiter ; le vicomte des Platanes est renvoyé bredouille de l'avenue de Villiers au petit cercle ; les deux jeunes époux abjurent le système de la camaraderie. L'oncle départemental n'enverra plus de dépêches ; on trouvera un moment pour satisfaire sa manie.

Ce n'est rien que la fable et les épisodes qui s'y rattachent. Après tout, on nous a déjà montré cent et cent fois au théâtre l'intérieur d'une tireuse de

cartes, des soirées de belles petites, des fats bernés, des quadragénaires, victimes ridicules et pantins de l'amour. L'attrait de la pièce est, d'une part, dans l'expression de galanterie, d'élégance et de finesse que MM. Meilhac et Gille donnent aux bouffonneries les plus grosses ; de l'autre, dans la sorcellerie qu'ils possèdent de tout actualiser et de tout moderniser. Le filament microscopique, le plus tortillé de la joie et de la fureur de vivre, ne se trémousse pas avec une vie plus furieuse et plus joyeuse que leur pièce. Partout le mouvement, la gaieté, le pétillement, une diversité incessante. Le troisième acte, consacré presque tout entier à la peinture du désespoir stupide de Cotentin abandonné par Nini, est quelque chose de saisi sur nature ; on y pourrait admirer une psychologie presque racinienne et l'observation impitoyable à la façon de Molière. Ce qui est la perle de l'œuvre, c'est le second acte chez la tireuse de cartes. Par quelle saillie de vérité comique il s'ouvre ! La bonne de la célèbre madame Eugène, cartomancienne et nécromancienne de plusieurs cours, est en train de dire à sa patronne : « Non ! non ! madame, à votre place, je n'irais pas chez la somnambule. — Quoi ! j'aurais perdu mon amour de petit chien ! Et je n'irais pas demander à la somnambule de me le retrouver ! — Tout ce que vous voudrez ; mais, quand on saura dans le quar-

tier que la célèbre madame Eugène, à qui les cartes disent tout, va consulter la somnambule... — Les cartes! les cartes! Je sais bien peut-être que ce n'est pas vrai, les cartes! Mais la somnambule!... » Voilà le cœur humain! Une réflexion bien profonde aussi et de beaucoup de portée philosophique est celle que fait Boistulbé, au point aigu de l'orgie chez les belles petites : « C'est tout de même amusant de vivre dans un temps de décadence!... »

Tandis que MM. Meilhac et Gille donnent au Palais-Royal *ma Camarade*. M. Gondinet, en collaboration avec M. Pierre Véron, fait représenter au Vaudeville *les Affolés*. Il faut aller voir *ma Camarade*; on peut aller voir *les Affolés;* on ne regrettera pas sa soirée; c'est une pièce honnête et amusante.

La comédie MM. Gondinet et Véron nous représente un coin du tableau du krach de 1882; les « affolés » sont un groupe de gens de tout métier et de toute condition que Robillon, fondateur de la Compagnie franco-serbe, entraîne à sa suite dans des spéculations aventureuses.

L'esprit de M. Gondinet ne pénètre pas à fond et il n'éclate pas non plus en gerbes folles comme celui de M. Meilhac; c'est un esprit attique, qui a le sel, la vivacité et la grâce. La nouvelle pièce est remplie de cet esprit-là. Elle pèche malheureusement

par la conception, qui ne se ramasse pas et ne se dégage pas. Le spectateur change d'atmosphère à chaque instant. Avec Robillon, fondateur de la Compagnie franco-serbe et ses coups de Bourse à la bonne franquette, nous sommes dans la fantaisie trop aisée ; avec le général de Parceval, les amours du capitaine d'Estourville et de Fabienne de Lérins, nous nageons en plein dans le genre comédie morale de l'ancien Théâtre de Madame ; avec les relations de ménage du comte de Lérins et de sa femme Eva, les auteurs nous haussent, mais quelquefois assez péniblement et assez vulgairement, vers le ton de la comédie sérieuse. Le principal personnage, celui du comte de Lérins, ne se tient pas. Ce gentilhomme, imprudent et vertueux, est toujours dans le faux et l'exagéré. Il accepte étourdiment, lui qui jouit d'une position honorée, de devenir président du conseil d'administration d'une Compagnie d'agiotage et d'en faire par là monter les actions ; il a tort de ne s'être pas d'abord informé ; quand il est informé, son inflexible vertu lui persuade de publier partout qu'il n'a aucune confiance dans la Compagnie qu'il préside, et il déprécie brusquement les titres qu'une foule de braves gens ont recherchés par considération pour lui ; il a encore plus tort : il ne fallait être ni si relâché ni si vertueux.

Cependant la pièce vit, marche et intéresse. Le

caractère d'Eva, au moins, la femme américaine, est vu et bien suivi par les deux auteurs en sa mobilité et en ses vicissitudes. Signe des temps! On ne rencontre plus dans nos pièces de théâtre que des Américaines. Celle de MM. Véron et Gondinet s'est incarnée dans mademoiselle Legault qui est tout ce qu'elle doit être, décidée, pittoresque et expressive. Mademoiselle Legault est particulièrement belle dans le moment de la crise. Eva a épousé M. de Lérins sans l'aimer ; elle compromet la fortune de son mari et le mène au bord du déshonneur par ses folies dispendieuses ; et elle ne l'en aime pas davantage. Mais, quand M. de Lérins sacrifie sans hésiter tout ce qu'il possède, pour désintéresser les malheureux actionnaires de la Compagnie franco-serbe, qu'a attirés et trompés son nom, le cœur d'Eva, saisi d'admiration, change tout à coup. Eva rejette loin d'elle son luxe sans bonheur, ne voulant qu'une chose, l'amour de son mari ; elle va engager ses diamants, et lorsqu'elle reparaît devant M. de Lérins, c'est avec une robe achetée dans un magasin de confection : « Tenez, me voici ; plus de bracelets ; plus de colliers, plus de bijoux ni de perles, *rien qu'une femme !* » L'attitude à la fois modeste et provocante que prend mademoiselle Legault, en prononçant ce mot : « Une femme ! », la chaste friandise qu'elle sait donner aux contours de sa personne,

répondent admirablement aux exigences de ce moment du drame et à toute la suite du caractère d'Eva. Ce jeu de scène hardi de mademoiselle Legault a peut-être décidé du succès, jusque-là incertain de la pièce.

Passons maintenant la rivière; allons au théâtre Cluny; nous y trouverons une troisième « comédie » née cette quinzaine, *l'Affaire de Viroflay*, par M. Gaston Hirsch et M. Émile Mendel. La critiqu théâtrale ne doit pas négliger le théâtre Cluny; il possède un directeur entreprenant et une vaillante petite troupe bien dressée, qui joue convenablement le drame et le vaudeville. Ce n'est pas l'exécution qui est défectueuse dans *l'Affaire de Viroflay*.

Chaque année, M. Simon appelle et prend en représentation, sur son théâtre lointain, quelque étoile de moyenne grandeur des théâtres de la rive droite, (Vaudeville, Variétés, Palais-Royal), qui aime mieux être la première dans le village de Cluny que la seconde dans Rome.

Nous l'en félicitons. Que ne pouvons-nous également féliciter de leur pièce les deux auteurs!.

L'Affaire de Viroflay ne fera pas pendant à *l'Affaire de la rue de Lourcine*. Ce n'est qu'une suite de folies forcées qui, ne réussissant pas à nous faire mourir de rire, ont risqué de nous faire mourir

de froid. *L'Affaire de Viroflay* nous montre une fois de plus par un exemple frappant combien les difficultés de l'art dramatique sont d'un genre particulier et combien les plus expérimentés y sont pris. Si quelqu'un a été nourri dans le sérail, c'est bien M. Mendel, l'un des deux auteurs de la pièce. M. Mendel est l'un des écrivains les plus laborieux et les plus intelligents de la presse théâtrale. Il a tenu longtemps avec succès le courrier des théâtres au *Paris-Journal*. Il a dirigé et dirige peut-être encore une feuille théâtrale spéciale, le *Nain-Jaune*. Il a rempli l'emploi de secrétaire de je ne sais plus quelle scène de genre. Il est depuis plusieurs années secrétaire des bals de l'Opéra. Entre temps, il a fait jouer deux ou trois actes de vaudeville qui étaient amusants et troussés. Qu'avec tout cela on compose une pièce qui n'est pas bonne, c'est ce qui peut arriver même au grand Corneille.

Mais ce qui étonne et renverse, c'est qu'un homme d'esprit sagace, ainsi que l'est M. Mendel, qui a passé sa vie dans les foyers et les cabinets de direction, s'abuse sur les conditions élémentaires du théâtre au point de croire qu'il nous divertira avec une farce tirée par les cheveux, où l'on n'y voit goutte pendant trois actes. M. Mendel nous met sous les yeux un juge d'instruction en villégiature qui est possédé de la manie d'instruire comme Perrin Dandin.

de celle de juger. Encore faudrait-il qu'il intruisît sur quelque chose de saisissable, ne fût-ce que sur le cas de petits chiens qui ont été incongrus. Vous, lecteur, qui n'êtes pas du métier, vous jugeriez tout de suite impossible de prendre un juge d'instruction, en chair et en os, vivant en l'an de réalité 1883 et non en l'année chimérique 1302, vêtu du même frac que vous et moi et non de la rotonde d'un podestat d'opérette, habitant Viroflay, cinquième station sur le chemin de fer de Versailles, rive gauche, et non les rives fantasques de la mer Adriatique ou du golfe Cantabrique, et de faire rire une salle en supposant que ce magistrat, placé dans les mêmes conditions que ceux que vous rencontrez tous les jours, invente l'instruction fluidiforme et répand son fluide sur les prévenus dans une scène *ad hoc* pour leur arracher des aveux. M. Mendel avait beaucoup compté sur l'effet de cette belle invention. Le directeur de Cluny, M. Simon, y avait compté comme lui. L'histoire du théâtre est pleine de ces méprises décourageantes.

VIII

Théâtre du Vaudeville : *la Flamboyante*. — Filiation du drame de M. Dumas, *la Dame aux Camélias*. — *Frédéric et Bernerette*. — *Mimi Pinson*, composée avec Paul de Kock et la *Dame aux Camélias*. — Odéon : *les Petites mains*. — Théâtre du Palais-Royal : *le Train de plaisir*. — Décadence du genre Palais-Royal. — Gare ! Nous marchons vers l'opérette sans musique. — Vœu en faveur d'un théâtre de répertoire populaire — *Le petit Lazari*.

(Feuilletons du 25 février et du 7 avril 1884.)

On a beaucoup ri, à la Chaussée d'Antin. Le théâtre que dirigent MM. Raymond Deslandes et Bertrand s'appelle « le Vaudeville » et il s'en souvient quelquefois. C'est un vaudeville tout franc, c'est une désopilante bouffonnerie que viennent de nous donner sur ce théâtre MM. Paul Ferrier, Cohen et Valabrègue sous le titre *la Flamboyante*. Cette *Flamboyante* est un bateau transatlantique du Havre, qui se trouve avoir deux capitaines : le vrai, qui se

nomme Bernard ; le faux, qui se nomme Bernard aussi, Auguste Bernard. Le vrai importe assez peu à la pièce ; c'est le faux qui en fournit la principale matière.

Cet Auguste Bernard, ce faux capitaine, ce faux routier de l'Océan, est la victime des lubies de sa belle-mère. La respectable madame de Sambois, affligée d'une imagination extrêmement nautique, ne rêve que de marins, de naufrages, d'abordages et d'expéditions tropicales. Elle a choisi Auguste Bernard pour gendre, parce qu'il a pris par devant MM. les professeurs d'hydrographie le grade distingué de capitaine au long cours. Auguste Bernard qui, en dépit de son grade, abomine la mer, n'avait pas dit à belle-maman, avant le mariage, qu'il n'exerçait plus, et que même il n'avait jamais réellement exercé. Pour avoir la paix dans le castel du Dauphiné, où il vit entre sa femme et madame de Sambois, il est obligé de feindre des embarquements annuels, des fugues aux Barbades, des séjours au Cap et à Ceylan, dont il ne manque pas de rapporter des histoires plus stupéfiantes que toutes celles d'Ulysse, de Sinbad et de Gulliver. Ses aventures ravissent sa femme et sa belle-maman, qui le regardent comme un héros de l'*Histoire générale des voyages* et passent leur vie à intriguer afin de lui faire obtenir l'étoile des braves.

Comme il faut bien s'absenter pour naviguer,

Auguste Bernard passe la moitié de sa vie à Paris, rue du Helder, chez mademoiselle Angèle, professeur de piano de temps à autre et plus ordinairement femme aimable; c'est là qu'il fait ses navigations et ses caravanes. La vie d'Auguste Bernard est donc fort troublée et fort compliquée. C'est bien pis quand sa femme et sa belle-maman lui déclarent un beau matin, dans un accès d'enthousiasme, qu'elles veulent partir avec lui pour le Havre et se donner une fois en leur vie le plaisir de voir cette *Flamboyante* qui a accompli sur les mers de si merveilleux exploits. On gagne le Havre et l'on y tombe dans une marmelade de quiproquos dont rien ne donne l'idée. Nous avons ici l'imbroglio pour l'imbroglio, le rire pour le rire, sans aucune visée morale, philosophique ou psychologique. Les auteurs ont atteint leur but; pendant tout le second acte, le rire n'arrête pas; il va *crescendo*; il s'éteint graduellement au troisième acte pour se ranimer et lancer, comme il convient, à la scène finale un dernier éclat. Malgré ses brillantes relations, la famille Sambois n'a pu obtenir pour le navigateur Auguste Bernard le ruban de la Légion d'Honneur; du moins, le ministre du commerce a-t-il voulu accorder une fiche de consolation: il envoie le brevet agricole à Bernard avec cette belle pensée :
« Les navigateurs sont les laboureurs de la mer. »
Quand un auteur maintenant a l'astuce de prendre

congé du public sur un quolibet à l'adresse de l'Ordre
de l'Agriculture, il est certain de l'effet de son
dénouement. Tout est bien qui finit par le Mérite
agricole. Aussi est-on sorti du Vaudeville tout à fait
en belle humeur. On s'est dit qu'on reviendrait; on
reviendra en foule, grâce à la pièce et grâce aux
artistes qui la jouent.

J'ai déjà cherché à établir la filiation du drame
de M. Dumas, *la Dame aux Camélias*. Mes lec-
teurs se souviennent du point ou gît la difficulté
de ce problème d'histoire littéraire. La difficulté
vient de ce que la pièce a été composée deux ans
et plus avant d'avoir été représentée. Il n'y a que
M. Dumas lui-même qui pourrait mettre fin à nos
doutes, en déclarant d'un façon expresse qu'il a
écrit son drame à une époque où il ne connaissait
ni ne pouvait connaître la pièce de Barrière et
Mürger. C'est ce qu'il ne fait pas dans son *A propos
de la Dame aux Camélias*, où il semble plutôt avoir
pris garde de ne pas seulement mentionner *la Vie
de Bohème*. Dans cette conjoncture, j'ai émis l'opinion
que, selon toute vraisemblance, Barrière et Mürger
ont pris le drame de Mimi, représenté en 1849, dans
la Dame aux Camélias roman, publié en 1848, et que
M. Dumas a pris à son tour dans la pièce *la Vie de
Bohème* l'idée d'adapter son roman au théâtre. Je
concluais en disant qu'en définitive *la Dame aux*

Camélias, roman, devait être la source commune de *la Vie de Bohème*, pièce, et de *la Dame aux Camélias*, drame [1].

Il vient de m'arriver une lettre de Vienne qui reporte plus haut l'origine ou la racine des deux œuvres. Elle m'est adressée par un honorable rédacteur de la *Deutsche Zeitung*, qui ne signe pas de son nom. Selon lui, il n'y a pas de doute; Barrière et M. Dumas ont pris tous deux leur sujet ou, pour employer le mot technique de langue littéraire allemande dont se sert mon correspondant, ils ont pris « leur motif » dans le conte de Musset, *Frédéric et Bernerette*.

Je remercie mon correspondant viennois de deux choses : 1° de suivre avec un soin si exact mes modestes articles ; il est fort agréable pour moi d'être lu dans la plus aimable ville qui soit au monde; 2° de m'avoir fait relire *Frédéric et Bernerette*. Mais sur le point qui l'intéresse, je le trouve beaucoup trop affirmatif. Oh ! que Mürger, en écrivant les *Scènes de la Vie de Bohème*, ait suivi, à sa manière, la veine ouverte par *Frédéric et Bernerette* ainsi que par *Mimi Pinson*, comme il continuait, avec une transformation totale de vision et de tempérament, tels et tels récits de Paul de Kock *André le*

1. Voir le volume, *le Drame historique et le Drame passionnel*, page 198.

Savoyard, Moustache, etc., cela est certain. Que, sans se l'avouer et sans même s'en apercevoir, Barrière et Mürger, dans la pièce *la Vie de Bohème*, M. Dumas, dans le roman et la pièce *la Dame aux Camélias*, se soient inspirés de *Frédéric et Bernerette*, cela se peut. On n'est pas pour cela, je crois, en droit de prononcer que M. Dumas, d'une part, Barrière et Mürger de l'autre, auraient demandé à *Frédéric et Bernerette* « leur motif », l'aventure tragique de Mimi et celle de Marguerite Gautier. A l'extrême rigueur la visite de l'oncle Durandin à Mimi, de Duval père à Marguerite, c'est-à-dire le fait matériel qui est le pivot des deux drames, se trouve dans *Fréderic et Bernerette* ; il y est noté, mais en termes très concis. Tous ceux qui lisent ont lu la lettre de Bernerette à Frédéric ; avec son naturel touchant, c'est l'un des grands morceaux de poésie du xixe siècle. J'en détache les deux lignes suivantes où Bernerette conte à Frédéric comment elle est devenue infidèle :

« ... Cependant, la seconde fois, j'étais décidée. *Mais ton père est revenu chez moi : voilà ce que tu n'as pas su.* Que voulais-tu que je lui dise ? J'ai promis de t'oublier ; je suis retournée chez mon adorateur. Ah ! que je me suis ennuyée ! »

C'est tout ! c'est cette visite de M. Hombert à Bernerette qui serait devenue, avec M. Dumas, la

visite de Duval père, avec Barrière, la visite de l'oncle Durandin. A mon sens, la visite de M. Hombert dans Musset, n'est pas même un germe par rapport aux œuvres qui ont suivi ; elle est tout au plus une indication. Si la figure de Mimi, dans la pièce de *la Vie de Bohême*, se rapproche beaucoup de celle de Bernerette et de celle de Mimi Pinson, la physionomie de Marguerite Gautier, dans le drame et dans le roman *la Dame aux Camélias*, ne doit rien ni à Mimi Pinson, ni à Bernerette. Je crois donc pouvoir écarter *Frédéric et Bernerette* de la question de « sources » que j'ai soulevée.

A l'Odéon, *les Petites Mains* n'ont réussi que tout juste.

M. Labiche, l'auteur des *Petites Mains*, est de la lignée directe de Molière. Il rit et fait rire. Pour le plein rire, pour le rire jusqu'à en braire, il y a Molière et Racine, et puis tout droit sans intermédiaire, il nous faut venir à Labiche ; car l'étourdissante gaieté de Regnard se distingue nettement de l'audace de bouffonnerie qui caractérise Molière, Racine et Labiche. M. Labiche a plus que de la gaieté et de l'esprit dans l'imagination ; il y a du génie, du sincère et gros génie. *Le Misanthrope et l'Auvergnat*, *l'Affaire de la rue de Lourcine*, *la Commode de Victorine*, c'est de la solide étoffe comique. *Le Chapeau de paille d'Italie*, *la Cagnotte*, *la Sensitive*, c'est de la

grande manière. La scène VI du premier acte du *Chapeau de paille*, avec le cri maniaque de Nonancourt : « Mon gendre, tout est rompu ! », le sanglot de Bobin « Des pipinièristes ! » et les huit fiacres de la noce dans la perspective, est autant dire signée Molière. On pâme rien que d'en parler. Il en est de même au premier acte de la *Sensitive* (scènes II et III) du café Moutonnet et des trois maréchaux des logis Chalandard, Champinais et Manitou, se faufilant l'un par l'autre dans la noce de Bagnol, un civil cossu qui est approximativement de leur escadron par un cousin qu'il y possède. On a là le maréchal des logis tout craché, la pure nature maréchal des logis qui saute aux yeux, comme on a tout Angoulême dans un mot de la comtesse d'Escarbagnas. Ce qui distingue Molière et Racine de M. Labiche, il va sans dire que vous et moi nous le percevons. Ne fût-ce que le goût, plus ou moins vif et plus ou moins soutenu, de la perfection, qui ne fait défaut à aucun des auteurs dramatiques des XVIIe et XVIIIe siècles, ce serait assez pour établir un abîme entre les modèles d'autrefois et les plus féconds inventeurs du règne de Louis-Philippe et de l'époque de Napoléon III. Malgré les dons de génie, M. Labiche n'appartient pas à ce que j'ai appelé un jour ici même la grande série, à propos de M. Émile Augier, qui en est lui certainement avec

l'Aventurière, *Gabrielle* et *Philiberte*. Mais il a labouré le champ comique en robuste et joyeux laboureur. Ce *gentleman farmer* de Sologne a aussi défriché toute une Sologne dramatique. L'heure est venue que nos deux premières scènes littéraires, la Comédie-Française et l'Odéon doivent regarder du côté du répertoire de M. Labiche et s'en approprier quelque chose.

C'est ce qu'a senti l'Odéon. Il a emprunté à M. Labiche *les Petites Mains*. Seulement l'Odéon s'est trompé dans le choix de la pièce.

Vous trouverez *les Petites Mains* au huitième volume de l'édition complète qu'a donnée M. Calmann Lévy du théâtre de Labiche [1]. Cette pièce fut représentée pour la première fois en 1859, sur le théâtre du Vaudeville de la place de la Bourse.

Quoique la pièce porte la qualification de comédie, ce n'est qu'un vaudeville sans couplets. On s'en exagérerait beaucoup la valeur en la plaçant au même niveau que les comédies bourgeoises de Picard, en y cherchant la finesse de Dumersan ou de Dumanoir, en s'imaginant y reconnaître la bonhomie de vérité des deux ouvrages de Waflard et Fulgence restés au répertoire. Le ton général des plaisanteries et le genre d'intrigue qui en forme le fond rappellent

1. *Théâtre complet d'Eugène Labiche*, avec une préface par Émile Augier. 10 volumes. Paris, Calmann Lévy.

plutôt Duvert et Lauzanne, et non encore ce qu'il y a de plus original et de plus distingué dans Duvert et Lauzanne. Les trois personnages comiques qui y paraissent sont de simples burlesques. Jusqu'au titre du vaudeville qui est maniéré et sort du franc caractère! Nulle moralité ne s'en dégage. On n'y découvre le vrai Labiche que dans un ou deux traits du personnage de Chavarot et tout au début. Chavarot est un commissionnaire en marchandises qui se dérange avec ordre, ainsi qu'il nous l'explique lui-même : « J'ai été admis tout de suite à offrir à cette petite danseuse un mobilier... trois mille huit cent francs !... C'est un peu raide! Mais j'ai fait un bon inventaire cette année. *(Ramenant ses cheveux).* Je suis un drôle de bonhomme, moi! Le premier janvier je me fixe une somme pour petits... égarements! Je la passe sur mes livres à l'article *Bienfaits,* à cause de mes commis... et jamais je ne la dépasse. » Voilà le Labiche au naturel, cette passation d'écritures sous la mention *Bienfaits !* Tout le reste du vaudeville n'est qu'assez amusant. La pièce irait encore, jouée en fin de spectacle, rapidement, avec entrain, sans baisser le rideau ; ce n'est pas, en ce moment le cas ; elle forme à elle seule le morceau de résistance du programme : les artistes détaillent leurs parties avec une grande attention à être fins et méthodiques ; les entr'actes durent, et la salle de l'Odéon est bien vaste

pour qu'on la remplisse avec si peu de chose, lentement débité.

Vous voulez prendre du Labiche à l'Odéon ou à la Comédie? Fort bien! Vous avez raison! Mais n'y cherchez pas finesse, prenez hardiment ce qui est de génie et jouez-le dans le ton voulu. Jouez quelquefois à l'Odéon *le Misanthrope* ou *l'Affaire de la rue de Lourcine* vers dix heures et demie du soir, après le drame, la comédie de caractère et la tragédie. Jouez aux Français *le Voyage de M. Perrichon;* car d'y représenter *le Chapeau de paille* même un jour de carnaval, et avec de fortes retouches, c'est ce qui ne se peut pas. M. Got ne voudrait jamais s'insinuer dans la peau de Nonancourt, ni M. de Féraudy descendre jusqu'à Bobin, ni M. Thiron réaliser Beauperthuis, ni M. Coquelin éclipser Ravel dans Fadinard. Et pourtant!...

Quand *le Train de plaisir*, le vaudeville nouveau qu'on donne au Palais-Royal, aura fourni la carrière de cent cinquante représentations, il est probable qu'il aura achevé ses destins et qu'on ne songera à le reprendre un quart de siècle après ni à l'Odéon, ni à la Comédie-Française, ni même au Palais-Royal. C'est ce qui nous dispense de monter sur de grands chevaux pour en dire notre avis. On ne peut évidemment pas faire la critique en règle du *Train de plaisir*

comme l'Académie en 1638 fit celle du *Cid*. L'Académie en corps aurait beau censurer *le Train de plaisir*, la pièce n'en aurait pas moins les cent cinquante représentations réglementaires. Elle a été composée et écrite pour l'amusement courant des braves gens qui ont besoin de se dilater la rate entre neuf heures et minuit; elle a atteint ce but. On rit assez au premier acte, beaucoup au troisième et encore plus au quatrième.

Le Train de plaisir est joué par MM. Daubray, Hyacinthe, Raymond, madame Mathilde, mademoiselle Lavigne, bref, tout ce qui jouait dans *ma Camarade* ou à peu près. De plus, M. Milher, mesdemoiselles Dinelli et Berthou. Les acteurs qui arrivent de *ma Camarade*, MM. Daubray, Hyacinthe, Raymond, etc., sont bons sans rien de saillant. Ils n'ont pas retrouvé dans *le Train de plaisir* l'éclatant succès qu'ils avaient obtenu dans la pièce précédente. Pour Hyacinthe, ce n'est pas sa faute, son rôle ne signifie pas grand chose. Hyacinthe figure un chef de gare qui se plaint sans cesse qu'on voyage, les voyageurs ne servant qu'à déranger les chefs de gare. Ce n'est là qu'une répétition affaiblie du secrétaire de police des *Charbonniers*, qui préférait si drôlement les voleurs, gens discrets et tranquilles, aux volés. Car, disait-il, les premiers ne viennent jamais au bureau de police quand on ne les y demande pas, et les

autres sont toujours à assaillir M. le commissaire de leurs plaintes et de leurs réclamations. Mademoiselle Mathilde n'a pas, dans la pièce, un rôle beaucoup plus heureux que Hyacinthe, elle y est concierge à pataquès. Une concierge qui dit *phénisque* pour *phénix* et *casernier* pour *casanier* n'est pas précisément un caractère de vaudeville aussi neuf qu'était dans *ma Camarade* la respectable épouse de M. Eugène employé du gouvernement. Il n'y a donc pas à s'étonner que mademoiselle Mathilde, concierge, ne produise pas autant d'effet que mademoiselle Mathilde, tireuse de cartes. On doit être moins indulgent à l'égard de mademoiselle Lavigne. Cette amusante comédienne aurait pu faire valoir beaucoup plus le rôle que les auteurs lui ont donné. Après avoir composé le personnage de Sidonie dans *ma Camarade* d'une façon absolument magistrale, ce Lassouche féminin n'est plus qu'ordinaire dans *le Train de plaisir*.

M. Milher en revanche est merveilleux. Le personnage de Bordighieri restera l'une de ses créations désopilantes. Ce Bordighieri est l'un des gros bonnets de la principauté de Monaco. Il y tient le double emploi de chef de la sûreté et de directeur de la prison. En tant que chef de la sûreté, il faudrait qu'il arrêtât les malfaiteurs; en tant que directeur de la prison, il serait nécessaire qu'il les gardât sous triple serrure.

Mais l'imprévoyant gouverneur de Monaco (ce n'est pas, je l'espère, le regretté Sainte-Suzanne) a conclu avec Bordighieri un arrangement psychologique et financier désastreux. L'entretien et la nourriture des prisonniers, ainsi que les consolations morales à leur prodiguer, sont à forfait, et c'est Bordighieri qui a la concession du forfait. Qu'il ait peu ou beaucoup ou pas du tout de prisonniers à héberger, le prix trimestriel de pension qu'il touche reste le même. Conséquence, il n'y a jamais de prisonnier en prison. En tant que directeur de la sûreté, Bordighieri pourvoit d'abord à la sienne. Dès qu'il apprend qu'un méfait se prépare à Monte-Carlo, il s'oriente sur Roquebrune et réciproquement. Que si quelque maladroit gendarme, malgré les savantes manœuvres de Bordighieri, met la main sur un criminel et le coffre à la maison d'arrêt, Bordighieri, en tant que directeur de prison, déploie des ressources inénarrables d'ingéniosité pour donner la clé des champs à ce pensionnaire qui grève son budget de dépenses. Son mauvais sort veut précisément qu'au troisième acte il soit obligé d'arrêter toute une bande arrivée de Paris la veille, et qu'au quatrième, à chaque fois qu'il visite une cellule pour la vider, il y découvre un prisonnier de plus qu'il n'y a pas mis. Rien de plus alerte et de plus prestigieux que tous ces détenus qui s'embrouillent les uns dans les autres. Cet ébou-

riffant *passez muscade* de malencontreux captifs trahit la main de M. Hennequin, comme dans le personnage même de Bordighieri on devine la fantaisie de MM. Arnold Mortier et Saint-Albin. Il serait difficile d'exprimer la tranquillité paterne avec laquelle M. Milher s'acquitte de ses fonctions de bon geôlier et de chef de la sûreté qui ne fait pas de zèle. On n'est pas meilleur bouffe. Milher et Bordighieri, l'un portant l'autre, ont assuré et accentué le succès du *Train de plaisir*.

Maintenant, pourquoi ces aventures fantastiques du chef de la sûreté de Monaco s'appellent-elles *le Train de plaisir*? C'est ce que je ne me charge pas de vous dire. Peut-être les auteurs ont-ils d'abord voulu écrire la comédie du train de plaisir qui était en effet à faire (qui l'est encore) comme M. Labiche a écrit dans *la Cagnotte* la comédie du voyage à Paris ; une fois arrivés à Monaco, lorsqu'a surgi devant leur imagination la figure délirante de leur Bordighieri, ils se sont laissé dominer et égarer loin de leur objet primitif par le fantôme même qu'ils avaient créé. Peut-être aussi ont-ils trouvé que le titre *le Train de plaisir* est de ceux qui tirent l'œil ; et v'lan ! ils l'ont étalé sur leur affiche sans y regarder autrement. Ils sont pourtant tous trois de qualité à n'avoir pas besoin de mettre tout leur esprit dans leur titre ! En fait ce qu'ils ont écrit, ce n'est ni la comédie ni le

vaudeville du train de plaisir; ce n'est pas davantage la comédie ni le vaudeville du voyage de Monaco; ce n'est même pas à proprement parler une comédie ou un vaudeville; encore moins est-ce une fantaisie parisienne, à la fois comique et philosophique, mêlée à dose habile de rêve et de réalité, comme *ma Camarade*; ils ont écrit tout bonnement une opérette en trois actes précédés d'un prologue. Bordighieri, le chef de la sûreté de Monaco, nous remet sous les yeux le sénéchal ou le corrégidor classique de l'opérette, heureusement revu, adapté et augmenté. Chaque fois que Bordighieri paraît avec ses gendarmes on attend les *flonflons* de Lecocq ou d'Hervé. Hélas! ils ne viennent pas. L'opérette sans musique! Nous marchons vers cette insanité littéraire. C'est la faute à Sarcey. En a-t-il composé des articles, en a-t-il lancé des anathèmes contre le genre légitime et charmant de l'opérette, qui n'est après tout que la comédie à ariettes de nos spirituels aïeux, relevée d'un élément de costume et de fantastique que nous a transmis le romantisme. Il se trouve que M. Sarcey, par ses malédictions infatigables, n'a découragé que les musiciens. Les librettistes tiennent bon. Nous aurons bientôt, nous avons déjà eu depuis un an des *Petit Faust* et des *Chilpéric*, réduits au texte. C'est horrible. *Le Train de plaisir* ne consomme pas la catastrophe; il marque la route qui y mène et il

se tient à l'embranchement. On rit et l'on s'amuse; par conséquent, les auteurs ont eu raison. Mais il n'est que temps de crier : *Gare !*

Mais que de reprises ! Nous touchons à la fin de la saison théâtrale 1883-1884 et des reprises en ont rempli au moins la bonne moitié. La Porte-Saint-Martin, si l'on met de côté l'effort honorable de *Nana-Sahib*, a vécu sur *Froufrou* et *la Dame aux Camélias*. Entre *Monsieur le Ministre* et *le Maître de forges*, le Gymnase s'est débattu parmi les reprises. Le théâtre de l'Ambigu n'a tiré de *Pot-Bouille* qu'une subsistance bien provisoire. Il lui a fallu remettre coup sur coup sur l'affiche *l'As de trèfle* et *la Jeunesse du roi Henri*. Il joue en ce moment *les Deux Orphelines*, qu'il avait déjà remonté au mois d'octobre dernier. Qu'a-t-on vu à la Gaité pendant un an, sous la direction Larochelle ? Deux ou trois drames nouveaux qui se sont défendus chacun tout au plus trois semaines ; on s'y est alimenté tant bien que mal avec *les Pirates de la Savane*, *la Tour de Nesles*, *Henri III et sa Cour*, l'éternel *Courrier de Lyon* qui compose à présent le spectacle et continue, dit-on, de faire d'assez bonnes recettes. Je suis surpris qu'un tel état de choses n'ait encore suggéré à aucun directeur l'idée de consacrer exclusivement son théâtre à l'ancien répertoire du drame, du vaudeville, de la comédie-vaudeville et de l'opérette.

Autant vaut vivre, ce nous semble, sur un répertoire varié et méthodiquement renouvelé chaque année, que sur des reprises, à qui l'on recourt précipitamment et au hasard quand la nécessité vous a mis la main à la gorge et commande.

Quel est le théâtre qui a fait en somme les plus brillantes affaires depuis 1871 ? C'est justement un théâtre de répertoire; c'est le seul théâtre qui ne joue jamais continuement la même pièce tous les jours; c'est la Comédie-Française enfin. Sous la direction de M. Perrin, la Comédie a sans doute beaucoup plus incliné qu'auparavant vers le système des pièces perpétuelles, des pièces à succès jouées jusqu'à épuisement définitif. Je ne crois pas pourtant qu'on y ait jamais représenté aucune œuvre plus de trois fois par semaine. C'est là une diversité relative; on est fondé à remarquer qu'elle est l'une des causes de la bonne situation financière de la Comédie. Voilà donc un théâtre qui se soutient par les changements réguliers d'affiche; n'est-ce pas une indication dont pourrait profiter l'industrie théâtrale ? Il existe chez nous un répertoire populaire, aussi fourni et aussi inépuisable que le répertoire classique, si ce n'est d'aussi haute valeur. De ce répertoire populaire, je répéterais volontiers, sous certaines réserves, ce que je disais récemment du répertoire classique. Il ne s'y trouve aucune pièce que le public des scènes de

boulevard puisse tenir bien passionnément à revoir chaque année; il n'y en a pas presque pas une qui, reprise à grand frais, arriverait à remplir une salle cinquante jours de suite; il en est au contraire, par centaines, tant vaudevilles que drames, auxquelles on s'intéresserait de temps à autre. Je suppose un directeur actif et, au fait, disposant de la salle de la Porte-Saint-Martin, de l'Ambigu ou de la Gaité ; n'aurait-il pas des chances sérieuses de réussite, si pendant une saison de neuf mois il renouvelait une trentaine de fois son affiche; s'il donnait une semaine *Lazare le Pâtre* ou *Kean*, une autre semaine *Trente ans ou la vie d'un joueur*, une autre fois un spectacle coupé se composant de quelque ancien vaudeville en un acte (*Pourquoi? — Ma Femme et mon Parapluie — Un Mari qui bat sa femme*) et d'un drame de médiocre étendue, tel que *les Mémoires du Diable ;* une autre fois encore, un acte de genre, comme *l'Héritière*, deux actes gais, comme *le Pont-Cassé*, et une comédie sentimentale en deux ou trois actes? Le directeur que je suppose aurait à sa disposition tout Scribe et tout Dumas, sans compter tout Bouchardy, tout Anicet-Bourgeois, tout Rozier, tout Bayard, tout Mélesville, tout Duvert et Lauzanne, tout Dumanoir tout Lambert Thiboust et bon nombre d'auteurs encore vivants; il aurait plutôt trop que pas assez. Il lui faudrait une troupe nombreuse et laborieuse,

formée d'artistes jeunes et robustes, également aptes à jouer le gai et le sinistre, le pathétique et le violent, assez zélés à l'étude et assez bien doués pour ne pas rester au-dessous des exigences d'un public parisien; pas assez renommés pour ne pas se contenter d'appointements modérés. Les places nécessairement, dans un tel théâtre, devraient coûter peu; pas de places au-dessus de cinq ou six francs; beaucoup de places à cinquante centimes; tout le reste, à trois, deux et un franc. — Mais me dira-t-on, ce que vous proposez là, c'est bien connu; c'est le théâtre de banlieue et le théâtre de sous-préfecture; c'est le Petit-Lazari du temps jadis, un Petit-Lazari dans une grande salle et avec répertoire :

Oui, oui, mais on y allait au Petit-Lazari; on y faisait queue; on s'étouffait aux portes et on s'y amusait.

IX

Les théâtres se rouvrent. — Comédie-Française : *les Demoiselles de Saint-Cyr*, *Volte-face*. — La genèse des *Pattes de Mouche*. — Analyse de la parenté des trois pièces : *l'Étourneau*, *le Chapeau de paille d'Italie* et *les Pattes de Mouche*. — Conclusion contre la propriété littéraire. — Gustave Fould et *la Comtesse Romani*.

(Feuilleton du 1^{er} septembre 1884.)

La température baisse et les théâtres se rouvrent. Nonobstant la fraîcheur des soirées, on se demande si les théâtres se rempliront. Il se passe en ce moment à Paris des choses inouïes qui ne s'expliquent que par le vide. Les cochers des voitures de place sont avec le client d'une amabilité, d'une prévenance, d'un zèle ! Vous les prenez à l'heure, ils volent comme le vent. Vous hélez un maraudeur à la porte de Levallois, vous lui dites : « A la course, gare d'Orléans », il s'empresse et vous fait risette. Il faut que les cochers n'aient plus à transporter per-

sonné. M. Aurélien Scholl, toujours si expert à tâter le pouls de la grande ville, raconte dans une de ses dernières chroniques, que dimanche soir, vingt-quatrième d'août 1884, deux des plus élégants et des plus célèbres cafés du boulevard n'ont pas eu occasion de servir un seul dîner. Si M. Scholl n'exagère pas, le fait est énorme.

Et tout de même les théâtres se rouvrent. Le Gymnase a recommencé la série des représentations du *Maître de Forges*, et le théâtre Cluny, la série des représentations de *Trois Femmes pour un mari*. Aujourd'hui, le théâtre du Palais-Royal se remet à l'œuvre avec *le Train de plaisir*, et le théâtre des Folies-Dramatiques avec *Babolin*. Demain, inauguration du nouvel Ambigu et première représentation de *un Drame au fond de la mer*. Après-demain, probablement, rentrée de la troupe des Variétés, qui reprend *le Chapeau de paille d'Italie*. A la Porte-Saint-Martin, on diffère encore : une seconde révolution directoriale s'y est accomplie. M. Meyer, l'*impressario* anglais, après de longs débats et de longues négociations avec madame Sarah Bernhardt, renonce et transmet le sceptre à M. Duquesnel, dont tout le monde se rappelle la brillante direction à l'Odéon. Seulement, madame Sarah Bernhardt s'est engagée à verser entre les mains de M. Meyer, pour dédommagement des traités conclus et résiliés, une

somme de quatre-vingt mille francs. Aussi je me languissais et je me disais : « Il y a bien longtemps que Sarah Bernhardt n'a payé aucun dédit! »

Rien n'est tel que voyager pour se trouver ensuite content chez soi. Je suis entré l'autre jour, en passant, à la Comédie. Je n'ai pas été du tout morose, On jouait le petit acte en vers de Guiard, *Volte-face*, et *les Demoiselles de Saint-Cyr*. Je ne connaissais pas *Volte-face*. Cela se passe à Guérande. Le fonds n'en est pas tout battant neuf. Mais quels jolis vers, francs et limpides! Comme ils tintent clair à l'esprit et à l'oreille! Comme ils arrivent lestement et gentiment au but, sans se charger sur le chemin de métaphores et d'antithèses à la mode moderne. Il est bien dommage que Guiard, trop modeste ou trop occupé, ait si peu écrit pour le théâtre. Il est bien dommage aussi que *les Demoiselles de Saint-Cyr* soient une pièce qui, passé le second acte, s'en aille à la queue leu leu. Les deux premiers actes étincellent. A vrai dire, toute cette histoire de Saint-Hérem et de Charlotte n'a pas le sens commun. Ce sont des bosquets d'Idalie que les cours et jardins du couvent de Saint-Cyr, tels que nous les représente Dumas. On y entre, on en sort, on s'y donne des rendez-vous, on passe par les fenêtres et à travers les murs avec une facilité mirobolante. Qu'importe! tout cela est

si amusant ! Le personnage de la jeune pensionnaire Louise, traitant de sang-froid pour Charlotte avec Saint-Hérem et pour elle-même avec ce pataud de Dubouloy, fils de fermier général, offre le plus vif attrait scénique. Dubouloy, lui, est irrésistible. On ne tient pas contre le comique romanesque de son aventure. Il va se marier dans deux heures vingt minutes avec une grande carcasse majestueuse de fille noble où sont toutes les convenances, et la destinée veut que, dans ces deux heures, il devienne, sans s'en douter, séducteur et ravisseur, soit jeté dans un cachot de la Bastille, et épouse, malgré lui, une petite bourgeoise charmante. Moi, quand Dumas et Scribe me content au théâtre de ces contes de Paris et d'Espagne, je bade comme Sultan-Shahriar devant Schéhérazade; le féroce empereur des Indes n'a pas la force de trancher la tête à l'adroite conteuse avant de savoir la fin, ni moi de réclamer au nom de madame de Maintenon, de la règle de Saint-Cyr et du bon sens, avant de savoir la suite.

Ce soir-là, Messieurs les Comédiens m'ont fait l'effet d'être excellents. Ils me rendaient, après six semaines passées à entendre une langue étrangère, non pas seulement la langue maternelle, mais, ce qui est bien plus doux encore, l'accent de cette langue, « l'accent du pays où l'on est né », sur lequel La Rochefoucauld a écrit une maxime si

familière, si tendre, si inattendue de la part d'un homme du xviie siècle. C'est une perfection que la manière dont ils ont joué *Volte-face.*

Nous allons donc revoir *le Chapeau de paille d'Italie*, aux Variétés, en même temps que *les Pattes de mouche*, à la Comédie. A ce propos, plusieurs personnes se sont étonnées de ce que j'aie avancé que *le Chapeau de paille d'Italie* et *les Pattes de mouche* roulent l'un et l'autre sur la même donnée fondamentale que l'*Étourneau*. On me demande quel rapport peut exister entre une œuvre élégante et fine comme *les Pattes de mouche* et le comique ample et puissant, mais gros, du *Chapeau de paille d'Italie*. On n'admet pas que je fasse procéder de l'*Étourneau*, vaudeville amusant, composé sur le modèle de toutes les comédies-vaudevilles du temps de Louis-Philippe, *le Chapeau de paille d'Italie*, bouffonnerie si profondément originale qu'elle a opéré une quasi-révolution dans la méthode théâtrale et dans l'architecture scénique. Il est certain que le public qui ira voir bientôt et presque en même temps *les Pattes de mouche* et le *Chapeau de paille d'Italie* refusera au premier abord de reconnaître entre les deux pièces aucun trait de ressemblance. Le public aura à la fois tort et raison. C'est la fonction du public au théâtre de se plaire ou de s'ennuyer sans chercher midi à quatorze heures. C'est le métier du

critique de décomposer les pièces, et c'est le métier de l'historien littéraire et dramatique d'en montrer la génération et la suite. J'essaye de remplir cet office de mon mieux, quand l'occasion s'en offre, même à propos d'œuvres bien moindres que *le Chapeau de paille d'Italie* et *les Pattes de mouche*. Petites peuvent être les œuvres; à l'aide des plus petites œuvres, il est d'un haut intérêt de saisir à nu les procédés d'élaboration, latents et inconscients, du génie et du talent et d'étudier l'enchaînement historique des données littéraires. *Le Chapeau de paille d'Italie* (1851) et *les Pattes de mouche* (1860) sont deux frères ou deux germains qui ne se ressemblent pas entre eux, mais qui ressemblent à un aïeul commun, *l'Étourneau*, représenté au Palais-Royal en 1844.

Un certain objet a été perdu ou caché. Il y va de l'honneur d'une femme et de la vie d'un homme à ce qu'on le retrouve. Un ou plusieurs personnages se mettent à la recherche de l'objet. Avant de le découvrir, ils passent nécessairement par des vicissitudes de toute sorte qui peuvent être ou comiques, ou tragiques, ou romanesques. Telle est la donnée commune qu'ont traitée Bayard et Léon Laya dans *l'Étourneau*, MM. Labiche et Marc-Michel dans *le Chapeau de paille d'Italie*, M. Sardou dans *les Pattes de mouche*. L'objet à trouver ou à re-

prendre est, dans la pièce de Bayard et de Léon Laya une lettre d'amour écrite par un jeune étourdi à la femme légitime d'un jaloux; dans la pièce de M. Sardou, une lette d'amour écrite, avant son mariage, par une jeune femme à un prétendant, qu'elle distinguait et qu'elle n'a pas épousé; dans la pièce de MM. Labiche et Marc-Michel, l'équivalent exact des deux lettres est un chapeau de paille d'Italie, qui a été détérioré, au cours d'un rendez-vous galant, et sans lequel l'épouse coupable ne saurait rentrer au logis conjugal, ou bien tout serait dévoilé. C'est bien, dans les trois cas, le même sujet fondamental.

Je prends d'abord celle des trois pièces, *l'Étourneau*, qui se trouve être, par rapport aux deux autres, la pièce type, la pièce génératrice. Félix, employé de banque, s'étant rencontré quelquefois avec la belle madame Dunois, dont le mari est agent de change, ancien militaire et brutal, adresse de but en blanc à la dame une épître incendiaire dans laquelle il la tutoie et se suppose tutoyé par elle, tout comme si c'était une lettre écrite après consommation et non pas avant. Il dépose délicatement cette lettre audacieuse dans un bouquet qu'il offre à madame Dunois. La dame prend le billet et lit :
« Il vous plaira acheter au cours d'hier cent vingt francs soixante-dix centimes... six cents francs de rente

à cinq... » Stupéfaction de Félix. Il a remis au charmant objet de ses pensées un ordre de Bourse, qui était destiné au mari. Mais alors, la déclaration rédigée pour la femme, c'est au mari qu'il l'a envoyé ! Tout le courrier de la maison de banque vient d'être expédié. Il n'y a pas de doute. Le terrible M. Dunois recevra par la prochaine distribution le billet concluant qui accuse sa moitié. « Ah! vous m'avez perdue! » s'écrie la pauvre femme, fort innocente de tout cet embrouillamini. Félix est chevalier français. Il ressaisira la lettre compromettante, à tout prix, avant qu'elle arrive entre les mains de Dunois. Il dit et s'élance à la recherche. Ainsi finit le premier acte.

La pièce en a trois. Pendant les deux derniers actes, Félix suit la lettre à la piste chez l'épicier du coin, où on l'a jetée à la boîte, au bureau de poste central du quartier, chez le concierge de M. Dunois, sur la ligne de Rouen et dans une commune rurale des environs de Mantes où elle a été, en dernier lieu, réexpédiée. Tant que dure cette folle poursuite, Félix reste plus ou moins sous les yeux de M. Dunois qui ne comprend rien à ses effarements, qui est toujours sur le point de recevoir la lettre criminelle et qui ne la reçoit jamais. Félix met sens dessus dessous les distributions, il manque des trains de chemins de fer, il crève des chevaux, il attend les

facteurs ruraux au coin des bois sombres pour les assommer, et quand tout est désespéré, où retrouve-t-il enfin la lettre diabolique?-Dans sa propre poche. Il ne l'avait pas mise à la poste. Il la colportait en courant après elle! Il nous semble que ce dernier trait ne laisse pas que d'être notable. Mettez maintenant un chapeau de paille à la place de la lettre : n'est-ce pas exactement l'aventure de Fadinard et la méthode de M. Labiche dans *le Chapeau de paille d'Italie?* Fadinard est condamné à chercher par monts et par vaux, chez les modistes, chez les baronnes, chez les bourgeois du Marais un chapeau qu'en fin de compte, au cinquième acte, il découvre dans sa propre maison où il le possédait sans s'en douter. Puisque le hasard m'a amené à parler tout à l'heure de Dubouloy et des *Demoiselles de Saint-Cyr,* je ne puis me dispenser de faire remarquer que la situation si drôle, où M. Labiche met son Fadinard et où n'est pas le Félix de *l'Étourneau,* ne fait que répéter, mais avivée et portée au *summum* du grotesque, la situation du personnage de Dumas, dans *les Demoiselles.* De même que Dubouloy s'apprête à célébrer son mariage, lorsque l'imbroglio le plus imprévu le saisit et l'entraîne dans son tourbillon, de même Fadinard est en pleines noces quand il est obligé, toute affaire cessante, de courir après un chapeau, sa noce lui courant après lui-même;

c'est la même chose et c'est pourtant tout autre chose; j'observe ces rencontres ou ces remaniements à nouveau d'artifices scéniques déjà employés auparavant et je ne cesserai de les observer pour l'édification de nos auteurs contemporains qui, avec leur bizarre conception de la production littéraire, sont toujours disposés à crier qu'on les vole.

M. Labiche a pris à Bayard et à Léon Laya leur méthode de composition en transformant l'objet qu'il s'agit de retrouver. M. Sardou leur a pris l'objet à trouver dont ils ont fait choix pour *l'Étourneau*, un billet amoureux; il leur a laissé leur méthode. Prosper Blok possède la lettre dangereuse, écrite avant le mariage par Clarisse, devenue depuis l'épouse fidèle de M. Vanhove, il menace d'en abuser; Suzanne, par dévouement pour Clarisse, a juré de s'emparer de la lettre par force ou par ruse. Elle ne court pas au hasard à travers le monde, comme Félix et Fadinard; tout se passe dans l'intérieur du château de M. Vanhove. C'est le billet lui-même qui court incognito de main en main, toujours prêt à être reconnu ou détruit, et qui enfin l'est. Dans *l'Étourneau* et *le Chapeau de paille d'Italie*, nous avions l'odyssée des personnages; nous avons ici celle du billet, qui exige de la part de l'auteur un genre d'invention bien plus alerte et plus délié; mais enfin dans *les Pattes de mouche* c'est le billet

de *l'Étourneau*, comme dans *le Chapeau de paille* le steeple-chase de Fadinard est le steeple-chase de Félix.

Je ne relève pas ces métamorphoses d'un seul et unique thème pour atténuer les mérites d'originalité que peuvent présenter *le Chapeau de paille d'Italie* et *les Pattes de mouche*, pour accuser M. Labiche et M. Sardou d'être les plagiaires de Bayard et de Léon Laya. Tout au contraire. Le thème n'est rien sans le metteur en œuvre.

Supposons que les trois pièces dont je traite n'aient pas encore été écrites. Je réunis autour de moi une centaine de vaudevillistes et de dramaturges, et, reprenant les expressions mêmes à l'aide desquelles j'ai pénétré jusqu'au noyau des trois pièces, je dis à mon auditoire : « Mes amis, je viens d'imaginer un sujet de pièce, certainement admirable. Ne voulant pas moi-même m'en servir, je vous le livre. Vous feindrez qu'un objet quelconque a été égaré; que la découverte de l'objet perdu intéresse au plus haut point un ou plusieurs individus; que ces individus se mettent tous à la recherche dudit objet et qu'ils ne le trouvent qu'après des aventures variées. Vous sentez tous aussi bien que moi tout ce que mon sujet contient en germe de choses plaisantes et émouvantes; prenez-les; je vous les livre. »

Je vois d'ici la figure de mes cent vaudevillistes et dramaturges. Croyez-vous, par hasard, qu'ils me remercieront avec effusion d'un cadeau aussi magnifique? Ils me répondront que je la leur baille belle, avec ma libéralité, et que je leur offre non pas du tout un thème de pièce qu'ils n'auront qu'à recueillir, mais les données d'un problème fantasque et difficile qu'ils auront à résoudre. A peine, sur cent qu'ils sont, y en aura-t-il quarante qui se mettront sérieusement à chercher la solution; une quinzaine au plus ébaucheront un plan présentable; quatre ou cinq seulement réussiront à construire leur œuvre complète, *Pattes de mouche*, *Chapeau de paille d'Italie* ou *Étourneau*. Leur œuvre achevée, si je m'avisais d'y réclamer une part de paternité à cause de l'abandon généreux que j'aurai fait de l'idée fondamentale, les cinq auteurs heureux me déclareraient avec la plus aimable franchise qu'ils ne me doivent rien du tout. J'estime que je n'aurais pas le droit de les taxer d'ingratitude. Ils seraient bien, chacun, l'auteur de sa pièce, et non pas moi.

Car, quoique la parenté des trois pièces dont nous parlons s'accuse par des signes sensibles et palpables, combien elles diffèrent entre elles! Combien elles sont encore plus dissemblables que ressemblantes! Combien chacune des trois jaillit plus du fonds de

tempérament dramatique particulier à l'auteur qui l'a écrite que du fonds de thème commun à toutes trois! Gai vaudeville que *l'Étourneau*, bourgeois, honnête, une des bonnes pièces, en somme, du théâtre contemporain. Mais si c'est le voyage de Félix, faisant la chasse aux facteurs de la poste aux lettres dans Paris et les départements, qui d'aventure a suggéré à M. Labiche l'idée de la course au clocher de Fadinard à travers les boutiques et les salons, le plus grand mérite de *l'Étourneau* est encore d'avoir engendré *le Chapeau de paille*, cette incomparable épopée du burlesque. Que c'est mince et banal! Félix, tout seul, prenant, par méprise, le train de Saint-Germain au lieu du train de Poissy, puis, tombant à Poissy au beau milieu de la mêlée des moutons et des veaux, que c'est mince et banal auprès de Fadinard, escorté de sa noce en huit fiacres qui s'introduit en pompe et avec gravité dans les bals du grand monde et dans les magasins de mode, qui viole et perturbe le domicile des rentiers paisibles et qui finit enfin par se faire mettre au poste! La seule idée qu'ont eue Labiche et Marc-Michel de créer cette noce aussi imposante que le chœur antique nous transporte à mille lieues de *l'Étourneau*. Que, si de l'ouragan de comique où l'on tourbillonne avec *le Chapeau de paille*, on trouve le temps de jeter encore un regard de sang-froid

du côté de *l'Étourneau*, cette pièce agréable et plaisante en est tout écrasée et mise en pièces. Auprès des *Pattes de Mouche* d'autre part, *l'Étourneau*, si leste en soi, paraît d'un lourd et d'un prosaïque! Nous nous promenons, avec *les Pattes de Mouche*, dans une sphère d'éblouissement et de poésie. Le billet en poche de *l'Étourneau* voltige et miroite à l'air libre dans *les Pattes de Mouche* comme une bulle de savon lumineuse; et, parmi cette voltige, se développe un caractère attachant et singulier de femme qui nous captive pour le moins autant que le vagabondage du billet fascinateur. Pauvre madame Dunois, vous êtes fade et incolore à côté de Suzanne! C'est pourquoi le public, eût-il vu *l'Étourneau*, la veille, ne penserait pas plus à *l'Étourneau* en voyant *les Pattes de Mouche*, qu'à la chanson de Marlborough ou au roman de Malek-Adhel. Or, remarquez que les trois auteurs, qui s'écartent à de si grandes distances l'un de l'autre en restant dans le même sujet, ont pourtant tous trois également traité le sujet sur le mode comique ou plaisant. Que serait-ce donc si un quatrième auteur concevait le thème de l'objet perdu et recherché sous un aspect tragique; et la tragédie se trouve en germe dans ce noyau tout aussi bien que la comédie! Quel abîme le séparerait des trois autres, et, je le répète, toujours avec le même thème! Écrivez, si vous voulez, *la Fiam-*

mina; écrivez *Odette;* écrivez *Dix ans ou la vie d'une femme,* que vient de rappeler avec à-propos M. Vitu, et criez : « L'idée est à moi ; les cours et les tribunaux le déclarent par leur jurisprudence ; la propriété littéraire est une propriété », et autres rubriques semblables ; vous n'empêcherez pas que l'idée soit reprise, exploitée, transformée, passée et repassée au creuset *ad æternum.* C'est la grande loi de l'invention et de l'élaboration littéraires.

Aussi le drame *la Comtesse Romani,* dont l'auteur vient de mourir, fut-il salué, quand on le joua au Gymnase en 1876, comme une œuvre inventée et neuve, quoique nous eussions déjà *le Mariage d'Olympe.* Il suffisait, pour que le public eût la sensation du neuf, que Cœcilia Romani, en étant la même chose qu'Olympe, le fût d'une autre façon qu'Olympe. Gustave Fould a écrit cette pièce sur le tard, et il n'en a pas écrit d'autre. Il a eu, il est vrai, pour collaborateur l'un des maîtres du théâtre, dont on reconnaît la patte vigoureuse en plus d'un endroit de *la Comtesse Romani,* et, en plus d'un endroit aussi, les graves défauts : incontinence de dissertation, phrases naïvement sèches, réflexions naïvement plates. Le premier acte de *la Comtesse Romani,* imité depuis d'une façon peu adroite et affaibli par M. Octave Feuillet dans les premières

scènes d'*un Roman parisien*, est un fort bon morceau scénique. Si les nuances du caractère de Cœcilia ne sont pas toujours rendues avec assez de délicatesse et de liant, au moins le caractère dans son ensemble est vrai et bien conçu. Tout à fait hors ligne, par la vérité, est le personnage épisodique de la princesse Attikoff. La grande dame russe, pur sang ! Après le succès de la première représentation, Gustave Fould put se dire, lui aussi : « Et pourtant il y avait quelque chose là. » Oui, il y avait quelque chose dans cet être doux et irritable, querelleur et affectueux. Il y avait quelque chose de très bon que gâta et rendit vain quelque chose de très mauvais, le dérèglement. Le succès de *la Comtesse Romani* et la courte députation de l'an 1870, durant laquelle Gustave Fould se comporta en député sage et indépendant, furent les deux moments d'arc-en-ciel dans sa vie trouble et pluvieuse. Gustave Fould est mort d'une paralysie progressive du cerveau arrivée à son dernier terme. C'est proprement le mal parisien. Sa femme, légalement séparée de lui depuis bien des années, l'avait recueilli chez elle, à Asnières ; elle a assisté pieusement ses derniers jours et secouru ses dernières souffrances. On se réconcilie avec l'idée du mariage indissoluble quand on voit quelles obligations d'aide réciproque contre les mauvaises chances de la vie et les suites de nos erreurs le mariage a la

vertu de créer et, le cas échéant, de rétablir entre des personnes qui sont restées pendant longtemps incompatibles, que tout, pendant longtemps, avait éloignées l'une de l'autre.

X

Théâtre des Variétés : *le Chapeau de paille d'Italie*. — Ambigu : *un Drame au fond de la mer*.

(Feuilleton du 8 septembre 1884.)

Et pourtant *le Chapeau de paille d'Italie* est un chef-d'œuvre ! Mais ceux qui n'en étaient pas bien convaincus d'avance n'ont pas pu s'en douter, aux Variétés. D'un bout à l'autre, la pièce a été défigurée et massacrée.

Il faut d'abord que nous cherchions querelle à M. Labiche lui-même. Il n'a pas respecté son texte et il n'en a pas exigé le respect. Qu'il ait autorisé des coupures, soit ; mais qu'il ait laissé commettre des anachronismes sous prétexte de rajeunir la pièce, c'est ce que nous ne comprenons pas. Il n'a fait ainsi qu'accuser et aggraver le léger outrage des ans que portent au front la plupart des comédies et des drames

après cinq lustres écoulés. Fadinard aux prises, dans la comédie de Labiche, avec un officier de spahis, l'appelle tantôt « l'Africain » et tantôt le « Benizoug-zoug ». M. Labiche a estimé que l'appellation « l'Africain » était « surannée ». Fadinard ne dit plus : « Ah ! il m'agace, l'Africain ! » Il dit : « Ah ! il m'agace, le Kroumir ! » Eh bien ! c'est le mot Kroumir, qui est déjà de l'antiquité ; ce mot a déconcerté tout de suite la salle. Au quatrième acte, Beauperthuis dit à sa bonne : « Prends une voiture... voilà trois francs ». Christian juge plaisant de dire : « Voilà trois sous ; tu prendras l'impériale de l'omnibus », sans s'occuper de savoir s'il y avait ou non des impériales d'omnibus en 1851. De même, Lassouche s'est écrié l'autre soir au quatrième acte : « Nonancourt est furieux !... Il veut mettre un article dans le *Figaro* contre le *Veau qui tette* ». J'en demande pardon au *Figaro;* le texte porte : « Nonancourt est furieux. Il veut mettre un article dans les *Débats* contre le *Veau qui tette* ». En 1851, du temps de Fadinard et de Nonancourt, aucun journal n'existait portant le nom de *Figaro*. Je m'arrête sur cette dernière substitution de mots ; elle trahit les dangers du système de rajeunissement. Elle est, en effet, quelque chose de pis qu'un anachronisme qui déroute ; c'est une hérésie dramaturgique ; c'est une méconnaissance de Labiche par Labiche, devenu

tout à coup inconscient de son tour d'esprit spécial.
Le comique originel du mot, et qui est un comique
tout particulier à Labiche, consistait justement dans
le contraste entre les mésaventures de Nonancourt
au soi-disant *Veau qui tette* et le ton de gravité
doctrinale pour lequel le *Journal des Débats* a toujours été réputé au cours de sa longue existence.
Mettez *Figaro* à la place de *Journal des Débats*, le
trait de Nonancourt reste toujours sans doute un
trait de mœurs vrai ; ce n'est plus un trait aussi
burlesque. Le journaliste génial, qui en fondant le
Figaro a créé une nouvelle forme si française de
journal, n'eût point trouvé exorbitant que Nonancourt portât devant lui sa querelle avec le *Veau qui
tette.* Au contraire, il l'eût trouvée « bien bonne ».
Mais Nonancourt évoquant à son aide les ombres de
Bertin l'aîné et de Chateaubriand ! C'est dans cette
image qu'est le comique.

C'est tout juste si les artistes des Variétés savaient
leurs rôles, loin d'en avoir étudié suffisamment
l'esprit. Ils débitaient le dialogue avec une lenteur
glaciale, et ils trouvaient en même temps le moyen
de n'en rien détacher, de tout nous engloutir dans
l'oreille comme un flot de sons indistincts. Ils ne
faisaient pas jaillir la bouffonnerie intrinsèque des
choses et ils trouvaient moyen de charger certaines
scènes d'un excès de gestes et de mouvements para-

sites qui sont de mise dans n'importe quelle parade. Ils semblaient malheureux des rôles qu'on leur avait donnés à jouer ! Ah ! le public était bien plus malheureux encore qu'ils les eussent acceptés. Je regrette de m'exprimer ainsi en parlant d'artistes tels que MM. Lassouche, Christian, Dupuis, qui jouissent depuis longtemps, et à bon droit, de la faveur du public. Qu'y faire ? Lassouche a manqué complètement le personnage de Fadinard. Il en fait un abruti. A la vérité, Fadinard n'est pas facile à personnifier par l'acteur. Il entre dans la conception du personnage de Fadinard beaucoup de fantaisie et même d'arbitraire. Fadinard est plus conçu qu'observé. On serait embarrassé de ranger dans une catégorie morale et sociale définie, ce jeune homme qui a huit mille livres de rente, qui a fait ses classes, qui lit le *Journal des Débats*, trois particularités infiniment respectables en l'an 1851, et qui épouse la fille d'un pépiniériste de Charentonneau dont il a reçu un coup de pied en omnibus. Ce qui est sûr, pour le comédien, c'est que l'emploi de Fadinard est un emploi d'amoureux, que cet amoureux tient le milieu entre le jeune premier et l'amoureux comique, qu'il est fin, spirituel et imprégné d'un certain dilettantisme de la vie. M. Lassouche ne nous rend rien de ces nuances. Les ahurissements de Fadinard, ayant à ses trousses le Beni-

zoug-zoug, Nonancourt, Bobin, la noce, il les exprime passablement ; c'est son fait. Mais la malice et la philosophie par lesquelles Fadinard se venge, ses adroits coups de corne qui çà et là éventrent l'un des individus de la meute, M. Lassouche n'en garde rien. Que Ravel triomphait naïvement et finement, lorsque, excédé du ton du spahi, il se rattrapait sur Anaïs, en disant : « Écoutez donc ! Pourquoi Madame accroche-t-elle son chapeau dans les arbres ? Pourquoi se promène-t-elle dans les fourrés avec des militaires ? » Ce sont ces fusées de spirituelle effronterie qui empêchent Fadinard de paraître dans la querelle avec l'officier un simple pleutre. Avec quelle assurance de son droit Ravel envahissait Beauperthuis, se plaignait de la raideur de l'escalier de Beauperthuis, et exigeait qu'on lui représentât tout de suite madame Beauperthuis, munie de son chapeau. « Sortie, madame Beauperthuis ! à dix heures du soir !... C'est invraisemblable... Vous laissez courir votre femme à des heures pareilles, jobard ! » Surtout, Fadinard est pressé ; c'est son grand caractère ; il est pressé, très pressé, il y a de quoi. Son aventure est la vraie comédie du « jeune homme pressé » que M. Labiche avait déjà ébauchée en 1848, d'une façon trop vulgaire et trop forcée. M. Lassouche ne paraît jamais pressé. Il prend son temps parmi les plus atroces bousculades.

Nous sommes encore moins satisfait de M. Dupuis dans Nonancourt que de M. Lassouche dans Fadinard. M. Dupuis a défailli dès son entrée, cette superbe entrée, dès ce cri devenu proverbial : « Mon gendre, tout est rompu ! » D'abord, comme M. Dupuis ne savait pas son rôle, il ne s'est pas gêné. Au lieu de : « Vous vous conduisez comme un paltoquet », il a dit : « Mon gendre, vous êtes un malplaisant ». Quant au « tout est rompu », il l'a peut-être dit, mais je ne l'ai pas entendu. Il l'a dit en dedans, comme Dumaine dit dans *la Tour de Nesle :* « Dix manants contre un gentilhomme, c'est cinq de trop ! », comme vous et moi nous disons le matin, à notre lever : « Nicole, apporte-moi mes pantoufles ». L'en-dedans est la mode des acteurs d'aujourd'hui. Grassot ne décolérait pas contre son gendre, et son soulier ne cessait pas un instant de le blesser. M. Dupuis oublie à tout moment et le gendre et le soulier. Au second acte, Grassot, empressé et important, plaçait sa noce, la consultait et la renseignait, faisait à M. le maire les salamalecs que la bienséance exige. Il tenait à marquer qu'il avait de l'usage. M. Dupuis laisse aller la cérémonie ou fait des gambades. Avec lui, avec l'intonation qu'il y a mise, personne n'a pu sentir le profond et désopilant comique du mot : « A Charentonneau, on demande les noms ». Bref, Dupuis n'est pas Nonancourt, pépi-

niériste considérable et estimé à Charentonneau. C'est un beau de village.

On attendait avec impatience M. Christian dans le personnage de Beauperthuis qui n'apparaît, on le sait, qu'au quatrième acte. On pensait que lui du moins sauverait son acte. Vaine espérance! M. Christian est un homme tout rond. Il y va à la bonne franquette. Ni sa face ni ses manières ne portent rien des inquiétudes conjugales de Beauperthuis. C'est le Beauperthuis battu et content. Je ne sais si le lecteur se rappelle les quatre lignes que Labiche et Marc-Michel mettent dans la bouche de Beauperthuis pour exprimer son anéantissement et sa suffocation.

Ce qui m'arrive là est peut-être unique dans les fastes de l'humanité!... J'ai les pieds à l'eau... J'attends ma femme... et voilà un monsieur qui vient me parler de chapeau et me viser avec mes propres pistolets.

En débitant ce petit couplet, M. Christian n'est ni anéanti ni suffoqué. Je ne puis pas passer davantage condamnation sur la manière dont M. Angély *interprète*, comme disent maintenant Messieurs les Comédiens, le rôle de Bobin. Peut-être M. Angély se sera dit: Bobin! Bah! Bobin! Qu'est-ce que c'est que Bobin! Une utilité! Un comparse! Un jocrisse d'occasion qui n'est là qu'en façon de remplissage! Or Bobin a à faire valoir l'un des traits de nature

et de vérité les plus forts de la pièce, l'un des plus propres à déchaîner le rire, presque du Molière. Citons, ne craignons pas de citer :

NONANCOURT, à *Fadinard*

Autre chose ! Pourquoi êtes-vous parti ce matin de Charentonneau sans nous dire adieu ?

BOBIN

Il n'a embrassé personne.

NONANCOURT

C'est parce que nous sommes des gens de la campagne... des paysans !

BOBIN, *pleurant*

Des pipiniéristes !

NONANCOURT

Ça n'en vaut pas la peine !... Vous méprisez déjà votre famille !

Ce cri : *Des pipiniéristes*, qui est deux fois ramené par les auteurs est de la famille du cri d'Orgon dans *le Tartuffe :* « Le pauvre homme ! » Le livret indique qu'il le faut beuler : et c'est en effet en pleurnichant et en pleurardant que le lançait l'acteur chargé du rôle à l'origine, au Palais-Royal. M. Angély n'a pas étudié son intonation de sanglot ; il ne l'a pas cherchée et il en résulte qu'il ne l'a pas trouvée. Après cela, il pleure peut-être en dedans ! Qu'est-ce que cela lui fait ? Il ne prend même pas la peine de prononcer *pipiniériste*, comme le veut le texte. Il pro-

nonce « pépiniériste » comme à l'Institut! Il n'est que M. Baron, chargé du rôle de Vézinet, l'oncle sourd, qui ait empoigné son rôle. M. Baron a paru et le public a éclaté de rire. C'est dommage qu'on n'ait pu charger M. Baron de jouer Nonancourt et Fadinard en même temps que Vézinet. Encore M. Baron fait-il trop de turlupinades dans la scène à la mairie supposée ; la scène ne l'exige pas ; elle est assez, en elle seule et par elle seule, le comble réjouissant de la grande farce. Il faut aussi nommer M. Léonce ; il a de la manière, et c'est fâcheux ; au moins, il ne fausse pas, lui, son personnage. Je rends cette justice à madame Beaumaine, chargée du rôle d'Hélène, qu'au moment où Nonancourt dépose son myrte et adresse à la jeune mariée les derniers conseils d'un père, l'attitude qu'elle prend est d'une gentillesse comique achevée. On a là, mais là seulement, la vraie Beaumaine. Que le rôle d'Hélène soit insignifiant comme tous les rôles de femme dans *un Chapeau de paille*, je le reconnais. Mais cette Hélène, si cruellement trimballée le jour de son mariage et qui, en ce jour-là, en ce jour sacré, surprend à chaque instant son cher et tendre aux pieds d'une autre femme, n'est certes pas dans une situation insignifiante. Madame Beaumaine ne s'aperçoit pour ainsi dire pas de son cas. Au premier acte, elle a l'air d'un paquet ; elle se donne la mine d'une vieille

fée Carabosse, elle si gracieuse et si friande, sous prétexte qu'elle a une épingle dans le dos. Je crains que l'intelligente et fine personne ne souffre moralement de cette épingle ; en cela, elle ferait preuve de goût ; cette épingle est une des fades grossièretés de tréteau, où se plaît trop M. Labiche, et où ne se déplaisait pas Molière. Mais ce n'est pas une raison pour se vieillir et s'alourdir comme fait madame Beaumaine, contre sa propre nature.

Un directeur aussi expérimenté que M. Bertrand, une troupe aussi riche en talents joyeux que la troupe des Variétés retrouveront sans peine l'occasion de se relever de cet échec? *Un Chapeau de paille d'Italie* s'en relèvera-t-il? Ne va-t-il pas passer aux yeux des jeunes générations, pour l'une quelconque de ces pièces à tiroir qui plaisent, à leur moment, et qui, la saison passée, vont rejoindre l'immense magasin de vieilles lunes où dorment déjà les deux tiers des pièces qui ont eu la vogue il y a un quart de siècle. Si l'on en jugeait ainsi, on méconnaîtrait bien profondément l'œuvre. Soit dans la conception générale, soit dans la conduite des scènes, soit dans tel ou tel mot isolé, le génie du rire y resplendit. Molière excepté, et avec Molière, Racine, dans *les Plaideurs*, personne n'a su dilater la rate du spectateur comme les deux auteurs du *Chapeau de paille d'Italie*. Émile Augier a été conduit par un instinct

de grand goût lorsqu'il est allé à la Motte-Beuvron supplier M. Labiche de publier son *Théâtre*, et l'y a décidé et a fait mettre en tête, à la place d'honneur, *un Chapeau de paille* [1]. Non, tout ce qui a le plus excité le rire de nos pères, de nos grands-pères et de nos aïeux, *le Légataire*, *M. des Chalumeaux*, *le Sourd ou l'Auberge pleine*, *les Trois Épiciers*, *la Rue de la Lune*, *Prosper et Vincent*, ne contient pas le trésor de rire qu'il y a dans le théâtre de Labiche, en général, et dans *un Chapeau de paille d'Italie*, en particulier. *Un Chapeau de paille* est à la lettre l'épopée du rire. L'idée de la noce, toujours en marche et toujours en pompe, vaut la théorie des apothicaires : dans M. de Pourceaugnac. Elle est aussi extravagante et elle paraît aussi naturelle. Chaque fois que la noce se rue sur la scène, l'effet de rire est irrésistible ; et remarquez ce qu'il a fallu d'imagination et d'adresse, pour que, malgré l'invraisemblance et la monotonie de ces retours, l'irruption de la noce fût toujours expliquée, toujours crue et toujours nouvelle. Notamment, le second acte n'a pas son pareil. Le magasin de modes

1. *Théâtre complet de Eugène Labiche*. 10 vol. J'avertis que le titre « Théâtre complet » n'est pas exact. Je ne vois pas, par exemple, dans ce recueil, *le Voyage en Chine*. D'ailleurs le choix des pièces a été fait avec discernement et sans mesquinerie. Mais il y fallait *le Voyage en Chine*.

9.

pris pour la mairie de l'arrondissement, la poupée en carton de la modiste prise pour le buste du roi ou de la république, le grand livre de mademoiselle Clara pris pour le registre des mariages, le caissier comptable pris pour le maire et pourchassé par Charentonneau en délire, nous acceptons tout pour vrai malgré nous. C'est que le vrai est dans le fond des mœurs et des caractères. La famille Nonancourt marque parfaitement le degré Charentonneau, le degré bourgeois rural de Charentonneau, le degré bon bourgeois de la banlieue de Paris, sur le thermomètre des esprits et des mœurs sociales. On se rappelle Molière à propos de la noce en ses huit fiacres, à propos de ces mots sublimes : *Des pipiniéristes !... A Charentonneau, on demande les noms !... Tout est rompu, mon gendre!* On se rappelle, à propos de la famille Nonancourt, le gras et juste pinceau de Paul de Kock. Voilà la filiation : Molière, Paul de Kock, Labiche.

L'Ambigu a ouvert ses portes et inauguré sa nouvelle troupe, qui est bonne et bien dressée depuis A jusqu'à Z, depuis les premiers rôles jusqu'aux plus petits. L'Ambigu inaugurait en même temps sa salle nouvelle, ou plutôt renouvelée. M. Émile Rochard, désormais directeur de l'Ambigu, ne s'est pas livré à une débauche de splendeurs qui n'eût pas convenu

pour un théâtre populaire. Il n'en a pas moins accompli un miracle de restauration. Il a créé des dégagements. Le vestibule est maintenant débarrassé de ses entraves. Il est éclairé à la lumière électrique, qui ne produit pas là, comme elle le produit ailleurs, un effet funèbre et sépulcral. Le couloir du rez-de-chaussée et celui du premier présentent l'un et l'autre un renflement, une espèce de petit *atrium* qui suffit pour empêcher qu'ils ne s'encombrent. Dans les fauteuils d'orchestre, on est assis avec une certaine aisance douce. Le ciel s'est mêlé tout de suite de démontrer combien M. Émile Rochard est pour les clients de l'Ambigu un homme providentiel. Le ciel a déversé sur Paris, à minuit, au moment où le traître étant puni, on sortait de l'Ambigu, une pluie diluvienne qui interdisait jusqu'à l'idée de mettre le pied sur le trottoir pour héler un cocher. Tout le monde est rentré, par le même mouvement de recul, sous le vestibule et la véranda du théâtre, et le vestibule, tel qu'il est à présent disposé, a contenu tout le monde.

C'est par la reprise d'*un Drame au fond de la mer* que M. Rochard a réouvert l'Ambigu. Ce drame est de M. Dugué, dramaturge digne d'estime pour d'autres causes. Vous raconter la pièce passerait mes moyens. Tout de même je suis content d'avoir vu ça. Au premier acte, nous sommes dans le salon du

navire le *Washington;* il y a là des personnages qui se content des histoires dont je n'ai pas pu saisir le lien avec les autres parties du drame. Mais le navire prend feu et brûle; cet accident simplifie leurs discours. Aux actes suivants, nous avons affaire à un navire encore, le *Great-Eastern.* Le *Great-Eastern* enferme en ses flancs un traître. J'ai compris d'abord que ce traître était un espion allemand que M. de Bismarck avait envoyé pour détruire le câble transatlantique. Je ne vous dis pas que cela soit ainsi ; c'est ainsi que j'ai compris. J'ai deviné ensuite que le traître s'était donné pour mission de chercher une cassette pleine de bijoux et de valeurs, tombée au fond de l'Océan et dont la possession le ferait richissime ; il la cherche, et le plus étonnant c'est qu'il la trouve. A la rigueur, on lui pardonnerait de la trouver et même de la dérober, si cette découverte singulièrement chanceuse avait fourni à M. Émile Rochard l'occasion de déployer l'art de décorateur et l'imagination de machiniste qui ont fait sa fortune et sa renommée au théâtre du Châtelet. Mais en fait de fond de mer, un grand décorateur ne saurait, sur la scène, nous rien montrer de mieux, de plus vivant et à moindres frais que l'*Aquarium* du Jardin zoologique. Ah ! si !... on nous a présenté un scaphandre, deux scaphandres, trois scaphandres. Le malheur est que, sur le chemin qui conduit de la Madeleine à

l'Ambigu, on rencontre un scaphandre complet à l'étalage de je ne sais quel magasin ; il est difficile de se contenter, pour une soirée coûteuse au théâtre, d'un spectacle qu'on s'est procuré *gratis* dans la rue avant d'entrer. Dans ces profondeurs de l'Océan, on nous a étalé aussi avec complaisance une troupe de douze maquereaux qui s'agitaient au bout d'une ficelle, tandis que l'orchestre jouait des valses enivrantes. Généralement, le public a pensé que douze maquereaux en tout, pour l'océan Atlantique, c'était maigre. Il y a enfin une nécropole au fond de l'eau, dont l'aspect est assez pittoresque, mais non sensiblement gai. Les cadavres y sont tels qu'au moment de leur mort, intacts, en état parfait. Il est expliqué, au cours du drame, par M. Dugué, que les sels de l'Océan ont la propriété d'embaumer les cadavres et de les conserver. Peut-être ne le saviez-vous pas. Il ne faut pas vous flatter de tout savoir.

XI

Théâtre de la Gaîté : *le Grand Mogol.* — Théâtre du Vaudeville : *un Divorce.* — M. de la Rounat et le portrait de Got. — Le mot : Quel génie ! quel dentiste !

(Feuilleton du 22 septembre 1884.)

Le Grand Mogol ! Tel est le titre ébouriffant de l'opéra bouffe qu'a donné la Gaîté pour sa réouverture ; car c'est à l'opéra bouffe que décidément se voue la Gaîté. Tout l'appareil extérieur de la pièce, décors, costumes, figuration, est du meilleur goût. On ne peut s'empêcher de signaler les deux costumes bouffes du capitaine anglais et du grand-vizir, devenus musiciens de foire. Ce que le xviii^e siècle a de plus frais et de plus riant est dans le costume de petite Parisienne, que porte, au second acte, madame Thuillier-Leloir, et qui se marie merveilleusement avec celui d'Alexandre, son copain dans

la pièce. Alexandre et madame Thuillier jouent les personnages d'un frère, dentiste, et d'une sœur, baladine, venus de Paris dans les Indes, non encore conquises par l'Angleterre, pour y chercher des aventures et la fortune. Le second acte nous présente la scène de leur arrivée à la cour du grand Mogol. La scène, relevée d'un gentil duo de M. Audran, qui a été trissé, est charmante de tous points, par son fonds même ainsi que par l'attitude et la diction des deux comédiens. Mais les deux costumes du frère et de la sœur concourent si bien à l'impression produite qu'ils ont l'air de faire leur partie dans ce concerto ailé. J'ai cru voir un tableau vivant de la *Vie de Marianne*, quelque chose d'analogue à l'arrivée chez la lingère de la rue Montorgueil. Deux ballets bien réglés sont parmi les épisodes du drame. Il y a une perle dans ce corps de ballet ; c'est une jeune personne blonde, leste et joyeuse à la danse, avec « le petit nez retroussé », si vanté au xviiie siècle.

Je ne pourrais pas dire que le livret du *Grand Mogol* respire autant la fantaisie et la féerie que l'annonce son titre. Rien n'y est absolument neuf, ni dans le thème général, ni dans le ton général du thème. Les péripéties se produisent au moyen d'une histoire de collier noir enchanté et d'un rendez-vous, la nuit, sous un bosquet de roses, que les deux

auteurs n'ont pas eu grand'peine à imaginer, mais dont le public ne débrouille pas les complications avec autant d'aisance que font les deux auteurs. De plus, MM. Chivot et Duru ont eu le tort de demander à une armée réelle, presque notre contemporaine, le type un peu usé de militaire ganache que l'opérette cherchait autrefois en des grands-duchés ignorés du géographe, ou en des seigneuries italiennes et esclavonnes qu'enveloppe le voile des temps. C'est de leur part une faute contre les convenances, contre l'art et contre le genre. Avec tout cela la pièce est amusante; beaucoup de mots spirituels, quelques-uns trop libres. J'ai relevé au passage un trait qui est plus que spirituel ; il donne la juste impression que produit la personne de l'Anglais : « Je ne suis pas joli, joli », dit l'Anglais de la pièce, sir Crakson, tandis qu'il poursuit Irma de ses vœux : « Je ne suis pas joli, joli, mais je suis confortable. » La partition de M. Audran, au contraire, a la qualité qui manque à sir Crakson. Elle est jolie, jolie ; je ne sais si elle est précisément bouffe, si elle a le souffle de gaieté comme le souffle de poésie. Ce que je sais, ce qui est sûr, c'est que le tout, pièce, musique, acteurs, ballet, mise en scène, a beaucoup plu, et qu'on a passé une bonne soirée à la Gaîté.

Venons au drame du Vaudeville *un Divorce*. L'un des deux auteurs, M. Moreau, a écrit l'an dernier

pour la Comédie-Française un à-propos en vers. *Corneille et Richelieu*, qui sortait du commun des à-propos. De belles scènes, bien rendues par la troupe du Vaudeville, ont soutenu *un Divorce*; la pièce dans son ensemble ne porte pas coup et n'aboutit pas. Les auteurs ont mis dans leur œuvre trop d'incidents et trop de vicissitudes du cœur qu'ils n'expliquent pas et que le théâtre ne peut pas expliquer. Ils ont mis en drame un sujet de roman ; ce n'est pas une erreur aussi commune de nos jours, mais c'est une erreur aussi forte que celle qui consiste à croire qu'un auteur peut traiter en drame, sans que la vérité de l'art en souffre, un sujet qu'il a d'abord conçu et exécuté sous forme de roman. Un sujet de pièce est un sujet de pièce, et un sujet de roman est un sujet de roman. C'est un axiome qu'a formulé bien souvent M. Bergerat, du temps qu'il faisait la critique des théâtres au *Voltaire*; on ne saurait trop le reprendre, et le répéter après lui.

La pièce se passe au temps de Napoléon I^{er}. Quand elle s'ouvre, le colonel Hubert Chesneau a divorcé depuis une année d'avec sa femme, Diane de Limiers. Un jour, qu'il rentrait chez lui, il a rencontré le capitaine Kersent qui en sortait d'un air de mystère. Comme avant le mariage il y avait eu quelque intimité entre Diane et Kersent, un soupçon lui vient.

Il se précipite dans la chambre de Diane et la surprend qui cache un paquet de lettres. Il demande à les voir ; elle refuse de les montrer. Le colonel est jaloux, violent, aveugle en sa colère. Il lance à Diane l'injure brutale et irréparable ; autant que j'ai compris, il dit le mot d'Othello à Desdémone. De cette scène terrible s'est suivi un divorce par consentement mutuel. Le colonel divorcé est parti pour l'Espagne. Or, Diane est innocente. Elle ne pouvait livrer au colonel les lettres qu'il demandait ; elles lui eussent révélé le déshonneur de sa sœur Pauline. Cette sœur de Chesneau, depuis quatre ans, sans qu'on pût rien comprendre à sa résolution, s'est mise à suivre les armées en qualité d'infirmière volontaire, soignant les blessés dans les ambulances et les hôpitaux ; c'est qu'elle expie. L'amant qui l'a séduite a été tué à la bataille avant de pouvoir l'épouser ; la faute était ensevelie avec lui ; il n'en restait plus d'autre vestige que les lettres remises à la femme d'Hubert Chesneau par l'intermédiaire de Kersent. Voilà les fondements du drame. Et voici le drame.

Nous sommes, quand le rideau se lève, à Fontainebleau ou à Paris, je ne sais plus lequel, chez Chesneau. Le frère et la sœur, séparés depuis quatre ans, vont se trouver réunis ; le frère arrive d'Espagne, pour apporter à l'empereur des drapeaux pris sur l'ennemi et un rapport du maréchal Soult ; il

attend Pauline qui arrive des ambulances de l'Autriche. Chesneau est tombé dans un état de profonde mélancolie ; car il aime toujours sa femme. Sa sœur arrive ; elle ignore les causes du divorce ; Chesneau les lui dit. Accablée, Pauline révèle la vérité au colonel. Il éclate en un cri de fureur, chancelle et s'évanouit.

Au second acte, Hubert Chesneau se présente avec sa sœur chez Diane de Limiers pour y apporter son repentir et solliciter une réconciliation. Diane n'a point pardonné l'outrage qu'elle a reçu. Hubert Chesneau n'existe plus pour elle. Le divorce n'a point nui à Diane. Napoléon Ier l'a nommée dame d'honneur de Marie-Louise. Ceci m'étonne un peu de sa part ; Napoléon Ier ne devait pas aimer le divorce pour les autres. Diane est recherchée de tous pour ses grâces et sa situation. L'ancien adorateur Kersent s'est représenté ; on l'agrée, et quand Chesneau arrive chez Diane, celle-ci a décidé de se remarier avec le capitaine Kersent. Nouvel éclat de Chesneau. « Ce mariage ne se fera pas, » s'écrie-t-il. Il ne peut pourtant pas l'empêcher ; car il a reçu de l'empereur l'ordre de partir pour l'Espagne le lendemain même.

Au troisième acte, les auteurs nous transportent dans un château qui appartient à Diane. Le mariage avec Kersent vient de se célébrer. Nous sommes au

seuil de la chambre nuptiale, comme dans *le Maître de Forges* et dans *Smilis*. Je cite à dessein ces deux noms. Il vous semble peut-être que Diane et Kersent, s'étant mariés par amour, tous deux étant jeunes et beaux, tous deux n'ayant fait qu'user en se remariant d'un droit légal et imiter l'exemple donné par leur empereur, la chambre nuptiale, cette fois, va s'ouvrir en roulant sur des roulettes. Mais nous traversons au théâtre une lune qui n'est pas propice aux premières nuits de noces. A la grande surprise du spectateur, au moment où Kersent entraine sa femme, celle-ci s'abandonne à un rêve vague qui la retient sur le seuil ; elle songe que, avec un autre aussi, elle s'était engagée pour l'éternité ; elle songe que si le juge l'a faite libre à l'égard du premier mari, la pudeur et la conscience sont aussi des juges qui l'enchaînent par le souvenir. Mais que diantre ! Il fallait penser à tout cela plus tôt. Nous avons tremblé un moment que le mariage manquât encore une fois après avoir été conclu. Enfin Diane prend sur elle d'écouter un époux qu'elle aime ; elle va suivre Kersent lorsque apparaît Chesneau, qui revient d'Espagne pour provoquer son rival. Il y a là une scène dramatique, mais dont on ne voit guère l'issue possible. L'issue c'est que Pauline s'est attachée aux pas de son frère ; elle se jette entre Kersent et lui. Il n'y aura point de duel ; il n'y aura pas de meurtre ; il n'y aura point de suicide.

Hubert Chesneau se décide à rejoindre ses quartiers d'Espagne. Ce n'était pas la peine de les quitter. Qui sait si, une fois au relais d'Étampes, il ne va pas encore rebrousser chemin vers Paris, pour revoir sa Diane, tuer Kersent, ou mourir?

Tout ce qui arrive à Hubert Chesneau peut-il réellement arriver? Oui. On peut divorcer par une erreur funeste et le regretter douloureusement. On peut chasser sa femme et tout à coup s'apercevoir qu'on l'aime et ne pas supporter l'idée qu'elle se remarie. On peut s'élancer de Cadix à Paris, en chaise de poste, pour tuer un rival et repartir de Paris à Cadix, réflexion faite, comme on était venu. Une jeune fille restée orpheline avec son frère, vivant avec lui, ne pensant qu'à son honneur, peut se mettre à voyager pendant quatre ans et ignorer quel a été le motif du divorce de son frère, même quand ce motif la touche de si près. Une jeune femme bien née, qui a divorcé, près d'entrer dans la chambre nuptiale avec le second époux, peut être prise de je ne sais quelle angoisse de pudeur et voir se dresser devant elle le spectre du premier. Je ne conteste rien de tout cela. Ce qui ne peut pas arriver, c'est que tant de contradictions ne laissent pas le spectateur languissant au théâtre. Elles séduiraient sans doute le lecteur dans un roman. Au cours d'un récit romanesque, les auteurs nous eussent expliqué par quel-

que menu détail, ou par une longue analyse de petits faits que le théâtre n'admet guère, l'ignorance où Pauline est restée sur les causes de la rupture entre son frère et Diane ; au théâtre, cela reste inexplicable. Dans un roman, Hubert Chesneau, avec son flux et reflux de passions, eût pu paraître un caractère, comme on dit aujourd'hui, fouillé, tantôt les auteurs eussent adouci ses fureurs par des nuances développées à loisir, tantôt ils eussent ranimé sa mélancolie par quelque épisode martial ; le romancier a de la marge. Au théâtre, Hubert Chesneau ne saurait éviter de paraître ridicule et odieux, lorsqu'il prétend à la fois chasser sa femme et la garder ; lorsque, ayant fait le malheur de Diane, il prétend l'empêcher de demander le bonheur à un autre. L'égoïsme habituel de l'amour se montre vraiment, ici, trop brutal, trop féroce et trop imbécile pour que Chesneau nous intéresse. Dans un roman les auteurs, en ramenant Chesneau d'Espagne à Paris, eussent pu nous peindre longuement les agitations de son âme et préparer ainsi la réaction finale qui le fera renoncer franchement à Diane. Au théâtre, que voyons-nous ? Un pantin habillé en hussard, qui arrive en chaise de poste, pour tout anéantir, son rival, la femme infidèle et lui-même et qui, au moment d'agir, se trouve impuissant parce qu'il ne s'est pas avoué qu'il est moralement sans droit. Rien

n'est moins dramatique qu'un homme qui est toujours à se promener de Cadix à Paris et de Paris à Cadix. Dans un roman, les scrupules de Diane, devenant l'épouse en secondes noces de Kersent et restant la veuve d'un mari vivant, eussent fourni au romancier tout un chapitre d'analyse délicate et pathétique ; ils ne peuvent fournir à l'auteur dramatique qu'un sujet de scène qui sera toujours scabreux. M. Émile Moreau et M. Georges André d'ailleurs n'ont pas simplifié leur tâche en essayant de tourner leur drame en thèse contre le divorce. L'histoire du colonel Hubert Chesneau ne prouve rien ni pour ni contre le divorce. Elle prouve seulement qu'il ne faut rien faire, ni divorce, ni autre chose, à tort et à travers. En particulier, il ne faut pas se dessiner des canevas de drame, où le drame n'est pas et où se lit un roman, tout tracé d'avance. Aussi, malgré des scènes vigoureusement conduites, et une ou deux scènes poétiques que le public n'a pas assez goûtées, le succès de *un Divorce* ne s'accuse pas.

La place trop souvent me manque pour signaler à mes lecteurs quantité de travaux d'érudition, de critique exacte et droite, de recherches sur le théâtre et sur l'art du comédien, de textes originaux et de traductions de poètes dramatiques étrangers, qu'on publie chez nous sous forme de livres, de mémoires, de commentaires, de brochures, de volumes

de luxe. Mais je suis doublement tenu de dire quelques mots rapides de l'élégante publication illustrée que M. de La Rounat, le directeur du second Théâtre-Français, a entreprise sur les comédiens vivants [1]. J'y suis tenu et par le sujet et par la qualité de l'auteur. L'ouvrage, intitulé *Études dramatiques*, paraît par livraisons. La première livraison contient le jugement de M. de La Rounat sur madame Arnould-Plessy. MM. Régnier, Got et Delaunay. Impression et papier superbes. Des dessins de M. P. Renouard, d'une vérité et d'une vie étonnantes, qui donneront à nos petits-neveux l'idée exacte et bien déterminée de ce qu'étaient le jeu, l'attitude et la physionomie des comédiens dont M. de La Rounat raconte l'histoire et trace la caractéristique. Dans son texte, M. de La Rounat détache bien les traits principaux de biographie et marque bien la spécialité de chaque figure artistique. Peut-être y a-t-il çà et là deux ou trois lignes d'apologétique inutile ; que veut dire M. de La Rounat, lorsque, après nous avoir appris que « la vie privée de M. Got est celle d'un sage », il ajoute que « sa vie publique est droite, silencieuse et ferme » ? En revanche, par la carrière de M. Got et par celle de M. Régnier, l'auteur nous

1. *Études dramatiques. Le Théâtre français*, par Charles de La Rounat. Chez J. Rouam, éditeur. Paris, 1884.

montre comment s'est développé et confirmé de notre temps le type nouveau du comédien honnête homme, digne d'une estime qui doit être sans réserve, quand le comédien honnête homme ne laisse pas sa respectabilité s'exagérer au point de nuire à son office propre de comédien. Soyez à la ville l'honnête homme et le père de famille modèle, et restez à la scène Scapin et Sganarelle. C'est ce que surent si bien faire Régnier et Samson. Je voudrais qu'au Conservatoire il y eût quelqu'un, qui de temps à autre, exposât aux élèves la morale en action du comédien. Ce quelqu'un-là pourrait lire et commenter le récit que fait M. de La Rounat de la vie de Régnier. Si les jeunes premiers prix de tragédie et de comédie, qui passent de plain-pied du Conservatoire au Théâtre-Français, savaient qu'un de leurs plus glorieux maîtres, après avoir reçu à Paris l'éducation classique complète, ce qui n'est pas souvent leur cas, a commencé cependant la carrière de comédien par appartenir quatre ans à des troupes de province, qu'il n'est revenu à Paris que pour entrer au théâtre du Palais-Royal ; que même, une fois reçu à la Comédie-Française, il n'y a été remarqué qu'au bout d'un ou deux ans ; s'ils connaissaient au prix de quels efforts, de quel travail, de quelle régularité de vie, il a réussi à vaincre sa nature ingrate, ils se persuaderaient peut-être que,

même décorés de leurs prix de comédie et de tragédie, il leur reste encore à peiner beaucoup pour apprendre le fond de leur art. Ils n'exigeraient plus d'être traités comme des Talma, au sortir des bancs.

J'ai une rectification à faire : j'ai cité un jour le mot : « Quel homme ! quel génie ! quel dentiste ! » Je l'avais attribué à MM. Hippolyte Raymond et Paul Burani, les deux auteurs du désopilant *Cabinet Piperlin*. Un anonyme me rappelle que l'idée et le mot se trouvent déjà dans *les Trente millions de Gladiator*, comédie-vaudeville en quatre actes, de M. Labiche, s'il vous plaît, et de M. Philippe Gille, représentée sur le théâtre des Variétés en 1875. *Le Cabinet Piperlin* n'est que de 1878. Je me suis reporté aux textes. L'anonyme a raison. C'est Gredane, le dentiste des *Trente millions*, qui a l'idée de prendre un employé pour chanter sa gloire dans les salons d'attente. Il dit ainsi à Eusèbe :

Vous passerez pour un grand personnage et un riche client ; vous vous promenerez dans mes trois salons et vous direz : « Quel génie que ce Gredane !... Il n'y a que lui !... Il n'y a que lui ! » Vous crierez en montrant vos dents : « Comme c'est bien imité !... quel dentiste ! Il n'y a que lui ! Il n'y a que lui ! »

MM. Hippolyte Raymond et Burani ont tout simplement emprunté le truc et le mot à leurs prédécesseurs, MM. Labiche et Philippe Gille, et ils l'ont

avoué eux-mêmes, dans leur pièce, sans vergogne. Piperlin prend Roussignac pour commis de son Agence de mariage et lui explique ainsi son emploi :

Pour les clients, vous n'êtes pas mon employé ; vous êtes un homme à marier... Vous resterez dans ce salon comme un client... Vous pourrez faire valoir la maison comme dans une pièce que j'ai vue aux Variétés... C'était chez un dentiste, et l'employé se promenait en disant : « Quel dentiste ! Quel étonnant dentiste ! Il n'y a que lui ! Il n'y a que lui ! » Ici vous direz : « Quel génie, ce monsieur Piperlin ! Quelle discrétion ! »

Voilà les textes ; le larcin est flagrant et il porte sur un trait qui était déjà original et comique dans *les Trente millions de Gladiator*. Mais MM. Raymond et Burani ont accru le comique du mot. Car vous vous doutez bien que Roussignac ne fait pas la variante recommandée par le patron Piperlin, négociateur en mariages. Il ne dit pas aux clients : « Quel génie, ce monsieur Piperlin ! Quelle discrétion. » Il leur crie : « Quel génie ! Quel dentiste ! » Dans cette situation, le mot devient plus magistral. Je remercie mon correspondant anonyme de son indication ; je tire ma révérence à MM. Labiche et Philippe Gille pour leur petite invention que je goûte fort et je n'en dis pas moins aux deux effrontés pillards qui la leur ont dérobée : « Heureux larcin ! Heureux larcin ! »

II

Théâtre du Châtelet : *la Poule aux Œufs d'or*. — Théâtre de l'Odéon : *le Mari*. M. Arthur Arnould. — Théâtre du Vaudeville : *les Invalides du Mariage*.

Feuilleton du 29 septembre 1834.

Il n'y avait plus de fermé que le théâtre du Châtelet. Il a ouvert ses portes. Voici, selon l'affiche, le titre à peu près complet de la pièce qu'il donne et va donner, selon toute vraisemblance, trois cent soixante-cinq jours de suite : *la Poule aux œufs d'or*, féerie à grand spectacle, en trois actes, un prologue et vingt-huit tableaux ; paroles de MM. d'Ennery et Clairville ; musique de MM. Fessy, Paul Henrion et Hubans ; ballets de madame Mariquita ; décors de MM. Carpezat et Robecchi ; machines et trucs de M. Bertillon ; costumes de MM. Draner et Lavigerie, exécutés par... Arrêtons-nous. Que de gens il faut pour composer une platitude !

La platitude fera tout de même courir tout Paris. Il est généralement admis, depuis un quart de siècle, que dans une féerie le texte et la légende ne comptent pour rien. Vous pensez bien que MM. d'Ennery et Clairville, quelque ingéniosité qu'on leur suppose, ne pouvaient pas tirer vingt-huit tableaux de la fable en douze vers de La Fontaine. A peine est-ce une fable. C'est un *epideiktikon* de l'anthologie grecque, mais diffus et terne :

> L'avariée perd tout en voulant tout gagner.

MM. d'Ennery et Clairville, pour avoir leurs vingt-huit tableaux, ont fait de chaque œuf d'or de la poule un talisman ; ils ont donné à chacun de leurs personnages un panier de ces œufs ; à chaque œuf que brise un personnage quelconque, le souhait qu'il forme se réalise et une métamorphose s'opère sur la scène. Ce n'est pas plus difficile que cela ! « Malheureuse ! dit la fille du roi à la paysanne, tu me manques de respect. Je vais faire brûler ta cabane et toi avec. — Tu veux me faire brûler ? fille de roi, répond la paysanne. Eh bien ! moi, je vais te transporter dans le palais des Lumières. » Et v'lan ! Elle casse un œuf, et le palais des Lumières est devant nous. Ce pourrait être tout aussi bien la caverne des Ténèbres ou l'empire des Crustacés. Il suffit

qu'il y ait un prétexte suffisant pour qu'une toile de fond se lève. Nous avons jusqu'à un tableau de l'Enfer. Pourquoi ? Parce qu'il y avait un enfer dans *Siéba*, le ballet de l'Éden, et parce que l'un des personnages de *la Poule aux œufs d'or* a cassé un œuf en exprimant le désir de jouir sur la terre d'un bonheur paradisiaque. Mais c'était un mauvais œuf ; le contraire du souhait s'accomplit, et nous allons en enfer, où il y a justement une grande fête. Quel bonheur ! Comme ça se trouve ! A la fin, MM. d'Ennery et Clairville ne cherchent même plus de prétexte. ils ont bien raison. Ils plantent là tous leurs personnages, le roi ganache, sa fille estomachante, les amoureux imbéciles de l'auguste princesse, la paysanne persécutée et son vertueux fiancé. Ils ne gardent que le spectateur pour le promener jusqu'à une heure du matin du jardin de l'Harmonie au pays des Roseaux enchantés, du pays des Roseaux enchantés au paradis des Fleurs, du paradis des Fleurs à l'apothéose finale. L'apothéose de qui ? Dame ! L'apothéose ! Vous savez bien qu'il y a toujours une apothéose. Probablement l'apothéose de la poule ou du roi, ou de la paysanne Florine, ou des roseaux. Je n'en sais rien, moi. Que me demandez-vous là ? Enfin, c'est l'apothéose.

Le Châtelet n'en tient pas moins ses trois cents représentations. Tous les garçonnets et toutes les

fillettes de Paris voudront voir la bâtisse enchantée, construite par une légion de petits maçons, avec un incendie qu'éteint une légion de petits pompiers. Le décor qui représente les jardins du roi Gros-Minet est délicieux. Il y a de l'originalité dans le palais indien de l'Harmonie, où l'on voit le cortège allégorique des instruments de musique, des murs construits en tambours et en saxophones, des violoncelles et des lyres qui forment véranda, des trophées de timbales et de chapeaux chinois. La splendeur des apothéoses est sans pareille. Mais c'est le palais des Lumières avec son grand ballet qui a fait le succès de la soirée. J'ai rarement vu un pareil éblouissement.

Je n'ai jamais vu non plus de pièce à grand appareil où le spectacle fût de naïveté et d'effronterie simple, dans le tableau vivant, dans le groupement enchanteur de belles personnes à peine gazées. Quelle est donc l'année de l'Empire où l'on a tant parlé de Mariani? Cette dame, un moment célèbre, jouait à ce même théâtre du Châtelet le rôle d'une fée peu vêtue. Mariani fut l'objet de l'admiration publique ; on allait au Châtelet pour se rassasier les yeux de la statue en maillot. Les censeurs se voilaient la face. Il me semble qu'ils n'avaient pas tort. Ils accusaient l'Empire ; ils appelaient les révolutions pour corriger l'impure Babylone. Les révolutions

sont venues; les révolutions, ce qu'il y a de plus vain et de plus inefficace au monde. Voulez-vous vous assurer du degré actuel de purification de Babylone? Allez voir dans *la Poule aux œufs d'or* la gerbe splendide et l'épanouissement de femmes nues, par lequel se termine le tableau du palais des Lumières? Quinze ans après Sedan et l'effondrement de la France, tels sont nos spectacles et telle est notre réformation.

M. Arthur Arnould et M. Eugène Nus se sont associés pour donner un drame à l'Odéon. M. Eugène Nus est un dramaturge déjà ancien. M. Arnould est un journaliste politique qui n'est plus jeune. M. Arnould a appartenu à la phalange des « irréconciliables » du temps de l'Empire. Il fut l'adversaire de Napoléon III dès le premier jour et le resta jusqu'au dernier. L'Empire tomba. M. Arnould n'en fut beaucoup plus avancé ni pour lui-même, ni pour les idées qu'il avait défendues. Les déceptions personnelles, le désenchantement que les révolutions produisent presque toujours dans une âme noble et saine qui compare le résultat obtenu avec l'effort dépensé, avec les risques courus, avec l'ébranlement qu'a subi l'État, un peu de camaraderie, l'occasion, la nécessité peut-être le jetèrent dans la Commune. Je ne pense pas que la Commune, telle qu'elle se

comporta, ait pu être non plus son plus pur idéal. Après la défaite, il réussit à s'échapper et à gagner la Belgique. Il fut condamné par contumace à la déportation, je crois, ou aux travaux forcés. M. Arthur Arnould est un honnête homme, candide et désintéressé, volontiers retiré en lui-même. Il eut un exil sans tapage, et, après l'amnistie, une rentrée sans tumulte. Revenu à Paris, il ne se mit pas à faire des réflexions profondes sur les effets et les causes, réflexions qui n'auraient servi de rien. Il ne se dit pas : « Pourquoi et pour qui ai-je renversé un empire ? Pourquoi et pour qui ai-je fondé une république ? Pourquoi m'a-t-on condamné ? Pourquoi m'a-t-on amnistié ? Pourquoi, dans une république que j'ai faite, n'ai-je attrapé d'autre titre que celui de forçat honoraire, tandis que les favoris d'une monarchie que j'ai détruite en sacrifiant à cette œuvre ma jeunesse et mon âge mûr, continuent d'être haut la main conseillers d'État, conseillers en cassation, directeurs généraux, professeurs publics, inspecteurs des études. ambassadeurs, commandeurs, grand-croix ? » Tous ces raisonnements mélancoliques sur les révolutions n'auraient payé ni son terme ni son dîner. En brave homme qu'il était, il se dit : « Oui, mais il faut cultiver son jardin. » Il se mit à écrire des romans ; il les a d'abord publiés sous le pseudonyme d'A. Mathey. Il se figurait que le nom d'un ancien membre

de la Commune sur la couverture d'un livre nuirait au débit; rien ne montre mieux que ce scrupule l'état innocent de son âme. Aujourd'hui, M. Arthur Arnould aborde le théâtre, mais cette fois sous son vrai nom. Ce nom a été salué à l'Odéon, d'un applaudissement sympathique et unanime.

De la pièce de l'Odéon, intitulée *le Mari*, comme de la pièce du Vaudeville *un Divorce*, on peut dire que les qualités dramatiques y sont, que le drame n'y est pas.

Il faut supposer qu'un premier acte est relativement toujours facile à construire. Car notre théâtre le plus contemporain est rempli de pièces médiocres dont le premier acte est supérieur. Il n'y a pas eu de drame de M. Sardou, depuis dix ans, dont le premier acte ne soit allé aux nues. On avait écouté avec intérêt au Vaudeville le premier acte d'*un Divorce*. On a été littéralement saisi à l'Odéon du premier acte de *le Mari*. Clubman ruiné, le comte Gontran de Roveray a épousé Henriette Rollin, jeune héritière riche de deux millions; il n'a pas visé la dot seulement pour payer ses dettes, mais encore pour continuer à entretenir sur un bon pied madame Olympe de Prégny, qui était sa maîtresse avant le mariage et qui le reste après. Madame de Prégny est une femme du monde qui vit séparée de son mari. Elle est l'amie la plus particulière d'Henriette Rollin

avec qui elle a été élevée. C'est elle qui a le plus travaillé à faire le mariage d'Henriette Rollin avec Gontran de Roveray. Henriette, orpheline, vivait sous la tutelle peu vigilante d'un vieil oncle. Elle avait engagé son cœur à un peintre de grand talent, M. Maurice Robert, de tout point digne d'elle. Le couple Gontran-Prégny profite d'un voyage que fait Maurice Robert en Amérique, pour insérer dans les journaux la fausse nouvelle que le jeune artiste a épousé là-bas la fille d'un richissime négociant. Maurice Robert écrivait exactement à l'amie de son cœur ; le couple Gontran-Prégny a suborné un valet de chambre du tuteur d'Henriette qui interceptait les lettres. De sorte qu'Henriette convaincue de l'abandon de Maurice Robert, s'est mariée par dépit avec le comte de Roveray. Ce ne sont pas de très jolis personnages que ce Roveray et cette Prégny. Il ne faudrait pas en conclure qu'ils ne soient pas vrais dans une certaine mesure, conformes, dans une certaine mesure aux mœurs mondaines d'à présent. On cite dans le monde parisien plus d'un mariage à la Roveray ; et on ne laisse pas que d'y nommer, çà et là, une Prégny.

Les deux auteurs du *Mari* ont consacré leur premier acte à l'exposition des incidents par lesquels Henriette Rollin devenue madame la comtesse de Roveray se découvre à elle-même, après un an de

mariage, l'horrible situation dans laquelle elle se trouve. Madame de Roveray apprend successivement le retour à Paris de Maurice Robert, qui est resté garçon, les vils et odieux motifs pour lesquels Gontran l'a recherchée, la trahison de son valet de chambre, les noirceurs de madame de Prégny. Tout cela est vif, sobre, rapide, sans exagération de brutalité. Une scène est belle et traitée de main de maître; c'est celle où le carossier du comte Gontran fait irruption chez Henriette, lui demandant de régler une dette de son mari. Olympe de Prégny, en visite chez Henriette, assiste à l'invasion du carrossier et montre des signes d'embarras. « Adressez-vous à mon mari; ce ne sont point là mes affaires! dit Henriette impatientée. — J'aurais cru que madame, reprend le carrossier, ne refuserait pas de solder le prix de commandes faites pour son usage personnel. Un coupé doublé de satin bleu!... Deux alezans! — Mais je n'ai pas de coupé en satin bleu. — Madame m'excusera, réplique le carossier. Je vois le coupé et les alezans, par cette fenêtre, dans la cour de l'hôtel. — Ce coupé est celui qui a amené madame de Prégny. » Henriette se tourne du côté de la femme scélérate dont elle a fait son amie. L'effet de scène est subit, foudroyant, admirable. Seulement chacun se dit : « Qu'est-ce qui peut sortir de là? Nous avons dans cette seule scène le drame complet exposé,

noué et dénoué ; le drame finit dans le même moment qu'il commence. » Ainsi raisonne le public. Le public est une grosse bête ; on a tout osé avec lui cent et cent fois ; il ignore toujours que les auteurs continueront d'oser tout. Un auteur a beau être à court de péripéties et de dénouement pour remplir et conclure ses cinq actes, il ne renonce jamais pour si peu ; il supposera plutôt, si cela lui doit prolonger son drame, que l'eau se vaporise à deux degrés au-dessous de zéro et qu'elle se congèle à cent degrés au-dessus.

C'est ce que n'ont pas manqué de supposer M. Arthur Arnould et M. Eugène Nus. Notre code civil, tel qu'il est, aurait trop gêné le développement de leur drame. Ils ont refait *ex professo* le code civil à leur usage. Ils ont dit sans barguigner : « L'eau se vaporise à deux degrés au-dessous de zéro. » En effet, pour continuer leur drame, ils avaient besoin qu'un enfant fût disputé entre deux pères, le père naturel et réel, le père supposé légal. Ils ont imaginé toutes sortes de combinaisons de lois arbitraires pour se donner ce père légal qu'ils n'avaient pas. Ils nous ont montré tous les personnages de leur drame courbés sous le joug impitoyable de cette loi de fantaisie. Ils ont fait marcher pour sa défense les commissaires de police et les gendarmes. Ils ont même un tantinet déclamé à ce propos contre la barbarie

du code qui enlève les enfants à leur mère... Ah! bien... moi! je vous parle là tout le temps d'un enfant, et vous ne savez pas encore ce que c'est que cet enfant! Sachez donc qu'il y a un enfant dans le drame *le Mari*, ou mieux, qu'il pousse un enfant au troisième acte du drame. Lequel des deux pères possibles a le droit, selon la jurisprudence des cours et tribunaux, de rester le seul et unique père de l'enfant? C'est là le vrai drame de MM. Nus et Arnould; c'est le noyau de leur pièce.

Remarquez là-dessus la bizarre construction de ce drame. Il s'agit de savoir qui possèdera l'enfant et qui en sera le père. Il s'agit surtout de cela. Or, au premier acte, l'enfant, sujet de cette dispute tragique, l'enfant, l'objet unique ou principal du drame, n'est ni né ni à naître; au second acte, il n'est encore ni conçu ni prêt à concevoir. C'est seulement au troisième acte — et la pièce n'en a pas plus de quatre, sans prologue — que l'enfant apparaît enfin pour la première fois, âgé de cinq ans, et qu'il se trouve tout à coup jeté dans le cruel conflit : Mais qui donc est mon papa ?

Nous avons laissé la comtesse de Roveray dans le moment critique où elle découvre les abominables trames dont son mariage avec le comte Gontran a été le résultat. Sa situation est atroce. Cette situation a du moins l'avantage d'être aussi claire et aussi

simple qu'elle est atroce. La comtesse n'a qu'à plaider ; elle obtiendra sans difficulté la séparation de corps et le divorce ; le coupé de satin bleu et la facture du carrossier forment un témoignage qui ne laissera aucun juge hésitant. Mais, si elle plaide, où est le drame? Le drame ! il n'y en a plus ; il est consommé. Les deux auteurs commencent donc par décider que la comtesse ne plaidera pas. Dans le premier moment d'indignation où la jettent les perfidies criminelles de Gontran et d'Olympe, savez-vous ce qu'elle résoud? Elle signe d'inspiration et d'enthousiasme un acte qui est là tout prêt et par lequel elle fait l'abandon de sa dot (deux millions) à l'indigne Gontran. Quant à elle, elle ira s'ensevelir pour le reste de ses jours dans un couvent. La toile tombe. Les cintres applaudissent. Une femme qui abandonne deux millions comme on donne deux sous à l'aveugle du pont des Arts produit toujours au premier moment beaucoup d'effet sur les cintres. Les deux auteurs ont, sans doute, calculé cet effet. Le premier moment passe vite ; on s'avise presque aussitôt qu'il n'y a pas à Paris une seule comtesse mal mariée, si généreuse soit-elle, qui, possédant en mains les preuves palpables de l'indignité de son mari, inventera, pour racheter sa liberté, de donner à celui-ci deux millions et non pas à celui-ci seulement, mais à sa maîtresse. Elle plaidera. Elle plai-

dera et elle gagnera. En signant l'abandon de sa dot, la comtesse invraisemblable de MM. Nus et Arnould s'enfonce dans la servitude conjugale qu'elle veut secouer ; elle enrichit la femme odieuse dont les machinations ont perdu sa vie. L'absurdité parfaite de son action en détruit la sublimité.

Henriette ne se retire pas, d'ailleurs, au couvent comme c'était son projet. Une fatalité la jette dans les bras de son ancien fiancé, Maurice Robert, qu'elle aime toujours et qui l'aime. Nous les trouvons, elle et lui, au troisième acte, retirés dans un bourg de Bretagne, au bord de l'Océan. Une fille leur est née. Ils l'ont fait enregistrer à l'état civil, comme née de père et de mère inconnus. Le pinceau de Maurice Robert lui a rapporté richesse et renom. Sa gloire grandit. Son enfant, la petite Jeannette, croît en grâces et en esprit. Les deux amants sont heureux autant qu'on le peut être dans une situation fausse, quand tout à coup le mari reparaît accompagné du commissaire de police.

Ne croyez pas que Gontran vienne redemander sa femme ; ce serait son droit ; si elle résiste, il peut la faire ramener par la gendarmerie, de brigade en brigade au domicile conjugal. Ne croyez pas non plus plus qu'il ait requis le commissaire de police pour faire constater l'adultère ; il n'eût pas dérangé un commissaire de police et son écharpe pour si peu ;

l'adultère de sa femme ne lui a été jusqu'ici qu'un bon débarras. Non. Olympe et lui ont en cinq ans dévoré la dot, les deux millions qu'Henriette leur a généreusement abandonnés pour que le premier acte finît par quelque chose de saisissant et de magnifique. Comme il y a une providence pour les dissipateurs, une vieille tante de Gontran vient de lui laisser ou a promis de lui laisser par testament une fortune de deux cent mille livres de rente, dont il aura l'usufruit, mais dont la nue propriété appartiendra à ses enfants nés ou à naître ; s'il n'a pas d'enfants, le tout, propriété et usufruit, ira, dans un certain délai, à une communauté religieuse. Gontran a donc besoin d'un enfant, et il a pensé à celui de Maurice Robert. S'il a amené le commissaire avec lui, c'est pour enlever la petite Jeannette au nom de la loi. Son raisonnement est celui-ci : « Cette enfant est née de ma femme pendant le mariage ; donc, selon le code, je suis son père ; l'enfant est à moi. » C'est de la sorte qu'il interprète l'article 312. Il l'interprète à rebours. L'article a été fait tout au contraire pour que la femme lui puisse dire : « Cette enfant est sortie de mes entrailles pendant le mariage ; donc, elle est de vous, à moins que vous ne poursuiviez et n'obteniez un jugement en désaveu de paternité. » Loi dure, pour le mari seulement !
« Souvenez-vous que je puis faire un Bourbon sans

vous, et que vous n'en pouvez faire sans moi », disait je ne sais plus quelle femme de l'ancien régime, mariée à un prince du sang qui lui reprochait sa naissance inférieure.

Le malheur, pour Gontran, dans le cas actuel, c'est qu'Henriette n'a pas eu la moindre prétention de procréer un Roveray sans lui. Légalement, et puisqu'on invoque la loi, la petite Jeanne n'est en aucune façon l'enfant d'Henriette ; elle n'est la fille d'aucune femme déterminée ni d'aucun homme défini. Le comte Gontran et le commissaire n'ont aucun titre plus particulier à réclamer pour une Roveray cette fille de père et de mère inconnus que toute autre fille inscrite à l'état civil avec les mêmes qualifications. La circonstance qu'allègue le commissaire, à savoir que la petite Jeannette a grandi et vit dans la maison qu'habitent en commun Maurice Robert et Henriette n'a aucune valeur. Maurice Robert est chez lui ; il peut recueillir en sa maison autant d'enfants, nés de parents connus ou inconnus qu'il lui plaît, sans que les commissaires de police aient rien à y voir, ni rien à en conclure. Aussi longtemps que Gontran de Roveray n'a pas introduit une action en rectification de l'état civil de la petite Jeannette et obtenu un jugement conforme à ses conclusions, il n'a pas plus droit sur la petite Jeannette que le premier venu qui passe dans la rue.

Cette action même, on ne voit même pas de quelle façon il s'y prendrait pour l'introduire; car il devrait d'abord expliquer à M. le procureur de la République comment, étant le père d'un enfant né en légitime mariage, il a pu innocemment déclarer ou laisser déclarer cet enfant à l'état civil comme né de père inconnu; ou bien il devrait reconnaître crûment qu'il invoque le bénéfice d'une fiction légale; le juge ne pourrait dès lors conclure conformément aux conclusions du demandeur, qu'en proclamant légitime un enfant dont le caractère adultérin aurait été officiellement constaté par le débat, ce qui ne s'accorderait pas non plus très bien avec l'esprit du code.

Dès lors, je ne peux plus m'intéresser aux malheurs de la petite Jeannette et de sa mère. C'est la loi qui est ici le fond du drame comme dans *le Fils naturel*, dans *Héloïse Paranquet*, dans *Madame Caverlet*, et cette loi n'existe pas! Et les rigueurs de cette loi, qu'on me montre palpitantes, sont des rigueurs d'invention! Et, en s'adressant au plus proche huissier, Henriette, Maurice et la petite Jeanne échapperaient à tous leurs désastres moyennant une vacation et un exploit du coût de six francs cinquante centimes! Que m'importe qu'il y ait dans ce troisième acte, avec des scènes charmantes, des coups de théâtre pathétiques! Que m'importe que les deux

auteurs aient su, avec une adresse rare, préparer un dénouement à la fois imprévu, naturel et dramatique qui satisfait le spectateur! Que m'importent des incidents que je sais faux, que je vois faux, que je sens faux, avant de les sentir scéniques et pathétiques! Je ne m'arrêterai même pas à les analyser. Tout ce que je puis faire, c'est de constater que M. Arnould a l'instinct du théâtre et qu'il pourra écrire un bon et un beau drame quand il sera bien persuadé, avant tout, que rien n'est beau que le vrai et qu'il n'y a de vrai que le vrai et qu'il n'y a de loi que la loi.

Malgré tout ce qu'ont pu faire M. Berton, mademoiselle Brandès et leurs camarades, *un Divorce* n'a pas duré, sur l'affiche du Vaudeville, plus de quinze à vingt jours. Que voulez-vous? C'était un roman dialogué, un roman de finesse et d'émotion, ce n'était pas un drame. On joue maintenant au Vaudeville, *les Invalides du mariage*, une comédie-vaudeville d'antan qui n'est pas indigne de l'honneur qu'on lui a fait de la reprendre. Si vous passez le soir sur le boulevard et que vous ne sachiez que faire, entrez au Vaudeville qui est à portée; vous ne vous plaindrez pas de votre soirée. Avec *la Victime*, de M. Dreyfus, *les Invalides du mariage* composent un spectacle récréatif et d'une digestion

aisée. Dumanoir, l'un des deux auteurs des *Invalides du mariage*, a écrit plus de deux cents pièces parmi lesquelles il y en a cinq ou six, *les Avocats*, *le Camp des bourgeoises*, etc., qui ne sont pas sans prix. Il avait le don de faire pétiller les planches. Aussi a-t-on admiré au Vaudeville, combien cette comédie-vaudeville sans prétention, âgée d'au moins vingt ans, est encore vive et vivante. M. Dieudonné, M. Michel, madame Grassot, mademoiselle Depoix, qui est en grand progrès, la font valoir tout ce qu'elle vaut. Le titre dit le sujet; c'était encore l'usage, il y vingt ans.

Baginet a dépassé la quarantaine; il a assez des plaisirs et des amours, et il se marie pour se reposer. Il a déniché à la Ferté-Bernard une jeune fille tout intime et toute discrète, qui vit dans une solitude sage, avec sa mère, veuve prudente et vouée tout entière au soin de son intérieur. Il se présente, on l'agrée. Dès le lendemain du mariage, il abandonne ses gilets et pantalons de soirée à son domestique mâle; lui-même se fait envoyer de Paris trois colis précieux, une vaste robe de chambre, un lot de bonnets grecs et un lot de pantoufles fourrées; car c'est pour la vie, il ne quittera plus la Ferté-Bernard et son coin de feu. Voilà son plan, du moins. Ce n'est pas celui de sa belle-mère, madame Fourchambault. Celle-ci, sous son apparence de glace, cache

un volcan allumé et entretenu par l'amer regret d'une jeunesse sevrée de plaisirs. A vingt ans, elle avait rêvé la vie comme un *sport* et un *steeple-chase* et, pour réaliser son rêve, elle n'avait cru pouvoir mieux faire que d'épouser un major de dragons qui était superbe et pétulant à cheval. O vanité des centaures ! Dès le lendemain du mariage, le dragon, qui ne l'était plus que de vertu et de chasteté, avait remis son cheval à l'écurie.

> *Solve senescentem*
> *Maturè sanus equum... !*

Aussi, devenue veuve, madame Fourchambault n'a plus songé qu'à la revanche que lui doit la vie, et cette revanche, c'est de son gendre qu'elle l'attend. Elle signifie à Baginet qu'elle entend s'établir à Paris où elle a les plus brillantes relations ; qu'elle suivra sa fille à toutes les fêtes ; qu'elle accompagnera son gendre tous les matins dans les promenades qu'il ne peut pas manquer de faire au bois de Boulogne. Baginet, abasourdi, n'essaye même pas de résister à cette amazone tumultueuse qui rage encore d'avoir été si longtemps la victime de ses idées fausses sur la cavalerie française. Il redemande à Jean ses gilets et pantalons de soirée, et il lui repasse, le cœur gros, sa robe de chambre, ses pantoufles fourrées, son bonnet grec que déjà il était sur le point de déballer.

On part pour Paris. Fort heureusement madame Fourchambault s'aperçoit bien vite que, pour une veuve encore jeune et sémillante comme elle, Paris est plein de pièges effroyables ; à plus forte raison pour une jeune mariée comme sa fille. L'amour maternel l'emporte sur la soif de revanche. Elle décide qu'il faut regagner au plus tôt la Ferté-Bernard. Vous pensez bien que Baginet ne se le fait pas dire deux fois. La Ferté-Bernard possèdera en M. et madame Baginet un ménage paisible de plus. On dira d'eux, comme dans les contes de fée : « Ils vécurent heureux. » Par exemple, on ne pourra pas ajouter : « Et ils eurent beaucoup d'enfants... » Ce n'est pas sans doute des desseins d'époux en activité de service que rumine Barginet, lorsqu'il enjoint à Jean, définitivement, de lui restituer la robe de chambre, le bonnet grec et les pantoufles fourrées.

XIII

Théâtre des Variétés : *le Grand Casimir*. — Madame Céline Chaumont. — Théâtre des Foliés-Dramatiques : *Rip*. — Le général Bertin et ses doctrines sur la Cavalerie. — M. Brémont. — Un match électoral.

(Feuilletons du 20 octobre et du 17 novembre 1884.)

Cent fois de suite je verrais l'arrivée du cirque sur la place de Bastia, au second acte du *Grand Casimir*, et cent fois de suite mes moelles intimes tressailleraient de plaisir. Non seulement le cliquetis des costumes, des trompettes, des cavaliers ravit les yeux et les oreilles, mais encore il éveille la sensation fraîche de la vie.

Rappelez-vous, quand vous habitiez tout jeune la petite ville morne et froide au bord de la rivière paresseuse. Sur le long ennui de l'année, deux événements brillaient. Un beau jour, devant la mairie, vers huit heures du matin, le fusil en bandoulière,

le pantalon dans les guêtres, les pans de la capote relevés, on voyait s'arrêter une demi-douzaine de fourriers et de caporaux d'infanterie ; ils venaient préparer les logis d'une colonne en marche ; et deux heures après, dans la grand'rue, tambours, clairons, musique en tête, il arrivait, le régiment, pour faire étape ; il venait de bien, bien loin du côté du Rhin, et il s'en allait en garnison, tout là-bas, là-bas, du côté de l'Océan ; il y avait toujours quelqu'un dans la localité qui connaissait quelqu'un dans le régiment, et c'était des histoires ! Les autres pays de France, le temps des guerres, celui des émeutes, on repassait tout, on avait pour un soir des ouvertures sur tout. Un autre jour, il se faisait dans la grand'rue un tumulte sourd ; on courait, les fenêtres s'ouvraient, les bambins se bousculaient en criant : « Les voilà ! » C'était le cirque annoncé depuis la semaine précédente. Quel cortège ! Un directeur portant avec dignité les insignes de sénateur du dernier régime déchu, six musiciens costumés en voïvodes polonais, qui faisaient grincer dans leurs instruments des airs de valse allemande ; des clowns bigarrés, des grosses femmes en jupon court et en maillot, avec deux autres plus jeunes et plus minces, dont l'une montait, fringante, un bel alezan, et l'autre, miroitante et pailletée, conduisait un char antique ; toute une vision bizarre, étincelante et

fripée du bonheur sans gêne à travers le vaste monde ! Comment un homme doué de raison peut-il tomber amoureux fou, à moins que ce ne soit d'une écuyère ou d'une gymnasiarque? Vie errante, vie enivrante, si ceux qui la mènent en connaissaient le prix ; si, parmi leurs misères, ils étaient capables de jouir du panorama infiniment divers de mœurs et de sites qui se déroule sur leur passage !

Le *Grand Casimir* est l'histoire d'un cirque et de deux amoureux de cirque. C'est là le charme original de la pièce de MM. Prével et Saint-Albin. Le cirque est réel et ses réalités flottent dans le nuage d'or de la fantaisie. Casimir était sous-préfet de Falaise quand vint le cirque ; il a vu la célèbre Angélina et il a tout planté là, ses parents, sa carrière et le gouvernement pour suivre l'écuyère ; il s'est fait dompteur, métier moins banal que celui de sous-préfet, et où l'on jouit de plus d'indépendance. Puis des brouilles se sont élevées. Angélina trouvait que Casimir tirait trop la claque de son côté, et Casimir, gonflé d'orgueil, considérait comme autant de larcins faits à sa gloire les bouquets que le spectateur enthousiaste jetait à Angélina. La vie commune, avec ces jalousies d'artiste, n'a pas été tenable. On s'est séparé. On a vécu, un an, chacun de son côté, et enfin on se rencontre à Bastia et on se réconcilie. Le premier acte est celui de la séparation ; le second, celui

de la rencontre ; le troisième, celui de la réconciliation. Un auteur ne peut mieux détacher les moments d'une pièce. La diversité y est semée de la façon la plus heureuse par les personnages épisodiques, par le clown, par le dragon en congé, par l'archiduc qui suit le cirque en amateur de tours de force et en amant désespéré d'Angélina, par l'aubergiste corse qui marche accompagné de ses trois cent quarante-deux cousins, vengeurs de son injure, et de trois cent quarante-deux tromblons, instruments de sa vengeance. Rien de plus en mouvement que le second acte; les planches pétillent. Le livret est relevé d'une partition de Lecocq, qu'on n'a pas assez remarquée il y a sept ans, et qui avait besoin de cette reprise pour qu'on l'appréciât ce qu'elle vaut, pour qu'on en goûtât la finesse et la délicatesse poétiques. Tel trio offre, dans le chant, la facture en bacchanale d'Offenbach ; faites attention à l'accompagnement, il est sur un tout autre mode; c'est le gazouillement de Cimarosa, c'est le miel de Pergolèse et de Nicolo.

Et la troupe des Variétés ! Elle s'est joliment relevée, je vous en réponds, de son échec du *Chapeau de Paille*. Avec le *Grand Casimir*, cette troupe excellente est dans son courant d'habitudes ; elle nage dans son eau.

Tout a marché à souhait et de verve, même les chevaux qui se sont mis au ton de la maison, qui

ont un air de solennité comique et des mouvements de vaudeville.

Mademoiselle Céline Chaumont faisait sa rentrée à Paris par le *Grand Casimir*. Elle doit être contente, et le directeur des Variétés aussi. Je connais les défauts de cette comédienne unique ; je ne crois pas qu'il y ait un autre que moi, dont ils râclent plus désagréablement l'appareil nerveux. Mais ces défauts ne sont que d'admirables qualités tournées à l'excès par l'habitude ; et l'habitude qui a créé les défauts est bien indépendante de la volonté de la comédienne. Mademoiselle Céline Chaumont a subi les conséquences d'un système dramatique qui oblige les artistes à jouer trois cents fois de suite la même pièce et toute leur vie le même rôle, fait exprès pour leur genre de jeu et indéfiniment refait. Il est inévitable, avec un tel système, qu'il y ait une manière et une grimace qui se fixe à eux. C'est une merveille inespérée si eux-mêmes ne se fixent pas tout entiers dans cette grimace et dans cette manière, et s'ils en sauvent les grandes parties de leur talent. Mademoiselle Céline Chaumont n'a pas évité l'envahissante domination de la manière et de la grimace ; mais à tout moment elle secoue le joug, à son honneur et à sa gloire. Au premier acte du *Grand Casimir*, si la mode brutale des pommes cuites existait encore, j'aurais pardonné qu'on lui en jetât. Elle a,

en tout cas, laissé la salle gênée et froide pendant tout ce premier acte. Mais, à partir de son entrée du second acte, quel soulèvement de bravos! Quel ravissement dans le public! Et chez la comédienne, quel naturel, quelle originalité! Quel art de dire! Quel goût classique! Que d'esprit! Que de sensibilité! Que de grâce! Que d'élan! Que de poésie du costume! Bravo, bravo, et encore bravo et bravissimo! Je note un des jeux de scène de mademoiselle Chaumont. Je vous ai dit qu'Angélina retrouve son Casimir adoré, à Bastia, après un an de séparation. Toute l'effusion que mademoiselle Chaumont met dans la scène de la rencontre est charmante. Tout à coup elle pense à son veuvage moral d'une année et à ses privations et à ses tristesses, et puis au bonheur retrouvé. Et elle se met à mordre avec rage le bord de la jaquette de Casimir. Rien de plus gentil, de plus vrai, de plus passionné. C'est là une de ces idées comme en avait Talma dans la tragédie.

Voulez-vous devenir un chanteur parfait d'opérettes? Commencez par jouer la tragédie. Ce n'est pas là un paradoxe. C'est une vérité qui vient d'être démontrée d'une façon éclatante au théâtre des Folies-Dramatiques. Je la professe pour mon compte depuis longtemps sous une forme beaucoup plus générale et je l'applique à tout sans difficulté. Un jour, je déjeunais chez le général Bertin de Vaux

en sa maison de Villepreux qui, par parenthèse, n'a jamais eu sa pareille pour les omelettes qu'on y faisait. Le général Bertin de Vaux, homme de grand sens et d'infiniment d'esprit, de plus, bon humaniste, s'était fait sur la cavalerie un certain nombre d'apophtegmes dont il était d'ailleurs fort sobre, mais qu'il aimait à placer d'une façon foudroyante. Ce jour-là, à table, après l'omelette, il me dit à brûle-pourpoint :

— Voulez-vous, mon cher, devenir un bon officier de cavalerie ?

J'avais bien alors quarante-cinq ans. Je lui fis remarquer qu'il ne restait que bien peu de chances pour que la vocation de cavalier se déclarât dorénavant en moi. Mais tout Bertin est têtu un tantinet. Le général reprit son idée :

— Voulez-vous devenir, je vous le répète, un bon officier de cavalerie ?

— Eh bien, lui dis-je, que dois-je faire ? Prendre un maître d'équitation, je suppose ?

Cette réponse lui parut médiocre.

— Ce n'est pas cela, répliqua-t-il. Voulez-vous être un bon officier de cavalerie ? Commencez par apprendre le latin et par connaître vos classiques. J'ai toujours trouvé la méthode efficace.

Il se tut savamment après cet oracle. Le général voulait dire par là, et il ne se trompait point, qu'il

y a une sorte d'éducation universelle qui facilite beaucoup l'éducation technique et qui d'avance la complète ; que même dans chaque art et dans chaque profession, considérés à part, il est des principes généraux qui doivent précéder et dominer l'apprentissage dans les branches particulières. C'est pourquoi je vous dis avec confiance :

« Voulez-vous devenir un ténor à souhait d'opérette et d'opéra-comique? Commencez par savoir la déclamation ! Commencez par jouer la tragédie ! »

C'est ce qu'a fait M. Brémont, qui, aux Folies-Dramatiques, a été tellement acclamé et bissé qu'il en a chanté son rôle plutôt deux fois qu'une. M. Brémont, qui a passé aux Folies-Dramatiques par suite de je ne sais quelle circonstance, appartenait précédemment à l'Odéon, où il jouait le répertoire. On l'a entendu encore ce printemps dernier dans le rôle d'Antiochus. Il a pu se pénétrer de la sensibilité racinienne. Il a tâché à dire divinement les choses divines :

> Je vous cherchai longtemps, errant dans Césarée,
> Lieux charmants où mon cœur vous avait adorée.

Un hasard de sa vie, un caprice, un calcul, je ne sais quoi, le fait tout à coup s'engager aux Folies-Dramatiques, pour y tenir l'emploi de ténorino dans

Rip, la pièce nouvelle; et voilà qu'il dit la romance comme la disait Delsarte en personne, comme il n'y a plus que M. Faure et M. Gounod qui sachent la dire. M. Brémont a-t-il de la voix? Je n'en voudrais pas jurer. Sait-il bien la musique? J'en doute. A-t-il appris bien spécialement à filer le son et à le poser? Je ne crois pas. Tout ce que je sais, c'est qu'il est charmant et ravissant au possible quand il chante les mélodies de M. Planquette. Chaque note et chaque mot se détachent et glissent sur la note et le mot prochain avec une légèreté de nuance et avec une fine tendresse qui vont à l'âme. En sortant du théâtre, chaque spectateur, devenu mélomane, fredonnait le motif principal du rôle de Rip,

> C'est un rien,
> Un souffle, un rien,
> Une boule d'or dans le vent qui passe.

avec le même délire et la même voix fausse que Louis XV chantait autrefois les ariettes du *Devin du Village*.

M. Brémont et l'aimable partition de M. Planquette seront le grand attrait de *Rip*. Pour le libretto, bien qu'il soit dû à la collaboration de MM. Meilhac et Gille, son effet reste incertain. *Rip* n'est ni féerie, ni opérette, ni opéra comique, ni comédie, ni sentiment; c'est un mélange de tout cela à doses presque

infinitésimales. L'esprit délicat et distingué de
MM. Meilhac et Gille se joue agréablement dans le
sujet de *Rip*. Les deux auteurs se sont trompés sur
ce que le sujet pouvait leur fournir d'étoffe drama-
tique, solide et palpable. A Londres, il est vrai, où
la pièce a été représentée avant de nous arriver par
les Folies-Dramatiques, elle a obtenu six cents re-
présentations consécutives. Il est à croire que la popu-
larité dont jouit à Londres le type du vieux Rip,
The old Rip, a beaucoup contribué au succès de
l'ouvrage.

Ce personnage de Rip est le héros d'une légende
américaine, ou, plus exactement, d'une légende de
l'État de New-York. La légende veut qu'au xvii^e siècle
un capitaine hollandais, débarquant sur les bords du
fleuve Hudson, se soit égaré dans les montagnes de
Gatskill et y soit mort de froid et de faim avec ses
compagnons. Depuis ce temps le Hollandais errant,
der fliegende Hollænder, comme vous voyez, reparait
à certains jours dans la montagne parmi les éclairs
et le tonnerre. Ne vous trouvez pas alors dans les
parages que le fantôme parcourt! Vous seriez frappé
d'un sommeil cataleptique qui durerait vingt ans.
On conte qu'un homme de New-York, étant allé
dans la montagne de Gastskill durant les premiers
mois de 1772, a subi le sommeil magique et ne s'est
réveillé qu'en l'année 1792. Quand il s'est endormi,

le roi Georges régnait encore ; quand il a secoué sa torpeur et qu'il est descendu de la montagne, ce qu'il a trouvé sous ses yeux, ce n'est plus les treize colonies, c'est la libre Amérique, avec ses flottes, ses batailles électorales, ses forêts défrichées, ses ports fourmillant de commerce, ses machines, ses villes immenses sortant de terre au milieu des solitudes. Vous reconnaissez le mythe de *Rip* ; il date de loin sous un autre nom ; c'est le mythe d'Épiménide, avec une durée de sommeil fort abrégée parce que l'Amérique a l'instinct qu'elle se transforme cent fois plus vite que ne fit le monde hellénique entre la guerre de Troie et la bataille de Marathon. Il est bien curieux de voir naître une légende et des contes de fée en pleine lumière du xviiie siècle et que ces contes et cette légende prennent tout naturellement chez un peuple moderne ivre de ses progrès la forme des plus vieilles imaginations qui aient fleuri sur le continent européen. C'est que le mythe d'Épiménide est d'une expression éternelle. Il n'est pas seulement l'image de l'histoire, de l'histoire avançant à pas de géants ; il est celle de la vie individuelle. Vingt ans écoulés, tout a changé autour de nous, qui que nous soyons, les hommes, les choses, les mœurs, les sensations. Tandis que je me délecte, en écoutant la musique du *Comte Ory*, la jeune femme, dans la loge à côté de moi, bâille et murmure: « C'est du

macaroni ! » Il n'y a qu'à vivre pour devenir sur place étranger à tout, pour avoir, au bout d'un certain temps, dormi, les yeux ouverts, le sommeil d'Épiménide. Chacun de nous, dans le rêve de la vie, est un dormeur éveillé.

Seule, la grande poésie pourrait mettre au théâtre, sous forme d'une féerie panoramique, la légende si profonde et si philosophique d'Épiménide. Pour une opérette, le cadre est bien vaste. Aussi on a trouvé le premier acte de *Rip* assez insignifiant. On a trouvé un peu long le second acte, celui des incantations dans la montagne, malgré une mise en scène d'autant plus ingénieuse dans un si petit théâtre, et malgré des jeux habiles de lumière électrique. Le troisième est d'une allure plus vive. Les auteurs ont bien choisi leurs traits pour exprimer le contraste du renouveau général avec la vieillesse acquise par Rip en dormant, les tristesses et les gaietés qui en ressortent.

Il y a dans ce troisième acte une scène de *match* électoral qui est vivante et jolie. Je recommande, pour nos futures élections générales, la profession de foi de l'un des candidats ; elle annonce une série de mesures par lesquelles tout à la fois le prix du blé sera augmenté dans l'intérêt de l'agriculture, et le prix du pain diminué, dans l'intérêt des classes ouvrières. Je ne doute pas qu'à droite comme à

gauche on ne s'empare bientôt, de ce type achevé de la proclamation électorale. Il n'y a pas d'apparence qu'aucun député ni sénateur sortant invente mieux.

XIV

La proposition Bontoux. — Le théâtre et l'école primaire. — Une soirée délicieuse : *les Ménechmes* et *le Maître de chapelle*. — Mort d'Arnold Mortier. — Sa vie, ses travaux. — M. Becque. — Son système philosophique et dramatique. — *La Parisienne*.

(Feuilletons des 12 décembre 1884, 12 janvier
et 16 février 1885.)

Cela devait arriver un jour ou l'autre! Au cours de la discussion actuelle du budget, un honorable député, M. Bontoux, a proposé d'augmenter la dotation de l'instruction primaire des quinze cent mille francs de subvention que l'État répartit, chaque année, entre l'Académie de Musique et de Danse, l'Opéra-Comique, la Comédie française et l'Odéon. Je vous avoue que j'étais étonné et marri qu'on n'eût pas encore mis l'instruction primaire à cette sauce. S'il faut en juger d'après une révélation faite à la séance de la Chambre des députés du 16 dé-

cembre, on donne déjà à l'instruction primaire, par inadvertance et légèreté, quelques sommes qu'elle ne devrait pas s'attendre à recevoir. On est ensuite obligé de les lui répéter. Raison de plus, s'est dit sans doute M. Bontoux, de lui attribuer les quinze cent mille francs des théâtres subventionnés. L'instruction primaire et la mort de tout le reste, voilà la devise. Aujourd'hui, M. Bontoux, songeant à la misère croissante du budget primaire, veut lui offrir l'art dramatique à dévorer; il y a vingt ans, sous l'empire, M. Jules Simon, de sa voix dolente, confessait que le cœur lui saignait ou que la rougeur lui montait au front — je ne ne sais plus au juste lequel des deux tropes a employé ce gémissant orateur — quand il comparait ce que coûtait un régiment avec ce que recevait de retraite une institutrice de hameau ; dans vingt ans, soyez-en sûr, vers 1904, un nouveau quaker de l'instruction primaire demandera qu'on vende nos Rubens, nos Vélasquez et nos Millet pour accroître le fonds des bibliothèques civiques, annexées aux écoles maternelles. L'école est un soin louable des pouvoirs publics aux États-Unis, dans l'empire d'Allemagne, chez les Scandinaves; chez nous, elle devient, pour nombre de gens, une vogue, un goût à la mode, une tarentule, une manie comme l'alcool et le tabac.

Il y a un certain jour de cette semaine où je n'ai pas plaint les quinze cent mille francs que l'art dramatique coûte à l'État. Je me suis donné le plaisir d'entendre, le même soir, *le Maître de chapelle* à l'Opéra-Comique et *les Ménechmes* à l'Odéon. Lorsque l'oreille encore pleine des fameux morceaux :

> Ah ! qu'il est doux de pressentir sa gloire ;
>
> Ce sont les Français, je gage.
>
> C'en est fait ; sur mon visage
> Je sens naître la pâleur.

on s'en va de l'Opéra-Comique à l'Odéon pour y entendre Regnard, il semble que, en passant de Paër à Regnard, on n'a fait que changer de musicien. Regnard n'a pas plus d'esprit que Paër ni Paër plus d'harmonie que Regnard. C'est chez tous deux la même musique, claire, limpide, substantielle et coulante. Tout chante chez Regnard ; tout y est mélodie, accord intime de flûte, de basson et de hautbois. J'ai cité deux ou trois des cantilènes dont *les Ménechmes*, comme toutes les comédies en vers de Regnard, sont agrémentés. J'aurais dû citer aussi le prologue entre Apollon, Mercure et Plaute, qui eût mérité d'être repris à l'Odéon en même temps que la pièce. Regnard, sur l'agréable pente qui le menait toujours à travailler d'après Molière,

a voulu, de toute évidence, donner un pendant au prologue d'*Amphitryon*. C'était de l'audace, ou plutôt Regnard, chaque fois qu'il imitait ou copiait Molière, n'y mettait ni audace ni timidité, il suivait son naturel et son plaisir. Son entreprise de prologue ne lui a pas trop mal réussi, quoiqu'à rapprocher le prologue des *Ménechmes* du prologue d'*Amphitryon* on sente dans le premier un élève, si parfait que soit l'élève. Mais oublions pour un moment Molière. Quelle comédie leste et jolie que ce prologue des *Ménechmes!* Le discours d'Apollon à Mercure :

> Vous vous plaignez à tort d'un trop pénible emploi,
> S'il vous fallait comme moi,
> Éclairer la machine ronde... ;

le tableau tracé par Mercure des jalousies conjugales, ici-bas et là-haut, sont comme d'un libretto d'opérette fin et discret, où le texte serait à lui-même sa propre partition. Voyez aussi comme Mercure réplique à Apollon, quand celui-ci s'imagine que Jupiter va s'éprendre d'une des Neuf Sœurs :

> Vos Muses, ailleurs destinées,
> Sont pour lui par trop surannées ;
> Depuis trois ou quatre mille ans,
> Tous ces faiseurs de vers, mal avec la fortune,
> En ont tous épousé quelqu'une.
> Il faut à Jupiter des morceaux plus friands ;
> La qualité n'est pas ce qui plus l'inquiète :
> Une bergère, une grisette,
> Lui fait souvent courir les champs.

Nous sommes en 1705. C'est encore Jupiter Louis XIV qui règne; mais c'est le gentil xviii^e siècle qui déjà pointe, moralement comme par les dates. Vous voyez dans ces vers de Regnard s'avancer un second Jupiter, Jupiter Louis XV, avec Pompadour et Dubarry, au lieu de la majestueuse Montespan et de la réservée Maintenon. Regnard ouvre le xviii^e siècle, mais je me dépêche d'ajouter qu'il l'ouvre en restant du xvii^e. L'épitre, par laquelle Regnard dédie *les Ménechmes* à M. Despréaux, a des vers dont la délicatesse porte la marque de la force, de la grandeur, de la précision robuste qui caractérisaient notre langue sous Louis XIV.

> Que d'auteurs, en suivant Despréaux et Pindare
> Se sont fait un destin commun avec Icare!
> De tous les beaux lauriers qu'ils ont cherchés en vain,
> Je ne veux qu'une feuille offerte de ta main.
> Si je l'ai méritée et que tu me la donnes,
> Ce présent sur mon front vaudra mille couronnes,
> Et pour disciple enfin, si tu veux m'avouer,
> C'est par cet endroit seul qu'on pourra me louer.

Qu'en dites-vous? « Despréaux et Pindare », c'est sans doute un peu fort. Il n'est plus convenu aujourd'hui que l'*Ode sur la prise de Namur* est un morceau pindarique. Mais le reste! Vous ne trouverez pas beaucoup de vers dans la langue française de

cette vigueur et de cette aisance, de cette noblesse et de cet esprit.

Arnold Mortier a été accompagné lundi dernier au cimetière Montmartre par un grands concours d'auteurs dramatiques, d'artistes et d'écrivains. Sous le titre *la Soirée théâtrale* et sous la signature *un Monsieur de l'orchestre*, Mortier écrivait depuis dix ans, au jour le jour, au *Figaro*, l'histoire des premières représentations. Il avait créé ce genre ; du moins, il l'avait renouvelé, il lui avait donné une physionomie littéraire définitive, et il y est resté le premier jusqu'à la fin.

Arnold Mortier a beaucoup travaillé aussi pour le théâtre. Il a composé des drames, des féeries, des opérettes, des ballets, des comédies-bouffes. On joue de lui à l'Opéra *Yedda* et *la Farandole*. Son *Voyage dans la Lune*, tiré du roman de M. Jules Verne, est, je crois, le premier essai qu'on ait tenté d'une féerie scientifique. Sa dernière œuvre a été *le Train de plaisir* au Palais-Royal. Ces divers ouvrages appartiennent au théâtre de consommation quotidienne et courante, un genre de théâtre qui donne la vogue et des bénéfices appréciables, mais dont rien ne dure ou presque rien, même à titre de simple document. Toute cette production, qui rangeait Arnold Mortier dans le bataillon envié des dramaturges à recettes,

ne l'eût pas fait sortir de la foule des écrivains. Ses *Soirées de l'Orchestre*, qui forment aujourd'hui un recueil de dix volumes, ont été et resteront les délices de tous ceux qui sont encore capables de goûter l'art d'écrire.

Arnold Mortier, de son vrai nom Mortjé, était issu d'une famille juive d'Amsterdam. Son père exerçait à Amsterdam la profession de tailleur de diamants. Arnold Mortier ne vint à Paris, poussé par la vocation, qu'après l'âge de vingt ans. En Hollande, la langue française a été de tout temps langue à la fois d'usage et de culture. Elle est surtout pratiquée dans les familles israélites. Nous avons eu dans Arnold Mortjé le phénomène intéressant d'un esprit sur lequel l'agent de développement le plus puissant a été, non ses origines, non la langue qui lui était indigène, mais une langue étrangère qu'on lui a inculquée et qui lui est devenue langue favorite. Dès que Mortier eut réussi à faire paraître quelques lignes de lui dans un des journaux parisiens qui se lisent (d'abord au *Gaulois*, ensuite au *Figaro*), on reconnut un Français du grain le plus fin. Il était, littérairement et pour la langue, Français beaucoup moins mélangé que nombre d'hommes d'une intelligence ou d'un talent distingués, nés et élevés en France même, mais entamés et altérés par l'air ambiant actuel. Quand on se forme à la France loin

de France, on n'a pas le choix, pour se former, entre l'excellent et le médiocre; on n'a sous la main que de l'excellent; on va forcément au plus délicat et au plus châtié; on commence par Fénelon, Boileau, Racine, Corneille, La Fontaine, Rollin, Florian ; on finit par Molière, Lesage, Voltaire et Rousseau ; et quand on brise la coquille où l'on dormait, on se réveille Mortier. Je crois que, de plus en plus, il se fabriquera ainsi des Français de choix hors de France ; il est probable que c'est la race juive qui, étant sans patrie, en fournira le plus grand nombre. Le nom de Mortier durera chez nous dans la même mesure qu'ont duré Bachaumont et Mercier, qui sentaient aussi vivement que Mortier les événements et les tableaux de Paris, mais ne savaient peut-être pas les rendre d'un style aussi alerte et aussi brillant. M. Arsène Houssaye a dit très bien de Mortier : « Son père taillait des diamants; il fit comme son père. » Le plus joli de ces diamants est un conte intitulé *ma Tante S.*, qui a paru l'an dernier au *Figaro*. Une imagination tendre, une conception mélancolique et bien vraie de la vie, une douce malice, le bon cœur, font de ce conte un morceau exquis. Ah ! si Mortier avait pris le temps d'en écrire une demi-douzaine comme celui-là, aux dépens d'un drame ou d'un vaudeville qu'il eût fait en moins !

On parle beaucoup de *la Parisienne*. On en parle comme d'un objet de curiosité et de disputes littéraires qu'on ne la va voir. *La Parisienne* a brillamment réussi auprès du public spécial de la première représentation qui est blasé et à qui il faut du neuf, qui est artiste et qui s'intéresse à l'effort artistique. Aux représentations suivantes, devant le public qui n'est plus spécial, qui est tout bonnement le public, la pièce a rencontré des esprits rebelles. Je suis parmi les rebelles, quelle que soit mon estime pour les qualités intrinsèques de M. Becque, que *la Parisienne* laisse entrevoir ou deviner. Déjà, après *les Corbeaux*, du même auteur, beaucoup de gens sans parti pris avaient protesté. Ils l'avaient fait trop vivement et trop tôt, à mon sens. Sur *les Corbeaux* il y a plus à louer qu'à protester ; le deuxième acte est d'un maître, la moitié au moins de la pièce est d'une vigueur rare, quoique M. Becque n'arrive pas toujours à la réalisation claire et proportionnée de sa pensée par les mots et l'allure des mots. Mais, après *la Parisienne*, décidément, il faut crier : « Holà » !

Sint ut sunt aut non sint! C'était la devise du Père Ricci pour les jésuites. C'est celle de M. Henry Becque pour ses drames. M. Becque a une conception de la vie et des mœurs des hommes, qui lui est propre. Il a également un système de théâtre à lui. Il

ne veut démordre ni de l'un, ni de l'autre. Je ne lui reproche pas d'avoir une conception de la vie, bien au contraire. Mais sa conception de la vie est triste et attristante. Par cela seul déjà elle est bien difficile à transporter au théâtre ; car, ce que la plupart des spectateurs viennent chercher au théâtre, c'est le divertissement, un mot dont j'engage M. Becque et tous les dramaturges à bien peser l'étymologie. Non seulement M. Becque veut rendre par le drame une conception de la vie à laquelle la forme et l'objet du drame sont déjà rebelles, même en supposant qu'un auteur use de toutes les commodités qu'offre cette forme particulière de composition poétique et observe tous les accommodements qu'elle impose, mais encore il rejette ou tâche à rejeter le vieux mode et la vieille modalité du drame. Il prétend copier la réalité au lieu de la peindre, encadrer le théâtre dans les perspectives habituelles de la vie, calquer rigoureusement le dialogue scénique sur le langage banal de l'homme social pris dans ses attitudes quotidiennes. Il se heurte ainsi à une double impossibilité. Car, d'une part, quatre planches sur un tréteau avec une toile peinte au fond et des quinquets sur le devant seront toujours autre chose que la vie et le paysage de la vie. D'autre part, s'il est vrai, comme nous le croyons, que la plupart des spectateurs viennent chercher au théâtre

le divertissement, il s'ensuit qu'ils y veulent trouver un autre air que l'air vital ordinaire, un autre effet sur eux des événements sinistres ou poignants, que celui que produisent les événements de cette sorte, perçus directement sous la forme de choses immédiatement vécues. L'art et le théâtre, c'est le transvécu.

On a rappelé plus d'une fois ces vérités à M. Becque; il ne les veut pas entendre. *Sint ut sunt !* M. Becque voit l'homme vilain et bas ; il voit le monde inique en son fond, vulgaire en ses formes ; il voit la société comme une caverne où tout ce qui est bon et honnête est incessamment immolé à tout ce qui est méchant et fripon. Molière a vu l'homme aussi vilain que le voit M. Becque. L'auteur de *Candide* et de *l'Essai sur les mœurs* n'a vu en beau ni l'homme dans son développement historique, ni la nature dans son action vivante. M. Becque rirait de moi si je lui reprochais de considérer le train des choses, le train du monde et le train de l'homme du même œil dont Voltaire et Molière l'ont envisagé. Si d'ailleurs mon esprit était capable de quelque excès, il pencherait plutôt du côté de la conception pessimiste des choses que du côté de la conception optimiste. J'estime que toute vision de l'univers, de la nature et de l'homme, fortement et clairement conçue par l'esprit humain, est juste, puisqu'elle

est, et que l'existence objective de l'univers, de la nature, de l'homme, et de toute leur histoire ne serait rien, sans les images subjectives que nous nous en faisons. Où commence l'erreur de M. Becque? C'est quand il transporte devant nous au théâtre tout ce qu'il voit et entend comme il le voit et l'entend. Au théâtre, il y a face à face la pièce et le public. Il y a donc deux termes pour la sensation à produire. M. Becque en supprime un par la pensée, et ce qu'il supprime bien entendu, ce n'est ni la pièce, ni l'auteur de la pièce; il ne tient compte que de sa forme d'esprit et de sensation à lui. Il se moque de la mienne, spectateur. Je suis pourtant pour l'effet de sa pièce une terme aussi nécessaire que lui. La vie même qu'il invoque, la réalité de la vie dont il se targue, les errements réels de la vie condamneraient son système, car l'horrible de-la vie me repousse, tout réel qu'il soit. On m'apporte mon journal; il contient le récit de faits divers tout habituels, et je dirais presque tout simples, tellement abominables pourtant que je les passe toujours. Je fais des visites ou je vais au cercle; il y a dans le monde des entretiens si malséans ou si fastidieux, dans l'intimité des explications si gênantes et si cruelles pour les tiers, que, si j'y assiste par hasard, je prends mon chapeau et je me sauve. Ainsi, j'agis très réellement dans la vie

réelle, chaque fois que je suis témoin involontaire et non acteur forcé ; comment M. Becque peut-il exiger ou peut-il espérer que je sois affecté d'une autre manière au théâtre, s'il me présente les mêmes faits tout nus et tout crus, s'il me reproduit les mêmes entretiens et les mêmes tours de langage sans aucune atténuation ni aucun embellissement, sans fard et sans artifice. La gêne m'arrive, ou le dégoût, ou l'ennui. L'auteur, il est vrai, se vengera de moi. Il publiera son œuvre en brochure, décochera contre moi une préface et mettra sur le tout cette épigraphe superbe : « L'auteur donne cette pièce telle qu'il l'a écrite; *et il en interdit la représentation.* » Oh ! si vous composez vos drames à cette seule fin de les interdire vous-même, c'est bien différent !

Nous mettons ici en question le système de M. Becque, non son talent. De l'esprit et du talent de M. Becque, nous faisons le plus grand cas ; tous les juges sérieux l'apprécient aussi favorablement que nous. Le talent de M. Becque n'a pas attendu le système pour se produire. M. Becque, si je ne me trompe, a débuté en 1867, par un ouvrage en vers, *Sardanapale*, opéra en trois actes, dont M. Victorin Joncières a écrit la musique. Notez opéra et vers ; ni cette forme de drame, ni

cette forme de langage ne se rattachent au réalisme. Il est donc à peine besoin de dire que *Sardanapale* ne porte nulle trace du système. C'est un livret d'opéra comme un autre, mieux conçu que beaucoup d'autres, largement exécuté, où l'on sent un poète et où circule la joie d'écrire. Le vers y est aisé et doré, l'expression sans tristesse et sans platitude. Je prends quelques vers au hasard :

> Je peux compter sur lui : l'offre d'une couronne
> Le livre tout entier à moi !
> C'est lui qui va la prendre et c'est moi qui la donne,
> Le grand prêtre aura fait un roi.
> .
> Je ne reverrai plus le soleil rose et clair
> Allumant au matin les collines d'Athènes.

Laissez sonner à votre oreille les deux courts fragments que je viens de citer ; vous n'y sentirez d'autre système de style que la recherche du bon style dans le mode tempéré.

Depuis 1867 jusqu'aux *Corbeaux* (1882) et à *la Parisienne* (1885), M. Henri Becque a successivement donné *l'Enfant prodigue*, quatre actes au Vaudeville (1868), *Michel Pauper*, sept tableaux à la Porte-Saint-Martin (1870), *la Navette*, un acte au Gymnase (1878), *les Honnêtes Femmes*, un acte au Gymnase (1880). Dans ces diverses pièces, on trouve déjà toutes les qualités distinguées de M. Becque :

la force de l'observation, l'instinct dramatique et la science du drame, la trempe vigoureuse et fine de l'esprit, le don d'amertume, dont il est bon d'assaisonner le drame et la comédie. Mais le système ! Il est encore dans les futurs contingents. Il en pointe bien quelque chose ; on s'en apercevrait à peine si l'on n'avait vu d'abord *les Corbeaux* et *la Parisienne*. Ce qui annonce le plus le futur système, c'est une certaine négligence voulue de l'appropriation théâtrale. Ni dans *les Honnêtes Femmes*, un proverbe mondain plutôt qu'une comédie, ni dans *la Navette*, une étude semi-sérieuse sur un sujet qu'un peu de fantaisie à la façon de Meilhac et d'Halévy rendrait plus acceptable, ni dans *l'Enfant prodigue*, un vaudeville consciencieux — si ces deux mots ne jurent pas ensemble — l'auteur ne paraît s'être beaucoup préoccupé de donner à son œuvre le dernier coup de pouce dramatique. J'assigne une place à part, non seulement parmi les pièces de M. Becque, mais dans le travail dramatique de ces quinze dernières années, à *Michel Pauper*, drame en sept tableaux, qui est l'œuvre forte de M. Becque avant *les Corbeaux*. Là aussi pourtant, le respect des proportions théâtrales fait défaut. *Michel Pauper* est plutôt une suite d'actes et de scènes qu'un drame ramassé sur lui-même. La pièce n'en est pas plus pour cela

selon le système d'art qui s'épanouit dans *les Corbeaux* et qui s'achève dans *la Parisienne* ; elle n'est nullement la reproduction photographique de la réalité ; bien qu'elle suppose une conception aussi complètement sinistre de la vie et de l'homme que *les Corbeaux*, c'est par des formes poétiques, c'est par des caractères, pris en dehors de la moyenne ordinaire, que s'exprime cette conception. La pièce a échoué en 1870 ; ce n'en est pas moins une œuvre remarquable qui recouvre à la lecture tous les mérites qui paraissaient lui manquer à la représentation. On la pourrait reprendre aujourd'hui avec succès sur l'une ou l'autre de nos deux scènes classiques, si l'auteur consentait à des retouches. Mais il n'y consentirait pas. *Sint ut sunt!*

Ainsi, des divers ouvrages que M. Becque avait composés avant *les Corbeaux*, il en est au moins deux, *Sardanapale* et *Michel Pauper*, qui sont en contradiction avec le système ; et, dans les autres, le système, s'il y est, n'est qu'à l'état latent. M. Becque peut donc écrire et il ne s'est pas toujours interdit d'écrire de bons ouvrages en dehors du système. Je tire de là l'espoir que M. Becque nous donnera bientôt une comédie ou un drame dans lesquels il mettra tout ce que le système peut fournir de bon sans les défauts par lesquels le système choque. On l'espérait déjà après *les Corbeaux*. Mais cette

comédie ou ce drame, ce n'est certes pas *la Parisienne*. Il y a aggravation et non pas progrès des *Corbeaux* à *la Parisienne*. Dans *les Corbeaux*, nous avons encore un sujet dramatique et comique ; nous avons encore une conduite de pièce ; le sujet est diffus, mais saisissable et, en ses diverses parties, traité avec vigueur ; même, de cette diffusion il se dégage à la lecture un ensemble que l'on peut ramasser et condenser par la réflexion et dont l'effet devient alors puissant. Dans *la Parisienne*, nous n'avons rien : ni sujet, ni conduite, ni épisode saillant, ni commencement, ni crise, ni dénouement, ni caractères, ni images qui se fixent ; rien que la vie éparse ordinaire : c'est le système. Cela ne finit pas, ni ne peut finir parce que cela n'a pas commencé ; cela ne se dénoue pas, ni ne doit se dénouer parce que cela ne s'est pas compliqué.

Trois personnages : Monsieur, madame et le troisième, serviteur tout particulier et tout intime de Madame, dont Monsieur ne peut pas se passer. Nom de Monsieur : Dumesnil ; profession de Monsieur : bourgeois de Paris, entre riche et aisé, membre du dîner des économistes, sollicitant une recette particulière. Nom de Madame : Clotilde Dumesnil, sans profession ni vocation, hors celle de femme du monde, de ce monde moyen et, somme toute, opu-

lent, qui s'étend de la rue Scribe à la rue d'Hauteville et de la place de la Bourse à la rue Cambon. Nom du troisième : Lafon ; profession : aucune ; homme à passions ; il aime et il est aimé. Ce troisième, à un moment, se dédouble ; il cède la place à un suppléant, Simson, homme de plaisir et de sport.

Clotilde Dumesnil, quand la pièce s'ouvre, n'est plus qu'à moitié contente de Lafon, qui est horriblement jaloux. Lafon, de son côté, n'est plus content de Clotilde qui se dissipe, qui fréquente des salons insuffisamment corrects et qui ne lui donne pas assez de son temps. Dès la première scène, nous voyons entrer chez elle Clotilde, suivie d'un jeune gentleman qui l'interpelle violemment : « Vous me donnerez cette lettre. — Je ne vous la donnerai pas. — Vous me donnerez la clef de ce meuble. — Je ne vous la donnerai pas. — Vous allez me la donner tout de suite. Ou bien..... — Taisez-vous !... Mon mari ! » La scène est brutale ; au moins est-ce une scène vivement menée qui se termine par un coup inattendu, ce mot : « Taisez-vous..... Mon mari ! » Le spectateur ne pouvait pas ne pas croire, au ton de maître, pris par le jeune gentleman en scène, que celui-ci était l'époux légitime. Le cri étouffé de la dame : « Voici mon mari ! » nous apprend que c'est l'amant, et toute la situation, et tout le caractère intime de cette situation, et toutes

ses conséquences normales sont éclairées d'un seul mot. On a là, dès l'entrée en matière, le coup de patte du dramaturge. Mais on s'aperçoit tout aussitôt qu'on n'aura pas le drame. Le mari, Dumesnil, entre tout bonnement pour entrer; puis, il sort tout bonnement pour sortir ; il va et vient, rien de plus, sans être ni tragique ni comique. Les deux premiers actes sont remplis tout entiers par la même scène de reproches et d'impatiences entre Clotilde et Lafon, sans cesse renouvelée, par des réconciliations caduques, par des rendez-vous que produit Clotilde, par les déceptions de Lafon qui fait le pied de grue sous les fenêtres de la belle, rentre en colère et repart pour reprendre le pied de grue. Clotilde, à la fin, lui signifie son congé. Il est assommant aussi ! Cependant, M. Dumesnil attend toujours sa recette particulière, pour laquelle un membre de l'Institut, son oncle, fait d'actives démarches. Toutes ces histoires peuvent être vraies et rendues avec une vérité miraculeuse ; vous y intéressez-vous ?

Le quatrième personnage, dont nous avons parlé, Simson, ne s'est pas encore montré. Il paraît à la première scène du troisième acte, mais pour disparaître aussitôt. On ne lui donne pas son congé à celui-là; il le prend. Quand la toile se lève, nous assistons à la scène de rupture entre Clotilde et lui !

— Comment, rupture ! Il y a donc eu liaison ? Mais

nous ne connaissons même pas le nom de Simson ! En effet, une période nouvelle de la vie de Clotilde s'est écoulée entre le second et le troisième acte : la période Simson qu'on nous explique en nous la montrant qui finit. Elle a duré quatre ou cinq mois. Simson est rappelé dans ses terres par une chose très urgente : ses chiens et ses fusils. Clotilde laisse fort tranquillement Simson se dégager ; elle ne lui en veut pas ; elle le recevra toujours poliment s'il se représente, après avoir nettoyé ses fusils et inspecté ses chiens ; car M. Dumesnil est enfin receveur particulier, et c'est grâce au crédit dont jouit la mère de Simson. Mais voilà la maison bien vide ; on n'est plus que deux, elle et Dumesnil. Ce pauvre Dumesnil s'ennuie, elle aussi. Ah ! si Lafon pouvait revenir, malgré son mauvais caractère ! Comme il manque ! Justement, il arrive sous un prétexte quelconque. Dumesnil lui adresse les plus vifs reproches sur sa longue absence. Clotilde se fait tendre : « Après tout, soupire-t-elle, c'est mon second mari ! » Et maintenant qu'on a recouvré le plus malheureux des trois, l'on reprend la vie tranquille et réglée d'autrefois.

La toile tombe : voilà, c'est tout ! Ces choses-là, disent les partisans du système, arrivent tous les jours à Paris et même dans les départements ; le théâtre a le droit de les reproduire telles quelles.

Oui, mais, reproduites telles quelles, vous y intéressez-vous? Font-elles une pièce?

Vous y intéressez-vous? Font-elles une pièce? C'est la question qui se pose forcément. Le mari, la femme, l'amant et leurs rapports réciproques ne composent pas une donnée qui, réduite à sa substance, soit très brillante de nouveauté. Cette donnée a déjà inspiré des centaines d'élégies, de drames, de comédies, de romans. Elle en peut inspirer encore des centaines et des centaines, qui seront les plus variés et les plus inattendus ; quelle distance d'*Antony* au *Supplice d'une femme*, du *Supplice d'une femme* au *Plus heureux des trois*, d'*Indiana* à *Fanny*, de *Valentine* à *Madame Bovary!* Le mari, la femme et l'amant nous ont donné, chacun pris à part, et tous trois ensemble, tous les genres d'émotions imaginables ; nous les avons vus tour à tour, sublimes, attendrissants, passionnés, badins, voluptueux, grotesques, infâmes, révoltants, criminels, héroïques, immenses en leurs rêves, désillusionnés, lassés. Quand on ne nous les montrait sous aucun de ces aspects, au moins on nous les montrait tout plats, et la platitude, pourvu que le romancier et l'auteur dramatique se proposent pour objet de la faire ressortir, la platitude peut avoir encore son grand intérêt moral et littéraire. N'est-ce pas de la platitude saisie et étalée

13.

sans merci que Flaubert tire dans *Madame Bovary* quelques-uns de ses effets les plus puissants? M. Henry Becque n'entend même pas nous présenter comme plate une situation tant de fois traitée sur les tons les plus chauds et les plus contraires ; il n'entend pas nous présenter comme plates les amours de Clotilde et de Lafon, de Clotilde et de Simson ; il ne nous présente pas comme plats ses personnages. Pas même le plat! Il ne peint pas même le plat ; le plat, considéré en temps que plat, formerait encore comme une espèce de relief sur la surface de la vie. Et tout ce qui fait saillie doit être rejeté du théâtre comme en doit être rejeté également tout ce qui se développe, s'épanouit, passe par des crises, et se termine. M. Becque ne témoigne d'aucune intention de satire contre ses personnages ; pas plus qu'il ne leur donne ni un trait de caractère, ni un trait de passion qui les distingue d'autrui, qui distingue un moment de leur vie d'un autre moment.

Ce n'est pas chez lui, ni défaut de vision psychologique, ni impuissance morale, ni stérilité de l'esprit ; c'est méthode, c'est système. Un amant jaloux, dans sa vie, ressasse dix fois sa jalousie en une heure ; il revient dix fois de suite faire la même scène. M. Becque, au théâtre, lui met dix fois les mêmes choses dans la bouche ; il ne peindra pas la

jalousie par un de ses moments aigus ou dans l'une de ses circonstances significatives ; ce serait là faire un choix, et dans la vie tout va pêle-mêle. Quelle méthode singulière ! Comme il y a dans les espaces de la matière cosmique, qui n'est pas encore à l'état de monde formé, et dans le fond des mers, du protoplasma vital, qui n'est pas même encore seulement à l'état de simple fil microzoaire et de brin de mousse, il y a de la matière dramatique qui circule éternellement à travers la vie et qui n'est pas même un embryon de drame ; M. Becque nous sert à l'état amorphe et insensible cette matière à drames, et il prétend que c'est un drame ! Malheureusement, le spectateur qui attend toujours quelque chose qui ne vient pas, une émotion, un éclat de rire, une larme, à tout le moins une de ces secousses philosophiques que nous donne l'observation morale, implacable et concentrée, le spectateur se demande pourquoi on l'a dérangé. Il ne s'ennuie pas, il ne s'amuse pas, il ne s'irrite pas ; il n'est pas morose ; il n'est pas révolté ; il se sent terne et insipide devant le terne et l'insipide.

Et l'auteur, malgré toutes ses qualités, ne réussira pas à tirer le spectateur de cet état fade, concordant avec l'état où lui-même a mis ou laissé de parti pris ses personnages et sa matière vitale. La pièce de M. Becque ne manque pas de mots qui résument

d'une façon hardie toute une série d'observations sans pitié sur l'homme; M. Becque comptait sur ces mots. Leur hardiesse ne ressort pas sur la trame grise des scènes; ils retombent sans avoir produit leur effet. M. Becque a-t-il du moins, comme c'est sa prétention, reproduit la vie réelle en y copiant tout sans choix? Hélas non! Pour nous en tenir au dialogue, le même mot dans la vie et au théâtre, exactement le même mot, dit dans les mêmes circonstances, donne naissance à des impressions tout autres. Une femme dit à son amant, qui se plaint de ne la point voir assez : « Mon ami, le soin de ma maison et de mes enfants, avant tout. La *bagatelle* ne vient qu'après. » Dans la vie, ce terme *bagatelle* peut prendre un air presque agréable; il n'y a, pour l'entendre, que la femme qui le dit à voix basse et l'amant qui en sourit. Au théâtre, il y a, de plus, un tiers à mille têtes, qui l'entend aussi et qui en est scandalisé, parce qu'il n'a pas dans l'affaire le même intérêt personnel que les deux personnages en scène. Le mot, dans la vie, passe : au théâtre, il est révoltant. Je pourrais multiplier ces exemples concluants. Mais il faut se borner.

Je ne quitterai pourtant pas *la Parisienne* sans signaler le talent avec lequel mademoiselle Antonine joue le rôle de Clotilde. Mademoiselle Antonine est une comédienne de premier rang. Elle a sauvé,

relevé et animé son personnage autant qu'il peut l'être.

M. Becque, maintenant, persistera-t-il dans son système? Avec *la Parisienne*, il a porté le système à son maximum. Il ne peut aller plus loin dans la même voie. C'est pourquoi il y a chance qu'il recule et qu'il mitige sa méthode. Nous le souhaitons de tout notre cœur. En se mitigeant, M. Becque a tout ce qu'il faut pour nous donner une œuvre originale et complète.

XV

Théâtre des Nations. — *Rocambole* et Ponson du Terrail. — Anecdote du liseur de Feuilletons. — Éden-Théâtre. — *Messalina*. — Le Cheval de Caligula consul et le peuple français. — Ambigu-Comique. — *L'Homme de peine.*

(Feuilletons des 26 février — 2 mars — 15 juin 1885.)

Il fait bien chaud. Cependant, d'après ce que j'entends dire, *Rocambole* attire du monde au théâtre des Nations. Je ne m'en étonne pas. M. Decori, dans le rôle de Rocambole, a vraiment de l'accent. Le premier soir, M. Paul Esquier m'a paru un peu trop distingué et réservé dans le rôle de César Andréa, chef de la bande des *Gilets de cœur*. Castellano, à la création, jouait le personnage plus en sombre et en affectant l'aspect et le ton sinistres. En y réfléchissant, je trouve que Castellano avait tort. Le Rocambole du vicomte Ponson du Terrail, comme il arrive souvent chez nous des œuvres littéraires

même un peu grossières, qui remuent fortement l'imagination populaire, ce Rocambole a engendré ou préparé dans la réalité une école de brigands qui font les choses très froidement avec une parfaite correction de tenue. Tout le monde va citer tout de suite Marchandon, que ses compagnons de domesticité à Paris appelaient l'attaché d'ambassade et qui, à Compiègne, côtoyait la bonne compagnie, qui, à Fontainebleau, parlait de se donner des maîtres de musique. On pourrait citer également ce Grésillon, dit Valton, qu'on vient d'arrêter à Lyon; chef de bande, la nuit, sur les grandes routes; le jour, à Lyon, très chic, faisant courir et obtenant des médailles dans les concours hippiques. Il a fait de la bonne besogne, M. le vicomte, avec son Rocambole!

Le nom de Ponson du Terrail est un de ceux qui ont le plus retenti pendant le second Empire. Je ne connais Ponson du Terrail que par ouï-dire. Je n'ai jamais rien lu de lui et vous pensez bien que je ne vais pas m'y mettre maintenant. Je me souviens seulement que Ponson du Terrail exerçait un empire extraordinaire sur les lecteurs de feuilleton par son art de compliquer les choses. Il s'embrouillait lui-même dans ses inventions. J'ai lu quelque part que, quand il commençait un roman, il ouvrait un dossier particulier à chacun de ses personnages, et qu'il tenait note au jour le jour de tout ce qui leur arri-

vait. Sans cette précaution, il aurait oublié qu'il les avait tués et il les aurait fait réapparaître dix ans après leur enterrement définitif; c'est dans le courant forcé de ce genre de littérature. Un de mes amis, il y a longtemps, découpait dans ses journaux tous les feuilletons de M. Xavier de Montépin et du vicomte pour les prêter à un ancien commissionnaire en marchandises, son voisin de campagne, grand amateur de romans à crimes et à aventures. Un jour, par mégarde, il arriva à mon ami de coudre avec la seconde partie d'un roman de M. Montépin la première partie d'un roman de Ponson du Terrail, celui-ci formant le commencement du gribouillis. Il ne s'aperçut de sa méprise qu'au moment où l'amateur de feuilleton venait lui rapporter la chose. L'amateur ne lui fit aucune observation : « Je l'ai lu, lui dit-il, je vous le rends. C'est encore plus attachant qu'à l'ordinaire. Figurez-vous qu'au commencement ils étaient tous morts; mais à la fin, tout s'est arrangé. » Il n'avait pas vu que tout était sens dessus dessous! Ça allait tout de même! Ponson du Terrail, à ce qu'il paraît, possédait, avec sa faculté intarissable d'imbroglio, un style qui était en son genre une merveille. C'est Ponson du Terrail qui faisait dire à des personnages du xiiie siècle et à des officiers de Gustave-Adolphe : « Nous autres, seigneurs du moyen âge », ou bien : « Messieurs, à

cheval pour la guerre de Trente ans. » Quand il publia ses aventures de Rocambole, — ce fut, je crois, au *Petit Moniteur*, — l'appétit de lecture de son public fut indicible. Il perdit le droit de tuer Rocambole. Il l'avait fait à la fin mourir, parce que, en somme, rien n'est immortel ici-bas. Le deuil de l'abonné prit une tournure si menaçante pour le journal où paraissait *Rocambole*, que l'éditeur dut faire poser dans Paris des affiches annonçant que Rocambole allait ressusciter. D'ailleurs, la contrefaçon, l'imitation et l'adaptation s'étaient mises de la partie. On prit à Ponson du Terrail son Rocambole. Il y eut des Rocambole de concurrence, de faux Rocambole, des Rocambole illégitimes. Ponson du Terrail parla de faire des procès en plagiat ou en fit. Quelle chose ondoyante que la propriété littéraire! L'un des auteurs qui étaient accusés d'avoir usurpé le nom de Rocambole découvrit que Ponson du Terrail lui-même avait pris ce nom, qui faisait sa gloire, dans une pièce de Labiche. — Que Labiche me poursuive! disait l'auteur. Par droit de premier occupant, Rocambole n'appartient qu'à Labiche!

Le drame de *Rocambole*, joué en 1864, est d'une époque où la littérature dramatique populaire était déjà entrée dans sa décadence et se nourrissait volontiers de détritus. Plusieurs des situations et des effets du drame *Rocambole* sont de la même famille

que ceux qu'on trouve dans *les Bohémiens de Paris,
le Canal Saint-Martin, les Chevaliers du brouillard*, etc. Mais dans le personnage de Rocambole,
et dans celui de César Andréa, il y a une certaine
maestria qui les détache. Personne ne saurait
échapper au saisissement du cinquième tableau chez
le duc Sallendrera; c'est ici la dramaturgie supérieure où l'impression dramatique puissante sort de
la rencontre naturelle des personnages. Avec le
tableau du souterrain et de l'invasion des eaux de
Seine qui est plus à la grosse, mais dont l'effet sur
la masse ne manque pas, on s'explique que *Rocambole* brave la chaleur.

Qu'est-ce que la *Messalina* qu'on donne à l'Éden-Théâtre? Dans quel genre cela se classe-t-il? Est-ce
un ballet, un mélodrame, un carrousel, une suite
de tableaux vivants, des figures de Curtius animées,
un panorama? C'est tout cela ensemble. C'est proprement l'histoire romaine mise en bastringue et le
bastringue mis en oripeaux splendides. *Excelsior* et
Sieba joués précédemment au même théâtre ne donne
pas du tout l'idée de *Messalina*. Les deux premières
pièces de l'Éden étaient des ballets gymniques et
n'étaient pas autre chose. *Messalina* est une tragédie
historique de haute volée qui a pour expression des
saxophones, des tamtams, des danses, des défilés de

gladiateurs et de légionnaires. Spectacle de forme bizarre, spectacle de décadence, si l'on veut, mais qui est amusant et éblouissant! Une bruyante musique d'orchestre, sans variation et sans arrêt, y donne le ton et en compose la base. Au premier tableau, on voit Chéréas tuer Caligula, et les prétoriens jeter le manteau impérial sur les épaules de Claude tremblant; l'orchestre fait : *dzim boum, boum !* Au troisième tableau, Agrippine présente à Claude ses enfants éplorés ; l'orchestre fait : *dzim boum, boum !* Au cinquieme tableau, nous flottons et nageons dans les délices d'une élégie ; au sixième tableau, le tribun des soldats, envoyé par Narcisse, vient égorger Messaline; l'orchestre fait toujours : *dzim boum, boum!* A plus forte raison, avons-nous l'éclat fulgurant de l'orchestre et des retentissements prolongés de trompette aux deuxième, quatrième et septième tableaux, qui nous représentent successivement un combat de gladiateurs, une orgie romaine, le cortège des légions et des auxiliaires barbares accompagnant Claude et Agrippine au Capitole. Moi, tout ce fourmillement d'allégros et de danses, c'est mon bonheur. La musique de M. Giaquinto porte et soutient d'une allure forte et leste la série de forfaits et de sanglantes amours que Danesi a arrangés en balabiles. Que cette musique soit très distinguée, non ! Mais quel mouvement ! Quel toupet à aller son train-train de

musique de foire, n'importe l'élégie ou le drame qui se passe sur la scène ! Quelle vigueur à enlever les masses dansantes, et de temps à autre quels accents, quels frissonnements d'amoureuse Italie ! Les ballets de l'Éden et ses manœuvres guerrières ne sont plus à louer. Entremêlés de pantomimes, comme dans *Messalina*, ils ne perdent pas de leur prix. C'est toujours la même précision dans ces entrelacements de beaux corps, dans ces girandoles de pieds spirituels et de jambes gazouillantes ! C'est toujours la même sûreté dans les pas et les marches militaires. L'Éden n'épargne rien pour l'étincellement et le miroitement des jupes, des corsages, des casques, des boucliers, des lances, des thyrses, des costumes barbares, romains et grecs. Et savez-vous combien la pièce exige de costumes ? Pas moins de deux mille cinq cents !

On n'a pas manqué de rappeler *Théodora* à propos de *Messalina*, un peu parce que les rapports de genre entre ces deux pièces sont réels, beaucoup par malignité à l'égard de M. Sardou. L'un et l'autre drame en effet vise à l'instruction historique du spectateur par les yeux. Naturellement ce caractère est bien plus marqué dans *Messalina*, pièce muette, que dans *Théodora*. Je ne sais si M. Darcel, le savant directeur des Gobelins, qui a eu la curiosité de regarder à la loupe les détails de mise en scène de *Théodora*, fera de même pour *Messalina*. Il est

probable en ce cas qu'il relèvera dans le décor et dans les accessoires de *Messalina* bien des hérésies. Mais il est probable aussi que M. Danesi, l'auteur du ballet, MM. Poisson, Robecchi, Amable et Fromont, les peintres du décor, auront la sagesse de lui répondre que ses observations sont sans doute fort intéressantes, qu'elles sont très naturelles de la part d'un archéologue de métier, que pourtant tout ce qu'on pourra dire en ce sens leur reste indifférent, attendu que l'auteur dramatique et ses auxiliaires les décorateurs n'ont pas pour mission d'enseigner au public l'archéologie micrographique. Le décor d'une pièce historique remplit son objet, lorsqu'il réalise l'image générale de l'époque représentée que se forment en dedans d'eux-mêmes les gens d'une bonne instruction moyenne. Voilà le principe certain, le seul valable et applicable au théâtre, selon la théorie judicieuse que M. Becq de Fouquières a exposée dans son bel essai d'esthétique théâtrale : *l'Essai sur la mise en scène* [1]. M. Paul Clèves, directeur de l'Éden, s'est guidé d'après cette règle. Il a réalisé aussi exactement que possible sur la scène de l'Éden la Rome que peut avoir dans la tête un lecteur de Mérivale, par exemple, voire un lecteur de Mommsen. Les magnifiques décors du cirque, des jardins de Lucullus

1. Paris, G. Charpentier et Cie, 1884.

de la montée du Capitole, sont à citer, particulièrement à ce point de vue. A bien réfléchir, à bien creuser le fond même des choses, je ne trouve pas qu'on fausse dans notre esprit la représentation historique d'une époque comme celle des Césars, quand on en met naïvement les tragédies en formules de guinguette et en spectacles de bonshommes de bois, comme le marquis de Mascarille voulait mettre l'histoire romaine en madrigaux. Ce Claude, de l'Éden-Théâtre, soit qu'il promène d'un air important son manteau impérial à côté de sa Messaline, qui lance des œillades aux gladiateurs, soit qu'il ordonne des assassinats, soit qu'il subisse les conjurations ou en profite, est par la nature même d'un spectacle de pantomime, d'une drôlerie si abjecte qu'aucun Claude de tragédie classique ou romantique ne nous ferait aussi bien sentir que lui le néant fondamental de la civilisation, qui n'est pas même bonne à empêcher les peuples de subir des maîtres pareils à cet imbécile. Les figures, ainsi façonnées, d'un Claude ou d'un Caligula font frémir à proportion de ce qu'elles amusent. Elles nous donnent du tremblement pour nous-mêmes, qui vivons aussi dans un temps sans vertu, sans virilité et sans foi où la civilisation marche à tenir lieu de tout. Nous pensons à l'un de ces mots terribles et d'un fond insondable qui ont été dits au grand

siècle : « Le cheval de Caligula consul ne nous aurait pas autant surpris que nous nous l'imaginons. » Français, vous l'avez eu, plus d'une fois, depuis cinquante ans, à plus d'un degré et sous plus d'une forme, le cheval de Caligula consul ! Et vous n'en avez pas été surpris ! Et vous n'en avez ressenti aucun trouble ! Et les raffinés entre les raffinés l'ont nommé par acclamation de leurs Académies ! Et les danses, et les jeux, et les ris continuaient comme dans *Messalina !* Et les soldats défilaient ! Et les musiques faisaient : *dzim boum, boum !*

M. Pyat, à plus de soixante-quatorze ans, compose pour l'Ambigu un drame à la mode du drame populaire vertueux de l'an 1840 ; il y prouve qu'il a encore l'œil clair, la main juste et vigoureuse, le mouvement bien détaché, la vision intellectuelle et morale bien décidée et bien nette. Que le drame de *l'Homme de peine* contienne de fortes défaillances et de fortes gaucheries ; qu'il soit conçu et exécuté sur un moule qui au lendemain d'une pièce de Meilhac ou de Gondinet paraît bien antique ; c'est ce qu'il est impossible de nier. Mais je voudrais bien voir ce que seront ou ce que feront encore à l'âge de soixante-quatorze ans, les jeunes gens et les hommes mûrs qui se gaussaient hier au soir à l'Ambigu, dans les couloirs. Je voudrais bien savoir si, après

une vie traversée de mécomptes amers, chargée de haines probablement injustes, ils sauront encore, sur la scène ou ailleurs, par la plume ou la parole, retrouver et mériter le regain d'applaudissements qu'a recueilli, hier à certains passages de son drame, Félix Pyat, ce vétéran intrépide de l'art démocratique et de démocratie idéaliste!

Le drame de *l'Homme de peine* se compose d'une série de huit tableaux. Les quatre premiers sont d'une construction simple et irréprochable. Au troisième et au quatrième, le drame se noue violemment par des coups brusques et saisissants, mais qui ne choquent pas la vraisemblance et qui ne produisent aucune impression sinistre désagréable. C'est au cinquième tableau que l'œuvre dévie, qu'elle sort du commun sens et de la commune nature, mais pour y revenir au sixième et produire alors un bel et grand effet de pathétique. Les trois derniers tableaux ne nous offrent plus ensuite que la cuisine habituelle des drames du boulevard.

Jacques Durand sert depuis trente ans en qualité de garde-magasin et de commissionnaire chez Gabourg père, batteur d'or. Aidé de l'admirable madame Durand, sa femme, il a élevé deux filles, en peinant beaucoup, mais en les entourant au prix de sa peine d'une atmosphère de tendresse et de bonheur domestique, et il les a menées jusqu'à l'âge

de dix-huit ans sans qu'elles aient jamais connu ni la souillure des pensées du mal, ni les mauvais conseils du besoin. La fille cadette travaille chez ses parents ; la fille aînée est placée à Londres dans un magasin de modes ; du moins M. et madame Durand le croient. On a chez Jacques Durand bonne conscience, bon ménage, régularité de vie, contentement, fierté de pauvres gens qui font tout leur devoir. Tout à coup, un dimanche, le jour du Seigneur, du repos en famille, Jacques Durand est mandé d'une façon insolite chez le patron. Il y trouve à sa grande stupéfaction un commissaire de police qui l'interroge ; on a détourné dans les ateliers et magasins de la maison Gabourg pour près de cinq cent mille francs d'or ; le vol n'a pu être fait que par fragments, feuille à feuille, par un employé ayant ses entrées partout. Or, le seul employé qui soit dans ce cas, c'est Jacques Durand, l'homme de confiance de Gabourg. Le commissaire se voit donc obligé d'arrêter Jacques Durand. Sur les protestations de celui-ci cependant, il lui accorde huit jours encore de liberté, espérant que Durand les emploiera, comme il s'y engage, à faire son enquête sur le voleur inconnu. Au quatrième tableau l'enquête est faite ; Durand et Gabourg, en embuscade la nuit dans les magasins, voient arriver un individu en costume d'ouvrier qui, la casquette rabattue

sur le visage, se glisse vers la caisse dont il a les clefs; Durand et Gabourg se jettent sur lui. Le voleur est le propre fils de Gabourg. Ce misérable furieux d'être découvert par Durand, lui jette à la face que s'il a volé son père, c'est pour suffire au luxe insatiable de sa maîtresse, et que cette maîtresse c'est Louise Durand. Voilà le drame porté à son paroxysme, et jusque-là il a bien marché. Au tableau suivant, par malheur, Jacques Durand se laisse arracher par Gabourg fils la signature d'une pièce par laquelle il se reconnaît pour le voleur. Cet épisode est si inattendu; les motifs qu'on donne à Jacques Durand pour signer sont si peu plausibles; il est si extraordinaire que ce brave homme oublie pour sa fille perdue sa fille innocente et le dévouement incessant de sa vertueuse femme que toute la salle s'est mise à lui crier en gouaillant : « Ne signez pas ! Ne signez pas ! » Il a signé tout de même ! — Et nous donc? lui crie sa femme au tableau suivant, quand elle apprend ce bel exploit ! Et nous, Jeanne et moi, devais-tu nous déshonorer pour rendre l'honneur à la maîtresse de Gabourg fils? — Cette nouvelle scène est belle et enlevante; pour qu'elle eût toute sa noblesse et tout son effet, il aurait fallu qu'elle ne fût pas amenée par l'acte absurde de Durand au cinquième tableau, qui n'a évidemment été perpétré que pour rendre possible la protestation pathétique de madame

Durand. Cette scène est la dernière du drame qui offre de l'intérêt dramatique. Le reste, nous l'avons dit, nous mène au dénouement par des sentiers trop battus, pour que l'auteur ait captivé avec ce reste un public aussi peu novice que l'est celui des premières représentations.

Au fond, ce drame de l'homme du peuple, honnête, malheureux et persécuté, n'est que *le Chiffonnier de Paris*, que l'auteur a repris, dilué, amorti et ramené à résipiscence [1]. Comme Jean le Chiffonnier, Jacques Durand est accusé à faux; comme Jean le Chiffonnier il demande et obtient sa liberté provisoire pour faire office de juge d'instruction et de détective, il découvre le vrai criminel. Jean le Chiffonnier est Jacques Durand à l'état célibataire et vagabond; Jacques Durand est Jean le Chiffonnier, marié, père de famille et dans ses meubles. S'il ne s'agissait que de considérer le talent et l'intérêt dramatique, il n'y aurait pas du tout de comparaison à faire du *Chiffonnier de Paris*, l'une des œuvres les plus fortement écrites de la dramaturgie de 1830, à *l'Homme de peine*. Il n'y a pas dans *l'Homme de peine* le jet vigoureux d'esprit, de pas-

1. *Le Chiffonnier de Paris*, nouvelle édition entièrement remaniée et augmentée d'une préface inédite. Paris, Calmann Lévy. 1884. — Je signale particulièrement la préface. Elle est des plus importantes pour l'histoire de l'esprit français et de ses variations en ce siècle.

sion sociale et d'éloquence qui fit en 1847 le succès et le scandale du *Chiffonnier de Paris*. Ce qui est moralement intéressant dans *l'Homme de peine*, c'est l'effort tout contraire qu'a fait M. Félix Pyat, arrivé au terme de sa carrière, pour se dégager en art de toute préoccupation politique, de toute passion sentant le socialisme et la démagogie. Il nous a montré un patron riche mais honnête; un commissaire de police qui a du sang-froid; un ouvrier qui a d'autres préoccupations que de se mesurer avec les *sergots* et de haïr le bourgeois.

On dirait qu'il y met de la coquetterie. Il est allé jusqu'à dire, ce qui cette fois m'a paru d'un bourgeoisisme excessif, de l'esprit de bonnet à poil tout pur : « Les grèves sont les barricades de la fainéantise. » A cet aphorisme on croirait entendre M. Maxime du Camp, en son histoire de la Commune ou de Fieschi.

Mais ne réclamons pas. Félicitons plutôt M. Pyat de nous avoir montré au moment actuel un prolétaire pris dans la plus stricte réalité, qui est et veut être l'homme de bien, soumis aux lois, résigné au jeu nécessaire et salutaire du mécanisme social. Je ne sais si les ouvriers d'à présent se reconnaîtront dans le portrait de Jacques Durand et seront flattés de s'y reconnaître. A quarante ans en arrière, le portrait est fidèle.

Ainsi était le peuple, ainsi pensaient, sentaient et vivaient de braves gens de la masse laborieuse, du temps que régnaient le roi Louis-Philippe, Scribe et le père Mourier.

XVI

Théâtre des Folies Dramatiques : *les Petits Mousquetaires*. — Théâtre de la Renaissance : *J'épouse ma femme*. — Émile Guiard et *Feu de paille*. — Théâtre des Nations : *le Médecin des enfants*. — Variétés, Renaissance, Théâtre Déjazet : *le Coucou, Lequel? la Cigale*.

(Feuilletons des 9 mars et 13 avril 1885.)

Il ne faut pas croire que *les Petits Mousquetaires*, dont les Folies-Dramatiques nous ont fait les honneurs, soient des mousquetaires tout petits, tout petits, des mousquetaires nouveaux, des mousquetaires jusqu'ici inconnus de nous et qu'ont façonnés de leur autorité propre M. Jules Prével et M. Paul Ferrier. Non ! Ce sont les vrais et seuls mousquetaires, les mousquetaires après lesquels il n'y en a plus eu, il ne pouvait plus y en avoir d'autres, nos vieux amis Porthos, Aramis et d'Artagnan. Le titre, *les Petits Mousquetaires*, est employé ici dans le même sens où

l'on a dit déjà *le Petit Faust*. C'est pure modestie d'auteur : *le Petit Faust*, c'est-à-dire un Faust qui pourrait faire oublier celui de Gœthe s'il s'en mêlait, mais qui ne s'en mêle pas; *les Petits Mousquetaires*, c'est-à-dire une façon d'exposer les faits et gestes des trois mousquetaires par laquelle M. Jules Prével et M. Paul Ferrier ne se proposent pas de rendre jalouse l'ombre de Dumas. Qui n'eût cru après tant d'œuvres qui se sont greffées sur *les Trois Mousquetaires*, après les suites et les épisuites, après les drames et les épidrames, qui n'eût cru que ce livre illustre et irrésistible, qui a très sérieusement ébranlé la position dans le monde des quatre fils Aymon, du Juif-Errant, de Geneviève de Brabant et du sergent La Ramée était bien et dûment arrivé au terme de ses transformations? qui n'eût cru que l'œuvre mère n'engendrerait plus rien, du moins de nos jours. On se trompait. Il restait à mettre *les Trois Mousquetaires* en opéra-comique. C'est ce qu'ont fait MM. Paul Ferrier et Jules Prével avec le concours de M. Varney. Ils ont pris trois moments des aventures chevaleresques de d'Artagnan : l'arrivée à Meung sur la haridelle jaune, les amours avec madame Bonacieux, le voyage en Angleterre à la recherche des ferrets de diamants; ils ont naturellement beaucoup raccourci et beaucoup abrégé et ils ont servi chaud. C'est amusant et plein de mouvement. La musique

de M. Varney se distingue par l'élégance et l'aisance. On a beaucoup remarqué l'entr'acte de violons du deuxième au troisième tableau, le trio de madame Bonacieux, d'Armide de Tréville et du jeune d'Artagnan, le quatuor des *oui* et des *non*, qui est d'un esprit fort pittoresque. M. Gobin joue avec une niaiserie fine le rôle de Bonacieux. Mademoiselle Ugalde, qui représente d'Artagnan, est le plus déterminé et le plus crâne des mousquetaires. Elle dit sa partie dans le quatuor des *oui* et des *non*, que c'est comme une pluie de perles. La pièce a été annoncée au public sous le nom d'opéra-comique. La partition incline plus en effet du côté de l'opéra comique que du côté de l'opérette. Mais il me semble que le rôle d'Armide de Tréville, inventé par MM. Paul Ferrier et Prével, fait pencher le libretto beaucoup plus du côté de l'opérette que de l'opéra-comique. Cette Armide de Tréville est dans la pièce la femme du Tréville qui commande la compagnie de mousquetaires où le jeune d'Artagnan demande à entrer. C'est elle et non Tréville qui mène tout. Elle gouverne la compagnie très sec, tandis que son vieux mari fait de la tapisserie dans un coin. Et il ne faut pas que Tréville raisonne, ou gare les tapes! Elles tombent sur lui dru comme grêle. Vous voyez les effets comiques, assez vulgaires d'ailleurs, qui résultent du contraste entre cette virago et son docile époux. J'avoue mon

ignorance sur ce que fut le Tréville de l'histoire. Il suffit qu'on sache que ce Tréville, père du personnage bizarre et charmant dont Louis XIV refusa de sanctionner la nomination à l'Académie française, commandait réellement l'une des deux compagnies de mousquetaires de la maison du roi, pour que la bouffonnerie où on le met en scène paraisse une des plus osées et une des plus irrévérencieuses qu'il y ait dans notre répertoire d'opérettes. Traiter de la sorte Tréville, capitaine-lieutenant d'une compagnie de mousquetaires dont Louis XIV en personne était capitaine titulaire ! Mademoiselle Desclauzas fait passer la chose par sa verve enragée. Mais, Messieurs, n'y revenez plus !

A la Renaissance on a joué une pièce en deux actes, *J'épouse ma femme*, qui est le début de deux jeunes auteurs, dont l'aîné n'a pas vingt-cinq ans. Cette pièce a les allures bon enfant d'un vaudeville. Elle est plus pourtant qu'un vaudeville. Gaie, coulante, facile, sans prétention d'analyse et de finesse, elle repose sur un sujet et sur une situation comiques.

Mirandol, surnuméraire dans un ministère, jeune homme, jouissant d'ailleurs d'une honnête fortune, a rencontré Léonide, fille de Gargaret, trombone à l'Alcazar. Le trombone qui n'a pas de préjugé, est venu s'établir avec sa chère enfant dans l'entresol de

la rue d'Antin qu'habite Mirandol. On n'a pas publié
de bans ; on n'a pas signé de contrat ; on a oublié
de se pourvoir auprès de M. le maire. On n'en est
pas moins mari et femme, ou c'est tout comme, et
Gargaret remplit avec une respectabilité parfaite son
personnage de beau-père dans le ménage. Mais ce
ménage est tout sens dessus dessous. L'humeur
acariâtre y souffle de tous les côtés à la fois. Qu'est-
ce qui assombrit le cœur de Gargaret ? C'est que ce
métier et cette position de beau-père qui lui plaisent
fort, rien ne lui garantit qu'il les gardera. Qu'est-ce
qui détraque Léonide ? C'est justement qu'elle est
femme très entendue et très sage ; elle songe qu'il n'y
a rien de signé entre elle et Mirandol ; qu'aucune
des économies que réalise sa prudence de ménagère
ne lui profitera ; qu'elle aura peut-être une vieillesse
solitaire et dénuée. Aussi elle se donne du bon temps,
pendant que le bon temps dure. La bonne à tout
faire, Clara, fait surtout la danse du panier ; Madame
se soucie bien de regarder à ses comptes ! Léonide,
chaque matin, exige pour le déjeuner à tout le moins
un canard de Rouen ou un homard de chez Potel
avec du Chablis première. Son salon est encombré
de cartes de visite et de bouquets envoyés par les
galants. Quand Mirandol a besoin qu'on lui reprise
ses chaussettes, elle répond : *Zut !* et court chez
Armandine, une ancienne camarade du magasin de

modes, qui mène l'existence rondement. Pour Gargaret, dès que l'asile hospitalier de la rue d'Antin l'a eu recueilli, il a envoyé promener l'Alcazar; c'est un rentier. Il aurait honte toutefois de trahir l'art pour les vaines jouissances du luxe. Toujours tout à l'art, Gargaret! Du matin au soir, il fait retentir l'entresol de Mirandol des sons délicieux du trombone. De tout cela, Mirandol devient fou. Le célibat d'un seul est déjà une ruine. Mirandol a trois célibats à soutenir! Comment se débarrasser de cette Léonide désastreuse et de son long trombone de père!... On pourrait trouver peut-être quelque procédure, leur signifier congé par huissier! Mais non! Les lois sont sans secours pour les étourneaux qui se procurent des beaux-pères sans elles. Malheureux Mirandol! Condamné au trombone à perpétuité! A la fin, Mirandol conçoit un vaste dessein : il aborde carrément le trombone : « Gargaret, j'ai l'honneur de vous demander en mariage votre fille Léonide. » Stupéfaction de Léonide! Ravissement de Gargaret, qui saute au cou de Mirandol ! — Va! va! mon bon, pense Mirandol ; embrasse-moi ; emballe-toi ; je te tiens!... Je vais être époux légitime!... Je pourrai divorcer maintenant!...

L'idée est comique. Elle est aussi plus profonde qu'on ne croit; elle ne ressort que trop du train habituel des unions illégitimes. Mirandol marié n'a

plus qu'à trouver un bon prétexte à divorce. Il ne reculera devant aucun machiavélisme, ni devant aucune scélératesse. Que lui faut-il? Un beau jeune homme qui consente à tenter la vertu vraisemblablement peu résistante de Léonide, et à créer le flagrant délit. Son collègue des Tulipes, expéditionnaire et pschutteux, consent à lui rendre ce service. Remarquez et retenez ce truc de vaudeville ; il se produit pour la première fois au théâtre depuis la promulgation de la loi sur le divorce ; il est probable que vous allez le voir repris, transformé et développé dans tout un cycle de pièces encore à naître. Des Tulipes se met à l'œuvre, mais il a beau déployer le marivaudage le plus subtil, tout ce qu'il y gagne, c'est d'être traité par Léonide de vilain singe. Léonide est inébranlable. C'est que le mariage a opéré son miracle. Il est poussé à Léonide une fierté de matrone. Elle a consigné chez son concierge Armandine, les boîtes de bonbons envoyées par ces Messieurs et jusqu'à la *Revue des Deux Mondes*, qui est trop leste. Elle fait régner maintenant dans la maison la décence et l'ordre le plus strict : c'est sa maison à elle. Elle fait succéder sur sa table les lentilles au canard de Rouen ; elle commence sa journée par les comptes de sa bonne ; elle capitalise pour la communauté : la communauté, c'est son bien. Mirandol d'abord s'étonne ; et puis il s'exaspère ; il n'obtiendra pas

son grief de divorce; et puis enfin, il s'avise que tout va chez lui comme sur des roulettes, et qu'il est heureux, et qu'il n'a plus besoin de divorcer. On flanque des Tulipes à la porte. C'est bien égal à des Tulipes, qui trouvait chaque jour moins drôle sa corvée de séducteur. Seul Gargaret n'a rien gagné au mariage. Il avait cru que la cérémonie chez M. le maire consoliderait son trombone; dès au sortir de la mairie, madame Mirandol lui a interdit l'usage de cet instrument poétique, mais bruyant.

N'est-ce pas, que le thème de cette comédie est ingénieux et neuf? Depuis quelque temps, on le sentait dans l'air. MM. Guinon et Maurice Denier l'ont dégagé. Ils n'en ont pas pourtant tiré tout le parti possible. Leur pièce a des longueurs, des vulgarités, de la diffusion. Les points fondamentaux ne sont pas assez vigoureusement indiqués. MM. Guinon et Denier sont allés gaiement et naturellement devant eux avec l'inexpérience de la jeunesse. Plus tard, ils se débrouilleront et se développeront. En attendant le succès leur est venu du premier coup. Leur pièce a eu la chance, qu'elle méritait, d'être bien jouée. M. Vois a beaucoup réussi dans le personnage de Mirandol. C'est M. Galipaux qui joue le petit bout de rôle de des Tulipes; il y montre la même correction de jeu que dans *la Parisienne* et *la Navette*. M. Galipaux est un acteur de style et de goût.

J'avais mis, dès le premier moment, M. Émile Guiard dans mes petites papiers. Neveu d'Émile Augier, arrière-petit-fils de Pigault-Lebrun. M. Émile Guiard est sorti d'un bon terroir. Entre les deux siècles classiques et lui, il y a filiation littéraire et morale tout comme filiation physiologique. Il parle le français de France. Son vers, quand il est bien venu, est de la lignée de Piron, de Gresset de Destouches, de Regnard. M. Émile Guiard avant *Feu de paille*, a déjà produit deux ouvrages, tous deux en vers : *Mon Fils*, pièce en trois actes, jouée, en 1882, à l'Odéon, et *Volte-face*, comédie en un acte, jouée en 1877 à la Comédie-Française; de plus, un monologue également en vers, *la Mouche*, dont j'ignore la date. A considérer le fonds du sujet, l'ouvrage important de M. Émile Guiard est *Mon Fils*, qui serait mieux intitulé *la Mère*. M. Émile Guiard y peint une mère paysanne qui a deux fils, l'un qu'elle fait fermier, l'autre, le favori, qu'elle envoie au collège prochain, qu'elle veut faire médecin, puis médecin célèbre, et marier grandement; dans l'excès de son ambition maternelle, elle sacrifie tout à ce dernier, y compris elle-même. Sujet certes moderne et extrait du palpitant des mœurs de ce siècle ! Dans *Mon Fils*, M. Émile Guiard a traité, — et ç'a été l'unique fois — une matière ayant corps. Il l'a conçue avec originalité, s'il ne l'a pas concentrée autant qu'il eût fallu. Je ne

sais par quelle fatalité il n'y est pas entré avec un vers aussi impérieux et d'une aussi constante sûreté qu'en de moindres sujets. Prenez *Volte-face*, qui n'est qu'un badinage sur un thème médiocre et un peu forcé; le vers jaillit à tout coup. Il en est de même de *la Mouche*. Je conseille aux amateurs qui n'auraient que quelques minutes à donner à M. Émile Guiard de passer chez Ollendorf acheter *la Mouche*. Une centaine de vers au plus! Mais tant d'esprit et de bondissement! C'est l'histoire d'un mariage que fait manquer une mouche, à la mairie, en se posant sur le nez du fiancé. L'infortuné prétendu vous raconte lui-même l'aventure. Il avait mis toutes les chances de bonheur de son côté. Il avait déployé tout le machiavélisme de la recherche.

> J'avais pendant six mois fait une cour pressante
> Et, pendant ces six mois, mis mon habileté,
> A ne me faire voir que de mon bon côté;
> Je plaisais.....
> Une femme de choix; simple, s'il en est une;
> Je l'aimais; elle avait une grosse fortune;
> C'était un excellent mariage d'amour!...

Et tout s'écroule pour une mouche!

> Et nous faisons la guerre aux panthères farouches,
> Aux tigres, aux lions et non la guerre aux mouches!
>

> Les tigres, les lions, dont on poursuit la race,
> Ça vit dans le désert, ça se tient à sa place.
> Les mouches sont chez nous, dans nos appartements,
> Le jour, la nuit, au lit, à table, à tous moments...

Mais au fait, ce mariage, qu'une mouche a détruit, eût-il si bien tourné? Le fiancé, avant la noce, cachait son mauvais caractère; qui lui dit que la fiancée n'a pas eu la même astuce? En ce cas, la mouche aurait-elle si tort? Elle a sauvé le Capitole.

> Mouche faite d'azur, messagère du ciel,
> Tu n'as fait jusqu'ici manquer qu'un mariage;
> Ah! ne t'arrête pas à ton début, voyage.
> Ton temps est précieux; ne perds pas un instant.
> Qui sait? Peut-être ailleurs, on t'espère, on t'attend!
> Va, mouche dévouée à ton œuvre féconde,
> De mairie en mairie émanciper le monde!

Ce qui soutenait une bluette comme *Volte-face* ou une bagatelle comme *la Mouche*, c'était la franchise du vers. On y recueillait à chaque instant (surtout dans *Volte-face*) des alexandrins rubis sur l'ongle, de ces alexandrins de la vieille France, dont l'auteur de *Gabrielle*, de *Philiberte* et de *l'Aventurière* a presque seul gardé et sauvé la recette dans la France moderne. . Justement, le sujet de *Feu de paille*, à son tour, ne pouvait se passer de la délicatesse et du tour glissant du vers. Gaston Maurel se rencontre à la campagne chez des amis communs avec une jeune vueve,

Pauline de Beauclerc. Gaston et Pauline se croient tour à tour amoureux l'un de l'autre; ils s'aperçoivent chacun à son tour, qu'il n'en est rien et avant de tomber tous deux dans les résolutions irréparables, ils se dégagent galamment. C'est là un de ces fugitifs tracas du cœur qui ne nous intéressent au théâtre que par l'expression, qui dans la vie même ne peuvent être ressentis que par des personnes dont l'âme et les manières ont un style. M. Émile Guiard ne laisse pas que de trouver parfois le vers juste et qui frappe, il le faudrait trouver à tout instant. M. Émile Guiard a imaginé d'ailleurs un caractère de femme original; c'est Laure Molinot. Cette bonne et sage personne est pourvue d'un mari qui n'aime qu'elle au fond, mais qui en surface, aime tout ce qui se présente et s'en croit aimé. Au lieu de mourir de jalousie, Laure s'étudie bravement à empêtrer son mari dans une aventure galante où celui-ci ne peut être que ridicule.

> J'ai voulu te donner une bonne leçon.
> Les femmes, sois-en sûr, si charmant que tu sois,
> Ne convoitent pas tant l'époux dont j'ai fait choix.
> Tu n'es vraiment aimé que d'une femme au monde...
> De la tienne... Et comme c'est heureux !
> Car c'est la seule aussi dont tu sois amoureux.

Le couplet, on le voit, tombe sur un vers leste, inattendu et fin; mais, pour citer des vers de ce genre, je suis obligé de chercher et de choisir.

M. Ballande a repris au théâtre des Nations, un drame ancien en réunissant pour l'interpréter le talent si classique de M. Lacressonnière, l'énergie tragique de M. Taillade, l'art savant et juste de M. Paulin Ménier. Je n'ai pas l'intention de parler en détail d'un drame aussi connu que le *Médecin des enfants*. Je ne veux remarquer qu'un point. J'admire et je ne me lasse pas d'admirer tout ce qui s'est dépensé d'invention brute dans le roman populaire et sur des scènes du boulevard, en ce moment du XIXe siècle qui est compris entre les années 1820 et 1852 et qui portera légitimement dans l'histoire le nom d'époque de Louis-Philippe, non à cause de quelque aptitude spéciale ou d'un goût décidé que ce prince aurait eu pour les arts et les lettres, — sa nature vulgaire ne comportait rien de semblable, — mais à cause des vingt années de liberté tranquille et honnête, de bon gouvernement et de paix que son rare bon sens politique nous a procurés. L'invention, une invention qui ne prenait pas le temps de se polir, de se clarifier, de se canaliser, a coulé impétueusement sous son règne. *Le Médecin des enfants* est un spécimen de la fertilité facile et heureuse de ce moment de notre histoire littéraire. A la vérité *le Médecin des enfants* a été représenté en 1855. Mais par ses deux auteurs, Anicet-Bourgeois et d'Ennery, par sa facture, par le ton des

personnages et des sentiments, par la méthode d'où il procède et qui consistait à dégager des situations les plus cruelles de la vie sociale plutôt ce qu'elles ont de pathétique que ce qu'elles ont de dur et de pénible, le drame appartient à la période d'avant 1851. C'est bien un drame de l'époque de Louis-Philippe, et précisément ce qui le caractérise, c'est une abondance d'idées si naïve qu'elle s'ignore elle-même. Je relève deux de ces motifs dont l'époque suivante a tiré presque un cycle. Lucien a enlevé madame Delormel, et il en a eu une fille qu'il adore. Le mari découvre sa femme et Lucien dans la retraite où ils sont allés cacher leur bonheur. Quel sera le châtiment de Lucien et de Louise, la femme coupable? Le mari va-t-il tuer sa femme? Va-t-il provoquer Lucien en duel? Va-t-il porter plainte au parquet? Non; il a fait inscrire à l'état civil, selon son droit, comme étant sienne, la fille née de Louise qui est légitimement madame Delormel, et, la loi à la main, il enlève, lui, père légal au père réel, Lucile, l'enfant de l'adultère, objet de sa haine qu'il élèvera durement et tristement dans sa maison. Vous reconnaissez là le thème fondamental de plusieurs pièces postérieures à l'an 1860, parmi lesquelles se distingue *Héloïse Paranquet*, la comédie de MM. Durantin et Dumas, représentée avec tant d'éclat au Gymnase en 1866. La situation respective de Cavagnol et de Guy de

Sableuse dans *Héloïse Paranquet* reproduit la situation respective de Delormel et de Lucien Lemonnier dans *le Médecin des enfants*. De même dans la dernière partie du drame de MM. Anicet-Bourgeois et d'Ennery, la lutte de Lucien, le père réel, qui veut marier Lucile à l'amant pauvre qu'elle aime, et de Delormel, le père légal, seul investi par le Code de l'autorité paternelle, qui prétend la marier malgré elle, et au gré de sa propre ambition, cette lutte pourrait à elle seule fournir le sujet d'un drame plein d'angoisses, et, en effet, elle l'a fourni ; c'est le drame de *Christiane* que M. Gondinet a donné au Théâtre-Français en 1871. Robert de Noja, le banquier Maubray, Christiane, dans la pièce de Gondinet ; Lucien Delormel, Lucile, dans la pièce de MM. Anicet-Bourgeois et d'Ennery, s'agitent dans des rapports tragiques exactement pareils. Il y a chez M. Durantin, doublé de M. Dumas, un art de la mise en œuvre, chez Gondinet une finesse et une élégance de l'ouvrage dont MM. Anicet-Bourgeois et d'Ennery, avec leur invention à la grosse, n'eussent pas été capables ; tout écrue qu'elle soit, l'invention reste l'invention, et c'est les deux dramaturges de l'école de 1840 qui l'ont eue.

Je ne suis pas exclusif. Notre temps le plus récent a aussi du bon. On y peut trouver du gai,

de l'aimable, du franc comique du pailleté, de l'étincelant. Personne ne se plaindra des trois bouffonneries qui ont été reprises au mois de mars, par les Variétés, la Renaissance et le Théâtre Déjazet. *Le Coucou* nous vient de l'ancien Athénée-Comique, dont le couple Macé-Montrouge fit les délices. Il repose sur le dessein ébouriffant que cinq ou six honnêtes bourgeois du Marais ont conçu et exécuté de fonder entre eux une Société d'assurances mutuelles, à l'instar du Phénix, contre certains risques du mariage. On peut passer beaucoup à un vaudeville de ce genre; mais *le Coucou*, à partir du second acte, dépasse encore beaucoup tout ce qu'on lui peut passer; ces fautes contre l'*ithos* gênent toujours le rire et le plaisir. De l'ancien Athénée-Comique nous vient également *Lequel?* Cet imbroglio irrésistible respecte-t-il toujours la décence? Probablement, non. Dans l'entrainement, on n'a pas le répit de s'apercevoir s'il la viole. Il suffit que, par le dénouement, la bonne morale quotidienne se tire saine et sauve des embûches qu'elle a traversées. Quelle farce désopilante! Quelle gageure d'ahurissement! De quelle infortune monumentale se trouve le jouet la joyeuse Agathe Piédeporc, qui en sortant de la mairie où elle a prononcé le *oui* sans retour, ne peut plus savoir lequel des deux jeunes gens dont elle était accompagnée a signé comme témoin, et lequel comme

époux! Quelle vérité abracadabrante et pourtant invraisemblablement vraie; — madame Macé-Montrouge, qui joue Agathe en a fait l'expérience à ses dépens par une mésaventure réelle, plus drôle et plus fantastique à elle seule que *Lequel?* et tous les vaudevilles réunis — quelle vérité du rire et de la vie que ce nourrisson en détresse, que le traîneur de sabretache Mouchamiel promène à travers le méli-mélo général pour lui procurer un état civil et qui gémit et crie de toutes ses larmes à Agathe épouvantée : « Je suis ton fils! Je suis ton fils! » On est étonné que les deux auteurs de *Lequel?* n'aient plus rien fait depuis qui ait marqué. Ils se seront épuisés en cette débauche. C'est M. Montrouge qui joue l'oncle Piédeporc; avec quel naturel et quelle verve ! Tout Paris l'y avait vu à l'Athénée et court l'y revoir à la Renaissance.

La reprise de *la Cigale*, aussi, a fait au public un vif plaisir. On sait que dans cette pièce madame Céline Chaumont est exquise; nulle autant qu'elle n'a le sens de ces fantaisies à ras de terre telles que *le Grand Casimir* et *la Cigale*. A côté d'elle, Baron a emporté tous les suffrages du public. Il est parfaitement « Carcassonne, premier physicien en tous genres, directeur de la troupe connue sous le nom de troupe de M. Carcassonne ». Tout, dans *la Cigale*, n'est pas d'un même vol libre et spontané. Quelque

fine que soit au troisième acte la satire des peintres « luministes et intentionnistes », ce troisième acte languit; d'autant plus que cette fois Baron, Dupuis et Germain l'ont allongé de calembredaines fatigantes qui ne sont pas dans le texte. Au second acte, l'arrivée de canotiers, l'entrevue de fiançailles entre mademoiselle Ernestine des Allures et Edgar de La Houppe, le revirement si plaisant de Marignan, quand il se raccroche sérieusement à l'explication ironique que la Cigale lui fournit des infidélités d'Adèle, comptent parmi les meilleures imaginations de MM. Henry Meilhac et Ludovic Halévy. Mais c'est le premier acte de la pièce qui est le plus attrayant. Il est tout perlé de jolies choses et de choses fines : telles, la lettre d'Adèle à Michu : « Mon chéri, j'ai trop présumé de mes forces; je ne peux pas rester huit jours sans te voir... Viens me chercher à la gare avec une voiture... *Post-Scriptum*. J'écris la même chose à Marignan ; seulement, toi, c'est sincère. »

XVII

Odéon. — *L'Arlésienne*, pièce en trois actes et cinq tableaux, de M. Alphonse Daudet, symphonie et chœur de Georges Bizet. Le talent de M. Daudet. Le théâtre et l'idylle *l'Arlésienne*.

(Feuilleton du 11 mai 1885.)

En reprenant *l'Arlésienne* et en appelant à lui M. Colonne et son orchestre de cent cinquante musiciens pour accompagner la pièce des symphonies qu'elle a inspirées à Georges Bizet, le directeur de l'Odéon, M. Porel, a fait une chose neuve et qui peut être de conséquence. Il a créé ou ressuscité un genre de spectacle intermédiaire entre l'opéra comique et la comédie en prose; ce spectacle, c'est la prose, relevée de musique. Au sommaire de ce chapitre, j'ai reproduit exactement les qualifications que l'affiche de l'Odéon donne à *l'Arlésienne*. La vérité est que la division de *l'Arlésienne* en trois actes n'a point de

sens et que le mot vague de « pièce » n'indique en aucune façon la famille d'ouvrages à laquelle *l'Arlésienne* appartient. *L'Arlésienne* est une élégie en cinq tableaux, une idylle en cinq suites de scènes, mêlée de symphonies et de chœurs, de musique vocale et instrumentale ; son nom exact serait celui de mélodrame, si ce mot n'avait été complètement et définitivement détourné par l'usage de sa signification étymologique. Comment s'est formée cette alliance d'une prose dramatique de choix et de la musique, dont l'effet à la scène a paru si heureux ? Par hasard, tout simplement, si j'en crois les éclaircissements fournis par mon éminent confrère M. Vitu. Lorsque, en 1872, *l'Arlésienne* fut présentée par M. Alphonse Daudet à M. Carvalho, alors directeur du Vaudeville, l'ouvrage contenait un *noël* provençal sur un vieil air français, qu'il était nécessaire d'orchestrer. M. Carvalho s'adressa à Georges Bizet. Celui-ci composa pour *l'Arlésienne* non seulement l'orchestration du *noël*, mais encore une farandole et deux ou trois entr'actes. La pièce, jouée en cet état au Vaudeville le 1er octobre 1872, n'y eut qu'un succès médiocre. Quand on l'eut retirée de l'affiche, Georges Bizet s'en éprit. Tout dans *l'Arlésienne* lui semblait musical. Il trouva dans les divers motifs scéniques du drame de quoi entrelacer à la prose de M. Daudet une guirlande de

vingt-sept morceaux d'orchestre et des chœurs. C'était là une partition en règle. M. Porel nous a donné la partition tout entière en même temps que *l'Arlésienne.*

MM. Alphonse Daudet et Georges Bizet ont été couverts d'applaudissements, l'un portant l'autre. Ç'a été pour Georges Bizet un triomphe posthume, pour M. Alphonse Daudet le succès de théâtre le plus franc qu'il ait encore, je crois, obtenu.

Misère du feuilleton! Je ne me plains pas de toutes les inepties auxquelles, dans le cours d'une année, ma fonction m'oblige d'accorder une part de mon attention. Il n'est rien, en littérature et en histoire, qui soit au-dessous de l'observateur. De même que le plus vil vermisseau révèle quelquefois au physiologiste une grande loi de la nature, de même le moraliste et l'historien des littératures peuvent rencontrer dans le plus grossier vaudeville un symptôme précieux de l'évolution des mœurs ou en tirer une lumière pour la démonstration des lois qui président à l'enchaînement des faits littéraires. Ce dont je me plains, ce qui cause mon déplaisir sans cesse renouvelé, c'est la rapidité avec laquelle un feuilleton est obligé de courir sur tout. Quoi! voici M. Félix Pyat qui se présente à moi avec son *Homme de peine;* et je ne puis laisser là *l'Homme de*

peine qui n'est qu'un incident dans une longue vie de labeur tourmenté et de lutte pour arrêter au passage la personne même de M. Félix Pyat, pour étudier à loisir cette figure d'expression, cette physionomie en laquelle se mirent un moment et un coin saillant de l'histoire de nos révolutions, pour essayer d'en fixer les traits sans faveur et sans haine! Quoi! *la Closerie des Genêts* m'apporte le nom, aujourd'hui obscurci et assourdi, mais si bruyant et si éclatant jadis de Frédéric Soulié, et je n'ai même pas le temps d'esquisser le portrait de ce romancier disproportionné et inachevé, si amer et si corrosif en ce qu'il écrivait, si bonhomme, quand il n'écrivait pas; qui fut combattant de Juillet et que la rage concentrée contre l'ordre de choses issu des trois Glorieuses conduisit à rédiger *les Mémoires du Diable*; qui dans son pessimisme couvrait tout du plus noir mépris et qui fut si naïvement-fier le jour où lui arriva le ruban de la Légion d'Honneur; qui certes n'eut aucune raison de refuser ce présent de Philippe, mais qui ne se concilia Philippe qu'après avoir fondé un journal intitulé *le Napoléon*.

Quoi! deux fois en quinze mois, le hasard du feuilleton me ramène M. Alphonse Daudet, un prince de la prose, la première fois avec *les Rois en exil*, la seconde fois avec *l'Arlésienne*. Et que puis-je? Loin

de jouir de lui tout à mon aise, à peine ai-je le loisir de le déguster !

M. Daudet a fait ses débuts vers 1860. C'est, si je ne me trompe, entre 1860 et 1862 qu'il a donné son premier volume de vers *les Amoureuses* et son premier volume de prose, le *Roman du Chaperon rouge*. Prose et vers décelaient également l'écrivain de prix. Je me rappelle avec quel empressement joyeux je sonnai, dans le *Journal des Débats*, le premier coup de cloche sur le poète, profondément poète, qui naissait à une heure ingrate où la poésie n'était plus qu'un objet de rebut. M. Daudet délaissa vite le vers. Il s'est contenté de plus en plus de l'instrument inférieur de la prose. C'est que la prose, en ses mains, se prêtait à rendre toutes les images et toutes les sensations de la poésie. Il l'avait pétrie, cette prose, à son usage personnel; il se l'était façonnée toute neuve et toute originale, mais sans lui permettre d'offenser jamais le génie invétéré de la langue française. Dès les premières lignes qu'il a publiées, elle s'est déployée avec toutes ses ressources, avec sa fraîcheur et sa saveur. Le premier gentil petit enfant de Daudet, le Chaperon rouge, s'avance au bord de la scène ; il s'ébat, il se rit, il nous parle, et les choses charmantes et vives tombent de sa bouche, et tout ce qu'il dit est peinture et musique, fusée et rosée.

Par ma galette! il est des jours où l'on est heureuse d'être au monde ; où il semble que nos bottines aient des ailes, que nos yeux lancent des fusées, que nos veines soient bourrées de salpêtre ; des jours où l'on éprouve des envies furieuses de faire des cabrioles sur le gazon, de sauter au cou de quelqu'un et *de patiner sur la cime des peupliers*. Aujourd'hui, je suis tout à fait dans ces dispositions-là, et, entre nous, j'ai beaucoup de jours comme aujourd'hui...

Voilà en son aube la langue de Daudet! On en saisit déjà dans l'extrait que nous venons de citer le rayonnement prochain ; on en démêle sans peine le double caractère de familiarité et de riche parure. Comme Jean-Jacques et Sand, comme Gœthe et Freitag, l'auteur du *Chaperon rouge*, du *Nabab*, de *Sapho*, des *Contes de mon moulin*, est ensemble tout vérité et tout poésie. L'observation exacte se convertit instantanément chez lui en image étincelante. Sa plume égoutte des perles. Son style est en cailloutis irradié ; ce style a la bigarrure douce et sans heurt de l'arc-en-ciel qui flotte mollement dans la nue humectée. M. Daudet conte ses histoires avec des mots qui sont des ondes lumineuses. Il abuse certainement du genre descriptif parce qu'il sait qu'il en est l'un des maîtres. Mais chacune de ses descriptions, prise à part, réalise la discrétion suprême dans le suprême pittoresque. Quatre ou cinq détails,

choisis avec justesse et traduits en couleurs vives, et voilà son tableau achevé, tandis que pour exprimer la même chose il faudrait à ses contemporains de l'école descriptive des fouillis de relief, un amas de tropes et d'attributs, un défilé d'adjectifs et de locutions adjectives, long comme d'ici à Pontoise. Son imagination ressemble à un jardin soigneusement cultivé qui confine à des prairies naturelles. Les roses, les azalées, les gardénias, les pensées, les lys et les œillets y mêlent leur éclat recherché et leur luxe de parfums ; et là, tout à côté, derrière le buisson d'aubépines, jaillissent sans art, et par milliers, les bleuets, les marguerites et les boutons d'or.

Je n'oserais garantir que, dans les romans de M. Daudet, les caractères principaux se soutiennent et soient bien cohérents avec les circonstances où l'auteur les fait mouvoir. En revanche, les mœurs y ont, tout aussi bien que le style, l'exactitude et le coloris. Nul romancier vivant ne sent et ne fait sentir mieux que lui le charme de la vie moyenne française. Nul ne peint comme lui les braves gens du pays de France ; nul ne rend vivantes comme lui leurs façons d'être, leurs joies et leurs peines. Il a cent manières cruelles de leur briser le cœur ; jusqu'au moment où ce cœur se brise, il le leur tient empli de soleil. Mais cet observateur éblouissant des mœurs, ce peintre prestigieux des objets, ce

romancier expert à créer le papillotage des émotions est-il fait pour le théâtre? Oh! il est bien aussi fait pour le théâtre que dix autres dramaturges qui, chaque année, tirent de leur dramaturgie un bon revenu. Ce n'est pas ce que je veux dire. Mon doute est de savoir si M. Daudet écrira jamais des œuvres dramatiques capables de nous donner la même qualité et la même quantité de jouissances que ses œuvres romanesques. C'est un simple doute, je ne pousse pas mes réserves sur M. Daudet au delà du simple doute. J'ai déjà remarqué que ce merveilleux coloriste restait toujours dominé, en son tréfond, par une conception triste et noire de la vie, et que l'impression qu'il est le plus difficile de faire accepter par un public de salle de spectacle, c'est l'impression poignante et lugubre. On en reviendra de Musset, auteur dramatique, précisément parce qu'il est trop cruel. On n'est jamais complètement venu à M. Daudet, auteur dramatique, précisément parce que sa plume, qui a l'air faite d'une aile de scarabée, trempée dans de l'essence de lavande, est, au bout du compte, un scalpel sinistre. En sa jeunesse, M. Daudet a voulu un jour se donner la vision du paradis, et il a vu sinistre, même le paradis [1].

1. *Les Ames du Paradis.* Ce mystère à la moderne a été publié dans le même volume que la moralité intitulée *le Roman du Chaperon rouge.* — Paris. Michel Lévy, 1862.

Semblable en cela à Musset, M. Daudet n'atteint pas au drame ou il le dépasse; il nous présente trop crue pour la scène la férocité de la vie. La pièce de lui, qui jusqu'à présent a eu le plus de succès, *la Dernière Idole*, une pièce si en dehors et si au-dessus du commun, est-ce qu'à la scène vous en pouvez supporter l'émotion? Si vous avez un anévrisme, si votre médecin vous a laissé entendre que vous étiez mûr pour l'angine de poitrine, n'allez pas voir *la Dernière Idole*; ce serait de quoi mourir foudroyé séance tenante. Parmi les six ou sept pièces qu'a écrites M. Daudet, je ne trouve que *l'OEillet blanc* qui soit dans la mesure. *L'OEillet blanc*, quand on l'a représenté en 1865 à la Comédie-Française, a échoué pour diverses raisons, étrangères à la pièce elle-même. Ce petit acte délicieux, qui a reçu un reflet de la tendresse héroïque de Racine et des miroitements amoureux de Marivaux, est jusqu'ici, selon moi, le chef-d'œuvre dramatique de M. Daudet [1]. Je voudrais m'arrêter à le savourer. Mais *l'Arlésienne* enfin me rappelle.

1. *Théâtre d'Alphonse Daudet*. — Paris. G. Charpentier, 1830 (2ᵉ édition). — Ce volume contient toutes les pièces de M. Daudet, sauf un drame qui a été représenté sans succès à l'Ambigu et dont j'ai oublié le titre. — *La Dernière Idole* et *l'OEillet blanc*, dont nous parlons ici, ont été composés en société avec M. Lépine, plus généralement connu sous le pseudonyme de Quatrelles.

On connaît le sujet de *l'Arlésienne*. Un jeune fermier de la Camargue, Frédéri, est tombé amoureux d'une belle fille d'Arles. Les parents de Frédéri ont consenti au mariage de leur fils quand par hasard ils apprennent que l'Arlésienne a déjà eu des galants et qu'elle fait la débauche avec l'un et avec l'autre. Le gardien de chevaux Mitifio est l'amant du jour. Lui aussi est fou de la belle. Pour empêcher le mariage qui va se conclure, il se présente à la ferme du Castelet que dirigent Frédéri et ses parents ; il demande le grand-père Francet Mamaï et il lui livre des lettres de l'Arlésienne, qui établissent péremptoirement que cette femme lui appartient ; il ajoute qu'il est jaloux et n'entend pas qu'on lui enlève sa maîtresse par mariage ou autrement. La démarche de ce maquignon aux airs vainqueurs a pour conséquence la rupture de l'union projetée entre Frédéri et l'Arlésienne. Rien n'est plus naturel. Mais Frédéri ne sait pas se défendre contre l'obsession amoureuse qui s'empare alors de lui. Il tombe en des idées noires. Il pense au suicide. Sa mère se désespère et cherche à le guérir en le fiançant avec une aimable enfant de Saint-Louis-du-Rhône, Vivette, qui dans le secret de son cœur aime depuis longtemps Frédéri. Celui-ci se laisse faire ; on le croit revenu à la raison. Hélas ! un malheureux incident le met en présence de Mitifio ; c'en est assez pour que son mal

le reprenne: il rompt avec Vivette; il a sans cesse devant les yeux une vision : Mitifio qui enlève l'Arlésienne, et dans l'oreille un bruit, le galop du cheval sur lequel Mitifio emporte en ses bras sa conquête. Une nuit, il se lève et devant sa mère impuissante à le sauver il se précipite du haut du grenier de la ferme. — « Patron Marc, dit le berger Balthazar à un marinier sceptique qui ne croit pas que chagrin d'amour soit chagrin qui tue, patron Marc, regarde à cette fenêtre, et tu verras si on ne meurt pas d'amour. »

Je l'ai dit. Tout combiné, tout compté, *l'Arlésienne* s'est brillamment relevée à l'Odéon, de son demi-échec de l'an 1872. *L'Arlésienne* n'est point composée sur le patron ordinaire. Quoiqu'elle présente ce défaut qu'on peut croire la pièce terminée après le troisième tableau, quand Frédéri a consenti à épouser Vivette; quoique le drame s'y déclare seulement après qu'on la croyait finie ; quoique l'on ait langui jusque-là et que le drame tardif devienne tout de suite excessif, selon la pente habituelle de M. Daudet; quoique, à partir de ce moment, l'émotion trop poignante ne laisse plus de place au pathétique ; quoique M. Daudet, pour relever une situation traînante et la prolonger encore, ne recule pas devant le subterfuge et qu'ainsi, à la fin de son second tableau, il nous donne la secousse d'un coup de

feu à la cantonade, que nous prenons tout palpitants pour le suicide de Frédéri, et qui n'est qu'une mousqueterie quelconque dirigée par un chasseur maladroit contre un canard sauvage, je n'élève pas d'objection fondamentale, je ne discute pas sur le mode de composition adopté par M. Daudet, qui nous promène pendant trois tableaux sur cinq à travers les images de la vie provençale avant de nous faire arriver au drame. Je souhaite même que le genre de *l'Arlésienne*, musique et prose, s'acclimate chez nous ; car le théâtre est en train de s'épuiser terriblement, et il est nécessaire que le poète prenne pour le ranimer toutes les licences qui ne choquent pas l'honnêteté. Le plus grand défaut de la pièce, nous n'osons le dire, c'est qu'elle est jouée sur une scène aussi vaste que l'Odéon. Seulement, si l'Odéon ne nous avait pas rendu le service de la reprendre, où l'aurions-nous vue ? Figurez-vous donc au préalable que l'Odéon s'est rétréci, que vous entendez une sonate de prose et un drame de chambre ; vous jouirez de *l'Arlésienne* et vous en goûterez l'émotion et la leçon sans trop vous apercevoir de ce qui manque dans l'œuvre et par où elle cloche.

L'obsession de l'amour chez Frédéri, la douleur maternelle de Rose Mamaï qui dispute avec désespoir le cœur et la vie de son fils à l'obsession de l'amour, forment l'intérêt poignant du drame. M. Richepin a

repris, depuis, dans *la Glu* ce même sujet, mais avec plus de brutalité et moins de vérité que M. Alphonse Daudet. En traits simples, et qui cependant se gravent, l'amour est figuré dans la pièce de M. Daudet pour ce qu'il est, quand il tourne au chagrin d'amour, à la fureur d'amour, ou tout uniment à la préoccupation égoïste de sa souveraine satisfaction et de son souverain bien ; il est alors la pire peste entre les passions et les maladies qui ravagent l'homme. D'autre part, Rose Mamaï passe par toutes les alternatives dont se compose le triste métier de mère en de telles circonstances. Que cette mère est saignante de vérité ! Comme elle sait sentir et parler !

..... Ce mari que j'ai tant aimé, que j'ai perdu si vite, mon fils me l'a presque rendu en grandissant..... Oh ! vois-tu, quand j'entends mon garçon aller et venir dans la ferme, cela me fait un effet que je ne peux pas dire. *Il me semble que je ne suis plus si veuve.*

Et, plus tard, quand décidément son fils lui échappe, quand ce lâche fils, encore plus fou que lâche sous le coup de l'amour, ne voit plus sa mère qui pleure et embrasse avec passion sa chimère hébétante, la prétendue impossibilité de vivre :

Être mère, c'est l'enfer !... Cet enfant-là, j'ai manqué mourir de lui, en le mettant au monde. Puis il a été

longtemps malade... Je l'ai tiré de tout comme par miracle... Et maintenant que j'en ai fait un homme, maintenant que le voilà si fort, si beau et si pur, il ne songe plus qu'à s'arracher la vie, et, pour le défendre de lui-même, je suis obligée de veiller là, devant la porte, comme quand il était tout petit! Ah! vraiment, *il y a des fois que Dieu n'est pas raisonnable...* Mais elle est à moi ta vie, méchant garçon. Je te l'ai donnée, je te l'ai donnée vingt fois. Elle a été prise jour par jour dans la mienne ; sais-tu bien qu'il a fallu toute ma jeunesse pour te faire tes vingt ans ! Ce que j'ai fait pour lui, il pourrait bien le faire pour moi maintenant..... Ah ! les pauvres mères, comme nous sommes à plaindre !... Nous donnons tout ; on ne nous rend rien...

Je n'examine pas si le déchirement de l'âme maternelle, exprimé ici avec une forte éloquence, est assez dramatiquement développé, assez dramatiquement mis en saillie et en vedette au cours de la pièce. Il me faudrait toujours revenir à la même remarque ; c'est que, pour jouir de *l'Arlésienne*, on y doit moins considérer un drame qu'une suite de scènes. C'est une idylle après une autre qu'il faut regarder, sans s'inquiéter du tout où l'on va et si l'on arrivera vite. C'est un personnage après un autre qu'il faut écouter, sans se demander si ce qu'il dit et qui le peint lui-même d'une façon charmante vise à suspendre ou à concentrer l'action. De ces tableaux ou de ces tableautins, il y en a cinq ou six

qui sont achevés. Je citerai la jolie rencontre de la Renaude et de Balthasar. Je citerai les deux scènes où paraît Mitifio et qui sont celles-là du corps du drame. Ce Mitifio est campé. Il vit. Il dégage la clarté. Il se présente, parle et sort avec tout le relief scénique, et sans rien, cependant, que de naturel et de réel.

Et puis le charme délicat de l'idylle! il est partout dans *l'Arlésienne*! M. Daudet l'y a mis ; la musique de Georges Bizet aide à le faire mieux sentir. Georges Bizet s'est réellement implanté dans *l'Arlésienne*. On ne l'en pourrait plus extraire. Sa partition est le paysage même de la Provence. On y perçoit les bruits de la Camargue, le susurrement de l'Arc coulant au pied de Sainte-Victoire, les jets de lumière dans les délicieux bocages d'oliviers sur les pentes de la colline de Grasse, les apaisements du soleil dans la solitude de Roquefavour et dans le vallon du Tholonet.

FIN

INDEX ALPHABÉTIQUE

DES NOMS PROPRES ET DES PIÈCES MENTIONNÉS

DANS LE VOLUME

A

ADÈLE HERVEY, XXXII.
ADRIENNE, 96.
AFFAIRE DE LA RUE DE LOURCINE (l'), 76, 103, 112.
AFFAIRE DE VIROFLAY (l'), 95, 103.
AFFOLÉS (les), 100.
AGRIPPINE, 235.
ALARCON (D.), 64.
ALBERT DELPIT, LXVI.
ALEXANDRE, LXXXII, 58.
ALEXANDRE DUMAS (père), 31, 247.
ALLEMAGNE (de l'), 46, 62, 206.
ALLURES (Ernestine DES), 263.
ALPHONSE, LIII.
AMABLE, 237.
AMBIGU (théâtre de l'), 127, 143.
AMBIGU-COMIQUE, 154, 230, 239.
AMES DU PARADIS (les), 271.
AMI DES FEMMES (l'), XLVII.
AMOUR ET PIANO, 46.
AMOUREUSES (les), 268.
AMOUR QUI PASSE (l'), 66, 70.
AMPHITRYON, IX, 208.
ANDELYS (les), 62, 63.
ANDRÉ, XLXIX.
ANDRÉ DE BARDANNES, L, LIV.
ANDRÉE (Jeanne), 30.
ANDRÉ (Georges), 167.
ANDRÉ LE SAVOYARD, 3.
ANDRÉ THEURIET, LXVI.
ANECDOTA, LXXXII.
ANNETTE ET LUBIN, 2.
ANGÈLE, 83, 84, 108.
ANGÉLINA, 194.
ANGÉLY, 149.
ANICET-BOURGEOIS, XXXIX, 124, 258.
ANTOINE (Monsieur), LXX.
ANTONINE (Mlle), 228.

ANTONY, XXXI, 225.
ARAMIS, 246.
ARGEVILLE (D'), 21, 26.
ARISTARQUE, XI.
ARISTOTE, 52.
ARLÉSIENNE (l'), 264.
ARMIDE DE TRÉVILLE, 248.
ARNAL, 91.
ARNAUD (Simonne), LXVI.
ARNOULD (Arthur), 172, 176, 188.
ARNOULD-PLESSY (Mme), 168.
ARS AMATORIA, 44.
ARTAGNAN (D'), XXXVIII, 246.
ART D'AIMER (l'), 43, 45.
ART POÉTIQUE, 72.
AS DE TRÉFLE (l'), 53, 122.
ASSOMMOIR (l'), XXXIX.
ATHALIE, IX.
ATHÉNÉE-COMIQUE (l'), 261.
ATTIKOFF (princesse), 141.
ATTILIE, 81
AUBRAY (Mme), XLXIX.
AUDRAN, 159.
AUTOUR DE LA COMÉDIE-FRANÇAISE, IX, XXVIII, 3.
AVANT, PENDANT ET APRÈS, LXIII.
AVENTURIÈRE (l'), XL, 113, 256.
AVOCATS (les), 189.
AYMON, 247.

B

BABOLIN, 127.
BACHAUMONT, 73, 212.
BAGINET, 189.
BAGNOL, 113.

BAJAZET, 79.
BALLANDE, 258.
BALZAC, 10.
BAPST (Jules), VI.
BARBEAUX (la maison des deux), LXVI.
BARON, 151, 262.
BARRIÈRE, 109.
BAUDRY-D'ASSON, 29.
BAYARD, 124, 131.
BEAUCLERC (Pauline de).
BEAUPERTHUIS, 116, 144, 147.
BECQ DE FOUQUIÈRES, 237.
BECQUE (Henry), LXIX, 66, 72, 205.
BEL ARMAND (le), 78.
BÉRÉNICE, VIII.
BERGERAT, 16, 18, 19, 20, 23, 27, 29, 161.
BERNARD, 107.
BERTILLON, 172.
BERTIN, LXXV, 145.
BERTIN DE VAUX (général), 192.
BERTON, 188.
BERTRAND, 106, 152.
BERTRAND ET RATON, LXII.
BETTELSTUDENT, 79.
BISMARCK (DE), 156.
BIZET (Georges), 264, 278.
BLOCK (Prosper), 135.
BLONDEL, 16-18, 21, 25, 21.
BOHÉMIENS DE PARIS (les), 234.
BOÏELDIEU, 68.
BOILEAU, XXIII, 212.
BOISTULBÉ (Gaston DE), 96.
BOMBARDOS (le général), 29.
BONAPARTE, LXXXII.
BONACIEUX (Mme), 247.
BONNES FORTUNES PARISIENNES (les), 75.

INDEX ALPHABÉTIQUE.

BONTOUX, 205.
BORDIGHIERI, 118.
BOUCHARDY, XXXIX, 124.
BOUCHERON, 39.
BOUFFES-PARISIENS (Théâtre), 67.
BOUM (général), 29.
BOUQUETIÈRE DES INNOCENTS, XXXIX.
BOURGEOIS GENTILHOMME, IX.
BOURGET (Ernest), 54.
BOVARY (Mme), XXXIX, 225.
BRANDÈS (Mlle), 188.
BRÉMONT, 192, 198.
BRETON (Jules), 26.
BRID'OISON, 4.
BRITANNICUS, IX.
BURANI (Paul), 394, 170.
BURIDAN, XXXVI.
BUSSY, XXXVIII.

C

CABINET PIPERLIN (le), 170.
CAGNOTTE (la), 78, 95, 112, 120.
CALDERON, 25.
CALIGULA, 230, 235.
CAMBRIDGE, 17.
CAMILLE DESMOULINS, 58.
CAMP DES BOURGEOISES (le), 189.
CANAL SAINT-MARTIN (le). 234.
CANDIDE, 215.
CARESSES (les), LXVII.
CARPEZAT, 172.
CARVALHO, 77, 265.
CASTELLANO, 230.
CATHERINE DE MÉDICIS, XXXIII.

CATILINA, 43.
CATULLE, 43.
CAVAGNOL, 259.
CÉLINE CHAUMONT (Mme), 2, 192, 196, 197, 262.
CERVANTÈS, 87.
CÉSAR ANDREA, 230.
CHALANDARD, 113.
CHAMPENOISE (la), 31, 32, 38.
CHAMPINAIS, 113.
CHANSON DES GUEUX (la), LXVII.
CHAPEAU DE PAILLE D'ITALIE (le), 79, 95, 112, 126, 127, 130, 143.
CHAPELAIN, XCIII.
CHARBONNIERS (les), 117.
CHARLES-QUINT, XXV.
CHARLOTTE, 128.
CHATEAUBRIAND, 145.
CHATELET (Théâtre du), 156, 172, 175.
CHATIMENTS (les), XXIX.
CHAVAROT, 115.
CHERBULIEZ, 74.
CHÉRÉAS, 235.
CHESNEAU (Hubert), 165, 166.
CHEVALIERS DU BROUILLARD (les), 234.
CHIFFONNIER DE PARIS (le), 243.
CHILPÉRIC, 121.
CHIVOT, 29, 160.
CHRISTIAN, 144, 146, 149.
CHRISTIANE, 260.
CHRONIQUE DE CHARLES IX (La), 1.
CICÉRON, 43.
CID (le), 49, 62.
CIGALE (la), 246, 262.
CIMAROSA, 195.
CLAIRVILLE, 172.
CLARA VIGNOT, XLIX.

16.

CLARETIE (Jules), 1, 3, 6, 8, 9, 11, 14.
CLARISSE, 135.
CLARY (Mlle), 71.
CLAUDE, 235.
CLÈVES (Paul), 237.
CLOCHES DE CORNEVILLE (les), 97.
CLOSERIE DES GENÊTS (la), 267.
CLOTILDE, 57.
CLOVIS, 57.
CLUNY (Théâtre), 31, 49, 95, 103, 127.
COHEN, 106.
COLLARD (de Nantes), 7.
COLONNE, 264.
COMÉDIE FRANÇAISE, 1, 49, 58, 126.
COMMODE DE VICTORINE (la), 112.
COMTESSE ROMANI (la), 126, 140.
CONDÉ, LXXXIII.
CONSTANCE, 89.
CONSTANTINOPLE, 21.
CONTEMPORAINS les), XXVI.
CONTES DE MON MOULIN, 269.
CONVENTION (la), XCI.
COQUELIN, 116.
CORBEAUX (les), LXX, 72, 213.
CORBIE, 62.
CORNEILLE, 49, 58, 60, 63, 212.
CORNEILLE ET RICHELIEU, 58.
COTENTIN, 98.
COUCOU (le), 246, 261.
COURRIER DE LYON, 122.
CRACKSON (sir), 160.
CRÉMIEUX, 67.
CRÉOLE (la), 87, 92.
CROIZETTE (Mlle), 53.

D

DALAYRAC, 68, 87.
DAME AUX CAMÉLIAS (la), LI, 2, 106, 109, 122.
DAMES (la partie de), 55, 56, 58.
DANDIN (Georges), 23.
DANESI, 235.
DANTON, 23.
DARCEL (Alfred), 236.
DAUBRAY, 117.
DAUBRÉE (Marthe), 49.
DAUDET (Alphonse), 264.
DÉBATS (journal des), I, XXXIX, 144, 146, 268.
DÉCLASSÉE (la), 49, 50.
DECORI 230.
DEETZ (Docteur), 77.
DÉJAZET (Théâtre), 246.
DELAHAYE, 49, 51, 53.
DELAUNAY, 168.
DELORMEL (Mme), 259.
DELSARTE, 200.
DEMI-MONDE (le), XLI, LI.
DEMOISELLE A MARIER (la), LXIII.
DEMOISELLES DE SAINT-CYR (les), 126.
DENIER (Maurice), 253.
DENISE, XLVII, LI, 28.
DENTU, 72.
DEPOIX (Mlle), 189.
DERENBOURG (M.), 54.
DERNIÈRE IDOLE (la), 272.
DESCLAUZAS (Mlle), 249.
DESDÉMONE 162.
DESLANDES (Raymond), 106.
DESPRÉAUX, 209.
DESTOUCHES, 254.

DESVALLIÈRES (Maurice), 77, 80, 87, 93.
DESVERGERS, 86, 87, 88.
DEUTSCHE ZEITUNG, 110.
DEUX ORPHELINES (les), 122.
DIDEROT, LXXVI.
DIEUDONNÉ, 189.
DIVORCE (un), 160, 167.
DIVORÇONS, 95.
DJEMMA, LXVII.
DOMINOS ROSES (les), 37.
DON CARLOS, XXV.
DON JUAN, XXVI, 79.
DONA SOL, XXVIII.
DORA, 3, 93.
DORANTE (de Corneille le), 64.
DORIMÈNE (comtesse), 8.
DRAME AU FOND DE LA MER (un), 127, 143.
DRAME HISTORIQUE ET LE DRAME PASSIONNEL (le), 11.
DRANER, 172.
DREYFUS (Abraham), 188.
DUBARRY, 209.
DUBOULOY, 129.
DU CAMP (Maxime), 244.
DUGUÉ, 155.
DUMANOIR, 114, 124, 129, 189.
DUMAS (fils), XL, 2, 106, 109, 259.
DUMERSAN, 114.
DUMESNIL, 221.
DUMESNIL (Clotilde), 221.
DUNOIS (Mme), 132.
DUPEUTY, 55.
DUPUIS, 146, 148, 163.
DUPUY (Ernest), XXVI.
DUQUESNEL, 127.
DURAND (Jacques), 240.
DURAND (Louise), 242.
DURANDIN, 112.
DURANTIN, 259.

DURU, 29, 160.
DUVAL, 112.
DUVERT, 85, 115, 124.

E

ÉCOLE DES FEMMES, XV.
ÉCOLE NORMALE, IV.
ÉDEN-THÉATRE, 174, 234.
ÉDITH, 83.
EFFRONTÉS (les), XL, LVII.
ÉGLISE (l'), XCI.
ELLEVIOU, 87.
ÉMILE AUGIER, XL, 113, 152.
EMPIRE (l'), XXXVII.
ENFANT PRODIGUE (l'), 218.
ENNERY (d'), XXXVII, 172, 258.
ÉPIMÉNIDE, 202.
ERCKMANN-CHATRIAN, 75.
ESCARBAGNAS (comtesse d'), 113.
ESPAGNE, 62, 162.
ESQUIER (Paul), 230.
ESSAI SUR LES MŒURS, 215.
ESTHER, IX.
ÉTIENNE, 86, 87.
ÉTOURNEAU (l'), 126, 130.
ÉTRANGÈRE (l'), XLVIII.
EUGÈNE (Mme), 97.
EXCELSIOR, 234.
EXIL D'OVIDE (l'), 77.

F

FADINARD, 134, 144, 146.
FAGUET (Émile), XXVI.
FAMILLE BENOITON (la), LVIII.
FANNY, 225.
FANTAISIES PARISIENNES (th.), 67.
FARANDOLE (la), 210.

FARIDONDAINE (la), 54.
FAURE, 200.
FAUST, 76, 247.
FAVART, 2.
FÉDORA, LVIII, 42, 53.
FÉLIX, 63, 132.
FEMMES D'EMPRUNT(les), 86.
FÉNELON, 212.
FÉRAUDY (DE), 116.
FERNAND, XLXIX.
FERNANDE, LVIII.
FERRIER (Paul), 106, 246.
FESSY, 172.
FEU DE PAILLE (le), 246, 254.
FEUILLE MORTE, 87.
FEUILLET (Octave), 55, 140.
FEYDEAU, VI, 87.
FEYDEAU (Georges), 46, 48.
FIAMMINA, 140.
FIESCHI, 244.
FIGARO (le), 73, 144, 210.
FILLE DE MADAME ANGOT (la), 29.
FILS NATUREL (le), XLI, 187.
FIORENTINO, LXXVIII, 74.
FLAMBOYANTE (la), 106.
FLORIAN, 212.
FOLIES-DRAMATIQUES (Théâtre des), 66, 67, 70, 127, 192, 246.
FONTENELLE, 62.
FORÊT MOUILLÉE (la), XXVI.
FOULD (Gustave), 126, 140.
FOURCHAMBAULT (les), XL.
FOURCHAMBAULT (Mme).
FRANCFORT, XXV.
FRÉDÉRI, 273.
FRÉDÉRIC II, 74.
FRÉDÉRIC ET BERNERETTE, 106, 110.
FRÉDÉRIC SOULIÉ, XXXVII, 267.
FREITAG, 269.

FROMONT, 237.
FROUFROU, 78, 122.
FULGENCE, 114.

G

GABOURG, 240.
GABRIELLE, XL, 114, 256.
GAÎTÉ (Théâtre de la), 158.
GALIANI, 74.
GALIPAUX, 253.
GALLUS, XXVI.
GALUCHET, 30.
GAMARD (Sidonie), 97.
GAMBETTA, IV, XCI.
GANACHES (les), LVIII.
GARCIA D'ALARCON (le), 64.
GARGARET, 249, 251.
GARNIER (Denis), 10-12.
GAULOIS (le), 211.
GAUTIER (Marguerite), 111.
GAUTIER (Théophile), LXXVI.
GAVAUDAN (Mme), 87.
GENEVIÈVE DE BRABANT, 247.
GENNARO, XXVIII.
GEOFFROY, VI, LXXV.
GEORGES, 53.
GERMAIN, 263.
GERMEUIL, 91.
GIAQUINTO, 235.
GIBOYER (le fils de), XL.
GILLE (Philippe), 95, 100, 170, 200.
GIROFLÉ-GIROFLA, 29.
GLU (la), 276.
GOBIN, 248.
GODARD (Amédée), 68, 70.
GODIN, 38.
GŒTHE, 79, 247, 269.
GOLDONI, 74.
GONCOURT (Edmond et Jules de), LXVIII.

GONDINET, 100, 239, 260.
GONTRAN, 82, 84.
GOT, 116, 168.
GOUNOD, 200.
GRAMONT-CADEROUSSE, 43.
GRAND CASIMIR (le), 193.
GRANDILLON, 32, 35, 47.
GRAND MOGOL (le), 158.
GRANET, 10.
GRASSOT, 148, 189.
GREAT EASTERN, 156.
GRÉSILLON, 231.
GRESSET, 254.
GRIMM, 74.
GUIARD (Émile), 128, 246, 254.
GUINON, 253.
GUISE, XXXIV.
GULLIVER, 107.
GUSTAVE-ADOLPHE, 232.
GUY DE LISSAC, 9.
GUY DE SABLEUSE, 260.
GYMNASE (Théâtre du), 1, 4, 14, 37, 55.

H

HACHETTE, 68.
HAINE (la), LIX.
HALÉVY (Léon), 85.
HALÉVY (Ludovic), 67, 263.
HAMLET, XIII.
HARMENTHAL (D'), XXXIII.
HEINE (Henri), 74.
HÉLÈNE, 21, 80.
HÉLOÏSE PARANQUET, 187, 259.
HENNEQUIN, 120.
HENRI III ET SA COUR, XXXI, 122.
HENRI IV, LXXXII, XCI.
HENRIETTE MARÉCHAL, LXVIII.

HENRION (Paul), 172.
HÉRITIÈRE (l'), 124.
HERMOSA, 71.
HERNANI, XXIV, XXV.
HÉROLD, 68.
HERVÉ, 120.
HETZEL, 75.
HEURE DE MARIAGE (une), 76, 87, 90.
HIRSCH (Gaston), 103.
HOMBOURG, 77.
HOMBERT, 111.
HOMME DE PEINE (l'), 230, 239.
HONNÊTES FEMMES (les), LXX, 218.
HONORÉ D'ARGEVILLE (duc), 17, 18, 20, 26, 28.
HORACE, 63, 72.
HORMISDAS, 25, 27.
HOUPPE (de la), 263.
HOUSSAYE (Arsène), 212.
HUBANS, 172.
HUGUENOTS (les), 1.
HUIS-CLOS (le), 80.
HYACINTHE, 117.

I

IDÉES DE MADAME AUBRAY (les), XLVII.
INDE (l'), LXXXII.
INDIANA, 225.
INSÉPARABLES (les), LXIII.
INTIMES (les), LVIII.
INVALIDES DU MARIAGE (les), 172, 188.
ISOLE, 20 25.

J

JAIME, 85.
JANIN (Jules), VI, LXXV.

JARS (chevalier de), 59.
JEANNINE, XLXIX.
J'ÉPOUSE MA FEMME, 246, 249.
JÉRUSALEM, 21.
JEUNESSE DU ROI HENRI (la), 122.
JOMINI, 74.
JONCIÈRES (Victorin), 27.
JOURDAIN, 8.
JUDIC, 2, 78.
JULIET, 87.
JUVÉNAL, 43.

K

KARR (Alphonse), 74.
KAYSER (Marianne), 9, 15.
KEAN, 124.
KÉRABAN-LE-TÊTU, 77.
KERSENT, 161, 165, 166.
KLÉBER, LXXXIII.
KOCK (Paul de), 39, 40, 74, 106, 154.
KONING, 55.
KRUDENER (M^{me} de), 74.

L

LABICHE, 112, 113, 116, 131, 143, 153, 170, 233.
LA BRUYÈRE, 14.
LACRESSONNIÈRE, 258.
LAFON, 222.
LA FONTAINE, 31, 46, 173.
LAMBERT THIBOUST, 124.
LAMPÉRIÈRE (Mathieu de), 62.
LANGLÉ, 69.
LA RAMÉE, 247.
LAROCHEFOUCAULD, 129.

LAROCHELLE, 122.
LA ROUNAT (de), 168.
LASSOUCHE, 144, 146.
LAUZANNE, 85, 115, 124.
LAVIGERIE, 172.
LAYA (Léon), 131.
LAZARE LE PATRE, 124.
LECOCQ, 29, 120, 195.
LEFORT (M^{lle} Cécile), 54.
LÉGATAIRE (le), IX, 153.
LEGAULT (M^{lle}), 102.
LÉGENDE DES SIÈCLES (la), XXIX.
LEGOUVÉ, 77, 80.
LENGLUMÉ, 79.
LÉONCE, 151.
LÉONIDE, 249, 251.
LE PELLETIER SAINT-FARGEAU, 21.
LE PLUS BEAU JOUR DE LA VIE, LXIII.
LEQUEL? 246, 261.
LÉRINS (comte de), 101, 102.
LÉRINS (Fabienne de), 101, 102.
LESAGE, 87, 212.
LETERRIER, 80.
LÉVY (Calmann), 114.
LIMIERS (Diane de), 161.
LOPE DE VÉGA, LXII, 64.
LOUIS-LE-GRAND, VI.
LOUIS-PHILIPPE, XXXVIII, 113, 130, 245, 258.
LOUIS XIV, 209, 214.
LOURDES, 29.
LOYAL, 4.
LUCULLUS, 237.
LUGUET, 79.

M

MA CAMARADE, 95.
MACÉ-MONTROUGE, 261.

INDEX ALPHABÉTIQUE.

MACÉ-MONTROUGE (M^me), 261.
MAC-MAHON, 7.
MADAME (le théâtre de), 101.
MA FEMME ET MON PARAPLUIE, 124.
MAINTENON (M^me de), 129, 209.
MAITRE DE CHAPELLE (le), 205.
MAITRE DE FORGES (le), 122, 127, 164.
MALEK-ADHEL, 139.
MAMAÏ (F.), 273.
MAMAÏ (Rose), 275.
MANITOU, 113.
MAQUET (Auguste), XXXVII.
MARCHANDON, 231.
MARC-MICHEL, 131, 138.
MARGOT (la reine), XXXV.
MARGUERITE, XXXVII.
MARI (le), 172.
MARI QUI BAT SA FEMME (un), 124.
MARIAGE D'INCLINATION (le), LXIII.
MARIAGE D'OLYMPE (le), 140.
MARIANIE, 175.
MARIANNE, 15.
MARIE-LOUISE, 163.
MARINI (chevalier), XXXVII.
MARION DELORME, XXXIV.
MARIVAUX, 26, 272.
MARMONTEL, 2.
MAROT (Gaston), LXXXII.
MARTIAL (le père de), LXVI.
MARTY-LAVEAUX, 63.
MARY-JULIEN (M^lle), 53.
MASCARILLE, 238.
MA TANTE S, 212.
MATHEY (A.), 177.
MATHILDE (M^me), 118.
MAUBRAY, 260.

MAUREL (Gaston), 256.
MAZARIN, XC.
MÉDECIN DES ENFANTS (le), 246, 258.
MEILHAC (Henri), 67, 95, 100, 200, 239, 263.
MÉLESVILLE, 85, 124.
MÉMOIRES DU DIABLE (les), 124, 267.
MENDEL (Émile), 95, 103, 104, 105.
MENDÈS (Catulle), 24.
MÉNECHMES (les), IX, 205.
MENTEUR (le), 63.
MENUS-PLAISIRS (Théâtre des), 31, 32.
MERCIER, 212.
MÈRES ENNEMIES (les), 24.
MERGY, 2.
MÉRIMÉE, 2.
MÉRITE DES FEMMES (le), 80.
MÉRIVALE, 237.
MESSALINA, 230, 234.
MEYER, 127.
MICHEL, 189.
MICHEL ET CHRISTINE, LXIII.
MICHEL PAUPER LXX, 218.
MICHELET, LXXXIII.
MILHER, 120.
MILLAUD (Albert), 86, 87, 88, 92.
MILLET, 26, 206.
MIMI PINSON, 106, 109.
MIRANDOL, 249.
MISANTHROPE ET L'AUVERGNAT (le). 112.
MISTINGUE, 79.
MOLIÈRE, 70, 87, 112, 150, 152, 208, 212, 215.
MOLINA, 10.
MOLINOT (Laure), 257.
MOMMSEN, 237.

MONACO (Principauté de), 118, 121.
MONCEAUX (le parc), 15.
MON FILS, 254.
MONITEUR (le), LXXVII.
MONSIEUR DES CHALUMEAUX, 253.
MONSIEUR DE L'ORCHESTRE (un), 72, 210.
MONSIEUR LE MINISTRE, 1, 4, 5, 122.
MONTAIGLIN (M. de), LIII.
MONTÉPIN (Xavier de), 232.
MOREAU (Émile), 58-63, 160, 167.
MORT DE HENRI IV (la), 80.
MORTIER (Arnold), ou ARNOLD MORTJÉ, 66, 72, 74, 120, 205.
MOSCOU, LXXXII.
MOUCHE (la), 255.
MOURIER, 245.
MOUSQUETAIRES (les), XXXV.
MOUSQUETAIRES (la Jeunesse des), XXXV.
MOUSTACHE, 111.
MURGER, 2, 109.
MUSSET (Alfred de), 110, 271.

N

NABAB (le), 269.
NAIN JAUNE (le), 104.
NANA, XXXIX.
NANA SAHIB, LXVII, 22.
NAPOLÉON Ier, LXXXII, 49, 80, 161, 267.
NAPOLÉON III, 113, 176.
NARCISSE, 235.
NATIONS (Théâtre des), 58, 230, 246, 258.

NAVETTE (la), 218, 253.
NÉRAC (Georges de), 49, 50.
NESLE (la Tour de), XXXV, 122, 148.
NICOLO, 195.
NINICHE, 78.
NOJA (Robert de), 260.
NOM (le), 16, 20.
NONANCOURT, 113, 114.
NOS BONS VILLAGEOIS, LVIII.
NOTRE-DAME-DES-ANGES (le bois de), 39.
NOUVEAU MONDE (le), LXVIII.
NUS (Eugène), 176.

O

ODÉON (Théâtre de l'), 16, 77, 172, 264, 274.
ODETTE, 42, 140.
ŒILLET BLANC (l'), 272.
OFFENBACH, 67, 195.
OLLENDORF, 255.
ONÉSIME, 88.
OPÉRA-COMIQUE (Théâtre de l'), 60, 77.
ORDONNEAU (Maurice), 47.
ORGON, 150.
OROSMANE, 56.
ORSAY (quai d'), V.
OTHELLO, XIV, 162.
OVIDE, 31, 43, 44, 45.

P

PALAIS DE JUSTICE, 44.
PALAIS-ROYAL (Théâtre du), 76, 77, 95, 127.
PANTHÉON (le), XXX.
PARCEVAL (général DE), 101.
PARIS, 8, 31, 33, 44, 62.

PARIS-JOURNAL, LXXXVIII, 104.
PARISIENNE (la), LXIX, 158, 205, 212.
PARISIENS EN PROVINCE (les), 31, 49.
PAR LE GLAIVE, LXVII.
PAS-PERDUS (salle des), 44.
PASCA (M^e), 56, 58.
PATAQUÈS (général), 29.
PATRIE, LIX.
PATTES DE MOUCHE (les), 126, 130.
PAULINE, VIII, 162.
PÉLAGIE (M^{me}), 31, 38, 41.
PÉPITA, 29.
PERGOLÈSE, 195.
PERRICHON, 32.
PERRIN, 58, 123.
PETIT FAUST (le), 121.
PETIT LAZARI (le), 106, 125.
PETITES MAINS (les), 106.
PHÈDRE, XIII, XXII.
PHILIBERTE, XL, 114, 256.
PHILIPPE, 17, 18, 25.
PHILIPPE (Édouard), LXXXII.
PICARD, 85, 114.
PICHEREAU, 10.
PICHERON (Denise), 16, 21, 22.
PIÉDEPORC (Agathe), 261.
PIGAULT-LEBRUN, 254.
PINDARE, 209.
PIRATES DE LA SAVANE (les), 122.
PIRON, XL.
PLAIDEURS (les), 152.
PLANQUETTE, 200.
PLUS HEUREUX DES TROIS (le), 225.
POISSON, 237.
POLYEUCTE, VII, 63.
POMPADOUR (M^{me} de), 209.

PONSON DU TERRAIL, LXXXII, 230.
PONT CASSÉ (le), 124.
PONTÉRISSON, 32.
PORCHAT (J.-J.), 74.
POREL, 264, 266.
PORTE SAINT-MARTIN (Théâtre de la), 49, 127.
PORTHOS, 246.
POT-BOUILLE, XXXIX, 122.
POULE AUX ŒUFS D'OR (la), 172, 174.
POURCEAUGNAC (M. DE), 153.
POURQUOI? 124.
PRÉ-AUX-CLERCS (le), 1.
PRÉGNY (Olympe DE), 178.
PRÊTE-MOI TA FEMME, 76, 77, 81, 85.
PRÉVEL (Jules), 194, 246.
PRINCE CONSTANT (le), 79.
PRINCESSE DES CANARIES (la), 16, 29.
PROCOPE, LXXXII.
PROSPER ET VINCENT, 133.
PRUNEAU (Séraphin), 40, 41.
PYAT (Félix), 239, 266.

Q

QUESTION D'ARGENT (la), XLI.

R

RABAGAS, 3.
RABASTOUL, 82, 83, 84, 85, 94.
RACHEL, XVIII.
RACINE, 112, 152, 212, 272.
RAMEL, 10.
RANTZAU (les), 77.
RAPHAEL, 30.
RAVEL, 116, 147.

17

RAYMOND, 39, 47, 117.
RAYMOND (Hippolyte), 170.
REGNARD, 87, 207, 209.
RÉGNIER, 63, 168.
REIMS, 31, 46.
RENAISSANCE (Théâtre de la), 67, 246, 249.
RENOUARD (P.), 168.
RESSOURCE (M^{me} la), 4.
REVUE BLEUE, XV, LIV.
REVUE CONTEMPORAINE, XVIII.
REVUE DES DEUX-MONDES, IX, 55, 252.
RHÉTORIQUE DE JOSEPH-VICTOR LECLERC, 72.
RICCI (le père), 213.
RICHELIEU, XC, 49, 58, 60.
RICHEPIN, LXVII, 275.
RIP, 192, 200.
RISSOTIN, 83, 84.
RISTORI, XVII.
RIVESEC, 35. 36.
ROBECCHI, 54, 172, 237.
ROBERT (Maurice), 179, 184.
ROBILLON, 100.
ROCAMBOLE, 230, 234.
ROCHARD (Émile), 154, 156.
RODOLPHE, LXIII.
ROIS EN EXIL (les), 267.
ROLLE (Hippolyte), LXXVII.
ROLLIN, 212.
ROLLIN (Henriette), 178.
ROMAN du CHAPERON ROUGE (le), 268.
ROMAN PARISIEN (un), 141.
ROME, 31, 43, 237.
ROMÉO ET JULIETTE, 79.
ROUSSEAU (J.-J.), 74, 212, 269.
ROUSSIGNAC, 171.
ROVENAY (Gontran DE), 178.
ROZIER, 124.
RUBENS, 65, 206.

RUE DE LA LUNE (la), 153.
RUELLE, 69.
RUY-BLAS, XXIV, XXVI, 77.

S

SAINT-ALBIN. 120, 194.
SAINT-AUBIN (M^{me}), 87.
SAINT-CYR, 123.
SAINT-GERMAIN, 11, 56, 58.
SAINT-HÉREM, 128.
SAINT-VICTOR (Paul DE), LXXVIII.
SAINTE-BEUVE, XIII.
SALLARD, 71.
SALLENDRERA (duc), 234.
SAMBROIS (M^{me} DE), 107.
SAMSON, 169.
SAND (G.), 269.
SAPHO, 269.
SARAH BERNHARDT, 53, 78, 127.
SARCEY (Francisque), LXXVIII, 29, 56, 121.
SARDANAPALE, 217.
SARDOU (Victorien), XL, 131, 178, 236.
SCAPIN, 169.
SCÈNES ET PROVERBES, 55.
SCHÉRER, 74.
SCHOLL (Aurélien), 127.
SCRIBE, LX, 124, 129, 245.
SEDAINE, LXIII.
SENSITIVE (la), 79, 95, 112.
SÉRAPHIN, 31.
SÉVÈRE, 63.
SGANARELLE, 169.
SHAKESPEARE, XIV, 25, 70.
SIÉBA, 174, 234.
SIÉBECKER, 75.
SILLY (M^{lle}), 39.
SIMON, 103, 104.
SIMON-GIRARD (M^{me}), 30.

INDEX ALPHABÉTIQUE.

SIMSON, 222.
SINBAD, 107.
SIRE DE FRAMBOISY, 54.
SMILIS, 164.
SOIRÉES PARISIENNES (les), 66.
SONNEUR DE SAINT-PAUL (le), XXXIX.
SOTENVILLE (DE), 23.
SOULT (maréchal), 162.
SOURD (le) OU L'AUBERGE PLEINE, 153.
SPARTACUS, 58.
SPHINX (le), 53.
SPULLER, XCIII.
STAEL (Mme DE), 62.
STERNAY (M. DE), LII.
STREBELIN (Mme), 96.
SUPPLICE D'UNE FEMME (le), 225.
SYLLA, 43.

T

TABARIN, 70.
TAILLADE, 258.
TAINE, XIII.
TALMA, 197.
THAUZET (Mme DE), 4.
THÉATRE DE MADAME (le), LXII.
THÉATRE EN LIBERTÉ (le), XXVI.
THÉATRE ET LES MŒURS (le), VI.
THÉATRES PARISIENS (les), I.
THÉOCRITE, 26.
THÉODORA, LIX, LXXXII, 236.
THÉRÈSE RAQUIN, XXXIX.
THIERRY (Édouard), LXXVII.
THIRON, 116.

THUILLIER-LELOIR (Mme), 158.
TŒPFFER, 74.
TORQUEMADA, XXVI.
TOUCHARD, 87, 89.
TOURLOUROU (le), 40.
TRAIN DE PLAISIR (le), 106, 116, 127, 210.
TRENTE ANS OU LA VIE D'UN JOUEUR, 124.
TRENTE MILLIONS DE GLADIATOR (les), 170.
TRICOCHE ET CACOLET, 95.
TROIS ÉPICIERS (les), 153.
TROIS FEMMES POUR UN MARI, 127.
TROIS SULTANES (les), 1, 2.
TUILERIES (palais des), 13.
TULIPES (des), 253.
TURCARET, 4.
TURLURETTE (Mlle), 47.

U

UCHARD, 89.
UGALDE (Mlle), 248.
ULYSSE, 107.
URWECK (l'), 87.

V

VALABRÈGUE (Antony), 106.
VALTON, 231.
VANLOO, 80.
VANNOY, 30.
VANTROVE, 135.
VAN ZANDT (Mlle), 77.
VARIÉTÉS (Théâtre des), 127, 130, 143, 192, 246.
VARIN, 86-88.
VARNEY, 247.
VAUCORBEIL, 29.

VAUDEVILLE (Théâtre du), 107, 158, 172.
VAUDREY, 6, 9, 10, 12-15.
VELASQUEZ, 206.
VERDAD SOSPECHOSA (la), 64.
VERNE (J.), 77, 210.
VÉRON (Pierre), 100.
VÉSINET, 151.
VICTIME (la), 188.
VICTOR, XXXIV.
VICTOR HUGO, XXVI.
VIE DE BOHÈME (la), 2, 109, 110.
VIE DE MARIANNE (la), 159.
VIGEAN (M^{lle} du), LXV.
VILLIERS DE L'ILE-ADAM, LXVIII.
VINET, 74.
VIRGILE, 43.
VISITE DE NOCES (la), XLVIII.
VITU (Auguste), LXXVIII, 85, 140, 265.
VIVETTE, 273.
VOIS, 253.
VOLNEY (cercle de la rue), 43.
VOLTAIRE, 161, 212.

VOLTE-FACE, 126, 128, 130, 255.
VOYAGE DANS LA LUNE (le), 210.
VOYAGE DE M. PERRICHON (le), 116.
VOYAGE EN CHINE (le), 153.

W

WAFLARD, 114.
WEILL (Alexandre), 75.
WEISS (colonel), 74.
WEISS (J.-J.), I à XCIV.
WOLFF (Albert), 74.

Y

YEDDA, 210.

Z

ZAÏRE, 56.
ZOLA (Émile), XXXIX.

TABLE

Pages.

PRÉFACE : J.-J. Weiss, chroniqueur de théâtre. I

I. — THÉATRE DU GYMNASE : *Monsieur le Ministre*, de M. Claretie. — Pièces de théâtre tirées d'un roman : 1° d'un roman d'un autre *(Chronique de Charles IX et conte des Trois Sultanes)*; 2° d'un roman dont on est soi-même l'auteur. — Qu'est-ce actuellement qu'un ministre ? Types qui l'entourent : le coupejarret de Bourse ; l'ouvrier politiqueur victime des révolutions ; le journaliste faiseur de ministres ; le chef de division et sa sonnette électrique. (5 février 1883.). 1

II. — THÉATRE DE L'ODÉON : *le Nom*, comédie en cinq actes, de M. Bergerat. — THÉATRE DES FOLIES-DRAMATIQUES : *la Princesse des Canaries*. (12 février 1883.). 16

III. — THÉATRE CLUNY : *les Parisiens en province*, pièce originale. — La vanité sociale dans les trente-cinq mille communes de France est en raison inverse de la superficie du territoire. — THÉATRE DES MENUS-PLAISIRS : *la Champenoise.* — *L'Artilleur Séraphin et Péla-*

gie. — Un vaudeville qui dure dix-huit ans.
— *Le truc du Brigadier*. — Rome et Paris.
— Ovide est le type du *Monsieur qui suit
les Femmes*. — Citation de La Fontaine : « Il
n'est cité que je préfère à Reims. » (16 avril
1883.) 31

IV. — THÉATRE CLUNY : *la Déclassée*. — THÉATRE
DE LA PORTE-SAINT-MARTIN : *la Faridondaine*. — COMÉDIE-FRANÇAISE : Anniversaire de la naissance de Corneille. — Corneille et Richelieu. — Rapports de Richelieu
et de Corneille. — Effet que dut produire *le
Cid* sur Richelieu et *le Livre de l'Allemagne*
sur Napoléon. — Le beau-père de Corneille et
Félix. (11 juin 1883.) 49

V. — FOLIES-DRAMATIQUES : *l'Amour qui passe*.
— Crise de l'opérette. — *Les Soirées Parisiennes* de 1882. — La préface de M. Becque.
— M. Arnold Mortier. — Les étrangers qui
écrivent en français résistent mieux aux maladies passagères du style. — Les écrivains
français d'Alsace. (9 juillet 1883.) 66

VI. — Retour d'Allemagne. — Hombourg. — THÉATRE
DU PALAIS-ROYAL : *Prête-moi la femme*.
— *L'Affaire de la rue de Lourcine*. — M. Desvallières et la famille Legouvé. — *Une heure
de mariage*. (1er octobre 1883.) 76

VII. — THÉATRE DU PALAIS-ROYAL : *ma Camarade*. — THÉATRE CLUNY : *l'Affaire de
Viroflay*. — Emile Mendel. (15 octobre 1883.) 95

VIII. — THÉATRE DU VAUDEVILLE : *la Flamboyante*.
— Filiation du drame de M. Dumas : *la
Dame aux Camélias*. — *Frédéric et Bernerette*. — *Mimi Pinson* composée avec Paul
de Kock et *la Dame aux Camélias*. — ODÉON :
les Petites Mains. — THÉATRE DU PALAIS-
ROYAL : *le Train de plaisir*. — Décadence
du genre Palais-Royal. — Gare ! nous mar-

chons vers l'opérette sans musique. — Vœu en faveur d'un théâtre de répertoire populaire. — *Le petit Lazari.* (25 février et 7 avril 1884.)..................... 106

IX. — Les théâtres se rouvrent. — COMÉDIE FRAN-ÇAISE : *les Demoiselles de Saint-Cyr*, *Volte-Face*, la genèse des *Pattes de Mouche.* — Analyse de la parenté des trois pièces : *l'Étourneau*, *le Chapeau de paille d'Italie* et *les Pattes de Mouche.* — Conclusion contre la propriété littéraire. — Gustave Fould et *la Comtesse Romani.* (1er septembre 1884.)... 126

X. — THÉATRE DES VARIÉTÉS : *le Chapeau de paille d'Italie.* — AMBIGU : *un drame au fond de la Mer.* (8 septembre 1884.)............ 143

XI. — THÉATRE DE LA GAITÉ : *le Grand Mogol.* — THÉATRE DU VAUDEVILLE : *un Divorce.* M. de La Rounat et le portrait de Got. — Le mot : Quel génie ! Quel dentiste ! (22 septembre 1884.)................... 158

XII. — THÉATRE DU CHATELET : *la Poule aux OEufs d'or.* — THÉATRE DE L'ODÉON : *Le Mari.* — M. Arthur Arnould. — THÉATRE DU VAUDEVILLE : *les Invalides du Mariage.* (29 septembre 1884.)............. 172

XIII. — THÉATRE DES VARIÉTÉS : *le Grand Casimir.* — Madame Céline Chaumont. — THÉATRE DES FOLIES-DRAMATIQUES : *Rip.* — Le général Bertin et ses doctrines sur la cavalerie. — M. Brémont. — Un match électoral. (20 octobre et 17 novembre 1884.)....... 192

XIV. — La proposition Bontoux. — Le théâtre et l'école primaire. — Une soirée délicieuse : *les Ménechmes* et *le Maître de Chapelle.* — Mort d'Arnold Mortier. — Sa vie, ses travaux. — M. Becque. — Son système philosophique et dramatique. — *La Parisienne.* (12 décembre 1884, 12 janvier et 15 février 1885.).... 205

XV. — THÉATRE DES NATIONS : *Rocambole* et Ponson du Terrail. — Anecdote du liseur de feuilletons. — ÉDEN-THÉATRE : *Messalina*. — Le cheval de Caligula consul et le peuple français. — AMBIGU-COMIQUE : *l'Homme de peine*. (26 février, 2 mars, 15 juin 1885.). 230

XVI. — THÉATRE DES FOLIES-DRAMATIQUES : *les petits Mousquetaires*. — THÉATRE DE LA RENAISSANCE : *J'épouse ma Femme*. — Émile Guiard et *Feu de paille*. — THÉATRE DES NATIONS : *le Médecin des Enfants*. — VARIÉTÉS, RENAISSANCE, THÉATRE DÉJAZET : *le Coucou, Lequel?, la Cigale*. (9 mars et 13 avril 1885.). 246

XVII. — ODÉON : *l'Arlésienne*, pièce en trois actes et cinq tableaux, de M. Alphonse Daudet, symphonie et chœur de M. Georges Bizet. — Le talent de M. Daudet. — Le théâtre et l'idylle *l'Arlésienne*. (11 mai 1885.) 264

INDEX ALPHABÉTIQUE des noms propres et pièces mentionnés. 279

IMPRIMERIE CHAIX, RUE BERGÈRE, 20, PARIS. — 15060-7-95. — (Encre Lorilleux).

www.ingramcontent.com/pod-product-compliance
Lightning Source LLC
Chambersburg PA
CBHW070953240526
45469CB00016B/307